경험으로서 예술 ②

나남
nanam

한국연구재단 학술명저번역총서
서양편 369

경험으로서 예술 ②

2016년 4월 30일 발행
2022년 3월 5일 4쇄

지은이_ 존 듀이
옮긴이_ 박철홍
발행자_ 趙相浩
발행처_ (주) 나남
주소_ 10881 경기도 파주시 회동길 193
전화_ (031) 955-4601 (代), FAX : (031) 955-4555
등록_ 제 1-71호(1979.5.12)
홈페이지_ http://www.nanam.net
전자우편_ post@nanam.net
인쇄인_ 유성근(삼화인쇄주식회사)

ISBN 978-89-300-8728-5
ISBN 978-89-300-8215-0 (세트)

책값은 뒤표지에 있습니다.

'한국연구재단 학술명저번역총서'는 우리 시대 기초학문의 부흥을 위해
한국연구재단과 (주)나남이 공동으로 펼치는 서양명저 번역간행사업입니다.

경험으로서 예술 ②

존 듀이 지음 | 박철홍 옮김

나남
nanam

Art as Experience

by

John Dewey

1934

헌신적인 교사의 길과
삶의 모범을 보여주신
김정배 선생님께 바칩니다.

경험으로서 예술 ②

차 례

예술의 공통된 특성

총체적 질성, 구성적 매체, 통합된 시공간 *

[1] 예술에 적합한 대상은 어떤 것인가? 본래부터 예술의 대상으로 적합한 것과 그렇지 않은 것이 정해져 있는가? 아니면 예술적인 것이 될 수 없을 만큼 저속하고 불결한 것이 과연 있는가? 예술적 대상의 성격을 분명히 규정하려는 노력은 예술을 연구하는 사람들 사이에서 계속해서 탐구되었으며, 그 대답은 어떤 특정 대상만을 예술의 대상으로 보는 것은 타당하지 않다는 방향으로 이루어졌다. 그렇지만 특정한 대상만이 예술적 대상이 될 수 있다는 입장도 여전히 존재한다. 그러므

* [역주] 이 장의 원래 제목은 "예술의 공통된 특성"(The Common Substance of Arts)이다. 이 장에서 다루는 주요 내용은 크게 세 가지로 요약할 수 있다. 첫째, 미적 경험은 질성을 가지고 시작한다는 것이다. 질성은 경험상황을 구성하는 모든 요소들을 포함하면서 각각의 요소들의 특징을 넘어서서 전체로서 상황의 특성을 보여주는 것이다. 그런 점에서 상황은 각각의 구성요소들의 질성을 모두 합친 것이면서 동시에 그것들을 융합하는 하나의 질성을 가지고 있다. 모든 구성요소의 질성을 합친 것이면서 융합한 질성이 '총체적 질성'이다. '하나의 경험'으로서 미적 경험은 모두 총체적 질성을 다루는 것이다. 다시 말하면 그러한 경험은 총체적 질성에서 시작해서 보다 완성된 총체적 질성으로 끝나는 것이다.

로 본격적으로 이 장의 주제를 다루기 전에 먼저 특별한 대상만이 예술의 대상이 될 수 있다는 주장을 잠시 검토하는 것이 필요하다. 이러한 주장을 검토하는 것은 모든 예술에 공통된 예술의 대상은 무엇인가 하는 이 장의 주제를 소개하는 데도 도움이 될 것이다.

[2] 앞에서 나는 다른 문제와 관련하여 예술을 대중예술과 관청 (왕궁이나 교회) 예술로 구분하는 시대가 있었다는 언급을 한 적이 있다. 심지어 모든 대중예술이 통치자나 사제의 후원과 통제 아래에서 만들어져서 더 이상 '관청'이라는 용어가 존재할 필요가 없을 때도 여전히 대중예술과 관청예술과 같은 구분이 존재하였다. 예술에 대한 철학이론들은 사회적 지위와 권위를 가진 계층들에 의해 승인되고 인정받는 예술에 주된 관심을 기울였다. 대중예술은 그 시대에 있던 많은 사람들이 즐기고 널리 유행했지만 학자들의 관심을 끌지는 못하였다. 짐작

둘째, 예술은 매체를 통해서 총체적 질성을 표현하는 것이다. 표현하는 과정에서 예술가는 구성요소를 일정한 방식으로 배치하고 배열함으로써 구성요소들 사이에 독특한 관계를 부여한다. 구성요소들이 관계를 맺는 특정한 방식이 바로 전체로서 볼 때는 '총체적 질성'으로 나타난다. 그러므로 예술은 매체를 통하여 새로운 그리고 향유할 수 있는 총체적 질성이 드러날 수 있도록 구성요소들 사이의 일정한 관계를 부여하는 것으로 정의할 수 있다. 그런데 구성요소들 사이의 관계를 나타내는 것은 예술에서 사용된 매체이다. 여기서 매체는 관계와 총체적 질성을 표현하는 수단이다. 그런데 예술에서 매체가 수단이 된다는 것은 보통 수단과 목적이라고 할 때 말하는 외적 수단과는 성격이 전혀 다르다. 예술에서 매체는 그 자체가 예술작품의 실질적인 내용을 구성한다는 점에서 구성적 매체라고 할 수 있다.

셋째, 예술은 보통 시간예술과 공간예술로 구분한다. 이러한 구분이 음악과 같은 예술과 건축이나 조각과 같은 예술의 특징을 보여주기는 하지만, 엄격히 보면 모든 예술은 시간적 요소와 공간적 요소를 동시에 지니고 있다는 점이다.

이러한 주요 내용을 간결하게 보여주기 위하여 이 장의 제목을 "예술의 공통된 특성: 총체적 질성, 구성적 매체, 통합된 시공간"으로 명명하였다.

건대 사람들은 그러한 예술은 이론적으로 검토할 만한 가치가 없다고 생각했을 것이다. 그리고 심지어 그러한 예술은 진정한 의미의 예술도 아니라고 생각했을 것이다.

[3] 예술을 대중예술과 관청예술로 구분한 것은 오래전의 일이다. 그러므로 여기서 나는 대신에 최근 가장 널리 알려진 대표적인 구분에 대하여 살펴보고, 그리고 나서 예술을 엄격하게 구분하는 과거에 만들어진 장벽을 허물어뜨리는 혁명적인 생각을 간략하게 제시할 것이다. 레이놀드 경(Reynolds)의 언급을 이 문제를 검토하는 출발점으로 삼는 것이 좋을 것이다. 그에 의하면 회화작업에 적합한 주제는 "많은 사람들이 관심을 갖는 것"이어야 하기 때문에, 주로 "영웅적인 행동과 영웅들이 겪는 고통을 잘 보여주는 것"이다. 대표적 예로는 "고대 그리스와 로마에서 일어난 대사건이나 신화와 역사, 그리고 성서에 나오는 중요한 사건과 같은 것들을 들 수 있다." 그에 따르면 위대하다는 평가를 받는 그림은 모두 이러한 주제를 그린 이른바 '역사학파'에 속하는 것들이다. 그리고 계속해서 그는 "로마학파, 피렌체학파, 볼로냐학파는 이러한 원칙에 따라 작품을 만들었고, 이러한 원칙에 의해 작품을 만들었기 때문에 그 학파는 당연히 최고의 칭송을 얻게 되었다"고 말했다. 절충적 학파에 대한 칭찬에도 불구하고, 베네치아학파와 플랑드르학파의 그림이 위대한 그림에서 제외된 것은 이런 점에서 보면 충분히 설명된다. 만약 레이놀드 경이 보았다면 분명히 삼류 그림으로 분류했을 드가(Degas)의 〈발레 하는 소녀〉, 도미에[1]의 〈역마차〉 또는 세잔의 〈사과, 냅킨, 그리고 접시〉와 같은 작

1) [역주] 도미에(Daumier, Honore Victorin: 1808~1879)는 프랑스의 풍자만화가이자 화가 및 조각가이다. 19세기 프랑스의 정치와 사회를 풍자한 시사만화와 드로잉으로 특히 유명하다. 그의 그림은 그가 생존했을 당시에 거의 알려지지는 않았지만, 근대미술에 인상주의 기법을 도입하는 데 이바지했다.

품들이 오늘날 위대한 작품으로 인정받는 것을 본다면 무슨 말을 할지 궁금하다.

[4] 이와 유사한 생각이 적어도 이론적으로는 문학에서도 지배적인 전통이 되었다. 문학에서는 아리스토텔레스가 구분한 비극과 희극의 구분이 지배했다. 아리스토텔레스에 의하면 비극은 귀족과 높은 지위에 있는 사람들의 불행을 다루는 것으로서 문학에서 가장 높은 지위를 차지한다. 여기에 반하여 희극은 일반대중들의 삶에 관한 것이며, 문학적으로 비극에 비해 낮은 위치를 차지하는 것이다. 이러한 전통에 대해 적어도 이론적으로 역사상 처음 혁명적인 발언을 한 사람은 디드로[2]이다. 디드로는 자본가 계층의 비극이 필요하다고 주장하였으며, 왕이나 왕자만을 무대에 세울 것이 아니라 일반대중을 비극의 무대 위에 올려놓아야 한다고 주장하였다. 그럴 때 연극은 일반대중의 동정과 공감을 강렬하게 불러일으킬 수 있다는 것이다. 또한 디드로는 입센의 작품에서 충분히 예상할 수 있듯이, 가정에서 일어나는 비극은 비록 영웅적인 드라마와는 다르지만 그 자체의 숭고함을 지니고 있다고 주장하였다.

[5] 19세기 초, 그러니까 하우스먼[3]이 운문을 위장한 가짜 시 또는 위조 시의 시대라고 부르는 시대 바로 다음에 오는 시기에 워즈워스와 콜리지의 '서정적 발라드'가 새로운 혁명을 이끌게 된다. 콜리지는 이들 작가들이 지녔던 원칙에 대해 언급했는데, 그가 말하는 중요한 원칙의 하나는 다음과 같다. "시를 지을 때 지켜야 할 두 가지 핵심적인

2) [역주] 디드로(Diderot, Denis: 1713~1784)는 프랑스의 문필가이자 철학자이다. 그는 계몽주의 시대의 주요 저작물인 《백과전서》의 편집장을 지냈다.

3) [역주] 하우스먼(Housman, Alfred Edward: 1859~1936)은 영국의 시인, 고전 문학자이다. 케임브리지대 교수를 지냈으며, 작품에는 시집 《슈롭셔의 젊은이》, 《최후의 시집》 등이 있다.

원칙 중 하나는 자기가 사는 마을 근처에서 볼 수 있는 인물이나 사건을 충실히 묘사하는 것이다. 그리고 그러한 인물이나 사건에 대해 깊이 생각하고 풍부한 느낌을 갖고 있는 사람은 그러한 인물이나 사건을 시의 대상으로 발견한다. 이러한 변화는 하루아침에 일어난 것이 아니다. 레이놀드 경의 시대 이전에 이미 오랫동안 그림에서 그와 같은 혁명이 일어났다는 것은 지적할 필요도 없을 것이다. 오랜 기간에 걸친 변화를 겪고 나서야, 베네치아학파가 삶의 풍요로움이나 즐거움을 그리는 것뿐만 아니라, 명목상으로는 종교적 주제를 세속적으로 그리는 것이 가능하였다. 브뢰겔4)과 같은 네덜란드의 풍속화가와 샤르댕과 같은 프랑스 화가 이외에도 플랑드르의 화가들은 일반적이고 세속적인 주제를 그림의 소재로 다루게 된다. 초상화는 상업의 발달과 함께 귀족층에서부터 부유한 상인에게로 확대되었고, 나아가 일반대중에게까지 확대되었다. 19세기 말경에 이러한 변화는 조형예술의 모든 영역에 커다란 영향을 미치게 되었다.

[6] 소설은 산문문학에 변화를 일으키는 데 중요한 도구가 되었다. 소설은 주된 관심을 궁정에서 자본가 계층에게로 변화시켰으며, 나아가 빈민 계층과 노동자 계층에까지 옮겨 놓았고, 급기야는 모든 일반대중에게로 확대시켰다. 루소는 '일반대중'에 대한 상상력 넘치는 열정으로 문학분야에서 막대한 영향력을 계속적으로 행사할 수 있게 되었다. 그가 제시한 형식적인 이론보다 일반대중에 대한 열정이 분명히 더 많은 영향력을 미쳤다. 폴란드, 보헤미아, 독일에서 대중음악이 음악의

4) [역주] 브뢰겔(Bruegel, Pieter the Elder: 1525~1569)은 네덜란드의 화가이다. 16세기 가장 위대한 플랑드르(네덜란드) 화가 가운데 한 사람이다. 초기에는 주로 민간전설, 습관, 미신 등을 테마로 하였으나, 브뤼셀로 이주한 후로는 농민전쟁 기간의 사회불안과 혼란 및 스페인의 가혹한 압정에 대한 격렬한 분노 등을 종교적 제재를 빌려서 표현한 작품이 많아졌다. 주요 작품으로 〈사육제와 사순절 사이의 다툼〉, 〈아이들의 유희〉 등이 있다.

확대와 혁신에 미친 영향은 잘 알려져 있어서 더 이상 언급할 필요도 없을 것이다. 심지어 모든 예술에서, 가장 보수적이라는 건축에서조차도 다른 예술과 비슷한 변화를 겪었다. 기차역, 은행, 우체국, 심지어 교회 건물도 더 이상 그리스 신전이나 중세 성당을 모방하지 않았다. 시멘트와 철강분야에서 기술의 발전만큼이나 고정된 사회질서에 반대하는 혁명에 의해 건축에서의 기존 '질서'도 영향을 받게 되었다.

[7] 이렇게 예술 전반에 걸친 변화를 간단히 훑어보는 것은 과거를 유지하는 것을 주 임무로 하는 형식이론과 비평의 표준이 있음에도 불구하고, 과거를 뛰어넘는 혁명이 일어났다는 점을 보여주기 위해서이다. 모든 예술가들의 활동에는 본성상 외부에서 설정된 한계를 뛰어넘으려는 충동이 내재하고 있다. 이런 예술가의 활동 속에 내재한 충동은 충동을 자극하는 대상을 포착하고 그 대상을 새로운 경험의 대상으로 만드는 창조적 성격을 가지고 있다. 예술에서 전통과 관례에 의해서 정해진 범위와 한계를 부정하는 것은 지금까지 당연시 여겨온 예술작품을 바람직하지 않은 것으로 비난하는 원천이 된다. 그런데 예술의 중요한 기능 중의 하나는 바로 어떤 대상에서 도피하려는 마음을 갖거나, 그러한 대상을 지각적 의식이라는 밝고 순수한 빛에 비추기를 거절하는 도덕적 소심성을 없애는 것이다. 예술의 기능 중의 하나가 바로 이러한 도덕적 소심성을 없애는 것이다.

[8] 예술적 대상의 한계와 범위를 정하는 결정적 요소는 예술가의 관심이다. 그런 점에서 이 한계는 예술가의 활동을 제한하고 억압하는 것이 아니라, 오히려 예술작품에 내재하는 특성을 분명하게 드러내는 것이다. 그리고 그것은 예술작품이 단순히 재주로 만든 것이 아니며 남의 것을 모방한 것도 아니라는 예술작품의 진실성을 보여주는 것이다. 이처럼 예술작품은 예술가의 관심에 의해 좌우되기 때문에 예술의 보편적 특징은 예술가의 생생한 관심에 의한 선택을 조금도 부정하지

14

않는 데 있다. 예술가의 관심은 예술가에 따라 다르다. 그리고 그들의 관심은 경험의 모든 측면에 영향을 미친다. 오늘날 성에 대한 지나친 탐닉의 경우처럼, 진실한 것이 되지 못하고 거짓된 것이나 은밀한 것이 될 때 관심은 편협하고 병적인 것이 되고 만다. '독창성의 본질은 관심의 진실성에 있다'는 톨스토이의 주장은 예술에 관한 그의 소책자에 나오는 많은 적절치 못한 주장들을 상쇄하고도 남는 깊이 음미할 만한 말이다. 단순히 관례에 따르는 시에 대해 공격하면서 그는 대부분의 시의 재료가 다른 사람들이 이미 사용했던 것을 재탕하고 있으며, 예술가들이 서로를 잡아먹는 사육제를 벌이고 있다고 비난하였다. 그는 "이전 예술가들이 사용한 소재를 다시 계속해서 사용했기 때문에", "모든 종류의 전설, 왕의 모험담, 고대 전통, 처녀, 역전의 용사, 양치기, 수도자, 천사, 온갖 종류의 악마들, 달빛, 천둥, 산, 바다, 절벽, 꽃, 긴 머리, 사자, 양, 비둘기, 나이팅게일 등"이 생명력 없는 재료가 되었다고 말했다.

[9] 톨스토이는 예술의 대상을 공장 노동자 특히 시골의 농부와 같은 보통사람들의 삶에서 이끌어 낸 주제에 한정하고 싶어했다. 그런 이유 때문에 그는 원근법이 없는 그림, 전통적 방식에 따르는 그림을 그린다. 그런데 이 점에서 그의 그림은 예술의 가장 중요한 특징을 설명하는 데 유익한 중요한 사실을 담고 있다. 그것은 예술에 적합한 대상의 범위를 인위적으로 제한하는 것은 어떤 경우이든지 간에 예술가의 예술적 진실성을 제한한다는 것이다. 예술의 대상을 제한하는 것은 예술가의 생생한 관심의 출구를 봉쇄하는 것이며, 그것은 예술가에게 공정한 게임의 기회를 빼앗는 것이다. 그것은 예술가들에게 이전에 있던 케케묵은 방식대로 지각하도록 강요하는 것이며, 상상의 날개를 꺾어 버리는 것이다. 예술가는 '프롤레타리아 계급'을 소재로 하고 프롤레타리아 계급의 흥망성쇠나 운명을 소재로 다루어야 하는 도덕적 의

무가 있다는 생각은 역사적으로 성장해 온 예술을 원래의 상태로 되돌리는 시도에 지나지 않는다. 그러나 프롤레타리아 계급에 대한 관심이 새로운 대상에 주의를 기울이게 하고 이전에 간과해 온 대상을 새롭게 관찰하도록 하게 한다면, 이것은 분명히 새로운 표현의 대상을 발견하는 것이며, 결국 전에는 깨닫지 못했던 대상에 대한 경계를 허무는 데 도움이 될 것이다. 셰익스피어가 귀족적 편견을 가지고 있었다는 주장에 대해 나는 오히려 셰익스피어의 예술적 범위가 전통과 진부한 것에 매여 있었다는 주장을 한다. 이것이 결국 그의 예술적 사고와 활동의 범위를 제한하는 덫이 되었다고 본다. 이유가 무엇이든지 간에, 그의 관심의 범위가 셰익스피어의 '보편성'을 제한하였다.

[10] 역사적으로 유명한 예술적 운동과 예술의 변천은 그 당시까지는 합리적 근거에서 정당한 것으로 생각했던 예술적 재료와 대상에 대한 제한을 깨뜨리는 것이었다. 이러한 사실은 '모든 예술에 공통된 것은 없다'는 것을 증명하는 것으로 볼 수 있다. 그리고 예술에 공통된 대상이 없다는 생각은 모든 것이 예술적 대상이 될 수 있는 잠재가능성을 가지고 있다는 것으로서 예술의 범위를 엄청나게 확장시키는 결과를 가져온다. 만일 공통된 예술적 대상이 없다면 나무 때문에 숲을 보지 못하며 가지 때문에 나무 전체를 보지 못하는 것처럼, 이제 예술은 모든 예술을 관통하는 공통된 개념이나 속성이 없으며 단지 몇 개의 부류로 나눌 수밖에 없을 것이다. 이러한 생각에 대해 반대하는 가장 대표적인 주장은 모든 예술에 형식이 존재한다는 것이다. 즉, 예술의 공통된 특성은 형식이 있다는 것이다. 그런데 이 생각의 문제는 형식과 재료(내용)가 분리되어 있다는 것을 전제로 하고 있다는 점이다. 여기에 대하여 우리는 지금까지 앞에서 해 온 주장, 즉 예술품은 형식화된 재료라는 것과 나아가 특정 관심에서 형성된 형식이 다음 순간 관심이 변화했을 때 재료나 대상이 된다는 것과 같은 주장을 다시 살펴보아야 할 것이다.

[11] 특별한 관심이 작용하는 경우를 제외하면, 일반적으로 모든 예술은 재료와 재료 사이의 관계이다. 다시 말하면 예술품에서 서로 대립되는 것은 재료와 형식이 아니라, 상대적으로 '덜 형식화된 재료'와 '충분히 형식화된 재료'이다. 반성적 사고에 의해서 그림 속에 있는 형식을 발견할 수 있다는 사실이 그림이 캔버스 위에 칠한 물감으로 이루어져 있다는 사실과 서로 대립되는 것은 아니다. 하나의 그림 속에 있는 사물의 배치나 디자인은 다른 무엇보다도 재료의 특성과 밀접한 관련이 있다. 문학의 경우도 마찬가지이다. 작품 자체만 가지고 본다면 문학은 말로 한 것이든 글로 쓴 것이든 단어로 이루어져 있다. 어떤 점에서 제품에서 가장 중요한 것은 이른바 '원재료'이며, 원재료가 바로 제품이 되며 제품의 질을 결정한다. 그리고 예술가가 원재료의 어떤 측면에 특별한 주의를 기울이고 그것을 중심으로 작품을 만들 때 원재료는 하나의 형태, 즉 형식을 갖추게 된다. 이런 점에서 보면 예술작품은 원재료 속에 있는 에너지를 특정한 형식을 지니도록 조직한 것이다. 따라서 예술작품은 따지고 보면 재료에 들어 있는 에너지를 조직하는 것이며, 여기서 가장 중요한 것은 에너지를 어떻게, 어떤 형식을 띠도록 조직하느냐 하는 것이다. 그리고 이러한 사실은 조직되는 것은 바로 '에너지'라고 말해도 아무런 관계가 없다.

[12] 예술마다 각 예술에서 인정하는 공통된 형식이 있다는 것은 각 예술마다 그에 상응하는 공통된 재료가 있다는 것을 함의하고 있다. 지금부터는 바로 이 점을 탐구할 것이다. 앞에서 나는 예술가나 감상자 모두 이른바 '총체적 포착상태'(total seizure)에서 시작한다는 점을 간단히 언급하였다. 총체적 포착상태는 구성요소들로 구분되지도 않으며 아직은 그러한 구성요소가 있다는 것을 알지도 못하는 상태에서 모든 것들을 포괄하는 질성적 전체를 지각하는 것을 말한다. 실러5)는 자신이 시를 쓰게 된 배경에 대해 이야기하면서 다음과 같이 언급하였

다. "무엇을 인식할 때 내가 처음에 지각하는 것은 분명하고 명확한 대상의 구분이 있기 이전에 주어지는 어떤 전체이다. 이것이 나중에야 대상들이 구분되고 형태를 갖추게 된다. 처음에 주어지는 것은 비유적으로 말하자면 독특한 마음의 음악적 분위기 같은 것이다. 나중에 이것이 발전하여 시적인 '아이디어'가 떠오른다." 내가 해석하기에 실러는 바로 내가 하는 말과 거의 동일한 점을 말하고 있다. 처음 포착되는 '마음의 음악적 분위기'라는 것은 내가 말하는 '총체적 포착상태'라는 것과 동일한 것이다. 한마디 첨가한다면 마음의 분위기가 처음에 올뿐만 아니라 그 이후에 오는 구분을 낳는 원인이며, 구분이 생긴 이후에도 모든 경험의 '토대'로서 계속해서 존재하며 작용한다는 것이다. 따지고 보면 나중에 명확한 대상으로 구분된 것은 총체적 포착상태인 마음의 분위기가 구분된 것일 뿐이며, 마음의 분위기를 구분할 때 나타나는 것일 뿐이다.

[13] 경험이 처음 시작하는 단계에서 포착되는 총체적이고 거대한 질성은 고유한 특성을 가지고 있다. 아직 그 정체가 불분명하며 모호하기는 하지만 그것이 있다는 것을 분명하게 의식할 수 있으며, 그것이 어떤 것인지를 지각할 수도 있다. 나아가 그것은 다른 총체적 질성과 구별된다는 것을 인식할 수 있을 정도로 명확한 특성을 지니고 있다. 이 총체적 질성을 계속해서 지각하면 반드시 구별을 시작한다. 여기저기 주의를 두게 되고, 주의를 두는 곳이 변화함에 따라 배경에서 구분이나 요소들이 모습을 드러내게 된다. 만일 여기저기 옮겨 다니던 주의가 통합된 전체를 향하여 움직일 때 주의는 전체에 스며들어가 있

5) [역주] 실러(Schiller, Johann Christoph Friedrich: 1759~1805)는 독일의 뛰어난 극작가이자 시인 및 문학이론가이다. 《군도》(群盜), 《빌헬름 텔》과 같은 희곡으로 널리 알려져 있다. 이 글과 관련하여 중요한 사실은 《인간의 미적 교육에 관한 편지》라는 책을 쓴 근대 미학의 창시자라는 점이다.

는 질성적 전체에 의해서 통제된다. 따지고 보면 어느 곳에 주의를 두는 것은 독립된 신체부위의 작용이 아니라 질성적 전체 내에서 작용하는 것이기 때문에, 주의는 어떤 경우에도 질성적 전체에 의해 영향을 받으며 통제된다. 운율이 있는 행이 여럿이 모이면 시, 즉 시의 본문(곧 내용)이 된다는 것은 누구나 아는 분명한 사실이다. 여기서 주목해야 할 것은 각각의 시의 행이 만들어지고, 여러 행이 모여서 하나의 전체 구조를 가진 시가 되는 결정적 힘은 무엇인가 하는 것이다. 이것은 시적으로 느껴진 무엇이라는 시의 원재료, 즉 시적으로 느껴진 질성적 전체이다. 이 전체가 처음에 오며, 이 질성적 전체가 스스로 발전해 나가면서 구분되는 요소들을 확인하고 구체화한다. 그리고 전체를 포괄하는 질성적 전체에 적합하게 행이 표현되고 전체 행이 구조화될 때 시가 만들어진다. 이때 시가 질성적 전체에 의해 잘 마무리되지 못하여 여기저기 이음새 사이에 틈이 있거나 억지로 짜 맞추게 되면 불완전한 것이 된다. 만일 감상자가 예술작품에서 그러한 결함이 있는 이음새가 있다고 느끼거나 억지로 맞추어졌다고 느끼게 된다면 그것은 예술작품 전체에 스며들어가 있는 편재적 질성에 의해 철저하게 완성되지 못했기 때문이다.

[14-1] 이러한 질성은 모든 '부분' 속에 스며들어가 있을 뿐만 아니라, 느껴지는 것, 즉 직접적으로 경험되는 것이다. 구체적인 경험사태에서 우리는 질성에 대해 설명할 수는 없다. 그것은 말로 묘사할 수 있는 것도 아니며, 말을 통해서 이러저러한 것이라고 구체적으로 지적해 줄 수 있는 것도 아니다. 예술작품에 대해 무엇인가 구체적인 것을 말하면 그것은 예술작품에서 분석하고 구별해 낸 것이 된다. 그러므로 여기서 나도 구체적인 작품을 두고 질성에 대해서 설명하지는 않을 것이다. 다만 여기서 나는 예술작품을 경험할 때 분명히 존재하는 그러나 너무나 완전하고, 보편적이며, 의식하지 못하는 상태에서 포착되는 것

이어서 그것의 존재를 당연시 여기는 '어떤 것'이 있다는 것을 보여주며, 예술을 이해하기 위하여 그것에 주의를 기울일 필요가 있다는 점을 강조할 것이다. 총체적 포착상태에서 포착되는 편재적 질성은 흔히 사용되는 철학적 용어로 말하면 '직관'에 의해 포착되는 것이다. '직관'이라는 말은 철학자들에 의해 여러 가지 의미로 사용되었다. (그들 중 일부는 그 의미가 애매모호한 것들이 있다.) 그런데 예술작품의 모든 구성요소들을 관통하며, 구성요소들을 하나의 전체로 묶어 줄 수 있는 전체에 퍼져 있는 그 예술작품에 고유한 질적 특성인 질성은 오직 정서적으로 '직관될' 수 있을 뿐이다. 6)

[14-2] 그런데 예술작품에는 다양한 구성요소와 구성요소들이 갖는 다양한 질성들이 들어 있다. 예술작품은 다양한 구성요소와 질성

6) [역주] 여기서 전체에 퍼져 있는 질성을 표현하는 것으로 전체적 질성, 총체적 질성, 편재적 질성이라는 세 가지 용어가 나온다. 듀이가 이 세 가지 용어를 엄밀히 정의하고 구분하여 사용하고 있지는 않지만, 기본적으로 이 세 용어는 같은 것의 다른 측면을 표현하는 것으로 보아야 한다. 하나의 그림 전체 또는 전체 경험상황은 구분해서 보면 다양한 구성요소와 구성부분들이 있으며, 그러한 요소와 부분의 질성으로 이루어져 있다. 그런데 하나의 그림이나 경험상황은 구성요소나 부분들을 넘어서는 전체로서의 질성을 가지고 있다. 이처럼 구성요소나 부분들과 대비해서 그림이나 경험상황 전체의 질성을 가리키는 용어가 '전체적(whole) 질성'이다. 그런데 총체적 질성은 전체적 질성의 구조적 특성을 강조해서 보여주는 것이다. 전체적 질성은 구성요소나 부분들의 질성을 산술적으로 모아 놓은 것이 아니다. 그것은 그러한 구분된 것들을 넘어서는, 그리고 부분들로 환원할 수 없는 유기적인 전체, 즉 총체를 이루고 있다. 따라서 전체 경험상황 또는 전체 그림에서 주어지는 총체적 포착상태는 바로 총체적 성격을 띤 질성, 즉 '총체적(total) 질성'이다. 총체적 질성은 구성요소나 부분의 질성은 아니다. 그러나 반대로 보면 전체를 구성하는 모든 구성요소나 부분들은 총체적 질성을 반영하며 보유하고 있다고 할 수 있다. 즉, 총체적 질성은 구성요소나 부분들 모두에 퍼져 있으며 스며들어가 있다. 이러한 측면을 강조해서 표현하는 용어가 바로 '편재적(pervasive) 질성'이다.

들을 섞고 융합하여 통합된 전체〔즉 총체〕를 만들어 내는 것이다. (이러한 일은 물질적 사물의 세계에서는 결코 생각할 수도 없는 것이다.) 이때의 융합은 일종의 화학반응과 같은 것이다. 이 융합은 다양한 것들 속에 동일한 질성적 통일성이 존재한다는 것을 느낄 수 있게 한다. 구성요소, 즉 '부분들'은 직관되는 것이 아니라, 지적으로 구분되는 것이다. 직관적으로 파악된 전체적 질성이 없다면 부분들은 서로 아무런 내적 관련이 없는 것이 되며, 전체적 질성 없이 연결시킨다면 그것은 억지로 관련을 맺어 놓거나 기계적으로 연결시키는 것일 뿐이다. 그러나 전체적 질성에 의해 유기적 구조를 갖게 된 예술작품은 부분이나 구성요소 전부를 포함하는 것이면서, 동시에 부분이나 구성요소가 일정한 방식으로 구조화된 것이다. 유기적 조직체로서 예술작품은 예술작품에 있는 부분이나 구성요소와 다른 것이 아니라, 전체를 이루는 부분과 구성요소 그 자체를 의미한다. 다시 말하면 전체를 형성하게 하는 질성적 전체에 의해 부분들이 일정한 관련을 맺고 엮여 있는 것이 바로 예술작품이다. 이 지점에서 다시 앞에서 언급한 사실, 전체적 질성은 구분된 각각의 구성요소들 속에 있는 질성들과 동일한 것이라는 점을 상기할 필요가 있다. 그러므로 구성부분들이 엮여 하나의 전체가 된 예술작품을 접촉할 때 갖게 되는 전체, 즉 총체(totality)에 대한 감각은 예술작품을 경험한 기록물이자 기념물이며, 앞으로 올 것들에 대한 기대이며, 앞으로 일어날 것을 시사하는 것이며, 앞으로 올 것에 대한 전조이기도 하다.

[15-1] 전체적인 질성에 대해서 어떤 명칭을 부여할 수는 없다. 그것은 살아서 움직이는 것이기 때문에 예술작품의 정신이나 분위기 같은 것이다. 우리가 예술작품을 전시용이 아니라 그 자체로 생생하며 실재하고 있다고 느낄 때 질성은 진정한 존재, 즉 실재가 된다. 예술작품이 구성요소를 구조화하고 통합된 무엇인가를 표현할 수 있게 하는 것 그

리하여 예술작품을 어떤 고유한 특성을 가진 것으로 만들어 주는 것도 바로 전체적인 질성이다. 그리고 질성은 공간적인 것이 아니라 말하자면 '배경'과 같은 것이다. 그것은 특정 공간을 차지하고 있지는 않지만 모든 부분에 스며들어가 있다. 사람들은 물질적 대상들은 일정한 테두리를 가지고 있으며, 그러한 테두리 내에 한정되어 있다고 생각하는 경향이 있다. 얼핏 보기에 우리가 경험하는 바위, 의자, 책, 집, 상업, 과학과 같은 모든 대상들은 일정한 범위 내에 한정된 것으로 보이며, 이러한 경험적 사실이 모든 물질적 대상은 일정한 테두리 내에 한정된 것이라는 믿음이 옳다는 것을 증명하는 것처럼 보인다. 그런데 우리는 무의식적으로 모든 경험대상들이 일정한 범위 내에 한정되어 있다는 믿음을 '경험'의 개념에 대해 적용한다. (이 믿음은 궁극적으로는 우리가 실제 삶의 사태에서 한정된 범위를 가진 대상들을 다룬다는 삶의 특성에 근거를 두고 있다.) 그 결과 사람들은 경험은 경험의 대상이 고립되고 일정한 범위를 갖는 것과 마찬가지로 명확하고 분명한 한계가 있다고 생각한다. 그러나 일상적 경험은 모두 무한한 전체적인 상황을 배경으로 가지고 있다. 경험하는 사태나 대상은 무한히 뻗어 나가는 하나의 전체 속에서 '지금 여기'에서 초점이 되는 부분일 뿐이다. 이 전체적 상황 또는 하나의 전체가 바로 질성적 '배경'이다. 그리고 이 질성적 배경은 질성적 전체를 구성하는 구체적인 대상, 부분과 구성요소 그리고 질성을 통해서 밝혀지며 의식에 의해 뚜렷이 포착된다.

[15-2] 앞에서 언급했듯이 전체에 대한 포착은 직관적으로 이루어진다. 직관이라는 말은 인간의 인식활동에 무엇인가 신비한 것이 있다는 생각을 갖게 한다. 그리고 경험이 무한한 것에 대한 강렬한 감각이나 느낌을 갖게 될 때 우리는 경험에도 그만큼 신비한 것을 가지고 있다고 생각한다. 이러한 것이 잘 나타나는 것이 바로 예술작품을 경험할 때이다. 이 점에 대해서 테니슨은 다음과 같이 시로 표현했다.

경험은 미지의 세계를

희미하게 비춰 주는 아치형의 문

그 문을 향해 다가설 때마다

저 밖의 미지의 세계는

계속해서 더욱더 넓어져만 간다.

[16] 경험을 하면 할수록 알 수 없는 것이 생기는 이유는 경험의 범위를 규정하는 지평선이 있지만, 우리가 움직일 때마다 그 경계선도 함께 움직이며 넓어지기 때문이다. 우리는 현재 경험하는 범위 너머에 놓여 있는 것에 대한 감각에서 완전히 자유롭지 못하다. 예를 들어, 약간 떨어진 거리에 있는 나무를 본다고 생각해 보자. 직접 눈에 보이는 세계의 범위 내에는 나무와 나무 밑에 놓여 있는 바위가 눈에 들어올 것이다. 다음에 그 바위에 시선을 집중하면, 바위에 낀 이끼를 보게 된다. 만일 우리가 현미경을 사용해 바위에 붙은 이끼들을 관찰한다면, 맨눈에는 보이지 않던 작은 이끼들을 볼 수 있게 된다. 그런데 시야의 범위가 넓든 좁든, 우리가 경험하는 대상들은 보다 큰 전체, 포괄적인 전체의 부분으로서 경험하는 것이며, 부분이라고 하는 것도 우리의 경험에서 지금 초점을 맞추고 있는 것일 뿐이다. 이제 이끼나 바위를 보는 것에서 눈을 돌려 더 넓은 곳으로 활동범위나 시야를 확장시킨다고 상상해 보자. 시야를 아무리 넓히더라도, 그것은 여전히 전체가 아니라는 것을 느끼게 된다. 경험의 가장자리는 우리가 상상에 의해 우주라고 부르는 것에 이르기까지 무한히 확대될 수 있다. 일상적 경험 속에 들어 있으나 잘 의식하지 못하는 모든 것을 포함하는 전체에 대한 감각은 그림이나 시에서 강렬하게 포착된다. 전체에 대해 감각하는 것은 영혼의 정화와 같은 것이라기보다는 우리에게 인간 삶의 비극적 요소를 인정하고 받아들이도록 하는 것이다. 상징주의자들은 명확하게

규정할 수 없는 이러한 예술의 성격을 이용하였다. 포(Poe)는 "암시적인 명확하게 규정할 수 없는 모호함, 따라서 영적 효과가 있음"에 대해 말하고 있으며, 콜리지는 모든 예술작품은 충분한 효과를 발휘하려면 이해할 수 없는 무엇인가를 지녀야 한다고 말하였다.

[17] 초점을 맞추고 있는 분명한 대상 주변에는 지적으로 파악할 수 없는, 밖으로 드러나지 않는 함축적인 것이 감싸고 있다. 반성적 사고를 할 때 우리는 그것을 희미하고 모호한 것이라고 부른다. 그러나 그것은 원래 경험 속에서 포착될 때는 적어도 포착되는 인식의 정도에는 결코 희미한 것도 모호한 것도 아니다. 그것은 뚜렷이 그리고 분명하게 '포착되는' 것이다. 그것이 희미하다거나 모호하다고 말하는 것은 포착되는 상태에 대한 것이 아니라 포착된 근원이나 포착된 것의 성격에 대한 것이다. 지적으로 파악할 수 없는 함축적인 것은 명확하게 지적할 수 있는 구성요소의 작용에 의한 것이 아니라, 무엇이라고 분명히 말할 수 없는 전체 상황의 작용에 의한 것이다. 그러므로 그것은 희미하고 모호한 것으로 포착될 수밖에 없다. 해뜨기 전 새벽녘에 어슴푸레함은 전 세계를 뒤덮고 있는 하나의 분명한 질성이다. 그것은 그 시간에 가장 적합한 그리고 그 시간에 고유한 특성이다. 그런데 그러한 성격을 지닌 어떤 물건을 찾으려고 한다면 그것은 사태를 지각하는 것을 방해하며, 그런 점에서 바람직하지 못하다.

[18] 하나의 경험에 고루 퍼져 있는 그러나 무엇이라고 쉽게 정의할 수 없는 편재적 질성은 정의될 수 있는 요소들, 즉 인식의 초점이 될 수 있는 대상들을 함께 결합하여 하나의 전체를 만들어 준다. 이것이 사실이라는 것을 보여주는 가장 확실한 증거는 우리가 사물들을 볼 때, 직접적이고 즉각적인 감각작용에 의하여 이것이 어떤 것에 포함되는지 포함되지 않는지 그리고 그것이 어떤 관계를 맺고 있는지 끊임없이 감각하고 있다는 사실이다. 편재적 질성은 반성적 사고의 산물이 아니

다. (어떤 것이 우리의 행동과 사고에 적절한 것인지 아닌지를 알아볼 필요가 있을 때는 편재적 질성에 대한 반성이 필요하다.) 만일 직접적으로 감각되는 것이 없다면 우리는 반성적 사고에 대한 어떠한 안내자도 아무런 지침도 갖지 못할 것이다. 넓고 기본이 되는 전체에 대한 감을 갖는 것은 모든 경험에서 맥락과 배경이 되는 것이며, 따라서 그러한 감을 갖는 것은 건전한 사고를 하는 데 필수적인 것이다. 우리가 어떤 사람이 하는 일을 보고 미쳤다거나 제정신이 아니라고 말하는 것은 그 사람이 하는 일이 공통된 맥락에서 완전히 벗어나 있거나 그 일이 다른 맥락과 아무런 상관이 없기 때문이다. 한마디로 말하면 그런 행위는 전체적이고 공통된 맥락에서 벗어나 있는 것이다. 그러므로 내용이 불명확하며 범위가 불확실하기는 하지만 배경이 되는 상황이 없다면 인간이 하는 모든 경험의 내용은 일관성을 상실하게 될 것이다.

[19] 예술작품은 이러한 전체적이며 총체적인 질성을 강조해서 표현한다. 그것은 하나의 전체를 이루는 질성 그리고 모든 것을 포괄하는 총체, 즉 우리가 사는 삶의 세계에 속해 있는 질성을 포착하고 드러내 준다. 예술작품이 전체적 질성을 이끌어 내고 부각시킨다는 사실이 우리가 어떤 대상을 심미적으로 강렬하게 경험하게 될 때 그 대상을 분명하게 그리고 아주 잘 알게 되었다는 느낌을 갖게 되는 이유를 잘 설명해 준다. 이것은 또한 강렬한 심미적 인식이 종교적 느낌을 갖게 한다는 점도 설명한다. 말하자면, 강렬한 심미적 인식을 하게 될 때 우리는 일상적으로 경험하는 세계 너머에 있는 세계, 이 세상 너머에 있는 더 깊은 실재의 세계로 들어가고 있다는 느낌을 갖게 된다. 그리고 이때 우리는 저 너머에 있는 세계로 나아가는 자신을 발견한다. '하나의 경험'이 가진 속성이라고 할 수 있는 이러한 종교적이고 초월적인 경험을 설명하기 위하여 흔히 사람들이 말하는 마음의 신비한 능력이나 초월자의 계시와 같은 형이상학적이고 비과학적인 심리학적 설명을 동

원할 필요가 없다. 이러한 것을 이해하기 위하여 필요한 것이 있다면 그것은 형이상학적이고 종교적인 가정을 버리고 '하나의 경험' 또는 '심미적 경험'이 가진 다음의 사실을 겸허하게 받아들이는 것이다. 그것은 하나의 경험 속에서 예술작품은 모든 일상적 경험에 들어 있는 불분명한 전체에 대한 감을 심화시키며, 아주 뚜렷하게 이끌어 내는 작용을 한다는 것이다. 이 전체를 포착할 때 우리는 우리 자신이 확대되고 있음을 느끼게 된다. 깊고 넓은 삶의 전체 지평을 보지 못할 때 사람들은 맥베스처럼 단지 어떤 대상을 얻는 데 자신의 삶 전부를 걸고 내기하며, 그것을 얻는 데 실패하면 인생은 바보들의 이야기라느니, 소음과 소란으로 가득 차 있다느니, 인생은 아무 의미 없다느니 하는 푸념 섞인 말을 늘어놓게 되는 법이다. 맥베스와 달리 자기중심적 사고를 넘어서는 실재와 가치의 척도를 발견하게 될 때 우리는 우리 너머에 있는 무한히 넓은 세계의 시민이 되며, 우리의 내면에 그러한 세계가 존재하고 있다는 것을 강렬하게 인식할 때 우리 자신과 세계가 하나로 통합되어 있다는 놀라운 만족감을 느끼게 된다. 이때 우리는 우리의 자아가 무한히 넓다는 것을 그리고 우리의 삶이 역사적, 공간적으로 우리를 넘어선 더 큰 삶을 위해 헌신하고 있다는 것을 느끼게 된다.

[20] 모든 예술작품은 무엇보다도 편재되어 있는 질성적 전체를 표현할 수 있는 특별한 매체를 가지고 있다. 모든 경험에서 우리는 특별한 감각기관을 통해서 세계와 접촉한다. 우리는 특수한 기관을 통해서 세계와 상호작용하며 세계와 상호작용할 때 세계가 우리에게 다가오게 된다. 이때 유기체인 인간은 세계에 대해 핵심적 역할을 수행하는 기관을 중심으로 과거 경험에 의해 획득된 다양한 내용을 가지고 있는 유기체 전체가 작용한다. 하늘을 나는 비행기를 볼 때 눈과 같은 매체가 중심이 되기는 하지만, 눈, 귀, 촉각 등이 모두 유기적으로 관련을 맺으면서 함께 작용한다. 예술은 이러한 사실을 최대한으로 활용한

26

다. 보통 시각적으로 지각할 때 우리는 빛이라는 수단에 의해서 보며, 빛이 반사되고 굴절된 색이라는 수단에 의해서 대상을 구별한다. 그러나 일상적 인식에서 색이라는 매체는 단독으로 존재하고 작용하는 것이 아니라 다른 매체와 서로 혼합되어 있다. 우리는 보면서 동시에 듣고, 우리는 압력을 느끼며 동시에 덥거나 시원함을 느낀다. 일상사태에서 눈으로 보는 것에는 색만 있는 것이 아니라 움직임, 촉감, 소리 등의 질성이 동시에 존재한다. 그런데 그림에서는 색채만이 매체로 사용된다. 그러므로 색채는 이러한 혼합된 질성들을 동시에 표현해야 한다. 따라서 그림이 색이라는 매체로 표현된다 하더라도, 강렬하게 표현된 색채 이면에 다른 질성들이 스며들어가 있다. 바로 이런 과정을 통해서 색의 표현력과 에너지가 증강되고 향상된다.

[21] 원시인들에게 사진은 마술적 요소가 들어 있는 무서운 것이었다. 생명체든 무생물이든 그러한 것이 사진 속에 들어 있다는 것은 사진이 무엇인지 모르는 사람들이 보기에는 신비한 것이다. 이런 점에서 사진이 처음 등장했을 때 사람들은 사진에는 신비한 힘이 있다고 생각했을 것이다. 사실 사진을 자주 보아서 사진이 무엇인지 아는 사람에게도 이 세상에 있는 모든 것을 축소시키고 평평한 면에 변하지 않는 모습으로 박아 놓은 사진은 여전히 신비한 것이다. 아마도 이런 이유 때문에 보통 예술이라고 하면 그림을 의미하며, 예술가라고 하면 화가를 가리키는 경향이 생겼을 것이다. 또한 원시인들은 말로 하는 소리 (예를 들면, 마술사의 주문)에도 인간의 행동을 통제하고 자연의 힘을 지배하는 초자연적 능력이 있다고 생각했다. 모든 사건과 대상을 문학적으로 표현하는 음성의 힘 역시 신비한 것이다.

[22] 그러한 사실은 예술적 매체의 역할과 중요성을 시사한다. 모든 예술이 고유한 매체를 갖고 있다는 것은 말할 필요도 없는 당연한 사실이다. 그림은 색채가 없으면 존재할 수 없으며, 음악은 소리가 없으면

가능할 수 없다. 건축은 돌과 나무가 없으면 존재할 수 없으며, 조각은 대리석과 청동이 없으면 성립할 수 없다. 문학은 단어가 없으면 있을 수 없으며, 춤은 살아 움직이는 육체가 없이 행해질 수 없다. 그런데 이 엄연한 사실을 다시 강조해야 하는 이유는 무엇인가? 사실 지금까지 이 질문에 대해 간접적인 방식으로 대답해 온 것이나 다름없다. 여기서는 이 문제와 관련하여 지금까지 설명한 것보다 좀더 근원적이고 미묘한 측면에 대해 살펴볼 것이다. 모든 하나의 경험에는 하나의 경험에 편재해 있는 그리고 하나의 경험의 바탕이 되는 질성적 전체가 있다. 질성적 전체라는 것은 그냥 나타나고 포착되는 것이 아니라, 인간이 활동하는 방식 나아가 인간이 활동하는 전체 구조와 깊은 관련이 있다. 인간은 수많은 감각기관과 신체기관을 가지고 있다. 엄밀히 말하면 인간은 그러한 기관이 유기적 관계를 맺고 있는 복합체이다. 인간은 실제 경험사태에서 이것들 각각이 따로따로 작용하는 것이 아니라 일정한 유기적 관련을 맺고 작용한다. 그런데 이때 인간은 중요한, 선도적 역할을 하는 감각기관이나 신체기관을 중심으로 작용함으로써 감각내용이 분산되거나 흩어지지 않게 한다. 이런 식으로 특정 기관을 중심으로 전체가 유기적으로 작용함으로써 우리는 사태를 감각하고 파악한다. 경험에서 선도적 역할을 하는 감각기관에 해당되는 것이 바로 예술에서의 매체이다. 이 말은 각 예술에서의 매체는, 전문화되고 개별화된 기관이 경험에서 선도적이고 중심적인 역할을 수행하듯이, 예술작품에서 그러한 역할을 수행한다는 것이다. 예를 들어 중심적인 기관으로 작용하는 눈은 눈에 고유한 사태를 경험하는 방식이 있으며, 그러한 경험을 할 수 있는 능력의 소유자로서 특수한 성격과 기능을 수행한다. 일상적 지각의 사태에서는 여러 가지 것들에 주의가 분산되어 길을 잃을 경우가 자주 있다. 그런데 예술의 매체는 충분한 에너지를 가지고 우리로 하여금 주의를 집중하게 한다.

[23] '매체'는 무엇보다도 사이에 있는 것을 의미한다. '수단'이라는 단어도 동일한 뜻을 가지고 있다. 매체나 수단이라는 것은 중간에 있는 것이고, 사이에서 중재하는 것이며, 지금은 멀리 떨어져 있는 어떤 것으로 나아가기 위하여 거쳐 가야 하는 것이다. 그러나 모든 수단이 매체가 되는 것은 아니다. 수단에는 두 가지 종류가 있다. 하나는 활동의 과정을 통해 얻어지는 결과(즉, 목적)와 외적인 관련이 있는 것, 즉 결과 밖에 있는 것이다. 다른 하나는 만들어진 결과(즉, 목적) 안으로 들어가서 결과 그 자체가 되는 것이다. 수단에 두 가지 종류가 있는 것과 마찬가지로, 결과에도 두 가지 종류가 있다. 하나는 단순히 활동이 정지했을 때 주어지는 결과이며, 다른 하나는 이전에 있던 활동을 흡수하고 완성시키는 것으로서 결과이다. 흔히 일의 앞뒤를 따져 앞에 있는 것을 수단이라고 하고, 뒤에 오는 것을 결과라고 한다. 휘발유를 연소하면 차가 움직인다. 이때 휘발유는 차를 움직이는 수단이 된다. 임금을 받기 위한 목적에서 일하는 노동자의 경우도 마찬가지이다. 노동은 수단이며, 임금은 결과이며 목적이 된다. 임금의 수단으로서 노동자의 노고는 그가 받는 임금에 앞서 행해지는 것을 의미할 뿐이다. 수단은 '목적'에 도달할 때 활동을 멈춘다. 수단을 사용해야 결과에 도달할 수 있다. 그러나 수단과 결과가 외적 관계를 맺고 있을 때 수단은 결과를 낳는 데 반드시 필요한 것은 아니다. 이런 경우에는 만일 어떠한 수단도 쓰지 않고 결과에 도달할 수 있다면 그렇게 하는 것이 더 좋은 것이다. 이런 수단은 원하는 결과에 도달하고 나면 아무런 쓸모가 없는, 건물을 지을 때 임시로 주위에 세워 두었다가 건물이 완성되고 나면 철거하는 가설물과 같은 것이다.

[24] 이러한 수단에 대해 적절한 명칭을 붙인다면 '외재적 수단' 또는 '단순한 수단'이라고 명명할 수 있을 것이다. 이런 종류의 수단은 보통의 경우 다른 것으로 대체할 수 있는 그런 것이다. 이때 사용되는 수

단은 얼마나 저렴한가 하는 것과 같이 결과가 되는 대상과는 아무런 관계도 없는 지엽적인 사항에 의해 결정된다. 그러나 우리가 '매체'라고 말할 때는 이처럼 결과와 서로 동떨어져 있는 것이 아니라 결과에 통합되는 수단을 의미한다. 벽돌과 반죽이 집을 짓는 데 사용되면 집의 한 부분이 된다. 이것은 집을 짓는 데 사용된 외재적 수단이 아니다. 사용된 수단이 집의 성격을 결정한다. 색은 그림의 수단이며, 음정은 음악의 수단이다. 수채화 물감으로 그려진 그림은 유화물감으로 그려진 그림과는 다른 질성을 갖는다. 심미적 효과는 본질적으로 매체의 특성에 달려 있다. 다른 매체로 대체된다면, 그것은 예술작품이라기보다는 그저 우리의 이목을 끄는 신기한 것일 뿐이다. 아주 효율적이라는 이유로 또는 결과와는 아무 상관없는 다른 이유로 수단이 사용될 때, 결과물은 기계적인 것이거나 겉만 뻔지르르한 가짜가 된다. 이것은 성당을 건축하면서 널빤지에 돌을 그려 넣는 것과 같다. 돌을 그려 넣는 것과 진짜 돌로 쌓아올리는 것은 전혀 다른 결과를 가져온다. 성당 건축에서 돌은 단순히 물질적 측면에서뿐만 아니라 심미적 효과를 불러일으키는 데도 필수적 요소이다.

[25] 외재적 작용과 내재적 작용 사이의 구분은 삶의 모든 분야에 적용된다. 어떤 학생은 시험에 통과하기 위해서 혹은 진급하기 위해서 공부한다. 한편, 어떤 학생에게 공부라는 활동, 공부라는 수단은 그 과정에서 얻어진 결과와 완전히 동일한 것이다. 완결된 결과, 교수, 계몽이라는 것은 과정과 동일한 것이다. 우리는 사업상 다른 어딘가로 가야 할 때가 있다. 이때는 어떻게 하면 빨리 정해진 장소에 도착할 수 있는가 하는 것이 주된 관심사가 되며, 가는 것은 수단이 된다. 그러나 어떤 때 우리는 어디론가 떠난다는 기쁨과 우리가 보고 싶은 것을 보기 위해 여행을 떠난다. 이 경우에는 수단과 결과가 결합되어 있다. 만약 수단과 결과의 관점에서 여러 경우를 마음속에 떠올리

고 생각해 본다면 수단과 결과가 서로 외적 관계에 있을 때, 심미적인 것이 들어 있지 않다는 것을 즉각적으로 알게 될 것이다. 그러므로 외재적 수단 또는 수단의 외재성은 비심미적인 것을 규정하는 결정적 척도가 된다.

[26] 교도소에 가거나 지옥에 떨어지는 것과 같은 벌을 피하기 위해서 착한 행동을 하는 것은 사랑받을 만한 행동이 아니며, 동시에 심미적 행동도 아니다. 그러한 행동은 마치 계속되는 치통을 피하려고 치과에 가는 것과 같은 것이다. 그리스인들은 행동에서 우아함과 조화가 느껴질 때 그 행동을 좋고 아름다운 행동 이른바 도덕적 행동이라고 정의하였다. 여기서 그들은 수단과 목적의 긴밀한 통합을 가장 중요한 요소로 내세우고 있음을 알 수 있다. 결국에는 이익이 된다는 이유로 법을 준수하는 것은 이익을 획득하기 위한 수단에 지나지 않으며, 따라서 도덕적인 것과는 무관한 것이다. 돈을 벌기 위한 수단으로 고된 노동을 하는 것에서는 찾아볼 수 없는 낭만적인 매력이 오히려 해적의 모험에는 들어 있다. 공리주의 도덕이론에 대해 많은 사람들이 반대하는 이유는 대부분의 공리주의자들이 수단과 결과의 긴밀성을 고려하지 않고 단지 결과에 대한 단순한 계산을 너무 강조하기 때문이다. 한때 심미적이기 때문에 사람들의 사랑을 받았던 '예법'과 '예절'도 외적 욕망 때문에 딱딱함과 점잔 빼는 것으로 받아들여져 지금은 경시하는 의미를 갖게 되었다. 경험과 관련하여 보면 외재적 수단은 기계적인 것을 의미한다. 이른바 정신적이라고 하는 것 중에도 많은 것들이 심미적이지 않은 것이 있다. 어떤 것이 심미적이지 않은 것이 되는 것은 수단과 목적이 서로 분리되어 있기 때문이다. '이상적인' 것이 실제 삶과 무관하며 동떨어져 있는 것이라면 그것은 김빠진 것이 된다. '정신적인' 것도 실제적인 것에 대한 감각에 의해 구체화될 때만 실제 삶의 세계에서 의미 있는 것이 될 수 있으며, 심미적 질성에 필요한 구체적

형태를 지니게 된다. 심지어 천사조차도 상상에 의해 몸과 날개를 가진 구체적인 것으로 제시되어야 한다.

[27] 나는 과학적 활동에서도 심미적 질성이 포함되어 있다는 점을 여러 차례 언급하였다. 과학에 문외한인 사람에게는 과학자들이 다루는 대상과 내용을 가까이 하기가 보통 어려운 것이 아니다. 과학적 결론은 결론에 이르는 조건과 과정을 완수한 결과로 주어지는 것이기 때문에, 탐구자에게는 과학적 과정을 완수하고 완결했다는 데서 오는 질성이 있다. 나아가 과학적 결론은 때때로 우아하고 심지어 엄정한 형식을 지녔다. 맥스웰[7]은 대칭적인 물리학적 등식을 만들기 위해서 상징을 도입했다고 알려져 있다. 실험결과가 그 상징을 의미 있게 한 것은 나중의 일이었다고 한다. 어떤 활동에도 심미적 질성이 있어야 한다. 만약 사업하는 사람이 그저 돈을 악착같이 모으는 사람에 불과하다면 사업이라는 것은 동정심이라고는 모르는 냉혈한들이 하는 것이라고 여겨질 것이고, 사업은 지금보다 훨씬 덜 매력적인 것으로 보일 것이다. 실제로, 게임에도 질성이라고 할 만한 특성이 있다. 어떤 사람이 게임에 넋을 잃고 몰두할 수 있는 것은 게임에 심미적 질성이 있기 때문이다.

[28] 수단이 단순히 결과를 위해 사전에 준비해 둔 것이 아닐 때 수단은 매체가 된다. 하나의 매체로서 색은 일상적 경험에서 약하게 드러나는 것을 강렬하게 지각하게 하며 분산된 의미들을 집중적으로 표현하는 중개인이며, 또한 그림 속에 들어 있는 의미를 새롭게 그리고 강렬하게 지각하게 하는 매개물이다. 음반 자체는 어떤 효과음을 전달

7) [역주] 맥스웰(Maxwell, James Clerk: 1831~1879)은 전자기 현상을 탐구한 스코틀랜드의 물리학자이다. 맥스웰은 19세기를 대표하는 물리학자로서 종종 뉴턴이나 아인슈타인과 비교된다. 1931년 맥스웰 탄생 100주년을 기념하여 출판된 책에서 아인슈타인은 뉴턴 이래 가장 심오한 물리학 업적을 이룩했다고 맥스웰을 극찬하였다.

하는 도구일 뿐이다. 그런데 음반에서 울려 퍼지는 소리는 일정한 효과음을 전달하는 도구 이상의 것이다. 축음기에서 나오는 소리가 전달하려는 것은 단순한 효과음이 아니라 음악이며, 따라서 축음기와 음반은 음악의 매체가 된다. 캔버스에 색을 칠할 때 쓰이는 붓과 손의 동작을 물질적 측면에서 본다면 그림과 아무런 상관이 없는 외재적인 것이며, 따라서 그것은 예술적인 것이 아니다. 그런데 붓과 손의 동작을 그림과 내재적인 관계에 있는 것으로 지각한다면, 붓질하는 것은 그림이 심미적 효과를 갖는 데 필수적 부분이 된다. 어떤 철학자들은 심미적 효과, 즉 아름다움은 천상에 있는 본질 속에 있는 것이며, 천상의 본질을 구체적으로 나타내기 위하여 외재적이고 감각적인 물질을 전달수단으로 사용할 수밖에 없다는 주장을 한다. 그런데 이러한 주장에는 영혼은 육체 안에 있는 것이 아니라는 생각이 전제되어 있다. 그리고 그러한 주장에는 영혼이 육체 안에 있는 것이 아니듯이 그림은 색 없이도 존재할 수 있고, 음악은 소리 없이도 가능하며, 문학은 단어 없이도 있을 수 있다는 생각이 함의되어 있다. 그런 경우 아름다움을 느끼는 것은 매체와 접촉하는 것이 아니라 천상의 본질을 직접 접촉하는 것으로 보게 된다. 만일 이런 입장을 지지하는 비평가가 있다면 그는 사용된 매체에 비추어서 그가 왜 그렇게 느끼는지 말하지 않고도 그가 어떻게 느끼는지를 우리에게 말해 줄 수 있는 사람이며, 또한 그는 매체를 통한 감상과 매체 없이 일어나는 감정의 분출을 동일한 것으로 보는 사람이다. 이런 사람들에게 매체와 심미적 효과는 서로 통합된 것이 아니다. 그러나 이런 극단적 경우를 제외한다면, 매체와 심미적 효과는 완전히 융합되어 있다.

[29] 매체를 매체로 인식할 수 있는 뛰어난 감수성은 모든 예술적 창작과 심미적 지각의 핵심이다. 그런 감수성이 있는 사람은 외적 재료를 무리하게 사용하지 않는다. 예를 들면, 예술작품으로서 그림을 역사적

장면, 문학작품에 나오는 장면, 혹은 친숙한 장면을 그린 것으로 볼 때, 그림은 매체의 관점에서 지각되지 않는다. 또는 그림을 단순히 사용된 기법의 관점에서 보게 될 때, 그림은 심미적으로 지각되지 않는다. 이 경우에도 역시 수단은 결과와 동떨어져 있다. 이럴 경우 오직 외적 기술적 관점에서만 예술작품에 접근하고 분석하는 경향을 띠게 되며, 그 결과로 결과에 대한 향유는 사라지고 수단에 대한 분석이 그것을 대체한다. 이런 식으로 분석할 때 사람들은 결과는 언제나 변함없이 그대로 있다고 생각한다. 그런데 결과는 가만히 있는 것이 아니라 '감상'을 하고 나면 언제나 새롭게 변화한다. 물론 실제에서 대부분의 경우 예술가들은 만들어야 할 최종상태, 즉 목적에 대해서는 충분히 느끼고 알고 있기 때문에 더 이상 목적에 대해 말할 필요가 없으며, 이제 그들이 해야 할 것은 최종상태, 즉 결과를 어떻게 만들 수 있는가 하는 기술적 측면을 검토하는 것만이 남아 있다고 생각할 수 있다. 그런데 이 경우에 수단은 목적과 분리된 것이 아니라 목적을 실현하는 매체가 된다.

[30] 매체는 중개자이다. 매체는 예술가와 감상자 사이를 중개한다. 톨스토이는 도덕적 선입견을 가졌으면서 종종 예술가의 자격으로 말하곤 하였다. 이미 앞에서 인용한 통합하는 작용을 하는 예술의 성격에 대하여 말할 때 그는 예술가의 이러한 기능을 칭찬하고 있다. 예술에서 중요한 것은 특별한 대상을 매체로 사용함으로써 구성요소들의 통합을 이끌어 내는 것이다. 기질에서, 아마도 성향과 열정에서 보면 우리 모두는 어느 정도 예술가이다. 부족한 것이 있다면 예술가가 하는 일, 예술가의 특성인 창작하는 능력이다. 예술가는 특별한 재료를 심미적으로 포착하고, 그것을 진정한 표현매체로 전환시킬 수 있는 능력을 가진 사람이다. 우리들 대부분은 보통 우리가 말하고 싶은 것을 표현하려면 많은 재료를 필요로 하며 다양한 방식을 사용하기도 한다. 그러다 보면 사용된 재료와 방법이 서로 방해되고 혼란만 가중시

키는 경우가 많다. 그리고 제대로 다듬어지지 않은 재료를 많이 사용하면 표현이 어색해지고 의미가 불분명하게 된다. 예술가는 자신이 선택한 감각기관과 그 감각기관에 대응하는 재료를 가지고 작업한다. 따라서 매체의 관점에서 보면 하나이면서 집중적으로 느껴지는 아이디어가 분명하고 명확하게 다가오게 된다. 엄밀하기 때문에 예술가는 그만큼 강렬하게 예술이라는 게임을 즐긴다.

[31] 들라크루아가 당대의 화가에 대해서 말했던 것은 모든 시대를 망라해서 급이 낮은 화가들에게도 그대로 적용될 수 있다. 들라크루아에 의하면, 화가들은 색을 이용하기보다는 색칠하는 기술을 사용한다. 이 말은 화가들이 색이라는 매체를 통해서 표현대상을 이끌어 내는 것이 아니라, 그들이 표현하고자 하는 대상이 있고 그 대상에 색을 칠한다는 것을 의미한다. 색으로 대상을 창조하는 것이 아니라 대상에 대해 색을 칠하는 순서를 따른다는 것은 수단으로서 색과 묘사되는 것으로서 대상이 서로 별개의 것임을 재확인하는 것이다. 이런 화가들에게 색은 대상을 창조하는 데 완전히 헌신하는 매체가 아니며, 색은 그러한 것으로 사용되지도 않는다. 그리고 이 경우에 화가들의 마음과 경험, 즉 대상을 형성하는 마음과 색칠하는 경험이 서로 나뉘어져 있다. 이때 수단과 목적(결과)은 하나가 되지 못하고 서로 떨어지게 된다. 회화의 역사에서 가장 심미적인 변혁은 색이 구조적으로 사용되었을 때 일어났다. 그때 그림은 색이 칠해진 면 이상의 것이 된다. 진정한 예술가는 대상 자체를 보고 느끼는 것이 아니라, 대상을 보되 매체의 관점에서 보고 느끼는 사람이다. 그리고 심미적으로 지각하는 것을 배운 사람들도 이와 유사한 일을 한다. 그러나 그렇지 못한 사람들은 그림을 보거나 음악을 들을 때 선입견이나 편견을 가지고 보고 들으며, 선입견이나 편견을 가진 만큼 심미적 지각을 방해하고 혼란을 일으키게 된다.

[32] 순수예술은 종종 환영을 창조하는 능력으로 정의된다. 내가 보기에 이 말은 예술가는 예술에 독특한 단 하나의 매체를 능숙하게 사용함으로써 예술작품을 창조해 낸다는 근본적인 사실을 호도할 가능성이 아주 높은 말이다. 일상적 지각에서 우리는 겪는 대상의 의미를 이해하기 위하여 다양한 것들을 사용한다. 단 하나의 매체를 예술적으로 사용한다는 것은 대상의 의미를 이해하거나 표현하는 데 사용할 수 있는 요소들 중에서 부적절한 것들을 배제한다는 것을 의미한다. 사실 어떤 대상의 의미를 이해하거나 표현하는 데 불필요하게 많은 요소들을 동원할 경우에는 오히려 전체적인 관련이 느슨하게 될 위험이 있다. 그러므로 단 하나의 매체를 사용한다는 것은 하나의 중심을 향하여 집중적이고 강렬하게 표현되도록 다양한 요소들을 묶어 주는 단 하나의 감각적 질성을 사용한다는 것을 의미한다. 이런 점에서 예술적 과정을 거쳐 만들어지는 것은 실제로 있는 것, 즉 실재하는 것이 아니라 예술가가 만들어 내는 것이다. 그런데 이런 것을 두고 예술은 환영을 창조한다고 말하는 것은 문제를 복잡하게 만들 수 있다. 환영의 반대가 실재하는 것이라면 예술가는 표면적인 모습에서 실재하는 것을 보여주는 사람은 아니다. 예술가의 능력을 평가하는 척도가 포도 위에 그려져 있는 파리를 쫓아낼 정도로, 그리고 새가 날아와서 그림 속에 있는 사과를 쪼아 먹을 만큼 사실대로 그리는 능력이라면, 새를 잘 쫓아내는 허수아비야말로 가장 완벽한 순수예술작품이 될 것이다.

[33] 예술이 환영을 만들어 낸다는 말을 예술은 실재하는 것, 즉 실제로 존재하는 것을 복사하듯이 만들어 내는 것이 아니라는 식으로 소극적으로 이해한다면 그 말과 관련된 예술에 대한 오해는 풀릴 것이다. 예술적 창작을 할 때 예술가는 머릿속에서 제멋대로 지어내는 것이 아니라, 실제로 존재하는 물질적인 것을 가지고 지어낸다. 그리고 여기에 더하여 색이나 소리와 같은 매체가 있다. 더 나아가 실재하는 것을

감각하는 단 하나의 경험, 보다 정확히 말하면 심미적인 작품에 표현되어 있는 고양된 경험이 있다. 실재하는 것을 감각한다는 것이 순전히 색이나 소리 같은 것에 들어 있는 것만을 감각하는 것이라면 그 감각은 환상적인 것이 될 수 있다. 그러나 사실은 전혀 그렇지 않다. 무대 위에는 배우와 목소리와 몸짓이 실제로 거기에 있다. 그리고 연극을 감상할 줄 아는 교양 있는 관객은 그 연극을 보면서(그 연극이 진정한 의미에서 예술작품이었다고 가정하자) '일상적' 경험에서 사태의 '실재'에 대한 고양된 감각을 갖게 된다. 그러나 연극에 대해 전혀 모르는 구경꾼이 있다면 그 사람은 공연되는 것을 실제로 일어나는 일로 보는 환상에 사로잡히게 될 것이다. 그는 연극에서 배우들이 공연하는 것을 진짜로 일어나는 일로 착각하고, 연극무대에 뛰어들려고 한다. 무대에서 벌어지는 싸움하는 장면을 보고 싸움을 말리려고 하거나, 나쁜 역할을 하는 배우를 보고서 진짜 나쁜 사람인 줄 알고 욕하거나 비난하는 것이 그러한 예이다. 나무나 바위를 그린 그림이 실제로 존재하는 나무나 바위보다도 더 생생하게 그리고 나무와 바위의 특징이 더 잘 나타나도록 그릴 수 있다. 그러나 그렇다고 해서 그것을 보는 사람이 그림에 있는 바위에 걸터앉거나 나무에 못을 박거나 하는 것과 같은 행위를 할 수는 없다. 어떤 재료가 매체가 된다는 것은 순전히 물질적 측면에서 그 재료가 무엇인가 하는 것이 아니라, 의미를 표현하기 위하여 그 재료가 사용된다는 것을 가리킨다. 다시 말하면 그 재료가 매체로 사용되는 것은 매체의 물질적 특성 때문이 아니라 그것이 표현하려는 의미 때문이다.

[34] 경험의 질성적 배경 그리고 의미와 가치가 투영된 특정한 매체에 대해 논의하는 가운데, 이 장의 처음 부분에서 제기한 질문인 예술의 공통된 특성은 무엇인가 하는 문제의 답에 이르게 되었다. 예술의 공통된 특성은 매체가 있다는 것이다. 매체는 예술의 종류에 따라 서로 다르다. 그러나 예술이 매체를 가진다는 점에서는 동일하다. 각 예술이 독

특한 매체를 가지지 않는다면 예술은 독특한 표현력을 지닐 수 없으며, 독특한 형식을 가질 수도 없다. 나는 앞에서 번스 박사(Dr. Barnes)의 형식에 대한 정의를 언급한 바 있다. 그는 형식을 색, 빛, 선, 공간의 관계를 통한 통합이라고 정의하였다. 그림에서 색은 의심할 바 없는 매체이다. 색이 그림의 매체가 되듯이, 다른 예술은 그림의 색에 해당하는 고유한 매체를 가지고 있으며, 그러한 매체가 그 예술의 특성에 맞는 매체로서의 기능을 수행한다. 한편, 그림은 주로 색을 매체로 사용하지만 색 외에도 선과 공간도 매체가 되며, 색과 동일한 기능을 한다. 선은 구분 짓고 경계를 그음으로써 대상, 형상, 모습을 만들어 낸다. 선으로 경계를 그음으로써 구분되지 않던 덩어리가 알아볼 수 있는 대상, 즉 사물, 사람, 산, 초원 등으로 모습을 드러내게 된다. 모든 예술은 고유한 매체를 사용해서 여러 부분들을 통합하는 전체를 만들어 낸다.

[35] 그림에서 선에 부여된 기능은 무엇보다도 형식을 만드는 것이다. 선은 관련을 짓고 연결하며, 리듬을 결정하는 필수적 수단이다. 하지만 이성적 반성작용을 통하여 특정한 방식으로 관련을 맺는 것을 서로 구분되는 구성요소로 나누어 볼 수 있다. 우리가 평범한 '있는 그대로의' 자연풍경을 보고 있다고 가정해 보자. 지금 보는 풍경은 들판에 있는 나무, 나무 아래에 있는 관목 덤불, 초원에 있는 경작지, 경작지 너머에 언덕과 같은 부분들로 이루어져 있다. 그러나 이러한 부분들은 전체 장면과의 관계에서 볼 때 잘 구성되어 있지 않다고 생각할 수 있다. 우리는 그 요소들을 재배치하고 싶어 할 수 있다. 저 너머 언덕과 나무들은 적절하게 놓여 있지 않으며, 뻗어 나간 나뭇가지들도 적절치 못하며, 그리고 관목 덤불은 대체로 잘 배치되어 있지만 그중 일부는 혼란을 일으킨다고 생각할 수 있다.

[36] 물질적으로 보면 나무, 관목, 풀밭, 언덕과 같은 것은 그 장면을 이루는 구성요소들이다. 그러나 심미적 전체의 측면에서 보았을 때, 그

러한 요소들은 단순한 구성요소나 전체의 부분이 아니다. 심미적으로 바라볼 때 우리가 처음에 하는 행동은 아마도 그 장면의 결함을 형식, 즉 전체적인 윤곽, 크기, 위치와 같은 것들의 관계에서 부적절하거나 혼란스러운 것을 지적하는 것이다. 실제로 있는 그대로의 풍경에서 부적절하고 방해받는 느낌을 가지는 것은 잘못된 것이 아니다. 만약 더 깊이 분석한다면, 사물들 간의 관계에서 결함이라는 것이 따지고 보면 개별적 구조와 명료성에 결함이 있기 때문이라는 것을 알게 될 것이다. 이러한 요소들을 더 잘 구성하기 위해서 구성요소들을 재배치하고 변화를 줄 수 있다. 이러한 변화과정을 통해서 각 구성요소들은 이전에 지각할 때에 비해서 더욱더 개별성과 명료성을 지닌 것으로 지각될 것이다.

[37] 음악에서 음정과 박자도 동일한 관점에서 이해해야 한다. 음정과 박자는 어떤 관계를 맺도록 전체로 통합하느냐에 따라서 의미가 결정된다. 부분은 그 자체로 의미를 가지는 것이 아니라 전체 속에서 의미를 갖게 된다. 전체적 관계에 비추어 이해되지 않으면 부분들은 아무런 체계도 목적도 없이 그냥 나열되어 있거나 뒤죽박죽 섞여 있는 것에 지나지 않는다. 부분들은 그 자체만으로는 의미가 있는 개별적인 것으로 구분될 수 없다. 음악이나 시의 경우 리듬이 없다면 부분이라고 할 수 있는 것이 구분될 수 없으며, 부분들이라고 하는 것은 단지 무의미한 시간의 흐름일 뿐이다. 그림의 경우, 그림 그리는 활동을 통해 작품을 만들려고 할 때 보통 색칠하기 위한 밑그림으로 존재하는 덩어리가 있다. 이때 덩어리가 전체 속에서 의미 있는 부분이 되기 위해서는 색에 의해 명확하게 규정되어야 한다. 그렇지 않으면 덩어리진 밑그림은 그림 속의 한 구성요소나 부분이 되지 못하고 그저 흐릿하고 얼룩지고 희미한 것이 될 뿐이다.

[38] 차분한 색의 그림이라도 우리에게 열정적이고 화려한 감을 주는 경우가 있는가 하면, 색은 요란할 정도로 밝은데도 그림의 전체적

인 효과는 생기가 없는 경우도 있다. 예술가가 그리거나 만든 경우를 제외하면 지나치게 원색적이고 밝은 색은 매춘부를 연상하게 할 수도 있다. 그러나 예술가의 경우에 색은 의미를 전달하는 매체이며, 심지어 우중충한 색도 활기를 불러일으킬 수 있다. 이러한 일이 가능한 것은 예술가들은 색채를 이용하여 대상을 명료화하고 색과 대상이 완전하게 통합된 독특한 것을 만들어 낼 수 있기 때문이다. 색은 대상을 규정하는 것으로서 색을 통해 질적 특성을 가진 대상이 표현된다. 빛나는 것은 보석이나 별과 같은 대상이 되며, 화려한 것은 왕관이나 중국의 의상이나 햇빛과 같은 대상이 된다. 색이 일상적으로 경험하는 대상의 질성이 됨으로써 대상을 표현하는 것이 아니라면, 빨간색은 사람을 흥분시키고 파란색은 흥분을 가라앉히는 경향이 있는 것처럼 색은 오로지 순간적 흥분을 자극하는 효과가 있을 뿐이다. 많은 사람들이 좋아하는 예술작품을 보면 알 수 있듯이, 그런 작품에서 표현매체는 풍부한 표현력을 가지고 있다. 이때 표현력이 있다는 것은 매체가 대상을 명확하게 하며 다른 것과는 구분되는 독특한 것을 만드는 데 사용된다는 것을 의미한다. 그리고 이때 표현력이 있다는 것은 물체의 윤곽을 표현한다는 것뿐만 아니라 대상의 특성이라고 할 수 있는 질성을 표현한다는 것을 의미한다. 즉, 매체는 질성을 분명하고 강렬하게 드러냄으로써 대상의 특성을 분명하게 표현한다.

　[39] 소설이나 드라마는 서로 다른 등장인물, 상황, 인물들의 행동, 다양한 사건들로 구성되어 있다. 소설이나 드라마에 이런 요소들이 없다면 그런 것은 소설이나 드라마라고 할 수도 없을 것이다. 드라마에서는 장과 막에 의해, 또한 배우의 등장과 퇴장 그리고 연출기법에 의해 구성요소들이 구분된다. 그러나 연출기법은 구성요소에 변화를 줌으로써 구성요소들이 스스로 대상과 사건을 완성하게 하는 수단일 뿐이다. 음악을 예로 들면, 이것은 쉬는 부분을 공백이 아니라 구분되는

리듬을 계속 이어가게 하면서 구분되는 부분을 강조하고 독특한 것으로 만드는 것과 같다. 한편, 건축물은 물질적이고 공간적으로 구분되는 요소뿐만 아니라, 창문, 문, 기둥, 지붕 등 명확히 구분되는 요소들로 이루어져 있다. 건축물에서 이러한 다양한 부분이 없다면 그것을 과연 건축물이라고 할 수 있겠는가? 건축에서 잘 볼 수 있는 것처럼 구성요소나 부분들은 언제나 결합된 전체 속에 한 부분으로 참여하고 있다. 너무나 당연한 이러한 사실에 대해 조금만 고찰해 보면 우리는 일상적 삶에 들어 있는 중요한 사실을 발견할 수 있다. 그것은 전체가 의미 있고 가치 있는 것이 되려면 전체를 구성하는 부분들이 의미 있고 가치 있는 것이어야 한다는 것이다. 이것을 사회에 적용해 보면 한 사회가 바람직한 사회가 되려면 그 사회를 구성하는 개인이 의미 있고 가치 있는 존재가 되어야 한다.

[40] 미국의 수채화가인 마린[8]은 예술작품의 이러한 특성에 대해서 다음과 같이 말하였다. "예술작품의 전체적인 고유한 특성은 최후의 은신처처럼 서서히 모습을 드러낸다. 자연이 인간을 만들 때 인간을 구성하는 수많은 부분들이 있음에도 불구하고 각 부분들을 다르게 만듦으로써 독특성을 엄격하게 유지하였다. 그러면서 전체로서 한 인간이 살아갈 수 있도록 구성요소들이 긴밀한 관련 속에서 하나의 전체로써 함께 작용하도록 만들었다. 머리, 몸통, 팔다리, 그리고 신체를 구성하는 다양한 부분들은 각각 고유한 모습과 기능을 가지고 있으며, 이러한 부분들이 이웃하는 다른 요소들과 함께 작용하여 전체적으로 균형 잡힌 아름다움을 형성한다. 이와 마찬가지로 예술작품도 고유한 모습을 가진 다양한 요소들로 구성되어 있다. 전체를 구성하는 어떤

8) [역주] 마린(Marin, John: 1870~1953)은 미국의 화가이자 판화가이다. 그는 메인 주의 바다 경치와 맨해튼 풍경을 중심으로 표현주의적 수채화를 그린 것으로 유명하다.

부분이 제 위치에 있지 않고 자기 역할을 다하지 않는다면 그것은 나쁜 이웃이 된다. 만일 이웃을 연결하는 전화선이 제 역할을 다하지 못한다면 통화상태가 불량하다. 하나의 예술작품도 이와 유사하다. 예술 작품은 그 자체가 하나의 마을이다." 개별적이고 독립된 구성요소들은 그 마을에 사는 사람인 셈이다.

[41] 이처럼 예술작품을 구성하는 요소들은 독립된 부분으로 존재하는 것이 아니라 전체와의 유기적 관련 속에서 존재한다. 위대한 예술 작품에서 잘 볼 수 있듯이, 전체와 유기적인 관련을 맺고 있기 때문에 어디까지가 부분인지 그 한계가 분명하지 않다. 라이프니츠(Leibniz)에 의하면 우주에 있는 모든 사물들은 단독으로 존재하는 것이 아니라 무수히 많은 사물들과 유기적으로 얽혀 있으며, 따라서 우주는 유기적 관계로 이루어져 있다. 우주에 관한 이러한 주장이 과연 사실인지 의심할 수 있으며 또한 이러한 주장이 사실이라고 장담할 수도 없다. 그러나 예술작품의 경우에 이 주장은 상당한 정도 사실이다. 예술작품을 구성하는 모든 부분들은 보는 사람과 시각에 따라 전혀 다르게 볼 수 있기 때문에 구성요소들은 적어도 '잠재적으로' 무수히 많은 관련을 맺고 있다고 할 수 있다. 아주 보기 흉한 경우와 같이 특수한 경우가 아니라면 건물을 볼 때 부분에 거의 눈길을 주지 않는다.[9] 우리의 눈은 부분들을 말 그대로 대강 훑고 지나갈 뿐이다. 저급한 음악의 경우에 부분들은 그저 지나갈 뿐 우리의 주의를 붙잡지 못한다. 이럴 경우 연속적으로 음이 지나가기는 하지만 그것을 전체의 부분으로 파악하지 않는다. 저속한 소설의 경우와 마찬가지로 뚜렷한 개성을 지닌 대상이나 사건이 없다면 마음이 자극을 받기는 하지만 곰곰이 생각할 거리는 아

[9] 추한 부분도 전체의 심미적 효과에 기여한다는 이 말이 의미하는 것은, 그 자체만 분리해서 보면 추한 사물도 하나의 전체 안에 있는 부분이며 전체를 위하여 기여하는 것으로서 사용된다는 것이다.

무것도 없다. 반면에 산문조차도 구성부분이 전체와의 관련 속에서 분명한 의미가 담겨져 있다면 교향곡을 듣는 것과 같은 효과를 가질 수 있다. 부분들이 전체에 대한 관련과 의미가 분명하면 분명할수록 그 부분들은 더욱더 중요한 것이 된다.

[42-1] 예술작품을 감상하면서 예술작품이 기존에 있는 규칙이나 표준을 잘 따랐는가 하는 관점에서 바라보는 것은 우리의 지각을 빈곤하게 만든다. 그러나 매체가 유기적인 관계 속에서 구성요소를 명확하게 표현하고 전달하는가 또는 어떤 식으로 부분들이 전체 속에서 적절하게 개별성을 유지하는가 하는 것과 같이, 예술적 조건을 충족시키는 방식을 알기 위해서 노력하는 것은 심미적 지각을 예리하게 하며 심미적 지각의 내용을 풍부하게 한다. 왜냐하면 모든 예술가들은 자기만의 독특한 방식으로 작업하며, 자신의 작품 중 어느 두 개도 결코 똑같은 것을 반복하지 않기 때문이다. 예술가에게 수여되는 예술가라는 칭호는 독특한 예술작품을 창작할 수 있는 그의 기법 때문에 부여된 것이다. 따라서 예술가의 특징적 작업방식을 이해하는 것이 그의 예술작품을 심미적으로 이해하는 데 매우 중요하다. 어떤 화가는 불명확하고 연한 선을 몇 개 합침으로써 독특한 특성을 부여하는 데 반하여, 어떤 화가는 뚜렷한 윤곽선을 사용함으로써 고유한 특성을 부여한다. 어떤 화가는 명암의 대조로 작업하고, 어떤 화가는 밝은 빛에 의해서 작업한다. 렘브란트의 드로잉에서는 인물의 바깥 한계를 규정하는 선보다는 인물 내부에 더 강한 선들이 있는 것을 자주 발견할 수 있다. 외부와 구분하는 선이 거의 보이지 않으면 사람들은 보통 개별적 요소가 명확히 드러나지 않을 것처럼 생각하지만, 렘브란트의 경우는 이와 반대로 외부의 윤곽선이 거의 보이지 않게 하면서도 개별적 요소를 오히려 더 선명히 드러낸다.

[42-2] 예술가들이 작업하는 일반적 방식은 크게 서로 상반되는 두 가지 방식으로 나눌 수 있다. 하나는 명확성을 특징으로 하는 방식이

있는데 여기에는 대조하는 것, 스타카토 형식으로 딱딱 끊어서 구분하는 것, 갑작스런 비약과 같은 것이 있다. 다른 하나는 불명확함을 특징으로 하는 방식이 있는데 여기에는 유동적인 것, 서로 섞여서 융합되어 있는 것, 아주 점진적으로 변화하는 것이 있다. 이러한 것을 기본으로 하여 예술가들이 사용하는 작업방식을 더욱 자세히 구분할 수 있다. 예술가들의 작업방식을 서로 반대되는 두 가지로 묶어서 살펴보았는데, 스테인(Stein)의 논평에서 이 문제에 대한 보다 자세한 설명을 들을 수 있다. 그는 셰익스피어의 작품을 가지고 서로 대조되는 방식을 보여주면서 다음과 같이 말하였다. "셰익스피어의 작품 중 '거칠고 오만하게 요동치는 침상에서'라는 구절과 '고드름이 벽에 걸려 있을 때'라는 구절을 비교해 보자. 먼저, 여기에는 요동침-침상, 오만한-거친과 같은 대조가 있다. 그리고 거기에는 모음의 대조와 빠르기의 대조가 있다." 한편, 그는 다른 곳에서 다음과 같이 말하고 있다. "각 구절은 쉽게 옆에 있는 구절과 접촉할 수 있는 가볍게 매달린 체인 속에 있는 고리와 같은 것이다. 갑작스런 비약의 방법은 명료화하는 가장 직접적인 방식이고, 계속성의 방법은 관계를 확립하는 방법이다." 그래서 예술가들은 이끌어 내는 에너지의 총량을 증가시키기 위하여 이러한 방법들을 다양한 형태로 사용했다.

　[43] 예술가나 감상자 모두가 구성부분을 개별적인 것으로 만드는 특정 방법을 특별히 선호할 수 있다. 그런데 특정 방법에 지나치게 의존하면 방법과 목적을 혼동하며, 사용하는 방법이 성공적이지 못할 때는 목적 자체를 부정한다. 이러한 사실은 예술가가 인물이나 사물의 모습을 명확히 하기 위하여 뚜렷한 음영을 사용하는 대신에 색의 관계를 사용할 때 그림에 대한 감상자의 반응에서 잘 나타난다. 이러한 예는 그림분야(특히 드로잉)에서는 중요한 화가이며 시에서도 매우 뛰어난 시인이었던 블레이크[10] 와 같은 예술가의 비평에서 잘 볼 수 있다.

블레이크는 루벤스, 렘브란트, 그리고 베네치아학파와 플랑드르학파가 심미적 장점을 가지고 있다는 것을 부정하였다. 왜냐하면 블레이크에 의하면 그들은 "깨진 선, 깨진 덩어리, 그리고 깨진 색"을 가지고 작업했기 때문이다. (그런데 19세기 말경에 바로 이 요소들이 그림에서 크게 부활한다.) 블레이크는 계속해서 말했다. "삶뿐만 아니라 예술에서 위대한 황금률이 있다면 바로 이것이다. 구성요소를 개별화하는 윤곽선을 강하고 뚜렷하게 그릴수록 예술작품은 더욱더 완벽해진다. 반면에 윤곽선이 덜 선명하고 덜 뚜렷할수록 빈약한 상상력과 표절과 서투름을 보여주는 확실한 증거가 된다. … 명확한 한계가 없다는 것은 예술가의 마음속에 명확한 생각이 없다는 것을 보여주는 것이며, 남의 것을 표절하고 적당히 얼버무리는 것에 불과하다는 것을 드러내는 것이다." 이 인용문은 두 가지 점에서 음미할 만한 가치가 있다. 하나는 예술작품에서 구성요소의 개별화가 중요하다는 점을 강조하고 있다는 것이며, 다른 하나는 특별한 형태의 시각이 지나치게 강조될 때 문제점이 나타난다는 것이다.

[44] 모든 예술작품에 공통되는 또 하나의 특성은 공간과 시간이 있다는 것이다. 공간과 시간, 더 정확하게 말하면 통합된 공간-시간이라는 것은 모든 예술작품에서 발견된다. 예술에서 공간과 시간은 텅 빈 그릇도 아니고, 몇몇 철학의 학파들이 종종 주장하는 것과 같은 형식적인 것도 아니다. 공간과 시간은 실제로 존재하는 것이다. 공간과 시간은 심미적 인식에서 사용되는 모든 재료에 들어 있는 특성이다. 《맥베스》를 읽을 때 황야에서 마녀를 분리하려는 시도를 상상해 보라. 혹

10) [역주] 블레이크(Blake, William: 1757~1827)는 영국의 시인이자 화가 및 판화가, 신비주의자이다. 《순수의 노래》, 《경험의 노래》를 필두로 삽화를 그려 넣은 일련의 서정시와 서사시로 매우 유명하다. 그는 최초의 낭만주의 시인이면서 위대한 낭만주의 시인 가운데 한 사람으로 꼽힌다.

은 키츠의 〈고대 그리스 항아리에 바치는 송가〉에서 영혼이나 정신이라고 불리는 것에서 육체적 모습만을 가진 성직자, 처녀, 소녀를 분리하려는 시도를 상상해 보라. 그림에서 공간은 관련을 맺어줌으로써 형식을 구성하는 것을 도와준다. 그러나 공간도 역시 하나의 질성으로 직접적으로 느껴지고 감각되는 것이다. 만일 그렇지 않다면 그림은 빈 구멍들로 가득 차게 될 것이며, 그림에 대한 우리의 지각적 경험은 통합된 모습이 없는 부분적인 것들로 해체되고 말 것이다. 제임스가 소리에 관해서 말하기 이전까지 심리학자들은 소리가 일시적인 것이라고 생각했다. 그리고 심리학자들 중 일부는 소리를 질적인 것이 아니라 지적 관계의 문제라고 생각했다. 제임스는 소리가 공간적으로 부피를 차지한다는 것을 증명하였다. 사실 모든 음악가들은 소리가 부피를 갖고 있다는 것을 잘 알고 있었고, 이러한 특성을 실제로 이용하고 있었다. 우리가 앞에서 언급한 물질의 다른 특성의 경우와 마찬가지로, 예술은 우리가 경험하는 모든 사물에 있는 공간과 시간에 관한 질성을 찾아내어 부각시키고, 공간-시간에 있는 질성을 실제 있는 것보다 더욱더 강렬하고 명확하게 표현한다. 과학이 공간과 시간을 질적으로 다루고 이러한 질성을 방정식으로 표현되는 '관계'로 환원시키는 것이라면, 예술은 모든 사물에 있는 공간과 시간에 있는 질성 자체를 의미와 가치를 가진 것으로 다루며, 그 자체가 가지고 있는 중요한 의미를 충만하게 만든다.

[45] 직접적으로 경험할 때 경험대상이 움직이게 되면 대상의 질성에 변화가 일어난다. 경험될 때 공간은 이러한 질성적 변화의 한 측면이 된다. 위로 아래로, 앞으로 뒤로, 이리저리, 이쪽저쪽(혹은 오른쪽과 왼쪽), 여기저기와 같은 공간의 변화는 느낌에 변화를 가져오며, 실제로 다르게 느끼게 한다. 공간은 원래 정지된 어떤 것 속에 있는 고정된 지점이 아니라, 대상이 움직임에 따라 변화하는 것이며 질성적 변

화가 일어나는 것이다. 따라서 공간의 위치가 변화할 때 동일한 대상도 다르게 느껴진다. '뒤로'라는 것은 뒤로 나아간다는 것을 줄여서 말한 것이며 '앞으로'라는 말도 앞으로 나아간다는 것을 짧게 말한 것이다. 그러므로 그 말에는 빠르게 또는 느리게 나아가는 속도감이 포함되어 있다. 속도감을 가진 대상의 움직임은 수학적으로 측정하는 것과 경험에서 실제로 느끼는 것은 큰 차이가 있다. 수학적으로 보면 빠르거나 느리다는 것은 숫자를 표시하는 눈금이 더 크거나 작은 것을 의미한다. 그러나 실제로 경험하는 속도는 이러한 객관적 수치와는 전혀 다르다. 예를 들면, 중요한 일 때문에 오랜 시간 기다려야 할 때 시간의 흐름은 시곗바늘의 움직임에 의해 측정되는 것과는 다른 길이를 갖는다. 급한 일이 있어서 사람을 기다릴 때는 '일각이 여삼추'처럼 느껴지지만, 반대로 사랑하는 사람과 함께 있는 시간은 '눈 깜짝할 사이'에 지나가 버리는 것처럼 느껴진다. 이처럼 수학적으로 동일한 시간도 경험될 때는 질적으로 전혀 다르게 느껴진다. 공간에서 움직이는 것은 질성적인 것이다. 이외에도 공간이나 시간처럼 질적으로 서로 다르게 경험되는 것으로는 시끄러움과 조용함, 더움과 시원함(뜨거움과 차가움), 검은 것과 흰 것 등이 있다. 이러한 것 역시 객관적인 것이 아니라 질성적인 것이다.

[46] 공간에서의 움직임은 단독으로 존재하는 것이 아니라 시간과 함께 공존하고 있다. 공간에서의 움직임은 예를 들면, '위로 또는 아래로' 하는 방향을 지시하는 것뿐만 아니라, 서로 가까워지거나 멀어지는 것도 함께 들어 있다. '가까운 또는 먼'이라는 말은 풍부한 질성적 의미를 지닌 말이다. 그것은 꽉 조이는 또는 느슨한, 줄어드는 또는 팽창하는, 합쳐지는 또는 분리되는, 향상되는 또는 타락하는, 올라가는 또는 떨어지는 것을 의미하기도 하며, 서성이면서 곰곰이 생각하는 또는 분산되고 산만한, 영향력 있는 강함 또는 별 영향력이 없는 약함을

의미하기도 한다. 이러한 것들은 직접 경험될 때 갖게 되는 질성이지 과학적으로 측정될 수 있는 것이 아니다. 그리고 이러한 행동과 반응이 바로 우리가 경험하는 대상이나 사건을 구성하는 것들이다. 과학은 실제 경험에 있는 것 그 자체에 관심을 두는 것이 아니라 실제 경험에서 일어나는 '조건', 즉 멀리 떨어진 사물들의 관계나 동일하게 반복되는 사태에 관심이 있다. 그러므로 이처럼 반복되는 행동과 반응은 수학적으로 구분할 수 있는 관계로 환원될 수 있으며, 그때 그러한 행동과 반응은 과학적으로 언급될 수 있다. 그러나 실제 삶의 사태에서 행동과 반응이나 사물들 간의 관계는 한없이 다양하고 복잡해서 일일이 말로 언급할 수 없다. 예술작품에서는 다만 그것을 있는 그대로 표현할 뿐이다. 예술은 일상적 삶의 사태에서 경험된 것들 중에서 관련이 없는 것들은 제외하면서 의미가 있는 것들을 선택하고 집중하는 것이며, 선택과 집중을 통해서 의미 있는 것들을 압축하고 강화한다.

[47] 예를 들면, 음악은 깊은 우울함과 고양된 상승감, 갑작스런 밀려옴과 빠져나감, 촉진과 저지, 조임과 느슨함과 같은 사태의 본질적인 모습을 우리에게 직접 전달한다. 예술을 통해서 이러한 것들을 보여주는 표현은 구체적인 사물이나 사태에서 벗어나 있다는 점에서는 추상적이다. 그렇지만 그 표현은 직접적이고, 구체적이며, 강렬한 것이다. 만일 예술이 없다면 경험의 부피, 무게, 모습, 거리와 방향이라는 질성적 변화에 대한 인간의 지각과 표현은 매우 초보적인 수준에 머물게 될 것이며, 경험에 대한 파악은 매우 희미한 상태에 남아 있어서 분명한 의사소통을 거의 할 수 없을 것이다.

[48] 조형예술은 변화의 공간적 측면에 강조를 두며, 음악이나 문학은 변화의 시간적 측면에 강조를 둔다. 이 점에서 예술의 두 장르는 서로 다른 것처럼 보인다. 그러나 엄밀히 따지면 양자는 모두 시간과 공간을 공통된 속성으로 가지고 있으며, 양자 사이의 차이는 단지 시

간과 공간 중에서 어느 것을 더 강조하느냐 하는 강조상의 차이일 뿐이다. 각 예술의 장르는 하나를 전면에 내세우면서 다른 하나를 배경으로 삼고 있다. 즉, 조형예술은 공간적 측면을 전면에 내세우면서 시간적 측면을 배경으로 하고 있다. 이처럼 어느 하나를 배경으로 삼으면서 다른 하나를 전면에 내세우지 않는다면 각 예술의 고유한 특성은 사라지고 동일한 것이 될 것이다. 이러한 사실을 검토하기 위하여 무게감과 묵직한 부피감이 느껴지는 베토벤의 〈교향곡 5번〉의 도입부와 세잔의 〈카드 게임하는 사람들〉을 서로 비교해 보자. 두 작품 모두 부피감이 있는 듯한 질성을 가졌기 때문에 교향곡과 그림은 둘 다 크고 단단하게 건설된 돌다리처럼 힘, 강함, 그리고 견고함을 느끼게 한다. 두 작품은 모두 오랜 시간 동안 견뎌 낼 것 같음, 즉 잘 버틸 수 있음을 보여준다. 두 예술가는 서로 다른 매체를 가지고 작업하고 있지만 바위의 특성을 그림과 음의 연속적 배열이라는 전혀 다른 것으로 표현하고 있다. 한 사람은 색과 공간을 사용하여, 또 한 사람은 소리와 시간을 사용하여 작업한다. 그런데 그림의 경우에도 오랫동안 견디는 시간적 요소를 가지며, 교향곡의 경우에도 커다란 부피감이라는 공간적 요소를 갖는다.

[49] 경험되는 것으로서 공간과 시간은 질적일 뿐만 아니라 무한히 다양한 질적 특성으로 경험된다. 이러한 질적 다양성을 공간의 경우에는 비어 있는 장소(room), 비어 있는 장소의 크기(extent), 비어 있는 장소의 위치(position) 또는 공간두기(spacing)라는 3개의 일반적 범주로 구분할 수 있으며, 시간의 경우에는 변화(transition), 지속성(endurance), 기간(date)이라는 3개의 범주로 나눌 수 있다. 경험에서 이러한 특성들은 서로서로 영향을 주어 하나의 질적 효과를 나타낸다. 보통의 경우 이 중에 어느 하나가 다른 것에 대해 지배력을 갖는다. 그것들은 마치 서로 분리되어 있는 것 같지만, 사실 공간과 시간은 실제

에서는 서로 긴밀한 관련을 맺고 있으며 서로 구분된 존재가 아니다. 그것들은 단지 사고 속에서만 구분될 뿐이다.

[50] 공간은 비어 있는 곳이고, 비어 있는 곳은 여분의 공간이다. 따라서 공간에서는 존재하고, 살아가며, 움직일 수 있는 가능성을 가지고 있다. '숨 쉴 공간'이라는 단어가 아무런 공간 없이 사물들이 서로 빽빽하게 밀착되어 있을 때 그 결과로 나타나는 숨 막힘과 압박감을 잘 보여준다. 이때 화를 내는 것은 움직일 수 없는 비좁은 공간에 대해 항의를 표현하는 반응으로 나타나는 것이다. 공간이 없음은 현재 상태를 유지하는 것 이외에 다른 삶의 가능성이 있다는 것을 부정하는 것이며, 공간이 있음은 현재 상태를 넘어서는 다른 삶의 가능성이 있음을 의미하는 것이다. 인원이 너무 많아 초만원이 될 때는 그 상태가 비록 삶을 방해하지는 않더라도 화가 나게 된다. 공간에 대해서 말한 것은 시간에 대해서도 그대로 적용된다. 우리는 의미 있는 일을 완성할 수 있는 '시간적 여유'를 필요로 한다. 시간이 부족한데도 어서 일을 끝내도록 지나치게 재촉을 받으면 그런 강압적인 환경 때문에 불쾌해지게 된다. 일을 충분히 완성시킬 만큼의 시간도 없는데 빨리 일을 끝내도록 내몰리게 될 때 우리는 "시간을 더 주세요!" 하고 요구한다. 어떤 사람이 일을 할 때 너무 넓은 공간을 차지하면서 마구 어질러 놓는 것은 산만하다는 것을 의미한다. 반면에 장인은 일정한 공간을 사용하면서도 자신의 일을 충실히 수행한다. 그런데 한 개인이 쓸 수 있는 공간의 범위는 일정 부분 권력과 관계가 있으며, 협동적인 선택의 정도를 의미한다. 공간의 범위는 외부에서 강요될 수 있는 것이 아니다.

[51] 예술작품은 공간을 이용하여 움직임과 행동을 위한 여지를 표현한다. 이것은 질성적으로 느껴지는 조화의 문제이다. 이른바 서사시는 질성적으로 느껴지는 공간상의 조화를 놓치기 쉬운데 서정시는 반드시 이런 것을 가지고 있어야 한다. 예를 들면, 우리를 좁은 곳에

가두는 듯한 느낌을 강하게 주는 그림은 여백이 없는 데서 오는 부조화의 느낌을 아주 잘 보여준다. 넓은 여백에 대한 강조는 중국 그림이 가진 특성 중 하나이다. 서양의 그림은 주로 사각형의 틀 속에서 그리기 때문에 어느 한곳에 집중되는 경향이 있는 반면에, 틀을 사용하지 않는 중국 그림은 바깥으로 뻗어 나가는 듯한 느낌을 준다. 서양의 그림에서 경계는 닫힌 것을 의미하지만, 중국의 그림은 경계의 의미가 서양의 그림과 다르다. 중국의 파노라마식 두루마리 그림은 하나의 그림이 다른 그림과 계속 이어져서 넓게 펼쳐진 세계를 표현한다. 중국 그림과 다르게 훨씬 집중된 서양의 그림은 한정되고 좁은 장면에서도 전체적으로 넓어 보이는 느낌을 자아내기 위해서 다른 방법을 사용한다. 예를 들면, 반 에이크11)의 작품 〈장 아르놀피니와 그의 아내〉에서 볼 수 있듯이, 한정된 방의 내부 그림에 창문을 그려 넣어 벽 너머로 확장되는 세계를 전달하려고 한다. 티치아노는 초상화에 배경을 그려 넣음으로써 그 사람 뒤에 캔버스가 있는 것이 아니라 무한히 넓은 삶의 공간이 있음을 보여주려고 한다.

[52] 순수하게 비어 있는 공간은 비록 완전히 결정되지 않았다는 점에서 기회와 가능성을 갖고 있기는 하지만 아무것도 없는 텅 빈 것에 지나지 않는다. 경험 속에 있는 공간과 시간은 밖에서 채워질 수 있는 것이 아니라, 이미 차지하는 것이며 채워져 있는 것이다. 시간이 단순히 추상적인 기간이 아니라 구체적으로 지속되는 기간을 의미하듯이, 공간을 차지하고 있다는 것은 그 자체가 질량과 부피를 가지고 있는 것을 의미한다. 색뿐만 아니라 소리도 움츠리고 확대되며, 소리처럼 색도 커지고 작아진다. 앞에서 언급했듯이 제임스는 소리에 부피적인 질

11) [역주] 에이크(Eyck, Jan van: 1395~1441)는 플랑드르의 화가이다. 그는 당시에 새로 개발된 유화기법을 완성하였다. 걸작으로는 겐트 대성당에 있는 제단화인 〈어린 양에 대한 경배〉가 있다.

성이 있다는 것을 증명하였다. 이런 점에서 볼 때 음정이 높거나 낮다거나, 길거나 짧다든가, 두껍거나 얇다든가 하는 것과 같이 소리에 부피에 대한 질성이 있는 것처럼 말하는 것은 결코 은유가 아니다. 음악에서 소리는 나아가기도 하고 되돌아오기도 하며, 잠시 멈추었다가 다시 이어지기도 한다. 그것은 앞에서 그림에 있는 색의 화려함과 암울함에 대하여 언급한 것과 유사한 것이다. 그러한 질성은 대상에 속해 있는 것이다. 질성은 대상 없이 홀로 떠다니는 것도 아니며, 대상에서 분리되어 홀로 존재하는 것도 아니다. 질성을 가진 대상은 넓이와 부피를 가진 것, 즉 이 세상에 존재하는 것이다.

[53] 요약하면 색이 어떤 대상의 색인 것과 마찬가지로, 소리 역시 어떤 대상의 소리이다. 의태어들도 대상과 아무 관련 없는 추상적인 것이 아니라 어떤 대상의 소리를 표현한 것이다. 졸졸거리는 소리를 내는 것은 시냇물이고, 바스락 소리를 내는 것은 나뭇잎이며, 찰싹찰싹 소리를 내는 것은 물결이고, 부서지는 소리를 내는 것은 파도이며, 우르릉 쾅쾅 하고 세상을 찢어 버릴 듯한 소리를 내는 것은 천둥이고, 윙윙 신음소리를 내거나 휘파람 부는 소리를 내는 것은 바람이다. 그 외의 다른 대상도 각자 자신의 소리를 가지고 있으며, 이를 나열하려면 한도 끝도 없을 것이다. 그러나 이런 말을 한다고 해서 플루트의 가느다란 선율과 오르간의 육중한 울림이 반드시 자연에 있는 어떤 대상과 직접적으로 연결되어 있다는 뜻은 아니다. 내가 말하려고 하는 것은 이러한 소리들이 어느 시점에 있는 사물이나 사건의 질성들을 표현하는 것은 오직 지적인 추상에 의해서 대상으로부터 시간에 따라 변화하는 사건을 분리할 수 있기 때문이라는 점이다. 텅 빈 시간도 없으며, 실체로서 시간도 없다. 존재하는 것은 행동하고 변화하는 사물과 사태이다. 행동하고 변화하는 사물이나 사태에는 항상 질성이 들어 있으며, 이때 질성은 바로 시간적인 것이다.

[54] 널찍함과 같은 부피감도 단순한 크기나 용량과는 다른 독립된 질적 특성이다. 자그마한 풍경화라도 자연의 풍부함을 전달할 수 있다. 사과와 배로 구성된 세잔의 정물화는 물건들 사이에서뿐만 아니라 주위에 있는 공간과 역동적인 균형상태를 유지함으로써 부피감을 아주 잘 표현하고 있다. 실제로는 약하고 부서지기 쉬운 것도 심미적으로는 결코 약한 것이 아니라, 오히려 부피감의 구현체일 수 있다. 소설, 시, 드라마, 조각, 건물, 인간의 성품, 사회운동, 이론적 주장도 그림이나 소나타와 마찬가지로, 부피감이 주는 견고함이나 육중함과 같은 질성을 특징으로 하며, 반대로 그러한 질성이 있기 때문에 그러한 것들을 어떤 특성을 가진 것으로 서로 구분한다.

[55] 앞에서 말한 공간의 세 번째 범주인 공간두기(spacing)가 없다면 공간을 차지한다는 것은 도저히 이해할 수 없는 것이 될 것이다. 공간의 위치는 공간두기를 통해서 일정한 간격을 둘 때 결정되는데, 이미 앞에서 언급한 것처럼 구성부분들을 다른 부분들과 구별되는 개별적인 것이라는 것을 보여주는 데 중요한 요소이다. 그러나 이미 차지한 위치는 질성적 의미를 가지고 있으며, 따라서 예술의 특성에 내재하는 부분이 된다. 에너지를 느끼는 것, 특히 일반적 의미의 에너지가 아니라 구체적인 사태에서 에너지를 느끼는 것은 위치를 차지하는 것과 밀접한 관련이 있다. 에너지는 운동에너지만 있는 것이 아니라 위치에너지도 있다. 물리학에서 위치에너지는 운동에너지와 구분하여 잠재가능성이 있는 에너지라고 부른다. 그러나 위치에너지도 직접 느껴질 때는 운동에너지처럼 실제적으로 작용하는 것이나 다름없다. 사실 조형예술에서 위치에너지는 움직임을 표현하는 수단이며 방법이 된다. 위치상의 간격을 두는 것은 어떤 경우에는 에너지를 발산하는 것을 표현하기도 하며, 어떤 경우에는 에너지의 작용을 억제하는 것을 표현하기도 한다. 권투와 레슬링이 아주 좋은 예이다.

[56] 에너지가 작용하지 못할 정도로 사물들이 너무 멀리 떨어져 있거나, 너무 가까이 붙어 있거나, 혹은 잘못된 각도로 배치되어 있는 경우가 있다. 건축이나 산문이나 그림에서 적절치 못한 구성이 나타나는 것은 사물들 간의 배치가 제대로 되어 있지 않기 때문에 생기는 것이다. 시에서 운율이 주는 섬세한 효과들은 운율이 다양한 구성요소들에 대해 적절한 위치를 확보하는 데 어떤 역할을 하느냐 하는 것에 의해 좌우된다. 이러한 대표적인 예가 시에서는 문장 구성요소들을 산문에서와는 정반대되는 순서로 배치하는 것이다. 만약 시가 시의 강약과 장단 대신에 강강과 장장으로 구성된다면, 시가 파괴될 것이라는 주장도 있다. 소설이나 드라마에서 사건이나 인물과 같은 대상들 간의 거리가 너무 멀리 떨어져 있거나 일정한 간격이 없이 구성되어 있다면, 긴장감이 사라지고 주의력이 분산되어 이내 흥미를 잃고 말 것이다. 반대로 대상들이 서로 바짝 붙어 있어서 충분한 간격이 없으면 사건이나 인물 모두의 힘을 떨어뜨릴 수 있다. 어떤 화가의 특징을 이루는 심미적 효과는 구성요소들의 에너지 사이에 적절한 균형을 확보하기 위하여 공간을 배치하는 화가 자신의 느낌에 의해 결정된다. 이것은 부피감과 배경을 전달하기 위해서 평면을 사용하는 것과는 전혀 다른 문제이다. 세잔이 평면을 사용한 대가라면, 코로12)는 확실히 공간두기를 활용하는 데 뛰어난 화가였다. 코로의 그림에서 이러한 특징은 특히 초상화와 이른바 이탈리아풍의 그림에서 잘 나타난다. 우리는 위치의 변화를 주로 음악과 관련해서만 생각하는 경향이 있다. 그러나 매체의 관점에서 보면 위치의 변화는 음악 못지않게 그림과 건축에도 들

12) [역주] 코로(Corot, Jean Baptiste Camille: 1796~1875)는 프랑스의 화가이다. 바르비종파의 한 사람으로 인상파의 선구자로 꼽히며, 많은 풍경화를 남겼다. 주요 작품에는 〈모르트퐁텐의 회상〉, 〈진주의 여인〉, 〈나르니의 다리〉 등이 있다.

어 있다. 음악의 경우 맥락을 달리하면서 관계가 반복해서 나타나는 것도 위치의 변화에 해당된다. 이러한 관계의 반복은 질성적인 것이며, 따라서 지각할 때 직접적으로 경험된다.

[57] 예술의 진보(진보라는 것이 반드시 앞으로 나아간다는 것은 아니며, 또 실제에서 모든 측면에서 앞으로 나아가는 경우는 결코 있을 수도 없다)는 위치를 표현할 수 있는 매체의 변천, 즉 아주 명백한 매체에서부터 아주 섬세한 매체로 옮겨가는 것으로 규정할 수 있다. 다른 문제를 설명하면서 이미 언급한 적이 있지만, 과거에 문학에서 표현된 위치는 사회의 전통적 관례 그리고 정치경제적 계층과 일치한다. 고대 비극에서 지위의 힘을 결정하는 것은 사회적 신분에서의 위치이다. 드라마에서 사람들 사이의 거리와 차이는 드라마 밖의 사회에서 이미 결정된다. 입센의 작품에서 아주 잘 나타나 있듯이, 근대 드라마에서 남편과 아내의 관계, 정치가들과 시민의 관계, 기성세대와 자라나는 청소년의 관계, 외적 관습과 개인의 내적 자극 사이의 대조는 위치에너지를 잘 표현하고 있다.

[58] 근대 사회에서 삶의 혼란스러움과 소란함은 예술가들에게 시대의 특징을 정확하게 위치시키는 것을 아주 어렵게 한다. 변화의 속도는 너무 빠르고 사건은 정신없이 일어나서 특징을 규정할 수 없게 만든다. 그런데 이러한 문제는 건축, 드라마, 픽션에서도 똑같이 발견된다. 재료가 지나치게 많고 활동이 기계적으로 이루어지는 것은 모든 구성요소들의 균형을 유지할 수 있도록 효과적으로 배분하는 데 오히려 방해가 된다. 이때 강조에 의해 만들어지는 것은 강렬한 것이라기보다는 격렬한 것일 뿐이다. 주의력이 의미 있게 작용하려면 그 사이사이에 주의력을 기울이지 않고 쉬는 시간이 반드시 있어야 한다. 지나치게 많은 자극이 주어져서 주의력이 쉴 틈을 갖지 못할 때 보호책으로 주의력이 멍한 상태에 빠지게 된다. 그리고 이러한 문제를 성공적

으로 해결한 작품은 아주 드물게 발견된다. 소설에서는 토마스 만13)의 소설 《마의 산》(*Magic Mountain*)이 있으며, 건축에서는 뉴욕에 있는 〈부시(Bush) 빌딩〉 같은 것이 그 예이다.

[59] 공간과 시간의 세 가지 질성들은 경험 속에서 상호보완적으로 서로 영향을 주고받는다고 말했다. 공간이라는 것이 능동적인 작용을 하는 부피가 차지하는 것이 아니라면 무의미한 것이 된다. 그리고 부피라는 것이 일정한 덩어리가 있음을 강조해서 보여주지 못하거나, 대상들의 모습에 개별적 특성을 부여하지 못한다면 그때의 공간은 단순한 멈춤이 되고, 단순한 빈틈, 즉 구멍이 나 있는 것에 불과하다. 일정한 크기를 가진 공간이 적절한 힘의 분배가 이루어질 수 있도록 (그리하여 대상에 개별성을 부여할 수 있도록) 위치와 상호작용하지 않는다면, 그 공간은 아무런 질서 없이 그냥 뻗어 있는 것이며 결국에는 무의미한 것이 되고 만다. 부피를 가진 덩어리치고 고정된 것이 없다. 부피를 가진 덩어리는 공간적이고 시간적으로 관련을 맺고 있는 다른 사물과의 관계에 따라서 끊임없이 수축하고 팽창하며, 자신을 내세우거나 양보한다. 우리는 이러한 특성들을 형식, 즉 리듬과 균형과 조직의 관점에서 바라본다. 이러한 특성들이 반성적 사고에 의해서 '관념'으로 포착될 때 '관계'로 환원된다. 그러나 관념으로 포착된 관계는 실제 지각 속에서는 '질성'으로 존재한다. 그리고 그러한 관계는 예술작품 밖에서 주어진 것이 아니라 예술작품이라는 바로 그 실체 속에 내재하는 것이다.

[60] 예술의 대상에 공통된 특성이 있을 수 있는 것은 하나의 경험을 가능하게 하는 일반적 조건이 있기 때문이다. 앞에서 살펴보았듯

13) [역주] 만(Mann, Thomas: 1875~1955)은 독일의 소설가이며 평론가이다. 《마의 산》은 사랑의 휴머니즘으로 향해 가는 정신적 변화과정을 묘사한 작품이다. 이 소설은 독일의 소설을 세계적 수준으로 끌어올린 것으로 평가받고 있다.

이, 기본적 조건은 생명체와 환경의 상호작용이 이루어질 때 행하고 겪는 것 사이의 관계를 느낌을 통해서 인식할 수 있다는 것이다. 생명체의 주변에는 냉담하며 적대적인 요소들로 가득 차 있다. 생명체는 항상 이러한 요소들이 가하는 충격에 부딪히게 되어 있으며, 그러한 충격에서 살아남고 생존을 계속할 수 있도록 그리고 그러한 충격을 겪음으로써 생명체의 삶이 확대되고 확장될 수 있도록 충격을 이겨 내야만 한다. 위치는 바로 이러한 충격에 대처할 수 있도록 균형 있게 준비된 상태를 가리킨다. 환경 속으로 걸어 나갈 때 위치는 부피로 변화한다. 환경의 압력을 견디면서 부피로 변한 덩어리는 위치에너지로 움츠러들며, 물질이 수축될 때 공간은 앞으로 올 행위를 위한 기회로서 계속 남아 있게 된다. 전체에서 구성요소들을 구분하고 구분된 요소들 간에 일관성을 유지하는 것은 지성의 가장 중요한 작용이며, 이 과정을 통해 지성이 훈련된다. 예술작품을 지성적으로 이해하는 것은 훈련된 눈과 귀를 가진 사람들이 직접 지각할 때 구성요소들의 독특성을 식별할 수 있는 그리고 전체 속에서 구성요소들을 체계적으로 관계 지어 주는 의미가 어느 정도 존재하느냐에 따라 결정된다.

예술의 개별적 특성

고유한 매체와 독특한 표현력*

[1] 예술은 본질적으로 행한 것과 겪는 것의 융합적 작용의 결실, 한 마디로 활동의 질적 특성이다. 그런데 일단 외적으로 보면 행한 것의 결과인 예술품이 먼저 눈에 들어오기 때문에 예술을 명사적인 것으로 생각하는 경향이 있다. 그러나 예술은 행한 것, 즉 행위의 방법과 내용이 일차적으로 중요한 것이라는 점에서 성격상〔동사적인 것이면서 동시에〕형용사적인 것이다. 행위의 방법과 내용이라는 관점에서 보면 테니스 치는 것, 노래 부르는 것, 연기하는 것, 그리고 이와 유사한 활동들을 예술이라고 할 수 있다. 그런데 이러한 활동을 하는 것이 예술

* 〔역주〕이 장의 원래 제목은 문자 그대로 번역하면 "예술의 다양한 재료" (The Varied Substance of Arts)이다. 그런데 여기서 말하는 재료는 일차적으로 경험의 과정 속에서 포착된 것이며, 동시에 그러한 포착된 내용을 표현하는 예술의 고유한 매체를 가리키는 것이다. 예술가는 경험 속에서 포착된 것을 매체를 가지고 표현하는 일을 하는 사람이다. 나아가 이 장에서는 각 예술의 고유한 매체가 가지고 있는 표현의 특성과 그러한 표현력이 갖는 의미에 대해 다루고 있다. 이러한 점을 반영하면서 앞 장의 제목과 대조적으로 표현하기 위하여 이 장의 제목을 "예술의 개별적 특성: 고유한 매체와 독특한 표현력"이라고 명명하였다.

이라고 하는 것은 행위의 결과인 예술품의 지위를 약화시키는 문제가 있기는 하지만, 예술품을 지각하는 사람들에게 활동을 하도록 유도하는 장점이 있다. 이 입장에서 보면 예술품(*product* of art) ― 즉 사원, 그림, 조각상, 시 등 ― 과 예술작품(*work* of art)은 구분된다. 예술품은 어떤 사람에 의해 만들어진 생산물 그 자체를 가리킨다. 인간이 예술품과 상호작용하여 하나의 경험이 될 때 그리하여 예술품이 지니고 있는 성격 때문에 하나의 경험이 향유할 만한 것이 될 때 예술품은 비로소 예술작품이 된다. 적어도 심미적으로 볼 때,

> … 우리가 주는 것만을 우리가 받을 수 있나니
> 우리의 삶 속에서만 자연이 살 수 있네.
> 우리의 삶은 자연의 웨딩드레스요, 자연의 수의라네.

[2] 만일 '예술'이 예술품, 즉 대상을 가리킨다면, 예술품은 동물의 분류체계와 유사하게 구분될 수 있다. 예술은 먼저 종으로 나뉘고, 종은 다시 속으로 세분될 수 있다. 종과 속으로 나누는 이러한 분류체계는 동물들이 본질적으로 고정된 속성을 가지고 있는 경우에만 타당한 것이 될 수 있다. 그러나 동물들의 환경과 활동방식이 변화하여 일정한 분류체계가 맞지 않게 되면 분류체계도 바뀌어야 한다. 분류는 발생학적인 것이며, 따라서 지구상에서 생명체들이 계속해서 생명을 이어가는 가운데 어느 지점에서 어떤 형태의 생명체가 존재할 수 있었는지를 정확하게 지시해 줄 수 있어야 한다. 같은 논리에서 만일 예술이 본질적으로 예술품에 대한 것이 아니라 행위의 특성이라면 행위가 분화하고 발전하면 동물의 경우와 마찬가지로 고정된 분류체계를 가지고 예술을 분류할 수 없게 된다. 이럴 경우 우리는 다만 서로 다른 재료에 의존하며 다른 매체를 이용함에 따라 인간의 예술적 활동이 어떻

60

게 분화했는지를 추적할 수 있을 뿐이다.

[3] 질성은 구체적인 것이며 실존적인 것이기 때문에 하나하나가 고유하며 개별적인 특성을 가지고 있다. 따라서 질성 그 자체는 분류될 수 없다. 심지어 단 것이나 신 것과 같은 질성을 분류하고 거기에 대해 이름을 붙이는 것도 불가능하다. 그러한 시도는 결국에는 이 세상에 있는 단 것과 신 것 전부를 열거하는 것이 되고 말 것이다. 이 경우 분류한다는 것도 이전에는 사물의 형태로 알려졌던 것을 '질성'의 형태로 되풀이하는 목록을 제시하는 것에 지나지 않을 것이다. 서로 다른 두 사람이 동시에 붉다고 말할 때 두 사람은 각자 붉은 장미와 붉은 저녁노을을 떠올릴 수 있다. 붉은 장미나 붉은 저녁노을은 자연 속에 실제로 존재하는 것이다. 실제로 존재하는 붉은 노을은 붉은 정도가 각기 다르다. 만약 지금 바라보는 일몰이 이전에 보았던 일몰과 완전히 똑같다면 지금 보는 일몰은 그 경험만이 가지는 질성을 가지지 못했을 것이다. 왜냐하면 붉다는 것은 언제나 바로 '그' 경험 속에 있는 사물들이 붉다는 것을 뜻하기 때문이다.

[4] 논리학자는 특정한 목적 때문에 붉다, 달다, 아름답다와 같은 질적 특성들을 보편적인 것으로 간주한다. 형식논리학자들은 실존적인 것 자체에는 관심이 없었다. 그러나 예술가들은 바로 실존하는 것 그 자체에 관심을 갖는다. 그들은 붉은색일지라도 서로 같은 색이 아니라는 것을 잘 알고 있다. 실존하는 색은 그 색이 등장하는 전체에 의해 그리고 그 전체라는 맥락을 구성하는 셀 수 없이 많은 구체적인 사항에 의해 영향을 받는다. 따라서 화가들은 한 장의 그림에 있는 두 개의 빨간색이 서로 같은 색이 아니라는 것을 잘 알고 있다. 일반적 용어로 '빨강'을 의미하는 것으로 사용될 때 '빨갛다'는 것은 무엇을 취급하거나, 다루거나, 행동하는 데 영향을 미친다. 예를 들면, 창고에 칠할 페인트를 살 때 빨갛다는 것은 어느 정도로 빨간 페인트를 사야 한다는

지침이 되며, 물건을 살 때 빨갛다는 것은 어떤 색깔의 물건을 사야 할지를 판단하는 견본으로 작용한다.

[5] 언어는 자연의 다양한 모습을 생생하게 전달하기에는 턱없이 부족하다. 자연에 있는 존재물은 인간 경험에 따라 엄청나게 다양한 질적 특성을 갖는다. 실용적 도구로서 언어는 자연에 있는 이런 존재물들을 질서, 계열, 분류와 같은 간결하면서도 일반적인 것으로 제시해 줌으로써 우리로 하여금 다루기 쉽게 만들어 준다. 언어를 가지고 개별적이고 무한히 다양한 질성을 가진 자연에 있는 사물들을 그대로 복사하듯이 언급하는 것은 불가능하다. 나아가 그렇게 하는 것은 필요하지도 않으며 바람직하지도 않다. 질성이라는 고유한 특성은 경험에서 드러나며 발견된다. 경험 내에 있는 질성은 바로 그 경험상황에서 거기에 있는 것이며, 굳이 언어로 다시 표현할 필요 없이 충분한 것이다. 그럼에도 불구하고 경험의 질성을 언어로 표현하는 것은 과학적이고 지적인 목적에 유용하기 때문이다. 경험의 질성을 언어로 표현하면 그 질성을 다시 경험하거나 경험사태에 들어 있는 비슷한 질성을 발견하는 데 유익한 지침이 된다. 그렇지만 불필요하게 말이 길어지거나 일반적 진술 없이 그러한 질성을 낳는 구체적인 경험에 대한 언급으로 시종일관한다면 그러한 언급은 질성을 다시 경험하거나 발견하는 유익한 지침이 되기는커녕 오히려 더욱 혼란스럽게 할 가능성이 높다. 말은 일반적인 것을 간결하게 진술하는 데 유익한 도구이지만, 그러한 말도 우리가 사태의 질성을 경험할 때 능동적인 활동과 생생한 반응을 불러일으키는 정도에 따라서 시적인 것이 된다.

[6] 최근에 한 시인은 시는 "지적인 것이라기보다는 육체적인 것"이라고 말하였다. 그리고 그는 계속해서 자신은 육체적 증상, 예를 들면 피부의 털이 곤두서고, 등골이 오싹해지며, 목이 막히고, 키츠가 "창이 나를 관통하고 지나가는 것" 같다고 말한 것과 같이 위를 콕콕 찌르

는 듯한 통증을 느끼는 것과 같은 육체적 증상을 통해서 시를 알게 된다고 말하였다. 나는 그 시인이 이런 느낌이 시의 효과와 결과라는 뜻으로 이 말을 했다고 생각하지는 않는다. 어떤 것이 있다는 것과 그것이 있음을 알게 하는 징후는 서로 다른 것이다. 바로 그러한 육체적 느낌만이, 사람들이 흔히 말하는 찰칵하고 순간적으로 포착되는 번뜩임만이 그 상황에 온전히 참여하고 있다는 증거가 된다. 바로 이러한 참여가 충만하고 직접적인 것이 될 때 하나의 경험은 심미적 성질을 띠게 되며, 지적인 것을 초월하는 것이 된다. 이런 이유 때문에 나는 시는 지적인 것이라기보다는 육체적인 것이라는 말을 문자 그대로 받아들이는 것을 반대한다. 시는 지적인 것을 신체의 감각기관을 통하여 경험된 직접적 질성 속으로 흡수시킨 것이기 때문에, 엄밀히 말하면 시는 지적인 것 이상의 것이며, 지적인 것과 육체적인 것이 통합된 것이다. 시의 성격에 대한 이러한 언급은 질성이 지적 능력을 통해서 직관적으로 알게 된 보편적인 것이라고 생각하는 입장과는 질적 특성을 보는 상반된 입장을 취하고 있다.

[7] 지적인 관점에서 보편적인 것을 중심으로 사물이나 사태를 정의하는 것이 갖는 오류는 다른 쪽에서 보면 엄격한 분류와 구분의 오류를 범하는 것이며, 또한 추상화의 오류를 범하는 것이다. 정의가 오류가 되는 것은 정의가 앞으로의 경험을 위한 도구로 사용되는 것이 아니라, 정의 그 자체가 목적이 될 때이다. 정의가 현명한 삶을 위한 것, 즉 하나의 경험을 향하여 올바로 나아갈 수 있도록 방향을 지시하는 것이 될 때 정의는 좋은 것이다. 물리학과 화학은 물리학과 화학에서 해결해야할 일들을 수행하는 과정에서 요구되는 내적 필요 때문에 정의의 성격에 대한 발전된 생각을 자연스럽게 알게 되었다. 물리학과 화학에서 정의는 사물이나 사태가 어떻게 만들어지는지 가르쳐 주며, 그런 사물이나 사태의 발생을 예상할 수 있게 하고, 어떤 물질이 있는지 확인하

는 것을 가능하게 한다. 이런 점에서 미학이론가나 문학비평가들은 과학자들보다 훨씬 뒤떨어져 있다. 문제는 과학자들이 아직도 본질을 가정하는 고대의 형이상학에 상당한 정도 안주하고 있다는 것이다. 이러한 관점에 의하면 정의는 사물의 내적 속성을 밝혀 주는 것이다. 그리고 그 내적 속성이 바로 그 사물이 속한 '종'의 특성이며 영원불변하는 고정된 것이다. 따라서 정의에 의해 드러나는 종이 구체적으로 존재하는 개개의 사물, 즉 개별자보다 더 참된 것, 그러니까 정의에 의해 규정된 종이야말로 참된 개별자로 간주된다.

[8] 우리는 실제 사태에서는 개별자를 경험하면서도 여러 가지 실제적인 이유 때문에 분류된 것, 즉 정의된 것을 경험하고 있다고 생각한다. 보통사람들은 하나의 모음을 정의하는 것이 아주 간단한 문제라고 생각하는 경향이 있다. 그런데 실제로 발음되는 모음들을 주의 깊게 검토해 본 음성학자들은 모음에 대한 엄격한 정의를 내린다는 것이 거의 불가능에 가깝다는 사실을 깨닫게 된다. (엄격한 정의를 내린다는 것은 한 부류에 속하는 것과 다른 부류에 속하는 것을 명확히 구분 짓는 것이다.) 한 모음에 대한 정의는 다양한 방식으로 내릴 수 있으며 다만 어떤 정의가 더 유용한 것인가 하는 점에서 차이가 있을 뿐이다. (여기서 유용하다는 것은 연속적인 발음들 사이에서 어디까지를 그 모음에 속하는 발음의 영역으로 볼 수 있는지를 지시하는 지침이 되는 것을 말한다.)

[9] 제임스는 사물이나 사태도 인간의 감정처럼 조금씩 변화하며 이렇게 변화하는 것을 세밀히 분류하는 것은 재미없는 지겨운 일이라고 말한 적이 있다. 예술을 지나치게 엄밀하고 체계적으로 분류하는 일도 내가 보기에는 재미없는 일로 보인다. 예술을 체계적이고 자세히 분류하여 목록을 제시하는 것은 실제로 사용할 때 편리하며 필요하기도 하다. 그러나 그림, 조각, 시, 연극, 무용, 조경, 건축, 노래, 음악 등과 같이 예술의 분류목록을 제시하는 것은 예술의 본질적 성격을 밝히는

데는 아무런 도움을 주지 못한다. 예술의 본질적 성격을 밝히려면 예술작품으로 돌아가야 한다.

[10] 엄밀한 분류는 너무 진지하게 받아들인다면 오히려 사물이나 사태를 제대로 이해하는 데 방해가 될 수 있다. 그러한 분류에 얽매이게 되면 사물이나 사태의 심미적 성격, 즉 어떤 사물이나 사태를 경험할 때 드러나는 질적으로 고유하며 통합적인 특성을 제대로 주목하지 못할 위험이 있다. 또한 엄격한 분류는 미학이론을 공부하는 학생들을 잘못된 길로 인도할 가능성이 높다. 학생들에게 엄격한 분류를 마치 절대적인 것처럼 강조하면 두 가지 점에서 예술에 대한 올바른 이해를 갖는 데 혼란을 낳게 된다. 우선 엄격한 분류는 사람들에게 잠정적이고 변화하는 연결고리를 간과하게 만든다. 그리고 그 결과로 학생들은 예술의 역사적 발전과정을 이해하는 데 많은 어려움을 겪게 된다.

[11] 오랫동안 인기를 누려온 분류방법은 감각기관에 의한 분류이다. 이러한 분류방법이 어떤 점에서 의의가 있는가 하는 것은 나중에 다루기로 하고, 우선 여기서는 이러한 분류방법이 갖고 있는 문제점을 검토해 보자. 우선 감각에 의한 분류는 일관성 있는 체계적인 분류를 제시할 수 없다는 문제가 있다. 최근에 이론가들은 감각기관과 관련한 칸트의 주장, 예술을 눈이나 귀와 같은 지적 측면과 비교적 깊은 관련이 있는 이른바 '고등' 감각기관에만 한정시키려고 한 그의 주장이 어떤 문제가 있는지 적절히 지적하고 있다. 여기서 나는 그들의 논의를 다시 반복할 생각은 없다. 다만 한 가지만 지적한다면 감각의 범위를 확대해서 유기체 전체와의 관련 속에서 파악할 필요가 있다는 것이다. 그러니까 하나의 감각기관은 그 자체로 독립된 것도 아니며 단독으로 작용할 수 있는 것도 아니다. 우리의 감각기관은 심지어 오랜 기간의 훈련을 거쳐 형성된 자동화된 반응체계의 작용과도 분리되어 있지 못하다. 그러므로 하나의 감각기관은 겉으로 보기에는 홀로 작용하는 것

처럼 보이지만, 실은 훈련을 통해 거의 자동화된 반응체계를 포함하는 모든 감각기관이 총체적이고 유기적인 활동 속에서 그리고 그러한 활동의 한 부분으로 작용하는 것이다. 눈이나 귀나 촉각기관들이 구체적인 활동 속에서 아주 중요한 역할을 하는 것이 사실이다. 그러나 그러한 감각기관은 군인으로 비유하면 보초병과 같은 것이다. 보초병이 뒤에 있는 군대 전체의 작용의 한 부분이듯이 그러한 감각기관 역시 전체 감각기관의 한 부분에 지나지 않는 것이다.

[12] 눈과 귀에 의해 예술을 구분할 때 나타나는 혼란의 구체적인 예는 시의 성격의 변천에서 엿볼 수 있다. 시는 먼 옛날에는 시를 낭송하는 음유시인의 작품이었다. 당시 시는 글로 쓰인 것이 아니라, 다만 음성에 의지하며 귀에 호소하는 것이었을 뿐이다. 그것은 그냥 소리에 의해 노래되고 찬양되는 것이었다. 그러다가 문자가 생기고 인쇄술이 등장하고 나서, 시는 노래로 부르는 것이기보다는 눈으로 읽는 것이 되었다. 심지어 요즘에는 시에 대한 시각적 감각을 강렬하게 하기 위해 그림을 동원하기도 한다. 그런 예의 하나가 《이상한 나라의 앨리스》에 나오는 쥐의 꼬리일 것이다. 음률을 넣어서 읽는 음악적인 것은 여전히 시의 한 요소다. 소리 내지 않고 조용히 읽고 있는 경우에도 시를 읽을 때는 음악적인 음률을 사용한다. 문자와 인쇄술이 발달하고 나서 문학의 한 형태로서 시는 이제 주로 시각적인 것이 되었다. 그러나 지난 2천 년 동안 시가 시가 아닌 다른 분류로 옮겨간 것은 아니다. 이러한 변화에도 불구하고 시는 여전히 시로 분류된다. 2천 년 전에 이루어진 시에 대한 엄격한 정의와 분류를 고수한다면 그 이후의 변화와 발전의 산물로서 쓰인 시는 시가 아닌 셈이다.

[13] 앞에서 이미 언급했듯이 예술을 구분하는 한 가지 방법은 예술을 시간예술과 공간예술로 구분하는 것이다. 이 구분이 옳다면 그 구분은 예술의 내적 속성에 의한 것이 아니라 예술 외적인 것에 의해 이

루어진 것이며, 어떤 사건을 계기로 만들어진 것이다. 따라서 그러한 분류는 예술작품의 심미적 내용과는 아무런 관련이 없다. 그리고 그것은 예술작품을 지각하는 데도 아무런 도움을 주지 못한다. 그 분류는 무엇을 찾아야 할지, 어떻게 보고 들어야 할지 아무것도 가르쳐 주지 않는다. 게다가 그러한 분류는 치명적인 결함이 있다. 이전에도 지적했듯이 그러한 생각은 건축, 동상, 그림에 리듬이 있다는 것을 부정하는 것이며, 노래, 시, 웅변에 균형이 있다는 것도 부인하는 것이다. 이러한 것을 부정한다는 것은 심미적 경험에 가장 기본이 되는 것, 즉 심미적 경험은 지각적인 것이라는 사실을 인정하지 않는 것이다. 그러한 분류는 단지 외적이고 물질적 존재로서 예술품의 특성에 기초하여 만들어진 것이다.

[14] 브리태니커 백과사전의 어느 판에서였는지는 분명하지 않지만 거기에서 순수예술을 정의한 사람은 이러한 오류에 빠져 있었다. 그 글은 이러한 오류를 아주 잘 보여주고 있기 때문에 잠시 인용하고 검토하는 것이 좋을 것이다. 예술을 시간적인 것과 공간적인 것으로 분류하는 것을 정당화할 때 그는 조각상과 건물에 대해 이야기하면서 "눈이 어느 한 시점에서 조각상이나 건물을 보는 것은 순간적으로 전부를 보는 것이다. 다시 말하면 우리가 보는 어떤 것을 구성하는 부분들은 시간이 아니라 공간을 차지하고 있다. 그러므로 우리가 조각이나 건축을 볼 때 눈이 보는 것은 순간적으로 단 하나의(a single) 지각이 일어날 때 공간에 있는 여러 지점에서 동시에(simultaneously) 우리에게 도달한 것이다."[1] 그리고 그는 덧붙여서 "조각이나 건축에서 예술품은 원래 단단한 것이며, 변하지 않는 영원한 것이다"라고 말하고 있다.

1) [역주] 다음에 오는 문단 [16]의 내용에 비추어 볼 때 "reach us from various points"는 "reach us simultaneously from various points"와 같이 simultaneously를 첨가해야 한다. 여기서는 simultaneously를 첨가하여 해석하였다.

[15] 이 몇 문장 속에는 불분명한 점들이 많이 있으며 그에 따라 잘못된 생각들이 가득 들어 있다. 먼저 '순간적으로' 본다는 것을 살펴보자. 이 말에 따르면 공간에 있는 모든 대상들은 순간적으로 파동을 발산하며, 대상의 물질적 부분들은 순간적으로 공간을 차지한다. 그러나 대상의 특성을 이런 식으로 규정하는 것은 어떤 종류의 지각과 다른 종류의 지각, 예를 들면 지적 지각과 심미적 지각을 구별하는 데 아무런 지침도 제공하지 않는다. 공간을 차지한다는 것은 존재하는 모든 것의 일반적 조건이며, 감각작용을 하기 위한 필요조건이다. 이와 마찬가지로 어떤 대상에서 발산된 파동은 모든 종류의 지각을 위한 필요조건이며, 따라서 대상에서 발산된 파동이 있다는 설명은 지각을 이러저러한 종류로 분류하는 데 아무런 도움도 주지 못한다.

[16] 무엇이 '동시에 우리에게 도달한다는 것'도 지각을 위한 물질적 조건이지 지각된 대상의 구성요소들이 아니다. 여기에는 '동시에'와 '단 하나의'(single)라는 말에 대한 혼동과 불명료함이 들어 있다. 물론 어떤 대상이나 사건을 지각한다는 것은 우리에게 통합된 단 하나의 지각이 일어나는 것을 의미한다. 공간에 있는 대상이든 시간 속에 있는 대상이든지 간에 대상에 대한 지각은 통합된 하나를 지각하는 것이라는 입장과 대조되는 관점은 서로 단절된 스냅 샷이 계속해서 일어난다는 것이다. 흔히 감각주의 심리학자들이 감각이라고 말하는 지각은 단편적이고 부분적인 것들을 계속해서 받아들이는 것이다. 그런데 진정한 지각은 통합된 단일체에 대한 하나의 지각이다. 물질적으로 존재하는 것과 생리학적으로 받아들이는 것의 동시성은 여기서 말하는 단일한 지각이라는 것과는 아무런 관련이 없다. 방금 지적했듯이 그것은 지각을 위한 필요조건일 뿐이다. 지각이 일어나기 위한 필요조건을 실제 지각하는 내용과 혼동할 때 '동시에'와 '단 하나의'를 동일한 것으로 보는 잘못을 범한다.

[17] 가장 근본적인 오류는 물질적 제작품과 실제 지각된 심미적 대상을 혼동하는 것이다. 물질적으로 보면 조각상은 대리석의 덩어리일 뿐이다. 그것은 짧은 시간을 두고 보면 변하지 않는 것으로 보인다. 그러나 그것은 시간의 침식작용이 허용하는 한에서만 영원할 뿐이다. 사실 그것은 계속해서 변하고 있다. 어쨌든 물질적 덩어리와 예술작품인 조각상을 동일한 것으로 보거나 캔버스 위에 칠해진 물감과 그림을 동일시하는 것은 터무니없는 것이다. 그렇다면 그림자, 밝기, 색깔, 반사되는 모습이 계속해서 변화하는 건물 위에 비치는 빛의 작용은 도대체 무엇인가? 만일 건물이나 조각상이 순전히 물질적 존재의 경우처럼, 지각할 때 아무런 변화도 없이 정지되어 있다면 그것은 죽은 것이나 다름없으며, 우리의 시각도 그냥 스쳐 지나가는 것이 되고 말 것이다. 대상을 지각한다는 것은 단순한 물질적 존재에 대한 지각이 아니라 일련의 누적적인 상호작용을 배경으로 하는 지각이다. 살아 있는 생명체 전부를 통괄하는 감각기관으로서 눈은 주어진 감각자료를 그냥 받아들이는 것이 아니라, 지금까지 가지고 있던 모든 인식적 내용을 마주치는 감각대상을 향해 되돌려 보내는 작용을 한다. 이것은 단순히 감각자료를 받아들이는 것과는 다른 또 하나의 보는 행위라고 할 수 있다. 이것은 이미 있던 인식된 내용과 감각대상에서 새롭게 주어진 것들을 결합시켜 의미와 가치를 증대시키는 것이며, 대상의 심미적 의미를 계속해서 강화하는 것이다. 예술작품에 무한한 해석의 가능성이 있다는 것은 이처럼 총체적이며 계속적인 지각이 가능하기 때문이다. '동시에 본다는 것'은 심미적 성격이 없는 지각작용에 대한 뛰어난 정의라고 할 수 있을 것이다. 그러나 심미적 성격이 빠진 지각작용은 더 이상 지각작용이라고 볼 수조차 없다.

[18] 건축물은 예술작품에서 공간과 시간을 분리한다는 것이 얼마나 잘못된 것인지를 간접적으로 증명하는 아주 좋은 예이다. 건물은

물질적 측면에서만 본다면 공간만을 점유하는 것이다. 그러나 심미적인 것으로서 건축물은 공간만을 점유하는 것이 아니다. 아무리 자그마한 오막살이도 심미적 지각대상이 되려면 시간적 요소가 개입되어야 한다. 아무리 커다란 성당이라고 할지라도 시간에 따라 서로 다른 순간적인 인상을 만들어 낸다. 시각기관을 가진 생명체가 성당과 상호작용하는 순간 성당에서 전체적인 질성적 인상이 발산한다. 그러나 이것은 단지 기초이며 토대일 뿐이다. 이것을 가지고 이루어지는 계속적인 상호작용의 과정을 통해서 사람들은 풍부하고 분명한 요소들을 이끌어 내게 된다. 시속 120㎞로 운전하는 사람이 차창을 휙휙 스쳐 지나가는 경치를 감상할 수 없는 것과 마찬가지로, 그저 스쳐 지나가는 관광객이 성 소피아 사원이나 루앙 대성당을 심미적으로 감상할 수 없다. 그러한 건축물을 제대로 보려면 여러 차례 찾아가며, 안과 밖을 왔다갔다하고, 이리저리 돌아다니면서 보아야 한다. 그리하여 다양한 빛 속에서 그리고 여러 분위기 속에서 건축물이 점차 자신의 모습을 드러내게 해야 한다.

[19] 앞의 인용문을 가지고 자세히 논의하는 것을 두고 어떤 사람들은 그다지 중요하지 않은 문제를 너무 장황하게 다루고 있다고 생각할지도 모른다. 그러나 앞에서 인용한 내용에는 경험으로서 예술의 성격을 올바로 이해하는 데 핵심이 되는 중요한 사항이 포함되어 있다. 하나의 경험은 생명체와 세계가 계속적이며 누적적으로 상호작용한 결과로 갖게 되는 것이다. 이 점이 바로 진정한 미학이론과 비평이 성립할 수 있는 근거이며 토대이다. 이러한 경험의 과정이 충분히 작용하도록 허용되지 않을 때 경험은 중도에 정지하여 불완전한 것이 된다. 그리고 사람들은 바로 정지된 순간에서 예술작품이 주는 경험을 밀어내고 아무런 관련이 없는 개인적인 생각을 대체하기 시작한다. 이런 점에서 대부분의 미학이론과 비평을 괴롭히는 것은 다음과 같이 요약

할 수 있다. "계속적으로 펼쳐지는 누적적인 상호작용의 과정과 그 과정이 가져다주는 결과를 소홀히 다룰 때, 우리는 대상의 총체성을 보지 못하고 오직 부분만을 보게 된다. 이때 미학이론은 진정한 삶의 경험과 더불어 성장하는 것이 아니라, 삶의 경험과는 아무런 관련이 없는 주관적 환상이 되고 만다. 그 이론은 부분적인 것을 처음 지각한 후에 중도 정지된 불완전한 것이 되고 말며, 그 이후의 과정은 오직 내면의 사고에서만 추진력을 얻는 사변적이고 편협한 것이 되고 만다. 그러한 이론의 문제는 자아와의 상호작용을 통해서 환상에서 벗어날 수 있게 해줄 수 있는 환경의 자극을 경시하며, 나아가 환경의 자극을 배제한다는 데 있다."[2]

[20] 어쨌든 간에 예술을 시간적인 것과 공간적인 것으로 분류하는 것은 예술을 재현적인 것과 비재현적인 것으로 분류하는 또 다른 분류방식에 의해 보완되어야 한다. 이 분류에 의하면 건축과 음악은 비재현적인 것으로 분류된다. 재현이론의 가장 고전적인 형태를 이론적으로 확립한 사람은 아리스토텔레스이다. 그는 적어도 재현적인 것과 비재현적인 것이라는 이원론적 입장을 가지고 있지 않았다. 모방에 대한 그의 생각은 보통사람들이 생각하는 것보다 넓고 나름대로 지적 체계를 갖추고 있었다. 그는 모든 예술 중에서 음악을 가장 재현적인 것으로 생각했다. (현대의 일부 이론가들은 음악을 비재현적 예술의 대표적인 것으로 분류한다.) 물론 아리스토텔레스가 음악을 재현적인 것이라고 할 때 그는 모든 음악이 새들이 지저귀는 소리, 소의 울음소리, 시냇물이 졸졸거리는 소리를 그대로 모방하는 것이라는 식의 생각을 가지고 있었던 것은 아니다. 오히려 그에 의하면 음악은 인간의 감정, 즉 호전적인, 슬픈, 승리에 감격한, 성적으로 흥분하게 하는 대상이나 장면이

2) 이것은 번스 박사가 나에게 보낸 개인적인 편지에서 인용한 것이다.

주는 정서적 인상을 재구성하고 표현하는 것이다. 표현의 관점에서 보면 아리스토텔레스가 말하는 재현은 있을 수 있는 심미적 경험의 질적 특성과 가치 모두를 포함한다.

[21] 재현이라는 말이 원래 자연에 있는 것을 그대로 복사한다는 뜻으로 이해한다면 건축은 재현적인 것이 아니다. (물론 어떤 사람들은 성당은 숲 속의 높은 나무를 '재현한다'고 생각하기도 한다.) 건축은 아치, 기둥, 실린더, 사각형, 원의 부분과 같은 자연적 형태를 이용하는 것 이상의 것이다. 건축은 그러한 자연적 형태 그 자체가 아니라, 그러한 특징들이 관찰자에게 미치는 효과를 표현하는 것이다. 중력, 압력, 장력 등과 같은 자연의 에너지를 이용하거나 재현하지 않는 건물이 있다면 과연 그 건물이 도대체 무엇이 될지 상상할 수 없다. 이런 점에서 재현은 건축에서 필수적인 것이다. 그러나 건축은 이러한 물질과 에너지의 특성을 단순히 결합시켜 만들어 내는 것이 아니라, 함께 모여 사는 삶에서 가치 있다고 생각되는 것을 표현하는 것이다. 건축물을 짓는 이유는 다양할 것이다. 거기에는 가족이 살 집을 지을 수도 있으며, 신을 모실 신전을 지을 수도 있으며, 법정을 지을 수도 있으며, 적의 공격을 막는 요새를 지을 수도 있다. 그런데 집을 짓는 사람들은 그들이 짓는 집에 그들의 기억, 희망, 두려움, 목표, 신성한 가치를 재현하고 있다. 만일 건축물이 인간의 이해관계나 가치를 표현하는 것이 아니라면 건축물에 대해 궁전, 성, 집, 사원, 시청과 같은 이름을 붙이는 것을 도저히 이해할 수 없다. 순전히 머릿속에서 만들어 낸 환상을 제외하면 중요한 건축물은 모두 그동안 쌓아온 기억의 보고이며, 미래를 위해 소중하다고 생각하는 것들의 기념비적 기록물이다.

[22] 뿐만 아니라 건축(또는 음악)을 그림이나 조각과 같은 예술과 전혀 다른 것으로 분리하는 것은 예술의 역사적 발전과정을 이해하기 어렵게 만든다. 조각은 보통 재현적인 것으로 인정된다. 그런데 조각

은 오랫동안 건축의 중요한 부분이었다. 파르테논 신전의 외부에 붙어 있는 조각들, 대성당의 조각들이 바로 이러한 사실을 입증한다. 공원이나 광장 여기저기 흩어져 있는 조각이나 동상들, 사람들로 북적거리는 실내에 있는 좌대 위에 놓여 있는 흉상들에서 볼 수 있듯이 점차 조각이 건축물로부터 독립되었다. 그러나 이러한 것들이 조각예술이 진보에 따른 것이라고 말할 수는 없다. 그림은 처음에는 동굴의 벽에서만 찾아볼 수 있었다. 그리고 그림은 오랫동안 벽이나 천장에 그려져 사원이나 궁전을 장식하는 데 이용되었다. 프레스코화는 신자들에게 믿음을 고취시키고, 경건함을 불어넣어 주며, 종교적 성인들, 현자들, 영웅들, 순교자들에 대한 존경의 마음을 갖도록 하려는 교육적 의도에서 그려진 것이었다. 고딕양식의 건물들이 벽에 벽화를 그릴 공간을 거의 남겨 두지 않게 되자 성화가 그려진 유리창이나 패널 페인팅이 등장한다. 이러한 것들은 제단과 제단 주변에 새겨진 조각 장식이 건축의 한 부분인 것과 마찬가지로 여전히 건축의 한 부분을 이루고 있었다. 귀족이나 대부호들이 캔버스에 그려진 그림을 수집하기 시작하면서 그림은 집안에 있는 벽을 장식하는 데 사용되기 시작하였으며, 집을 장식하는 데 적합하도록 크기가 작아지게 되었다. 음악은 노래와 관련을 맺게 되었고, 음악을 동원하는 중요한 사건 — 예를 들면, 장례식, 결혼식, 전쟁, 예배, 축제 등 — 의 성격에 따라 서로 다른 양식으로 분화되어 갔다. 시간이 지나면서 점차 그림과 음악은 어떤 특정한 목적에 이용하는 것에만 머무르지 않고, 그 자체로 향유하기 위한 것으로 발전한다. 그리고 모든 예술은 독립된 것으로 볼 수 있을 정도로 다른 예술에는 없는 자신만의 고유한 표현매체를 이용하고 있다. 이러한 사실은 예술들을 구분하는 근거가 되기도 하지만, 그보다 더 중요하게 어떠한 예술도 문자 그대로 모방적인 것일 수 없다는 증거가 된다.

[23] 이처럼 공간적인 것과 시간적인 것과 같은 구분을 예술에 도입하고 나면 이러한 구분을 제도화한 이론가들은 이러한 분류에 맞지 않는 예외적인 것이나 중간적인 형태에 속하는 것이 있음을 인정할 수밖에 없게 된다. 그리고 그들은 어떤 예술(예를 들면, 춤과 같은 것은 어느누가 보아도 공간적이면서도 시간적인 것이다)은 두 가지가 혼합된 것이라고 말할 수밖에 없다. 예술적 대상들은 성격상 그 자체로 단일하며통합된 것이기 때문에 '혼합된' 예술이라는 생각은 모든 예술을 엄격히 분류하는 것이 불가능하다는 것을 간접적으로 증명하는 것이라고할 수 있다. 예술에 대한 엄격한 분류는 실제 예술작품들을 설명하고이해하는 데 많은 난점을 초래한다. 그러한 분류가 무덤에 있는 대리석상, 나무로 만든 문 위에 새겨지거나 청동문 위에 주조된 조각들에대해서 어떻게 적용될 수 있는가? 그러한 분류가 건물의 기둥, 건축물의 벽, 집의 처마 등에 새겨진 조각들에 대해서는 어떻게 적용될 수있는가? 그리고 동일한 음악이 연주회장에서 연주될 때는 비재현적인것이 되며, 교회의 예배에서 연주될 때는 재현적인 것이 되는 것을 어떻게 설명할 수 있는가?

[24] 엄밀한 분류나 정의를 하는 것은 예술에만 한정된 것이 아니다. 심미적 효과에 대해서도 비슷한 방법이 적용되었다. 사람들은 아름다움을 여러 가지 종류로 구분하는 데 많은 노력을 바쳐왔다. 그리하여 아름다움은 숭고한 것, 웅장한 것, 비극적인 것, 희극적인 것, 시적인 것 등으로 분류되었다. 오늘날 그러한 용어에 해당되는 실체, 즉실재가 있다는 것을 추호도 의심하지 않게 되었다. 그런데 어떤 대상을 숭고한 것, 웅장한 것, 시적인 것, 유머러스한 것이라고 말할 수 있는 것은 구체적인 사태에서 대상을 지각하며 대상에 대한 지각을 보다분명히 하려고 하는 사람들만이 가능하다. 사전에 서정시가 무엇인지를 어느 정도 아는 것은 조르조네[3]의 작품을 보는 데 도움이 되며, 예

74

술작품 속에 강한 힘이 있는 것과 없는 것이 어떤 차이가 있는가를 아는 것은 베토벤의 〈교향곡 5번〉을 듣는 데 도움이 된다. 그러나 불행하게도 미학이론은 질성을 예술작품 전체를 지배하는 강조점으로 보는 데 만족하지 않았다. 미학이론은 이처럼 형용사적인 것을 명사적 실체로 변환시켰으며, 나아가 고정된 개념이 있다는 생각을 하였다. 이런 경우 엄격한 분류는 직접적인 심미적 경험에 의해서가 아니라 순전히 사고에 의해서 형성된 원리나 아이디어에 기초를 두고 이루어질 수밖에 없기 때문에, '머릿속에서 이루어지는 환상'의 아주 좋은 예라고 할 수 있다.

[25] 그러나 만일 우리가 그림 같은, 숭고한, 시적인, 추한, 비극적인과 같은 용어를 특징적인 경향을 의미하는 것으로 본다면, 그리고 그러한 용어를 예쁜, 달콤한, 확실한 등과 같은 형용사적인 것으로 생각한다면, 이 장의 첫머리에서 언급한, '예술은 활동의 질적 특성이다'라는 말을 받아들이게 될 것이다. 다른 모든 활동과 마찬가지로 예술은 어떤 방향을 향하여 나아가는 것을 특징으로 한다. 어떤 방향을 향하여 나아가는 움직임은 우리와 진행 중인 활동의 관계를 보다 더 잘 이해할 수 있는 방식으로 구분될 수 있다. 어떤 경향 또는 어떤 움직임은 방향을 정하는 한계 내에서 일어난다. 경험이 일어나는 경향성은 이미 확정된 한계가 있는 것이 아니며, 넓이와 두께가 없는 수학적인 선과 같은 것도 아니다. 경험은 너무나 풍부하고 복합적인 것이어서 엄격한 경계를 정할 수 있는 것이 아니다. 경험의 경향들 사이의 경계는 명확하게 구분되는 선이 아니라 경계가 불분명한 띠이며, 경험을

3) [역주] 조르조네(Giorgione: 1477~1510)는 이탈리아의 화가이다. 베네치아 미술에서 전성기 르네상스 양식을 처음 시작했다. 베네치아 회화의 주요 장르인 연상적이고 목가적인 풍경화 가운데 최초의 작품으로 꼽히는 〈폭풍〉은 그의 신비스러운 분위기를 함축적으로 보여준다.

특징짓는 질적 특성은 칸칸이 구분된 정리함으로 나눌 수 있는 것이 아니라 하나의 스펙트럼을 이루고 있다.

[26] 우리는 어떤 글을 보면서 이것은 시적이고 저것은 산문 투의 글이다 하고 말할 수 있다. 그러나 어떤 대상에 대해 그러한 질성을 부여하는 것이 그에 해당하는 고정된 실체, 즉 시의 실체나 산문의 실체가 있다는 것을 의미하는 것은 아니다. 다시 말하면 그것은 어떤 경향을 가진 움직임에 대해 느껴진 질성이다. 그러므로 질성은 형태도 다양하지만 같은 형태라 하더라도 한없이 다양한 정도상의 차이가 있다. 정도상의 차이가 다양하다는 것은 어디에서나 찾아볼 수 있다. 파크허스트 (Helen Parkhurst)는 다음과 같은 일기예보를 인용한 적이 있었다. "저기압이 아이다호 주의 로키 산맥 서쪽과 콜롬비아 강 남부 그리고 네바다 주까지 자리하고 있고, 허리케인은 미시시피 강 계곡을 따라 계속 이동 중에 있으며 멕시코 만을 향하여 빠져나갈 것으로 예상됩니다. 북다코타 주와 와이오밍 주는 눈보라가 치고 있으며, 오리곤 시는 눈과 우박이 내리고, 미주리 주의 기온은 화씨 영하 1도를 기록하고 있습니다. 세찬 바람이 서인도제도에서 남동쪽으로 불고 있으며, 브라질 해안을 따라 이동 중입니다. 이 지역에는 경계경보가 발효 중입니다."

[27] 아마도 여기에 인용한 일기예보를 시적인 것이라고 말할 사람은 없을 것이다. 그런데 여기에 시적인 것이 없다고 하는 것은 단순한 시의 정의에 의존하여 판단하기 때문이다. 그러나 다시 생각해 보면 이 글에는 시적인 것으로 가득 차 있다. 거기에는 지리적 용어의 배열과 발음에 들어 있는 뉘앙스가 주는 묘한 느낌, 지구의 광활함을 느끼게 하는 여러 가지 언급들, 멀고 낯선 지역에 대한 막연한 그리움, 그리고 무엇보다도 허리케인, 눈보라, 눈과 우박, 추위, 폭풍우 등 다양한 자연력의 소용돌이와 신비함 등이 들어 있다. 이 글이 기상상태에 대한 산문적 진술이라는 데는 이의가 있을 수 없다. 그러나 여기에 들

76

어 있는 단어나 표현들은 사람들에게 시적 충동을 불러일으키는 것들로 가득 차 있다. 심지어는 화학적 기호로 구성된 화학방정식도 자연에 대한 통찰을 확대시켜 주는 경우에는 사람들에게 시적 의미를 지닐 수 있다. (물론 이런 것은 화학에 대한 해박한 지식을 가진 극소수의 사람들에게 가능한 것이며, 그 효과도 매우 제한되어 있다.) 그러나 서로 다른 재료(경험의 내용과 대상)와 서로 다른 움직임을 가진 다양한 경험들은 산문과 시만큼이나 전혀 다른 것이 될 수 있다. 왜냐하면 어떤 경험은 하나의 경험이 되도록 경험을 완성시키는 방향으로 나아가는 경향을 띨 수 있는 데 반하여, 어떤 경험은 뒤에 오는 경험에서 사용할 것을 저장하는 것에 지나지 않는 것이 될 수 있기 때문이다.

[28] 코믹하고 유머러스한 문학작품을 검토해 보면 동일한 두 가지 사실을 확인할 수 있다. 하나는 별로 중요하지 않은 듯이 우연히 내뱉는 말들이 작품의 성격을 보다 더 분명하게 보여주며, 독자들로 하여금 실제상황을 보다 생생하게 이해하게 한다는 점이다. 이러한 사실은 형용사적인 특성, 즉 하나의 경향성을 대표하는 질적 특성을 찾으려고 하는 경우에 잘 나타난다. 그런데 많은 구체적인 사례들을 수집하고 이를 기초로 하여 엄격한 정의를 내리려고 하면 각고의 노력을 기울여야 한다. 코믹하고 유머러스한 문학작품을 볼 때 그 특징을 나타내는 형용사는 엄청나게 다양하다. 그 일부만 본다면, 우스운, 터무니없는, 야비한, 흥겨운, 웃기는, 명랑한, 해학적인, 심심풀이의, 재치 있는, 쾌활한, 농담하는, 어리석은, 놀리는, 흉내 내는, 포복절도하게 하는 등이 있다. 이렇게 다양한 경향성들을 하나의 통일된 개념으로 묶어 내며 종과 속으로 분류하는 것이 어떻게 가능하겠는가? 물론 충분한 재능이 있는 사람들은 작품들 사이의 차이점에서 시작하거나, 반대로 구체적인 작품 속에 들어 있는 논리와 비율에 대한 감을 가지고 시작하여 각각의 작품들의 구체적인 차이를 발견하는 데까지 나아갈 수도 있다. 그런데

이때 우리는 일종의 논리적 게임에 참여하는 것이다.

[29] 일반화해서 말한다면 우리가 무엇을 보고 웃는 것은 그것이 우스운 것이기 때문이다. 그러나 '우스운 것'이라는 말은 우리가 웃는 구체적인 내용과 근거를 보여주지는 못한다. 우리는 의기양양함, 기분 좋음, 친절함, 유쾌함 때문에 웃기도 하며, 심지어는 경멸감과 황당함 때문에 웃기도 한다. 이러한 다양한 것들을 '우스운 것'이라는 단 하나의 개념 속에 집어넣는 것이 과연 가능한가? 이런 말을 한다고 해서 개념화하는 것이 사고의 중요한 부분이 아니라는 주장을 하려는 것은 아니다. 다만 그러한 개념화가 진정으로 해야 할 일은 다양한 것들을 틀에 짜인 하나의 개념으로 묶는 것이 아니라, 상황에 따라 변화하는 구체적인 내용을 더 잘 이해하는 유용한 도구가 되는 것이다. 사실, 사고는 바로 그런 목적을 위해 작용하는 것이다. 구체적인 경험에 대한 인식을 제대로 그리고 강렬하게 하는 것은 논리적이고 개념적인 정의가 아니라 경험 속에 우연히 등장한 내용들이기 때문이다.

[30] 고정된 분류들이 있다는 생각과 고정된 원리나 규칙이 있다는 생각은 항상 필연적으로 함께 붙어 있을 수밖에 없다. 여러 가지 문학의 장르가 있다는 것은 다양한 문학작품을 몇 가지 종류로 구분하고 각각의 종류에 고유한 본질을 규정하는 변치 않는 원칙이 있다는 것을 의미한다. 이러한 원칙이 있다는 관점에서 보면 예술가들은 원칙을 반드시 준수해야 한다. 이 원칙을 준수하지 않는다는 것은 예술의 '본질'을 침해하는 것이며, 그 결과는 '나쁜' 예술로 규정된다. 예술가는 자료와 매체를 가지고 그가 하고 싶은 대로 마음대로 하는 것이 아니다. 예술가는 규칙을 잘 아는 비평가들의 감시에 놓여 있으며, 비평가가 허용하는 범위 내에서만 예술활동을 해야 한다. 그는 관찰한 것(observe)을 마음대로 표현하는 것이 아니라, 이미 정해진 원리와 규칙을 준수하는(observe) 범위 내에서 표현해야 한다. 이와 같이 분류나 정의는 지

식의 범위와 한계를 설정한다. 만약 어떤 원칙을 강조하는 이론이 강한 힘을 갖게 되면, 예술가의 창조적 활동이 제한받게 된다. 새로운 작품들은 그것이 새로운 것이면 새로운 것일수록 이미 있는 원리나 규칙에 적합하지 못한 것이 된다. 예술에서 새로운 것이란 종교에서 이단과 같은 것이다. 그러나 새로움이 없는 것은 예술이라고 할 수 없다. 예술에서 새로운 것이란 신학에서 예언과 같은 것이다.[4] 예술적 표현을 하는 과정에는 진정한 표현을 방해하는 것들로 이미 가득 차 있다. 그런데 분류하는 것에 들어 있는 규칙과 정의가 새로움을 생명으로 하는 예술에 또 하나의 난점으로 작용하고 있다. 비평가들 사이에 고정된 분류를 당연시 여기는 철학이 유행하는 한 그러한 철학은 비범한 용기를 가진 예술가라면 모를까 그렇지 않은 예술가들로 하여금 '안전 제일주의'를 주요한 창작의 원리로 삼도록 끊임없이 강요한다.

[31] 앞의 논의는 얼른 보기에는 분류나 정의의 문제점을 지적하는 것으로 생각하기 쉽다. 그러나 그러한 논의를 할 때 나의 의도는 경험과 예술에서 매체의 중요성과 무한한 다양성이 존재한다는 점을 간접적으로 강조하는 데 있었다. 우리는 예술에서 매체가 차지하는 중요성 ─ 다른 매체는 다른 가능성을 지니고 있으며 다른 목적에 적합하도록 되어 있다는 사실 ─ 에 비추어 예술의 다양성에 대한 논의를 시작해도 좋을 것이다. 매체를 가지고 논의할 때 생길 수 있는 부정적 측면은 매체에 따라 예술을 분류한다는 것이다. 그러나 긍정적 측면에서 보면 매체는 나름의 독특성과 개성을 가지고 있다. 색채와 소리는 경험 속에서 그것만이 가지고 있는 특징적인 무엇인가를 표현한다. 또한 어떤 악기의 소리는 다른 악기나 인간의 목소리와는 다른 특징을 가지고 있다. 또한 매체는 어떤 매체의 효과에 대한 엄밀한 한계가 선험적 규칙

4) [역주] 예언 없는 종교가 죽은 종교인 것과 마찬가지로, 새로움 없는 예술 역시 죽은 예술이다.

에 의해 정해질 수 없다는 것과 위대한 예술가들은 매체의 본질적 한계라고 생각해 온 장벽을 깨뜨리고 새로운 경지를 발견한 사람이라는 점을 쉽게 이해하게 한다. 나아가 만일 우리가 매체를 기본으로 하여 논의를 전개해 나간다면, 다음과 같은 점을 쉽게 인정하게 될 것이다. 매체는 연속성, 즉 일종의 스펙트럼을 이루고 있다. 그리고 우리가 무지개의 색을 일곱 가지 색으로 구분하듯이 예술을 구분하려고 한다면 예술을 몇 가지로 구분할 수 있다. 그런데 이때 무지개의 색을 구분할 때 발생하는 문제와 유사한 문제가 발생한다. 색의 경우를 두고 말하면 우리는 하나의 색이 어디에서 시작하고 끝나는지 정확히 말할 수 없다. 또한 하나의 색을 맥락에서 분리시킨다면, 예를 들어 빨간색의 띠를 분리시킨다면 이 색은 더 이상 원래 있던 자리에서 보았던 그 색이 되지 않는다.

[32] 표현매체의 관점에서 볼 때 일차적으로 떠오르는 예술에 대한 구분은 마음과 신체를 포함하는 예술가의 신체기관을 사용하는 예술과 신체 밖에 있는 물질에 주로 의존하는 예술, 즉 작동적 예술과 조형적 예술로 구분하는 것이다.[5] 춤, 노래, 타령(노래와 함께 이야기를 풀어가는 것)과 같은 것들은 작동적 예술의 전형이며, 문신이나 피부에 그림을 그리거나 상처자국을 남기는 것 등도 그러한 예에 속한다. 그리고 그리스인들이 경기를 위해 체육관에서 육체를 훈련하는 것도 여기에 속한다. 사회생활을 하는 데 우아함을 더하기 위하여 목소리, 동작, 몸짓을 연습하는 것도 작동적 예술의 또 하나의 예라고 할 수 있다.

[33] 조형적 예술은 처음에는 기계공업적인 기술과 동일시되었기 때문에 일과 관련되며, 자발적이며 자유로운 여가를 수반하는 작동적 예술과 대조해 보면 어느 정도 외부의 압력에 의해서 영향을 받는다. 이

5) 내가 아는 한 이 구분의 중요성을 처음으로 언급한 것은 산타야나이며, 그의 저서 《예술에서의 이성》에서다.

런 이유 때문에 그리스 사상가들은 순수예술을 높은 위치에 두고, 도구를 가지고 재료를 가공하는 조형적 예술을 하위에 두었다. 아리스토텔레스는 조각가와 건축가들을 비록 파르테논 신전을 건설하는 경우라도 엄밀한 의미에서 예술가라기보다는 장인으로 간주하였다. 하지만 오늘날은 오히려 반대되는 경향을 보이고 있다. 객석에 있는 관객을 대상으로 하는 노래, 춤, 타령은 현장에 있는 사람들만을 대상으로 한다는 제한이 있기 때문에 오히려 낮은 형태의 예술로 간주된다. 여기에 반하여 재료를 재가공하는 순수예술, 그중에서도 작품이 긴 기간 동안 존속하며 아직 태어나지도 않은 사람을 포함하여 가능한 많은 사람들이 감상할 수 있는 예술을 더 가치 있는 예술로 생각하는 경향이 있다.

[34] 그러나 예술에 대해 높고 낮은 순서를 매기는 것은 궁극적으로는 부적절하며 어리석은 일이다. 각각의 매체는 고유한 효율성과 가치를 가지고 있다. 우리가 말할 수 있는 것은 기계공업적인 예술의 작품이 작동적 예술의 자발성이 가미될 때 순수예술이 된다는 것이다. 기계에 의해 만들어진 제품의 경우를 제외하면, 제작자에 의해 기계적으로 다루어진 작품, 이른바 수작업에 의한 제품은 개개인의 신체 움직임이 재료를 변형하는 모든 과정에 작용한다. 신체의 움직임에 의해 물리적으로 재료를 다룰 때, 여기에 내부로부터 분출되는 작동적 예술적인 추진력을 포함시키면 이때 작품은 '세련된' 것, 즉 순수예술적인 것이 된다. 조각, 회화, 동상을 만들고, 건물을 계획하며, 소설을 쓸 때 춤이나 팬터마임의 리듬처럼 생생하고 자연스러운 리듬이 개입되어야 순수예술이 된다. 이것이 형식을 기술보다 우위에 두는 또 다른 이유이다.

[35] 대체적으로 예술을 작동적 예술과 조형적 예술로 구분하는 경우에도 우리는 엄격한 분류체계가 있다기보다는 스펙트럼이 있다는 것을 알 수 있다. 억양이 있는 언어가 관악기, 현악기, 타악기의 도움

이 없었더라면 음악으로까지는 발전하지 못했을 것이다. 그리고 악기의 도움은 노래의 내용 자체를 변형시켰기 때문에 결코 사소하거나 외적인 것이 아니다. 음악 형식의 발전사는 한편으로는 악기 발명과 악기 연주의 발달사이다. 악기들이 전축의 레코드판처럼 단순한 수단이 아니라 진정한 매체라는 것은 오늘날 피아노가 음계를 정하는 데 널리 사용되는 사실에서도 잘 알 수 있다. 인쇄술은 문학의 내용을 크게 변화시켰다. 인쇄술은, 단 하나의 예를 든다면, 바로 문학의 매체가 되는 말들을 변화시켰다. 그 변화에는 바람직스럽지 못한 면도 있다. 그러한 사실은 '문학적인'이라는 말이 '가벼운' 또는 '저속한'과 같은 뜻으로 사용되는 경향이 점차 늘어나고 있다는 데서 잘 알 수 있다. 그러나 말로만 하는 언어는 인쇄술과 독서가 가미될 때까지는 결코 '문학적인' 것이 될 수 없었다. 흔히 호사가들이 말하는 것처럼 수없이 쏟아져 나오는 문학작품 중에 《일리아드》를 능가하는 작품이 없다는 말을 인정한다 할지라도, 인쇄술은 양적으로뿐만 아니라 질적 다양성과 섬세함에서 엄청난 문학의 발전을 이룩하였다. (사실 《일리아드》도 문자의 존재와 출판의 필요에 의해서 그 이전까지 여기저기 흩어져 있던 자료를 체계적으로 조직해서 만들어 낸 것이다.)

[36] 예술을 넓게 작동적 예술과 조형적 예술로 구분하는 것에 대해 이야기하면서 이러한 구분은 완전하고 고정된 것이 아니라 양자 사이에 중간적인 형태, 변화하는 것, 두 가지 요소의 영향을 받은 것들이 있다는 점을 지적하였다. 나는 여기서 이 문제를 더 이상 논의하지는 않을 것이다. 그런데 지금의 논의와 관련하여 기억해야 할 중요한 사실은 예술작품은 매체를 최대한 이용한다는 점이다. 재료들은 표현의 기관, 즉 유기적 구성물로 사용될 때 비로소 매체가 된다. 인간과 관련을 맺을 수 있는 재료는 무한대에 가까울 정도로 다양하다. 어떤 재료가 경험 속에 있는 가치(상상적이고 정서적인 가치)를 표현하는 매체가 될 때

그 재료는 예술작품을 구성하는 본체가 된다. 이런 점에서 예술의 영원한 과제는 일상적 경험사태에서 벙어리나 귀머거리처럼 아무런 말도 못하는 재료를 아주 말 잘하는 매체로 바꾸는 것이다. 예술은 근본적으로 행위의 질성이며 행위가 가해진 사물의 질성이라는 앞에서 한 말을 기억할 것이다. 이 말에 비추어 보면 진실로 새로운 예술작품은 모두가 어느 정도 새로운 예술의 탄생을 의미한다.

[37] 이 시점에서 논의 중인 문제와 관련하여 해석에서 두 가지 오류가 널리 퍼져 있다. 하나는 여러 예술들을 완전히 분리된 것으로 보는 것이며, 다른 하나는 모든 예술을 하나로 묶는 것이다. 후자의 오류는 모든 "예술들은 끊임없이 음악의 상태를 열망한다"는 페이터의 말을 인용하면서 만족해하는 비평가들이 내리는 해석에서 발견된다. 나는 이러한 생각이 페이터 자신의 것이라기보다는 비평가들에 의해 잘못 해석된 것이라고 생각한다. 전체 인용구를 보면 그의 의도는 "모든 예술은 그것이 음악과 동일한 효과를 갖도록 발전해야 한다"는 것이 아니다. 그는 음악은 "형식과 내용의 완전한 통합이라는 예술적 이상을 가장 완벽하게 실현한다"고 생각했다. 이 통합이 바로 다른 예술들이 실현하려고 노력해야 할 점이라는 것이다. 음악에 대한 그의 생각이 옳은가 하는 것과는 별도로 그의 생각을 제멋대로 해석하는 것은 삼가야 할 것이다. 그가 그러한 말을 한 이후의 발전상을 보면 그림과 음악은 제한된 의미에서 '음악적'인 것에서는 멀어졌고, 건축적인 방향으로 나아갔다. 그림은 물론 시도 상당한 정도로 동일한 변화를 보이고 있다. 그리고 모든 예술은 어떤 다른 예술의 상태를 지향한다는 것, 예를 들면 음악은 "곡선과 기하학적 형상"과 같은 형태를 지닌다는 페이터의 말은 주목할 가치가 있다.

[38] 각 예술에서 사용되는 표현매체는 각 예술의 경향성을 강조해서 표현하는 데 가장 적합한 것이다. '문학적' 특성을 불러일으키기 위

해서는 문학적 특성을 불러일으키는 데 적합한 표현매체를 사용해야 한다. 만일 문학적인 질적 특성을 불러일으키려고 하면서 문학적인 것과 깊은 관련이 없는 다른 매체를 사용한다면 심미적 결함이 생기게 된다. '시적인', '건축적인', '극적인', '조각적인', '회화적인', '문학적'인과 같은 말들은 긍정적 의미에서 보면 각각의 예술 장르에서 나타나는 최상의 질적 특성을 가리키는 것이다. 그리고 그러한 용어들은 최상급에 속하는 경험의 질적 특성이기 때문에 그러한 말들은 각각의 예술분야에 대한 대표적인 '경향'을 표현하는 것으로 사용될 수 있다. 여기서 앞으로 명사형인 예술의 명칭은 이런 의미로 사용된다. 즉, '시적인 것', '건축적인 것', '극적인 것'과 같은 명사형으로서 예술의 명칭은 그러한 질적 특성을 표현하는 대상들을 지칭하는 것으로 사용된다. 그러므로 그러한 명칭들은 특정 예술의 대상을 가리키는 것으로 이해해서는 안될 것이다.

[39] 강조해서 말한다면 건축의 특징은 다른 분야와 비교할 때 건축에서 사용하는 매체가 자연에 있는 대상과 순수한 자연적 에너지를 원재료로 이용한다는 데 있다. 매체의 효과는 주로 이러한 매체가 가지고 있는 성격에 달려 있다. 모든 조형예술은 인간의 욕구를 충족시키기 위하여 자연상태에 있는 재료와 에너지의 형태를 변형시키는 것이다. 이러한 점에서 보면 다른 조형예술과는 구별되는 건축에만 해당되는 독특한 것이란 아무것도 없다. 구분이 있다면 사용되는 자연적 요소의 범위와 직접성(있는 그대로의 것을 사용하는 정도)에 있다. 건물을 짓는 데는 그림, 조각, 시에서 사용되는 것들과 비교할 때 나무, 돌, 철, 시멘트, 유리, 불에 그을린 진흙과 벽돌 등 엄청나게 다양한 재료가 사용된다는 것을 바로 깨닫게 될 것이다. 그리고 이와 동일하게 중요한 또 하나의 사실은 이러한 재료를 자연상태 그대로 또는 자연상태에 가깝게 사용한다는 것이다. 강철이나 벽돌은 자연상태에 있는 그대

로의 것을 가공한 것이기는 하지만 물감이나 악기에 비하면 거의 자연 그대로 사용하는 것이나 다름없다. 건축물이 자연상태에 있는 것을 그대로 사용한다는 것이 무슨 뜻인가 하는 점에 대해서는 의문을 제기할 수 있다. 그러나 자연의 에너지를 사용한다는 점에서는 추호의 의문도 있을 수 없다. 건축물은 다른 어떤 예술작품보다도 압력과 장력, 작용과 반작용, 중력, 빛, 응집력과 같은 다양한 자연적 힘을 이용하여 표현한다. 그리고 이러한 힘들은 어떤 매개체나 대리물을 거치지 않고 직접 사용한다. 건축은 자연의 구조적 성격 자체를 표현하는 것이다. 따라서 건축과 공학은 필연적으로 결합할 수밖에 없다.

[40] 이러한 이유 때문에 다른 어떤 예술적 대상들보다도 건축은 오랜 시간 동안 같은 모습으로 존재할 수 있기 때문에 존재의 영속성과 안정성을 가장 잘 표현한다. 건축이 산과 같다면 음악은 바다와 같은 것이다. 건축이 기본적으로 긴 영속성을 가지고 있기 때문에 다른 종류의 예술보다도 일상생활에서 일어나는 중요한 삶의 순간을 기록하고 찬양하는 데 이용된다. 이러한 점에 착안하여 실용을 경시하는 이론적 선입견을 가지고 있는 사람들은 건축에 표현된 인간적 가치라는 것은 심미적인 것과 아무런 관련이 없으며, 단지 유용성과 관련된 것이라고 주장하기도 한다. 그러한 건물은 권력의 과시, 정부의 위대함, 국가에 대한 충성, 숭배자에 대한 존경을 표현하는 것이기 때문에 심미적으로는 열악한 것이라고 주장한다. 그러나 이러한 주장은 논리적이지 않으며, 사실적으로도 타당성이 분명하지 않다. 사실 그러한 목적이 건물을 지을 때 조직적으로 개입될 수 있다. 그리고 그러한 목적이나 사용방법 때문에 건물에 심미적 결함이 있을 수 있다. 그러나 건물이 심미적으로 결함을 갖게 된 이유는 천박한 목적이 지배하기 때문이라기보다는, 그러한 목적이 지배한 결과 재료들이 자연적 조건과 인간적 조건 둘 다를 균형 잡힌 방식으로 표현할 수 있도록 다루어지지 않았기 때문이다.

[41] 예술에서 유용한 것을 완전히 없애야 한다는 생각은 '유용하다'는 것을 좁은 범위에만 한정해서 생각한다는 것을 보여주는 좋은 예이다. 그리고 그러한 생각을 하는 것은 이른바 실용적인 목적이 없다는 순수예술도 인간과 환경의 상호작용이라는 경험의 산물이라는 사실을 제대로 파악하지 못하기 때문이다. 건축은 이러한 상호작용의 결과가 인간과 환경 모두에게 상호이익이 된다는 것을 보여주는 대표적인 예이다. 건축에 사용된 재료들은 사람들의 방위, 주거, 예배의 목적에 적합한 매체가 될 수 있도록 변형된다. 그러한 건축물은 인간의 삶 그 자체에 변화를 주며, 그러한 변화는 건축물을 건설한 사람들이 가졌던 의도나 생각의 범위를 훨씬 넘어선다. 건축물이 만들어지고 난 후에 경험을 변화시키는 힘은 아마도 문학을 제외한 다른 어떤 예술보다도 더 직접적이고 광범위하다. 건축은 미래의 삶에 영향을 미칠 뿐만 아니라, 과거를 기록하고 전달한다. 유적들뿐만 아니라 사원, 궁전, 대학, 집들은 인간이 바라고 얻으려고 애써온 것, 그리고 인간이 노력하고 성취한 것을 실물로 보여주며 이야기하는 것이다. 피라미드를 건설한 것에서 잘 나타나듯이, 자신의 업적을 통해 영원히 살려고 하는 인간의 욕망은 그보다 규모는 작지만 모든 건축물에서 발견된다. 그러한 특성은 건물에만 한정되어 있는 것이 아니다. 사실 '건축적인 것'은 인간의 필요와 목적에 맞게 자연의 힘을 조화롭게 적응시키려고 하는 모든 예술작품 속에서 찾아볼 수 있는 특성이다. 구조적인 감은 건축적인 것과 분리될 수 없으며, 음악, 문학, 그림, 건축 등 구조적 성격을 강하게 띠는 예술작품의 경우에는 반드시 건축적 요소가 존재하기 마련이다. 그러나 심미적인 것이 되기 위해서 구조는 물질적인 것이나 수학적인 것 이상의 것이 되어야 한다. 그것은 오랜 시간을 통하여 인간적 가치를 지니고 있어야 하며, 인간적 가치를 강화시켜 주며 나아가 확대시켜 주는 것이어야 한다. 어떤 건물에 담

쟁이덩굴이 뒤덮고 있는 것이 좋아 보이는 것은 건축적 결과와 자연이 내적으로 통합된 것을 보여주는 좋은 예이다. 이 경우에 건물은 자연과 자연스럽게 어울리며 심미적 효과를 발휘한다. 그러나 건물과 담쟁이덩굴이 우연적인 결합만 가지고는 이러한 심미적 효과를 일으킬 수 없다. 그러한 심미적 효과를 일으키기 위해서는 그러한 결합을 가치 있는 것으로 인식하는 인간 경험이 있어야 한다. 예를 들면, 대부분의 공장건물이 추하다고 느끼거나 은행건물을 보고 소름끼치는 느낌을 갖는다고 생각해 보자. 그러한 건물들이 기술적이고 물질적인 측면에서 결함이 있기 때문에 그럴 수도 있지만 사람들이 그러한 느낌을 갖는 것은 주로 인간 가치의 왜곡현상, 즉 그러한 건물과 관련된 경험 속에서 갖게 된 느낌을 반영하는 것이다. 이전에 사원으로 사용했던 건물들이 그렇게 아름답고 아늑하게 느껴지는 것은 단순한 기술의 문제만은 아니다. 그것은 그러한 건축물들이 지금은 채워지지 않은 인간의 욕구와 필요를 자연스럽게 표현하는 인간적인 것으로 변형되었기 때문이다.

[42] 이미 앞에서 언급하였듯이 조각은 건축과 긴밀한 관련이 있다. 건축적인 것에서 분리될 때 조각적인 것이 과연 높은 심미적 수준에 이를 수 있는지 궁금하다. 공원이나 광장에 홀로 서 있는 조각상들을 보면 왠지 주위에 있는 것들과 조화를 이루지 못하고 어색하다는 느낌이 들 때가 많다. 확실히 조각은 어느 정도 부피가 있고 크기가 클 때 그리고 그것이 단지 널따란 벤치에 불과하다고 하더라도 건축적인 것과 함께 있을 때에 제 면모를 드러내게 되는 것 같다. 조각이 로댕의 〈칼레의 시민〉처럼 여러 인물들의 모습을 담고 있는 경우가 있다. 이 경우 물질적으로는 서로 떨어져 있지만 집단적으로 동일한 행동을 하는 것을 표현하고 있다고 상상해 보라. 그러면 하나의 이미지를 떠올릴 수 있을 것이다.

[43] 그런데 건축과 조각이 표현적인 효과에서 차이점이 있다는 것도 주의해야 한다. 조각은 더욱더 강렬하게 표현하기 위하여 건축에서 기록적이고 기념적인 측면을 따로 분리해 낸 것으로 생각할 수 있다. 말하자면 조각은 기념할 만한 가치가 있는 것을 주요 대상으로 하고 있다. 건물은 삶의 한 부분이 되며 삶의 모습을 직접 결정하고 인도하는 데 중요한 역할을 하는 데 반해, 조각상이나 기념비는 우리들에게 영웅적인 인물이나 과거에 있었던 업적을 기리는 데 중요한 역할을 한다. 신전이나 경기장에 서 있는 화강암 기둥, 피라미드, 오벨리스크는 '조각적인 것'이다. 그것은 과거에 있었던 일을 증명하는 것이다. 그것들은 시간의 변화에 의해 지배받는 것이 아니라 시간을 초월하여 영속하는 힘을 가지고 있다. 그것은 유한한 인간 삶 속에 들어 있는 영원한 것을 어떤 경우는 고상한 형태로 어떤 경우는 비통한 모습으로 표현한다. 건축과 조각을 구분하는 보다 결정적인 차이점은 통합성의 차이에 있다. 조각이나 건축 둘 다 통합성을 표현한다. 하나의 건축물 전체의 통합은 매우 다양한 요소를 하나로 수렴시키는 방식을 취한다. 여기에 반해 조각의 통합은 주로 공간적 측면만을 가지고 이야기하는 것이기는 하지만 단일하고 명확한 공간 내에서의 통합이다. 예외적으로 아프리카 원주민들은 효율적인 건물에 내재하는 디자인의 성격을 조각작품에 부여하려 시도하였으며, 선, 부피, 형태의 리듬에 의해 조각에 건축적인 성격을 담아내는 데 성공하였다. 그러나 흑인의 조각도 단일성의 원칙을 준수하지 않을 수 없었다. 그리하여 그 디자인은 머리, 팔, 다리, 몸통과 같이 서로 관련된 부분을 가지고 단일성을 표현하는 방식으로 이루어졌다.

[44] 조각의 경우에 재료와 목적이 단일성을 지녀야 한다는 생각은 하나의 통일성을 쉽게 인식할 수 있는 재료를 조각의 표현매체로 사용하도록 제한하였다. 이러한 조건에 가장 부합하는 것이 살아 있는 생

명체이다. 동물, 인간 그리고 건물에 부착되는 꽃, 과일, 야채의 모습을 한 식물들이 여기에 해당한다. 건축은 인간들이 함께 모여 사는 집단적인 삶을 표현한다. 여기에 반해 조각은 개별적인 인간의 삶을 표현한다. 두 예술의 정서적 효과는 바로 이 원칙에 일치한다. 건축은 흔히 '냉동된 음악'이라고 한다. 그런데 건축의 정서적 효과는 건축물을 구성하는 재료의 효과라기보다는, 건축물의 역동적 구조가 주는 효과이다. 전체적으로 볼 때 건물의 정서적 효과는 건물에서 이루어지는 인간 삶과 밀접한 관련을 맺고 있다. 그리스 신전은 우리의 삶과 너무나 동떨어져 있어서 신전이 주는 자연력에 대한 절묘한 균형에서 느끼는 효과 이상의 것을 경험할 수 없다. 그러나 중세의 성당에 들어서게 되면 우리는 성당이 역사를 통하여 사용되어 온 것을 성당 건축물의 한 부분으로 느끼게 되며, 심지어 서양인들도 불교의 사원에 들어갈 때 동일한 경험을 한다. 지금 우리가 사는 집이나 공공건물에 대해서는 별도의 설명이 필요 없을 것이다. 이처럼 건축물의 심미적 가치는 건축의 물질적 특성에 의한 것이라기보다는 집단적인 인간 삶에서 획득된 의미들이 건축물에 흡수되어 나오는 것이다.

[45] 조각에 의해 갖게 되는 정서상태는 명확하고 영속적인 것에서 느끼는 감정이다. 음악이나 서정시는 성격상 특별한 순간에 갖게 되는 흥분된 감정상태를 표현하는 데 적합하다. 그런데 조각은 건축과 마찬가지로 특별한 사건이 있을 때 일시적으로 발생하는 감정을 표현하는 것이 아니다. 일시적이며, 불분명하고, 불확실한 것에서 느끼는 감정은 조각과는 어울리지 않는다. 이 점에서 조각은 건축과 유사하다. 그러나 조각은 집단적인 것이 아니라 단일한 것이라는 점에서 건축과도 구별된다. 예술은 보편적인 것과 개별적인 것이 통합된 것이라는 예술에 대한 언급이 가장 잘 들어맞는 것이 바로 조각이다. 보편적인 것과 개별적인 것의 통합이 모든 예술작품의 기본적 원리라는 생각은 아마

도 틀림없이 고대 그리스의 조각상에서 나왔을 것이다. 미켈란젤로 (Michael Angelo)의 〈모세상〉은 모세라는 개인을 표현하는 지극히 개별적인 것이다. 그러나 모세상이 담고 있는 것은 우연히 지나가는 일회적인 사건을 표현하는 것이 아니다. 그렇다고 해서 모세상이 어떤 종류로 분류할 수 있는 일반적인 것도 아니다. '보편적인 것'은 일반적인 것과는 전혀 다른 것이다. 모세상을 보면 모세는 건장하고 원기 왕성한 모습으로 앞을 향하여 막 나아가려는 듯한 자세를 취하면서도 뛰쳐나가려는 충동이 절제된 태도를 지니고 있다. 그것은 그렇게 평생 가고자 열망했던 약속의 땅에 간절히 가고 싶지만 갈 수 없는 운명이 주어진, 그리하여 멀리서 그 땅을 바라보아야만 하는 지도자의 안타까운 심정이 잘 표현되어 있다. 이처럼 〈모세상〉은 모세라는 지도자 개인의 열망과 가치와 감정상태를 표현한다는 점에서 개별적인 것이다. 그러나 〈모세상〉은 인간이면 누구나 경험하는 것, 즉 열망하고 추구하는 것과 이룩하고 성취하는 것 사이의 불일치, 즉 현실과 이상 사이의 불일치라는 인간 삶에 영원히 따라다니는 보편적인 것을 표현하고 있다.

[46] 조각작품에 나타난 운동감은 매우 섬세한 에너지를 전달한다. 고대 그리스의 조각에 나오는 춤추는 사람들이나 〈승리의 여신상〉과 같은 조각작품들이 이런 점을 잘 보여준다. 그러나 조각에서의 운동은 단 하나의 그리고 영원히 변치 않는 자세를 취할 수밖에 없기 때문에 정지된 상태에서의 운동이다. 그것은 음악에서 잘 표현될 수 있는 시시각각 변화하는 움직임과는 다른 것이다. 시간감각은 조각적 효과의 성격상 필수적인 부분이다. 그러나 조각에서의 시간감각은 계속해서 흐르는 시간이 아니라 정지된 시간이다. 요약해서 말하면, 조각의 매체에 가장 적합한 정서는 완성, 장중함, 균형, 안정, 평화로움과 같은 것이다. 고대 그리스 조각은 이상적이고 관념적인 인간의 형상을 표현하는 것을 가장 기본적인 정신으로 삼고 있었다. 그리고 이 생각은 그

이후 유럽의 조각에 지대한 영향을 미치게 된다. 그러나 그 영향은 예술적 측면에서 보면 그다지 바람직한 것이라고 할 수는 없다. 그러한 영향 때문에 최근까지도 유럽에서는 인물상이나 흉상을 조각하는 데 중점을 두고 있으며, 이상적이고 관념적인 것을 표현하려는 강한 경향성을 지니고 있다. 인간을 신이나 신과 유사한 존재로 묘사하는 것은 가볍게 착수할 일도 아니며, 쉽게 성취될 수 있는 일도 아니다.

[47] 빛을 통해서 세상을 본다는 것은 누구나 다 아는 사실이다. 이 자명한 사실은 그림의 매체로서 색채의 특성과 효과를 설명하는 데 수천마디의 설명보다도 더 효과적이다. 그림은 자연에 있는 장면이나 인간이 만들어 내는 삶의 현장을 '하나의 광경'으로 표현하는 것이다. 그러한 광경은 눈을 가진 생명체가 색깔로 반사되고 굴절되는 빛과의 상호작용 때문에 존재하는 것이다. 이런 점에서 '회화적인 것'은 다른 예술작품에도 들어 있다. 빛과 그늘의 작용은 건축은 물론 고대 그리스의 조각형식에 지나치게 종속되지 않는 조각에서도 중요한 요소이다. 종종 산문과 드라마는 생생한 그림과 같이 서술하고 연기하는 것을, 그리고 시는 진짜 그림처럼 묘사하는 것을 이상으로 생각한다. 그러나 이러한 예술에서 회화적인 것은 이차적인 것이며 부차적인 것이다. 시에서 이미지주의처럼 회화적인 것을 일차적인 것으로 만들려는 노력이 시인들에게 새로운 점을 가르쳐 주었다는 것은 의심의 여지가 없다. 그러나 시인들의 표현매체는 색채가 아니라 언어이다. 시인들이 회화적 요소를 도입하려고 할 경우에도 색채가 아닌 언어의 힘에 의지해야 하기 때문에, 회화적인 것은 시작에서 강조해야 할 것이지 지배적 가치가 되어서는 안 된다. 이러한 점을 반대로 뒤집어서 생각해 보면 그림이 색채에 의해 표현할 수 있는 장면이나 광경을 넘어서서 이야기하려고 시도하면, 그림은 그림이 아니라 문학이 되고 말 것이다.

[48] 그림은 직접 눈에 보이는 세계를 다루는 것이기 때문에 다른 어떤 예술보다도 대상이 없이 예술품에 대해 논의한다는 것은 불가능하다. 그림은 대상이나 상황의 특성을 하나의 장면으로 표현하며, 대상이나 상황에 들어 있는 사건의 의미를 표현한다. 따라서 그림 속에서 표현되는 장면은 간결하고 일관성이 있을 경우에는 과거를 요약하며 미래를 예견하게 한다. 그렇지 않다면 예를 들면, 보스턴 시의 공공도서관에 있는 애비6)의 그림이 그러하듯이, 그림은 단지 하나의 문서에 지나지 않는다. 그런데 그림이 대상이나 상황을 제시한다고만 말하는 것은 그림이 가지고 있는 표현의 힘을 극히 일부분만 말하는 것에 지나지 않으며, 그림에 대한 잘못된 생각을 갖게 할 위험이 있다. 그러한 언급이 그림이 표현하는 바를 제대로 전달하는 것이 되려면 다음의 사실을 명심해야 한다. 그림은 다른 어떤 예술보다도 눈을 통해서 갖게 되는 대상의 질성과 지각작용 속에서 주어진 사물의 양상(즉, 물의 유동성, 바위의 견고함, 나무의 약함과 저항력, 구름의 무늬와 같이 자연을 하나의 광경이나 표현으로 즐길 때에 나타나는 다양한 특성들 모두)을 전달하는 데 뛰어난 능력을 가지고 있다. 눈으로 볼 수 있는 모든 것이 그림의 대상이 될 수 있기 때문에 그 범위가 거의 무한하다고 할 수 있다. 따라서 그림에서 다룰 수 있는 재료의 범위를 제시하려고 하면 이 세상에 존재하는 모든 것들을 나열하게 될 것이다. 자연에 있는 광경을 볼 때 그것이 보여지는 양상은 무한하다. 그리고 그림에서 의미 있는 사조가 새롭게 출현한다는 것은 그 당시까지는 계발되지 않은 사물이나 세상

6) [역주] 애비(Abbey, Edwin Austin: 1852~1911)는 미국의 화가이다. 당대의 가장 뛰어난 삽화가 중 한 사람이며, 국립 디자인아카데미 회원이었다. 그의 후기 작품으로는 펜실베이니아 주 해리스버그에 있는 주의회의 사당을 비롯하여 여러 공공건물에 그린 장식화와 영국왕 에드워드 7세의 대관식을 그린 공식적인 회화 등이 있다.

을 보는 새로운 시각이나 관점을 발견하고, 그 시각이나 관점을 그림을 그리는 데 실제로 사용한다는 것을 의미한다. 예를 들면, 네덜란드 화가들은 친숙한 실내장식의 특성을 포착하여 가구를 원근법으로 디자인하였으며, 루소7)는 소박한 것과 이색적인 것의 공간적 리듬을 이끌어 냈다. 세잔은 불안정한 부분들이 서로서로 적응하면서 안정된 전체를 구성하는 역동적인 관계 속에서 자연의 힘을 새롭게 보게 한다.

[49] 눈과 귀는 상호보완적인 작용을 한다. 눈은 진행 중에 있는 현장에서, 즉 변화가 일어나는 곳에서 특정 장면을 포착한다. 변화의 소용돌이가 치는 곳도 눈으로 보면 여전히 하나의 장면이 된다. 귀는 시각과 촉각이 포착하는 장면의 배경을 이루는 것을 소리에 의해 포착한다. 소리를 포착하는 귀는 변화하는 것을 절실히 느끼는 능력을 가지고 있다. 소리는 항상 일종의 효과음, 즉 자연에 있는 것들이 부딪히고, 충격을 가하며, 저항할 때 들려오는 효과음으로 주어진다. 소리는 사물들이 만나서 서로에게 작용하는 힘을, 서로를 변화시키는 힘을 표현하는 것이다. 바닷물이 철썩거리는 소리, 시냇물이 졸졸 흐르는 소리, 바람이 속삭이는 소리, 문이 삐걱거리는 소리, 잎이 바스락거리는 소리, 나뭇가지가 흔들리고 부딪히는 소리, 물건이 쾅하고 떨어지는 소리, 그리고 슬픔에 흐느끼는 소리와 승리에 환호하는 소리 ― 이 모든 소리는 소음과 소리가 합쳐진 것이기도 하지만 더 중요하게 자연에 있는 요소들이 부딪히고 싸우면서 만들어 내는 변화를 직접 드러내는 것이다. 자연에서 일어나는 모든 움직임은 진동에 의해 생기는 것이다. 균일하며 아무런 간섭도 받지 않는 진동은 소리를 만들지 못한다.

7) [역주] 루소(Rousseau, Henri: 1844~1910)는 프랑스의 화가이다. 그의 작품은 사실과 환상을 교차시킨 독특한 것으로 이국적인 정서를 주제로 다룬 창의에 넘치는 풍경화와 인물화를 그렸다. 루소라는 이름 대신 르 두아니에(Le Douanier: 세관원)라는 애칭으로 더 잘 알려져 있다.

소리가 있다는 것은 자연에 있는 것들 사이에 방해, 충돌, 충격을 주고 받는다는 것을 의미한다.

[50] 음악은 소리를 매체로 하는 예술이다. 따라서 음악은 속성상 자연과 인간 삶이라는 배경 위에서 펼쳐지는 극적인 변화에서 나타나는 충격과 불안정, 갈등과 화해를 집약적으로 표현하는 것을 가능하게 한다. 긴장과 갈등은 자연과 인간 삶에 있는 에너지의 축적과 방출, 공격과 방어, 격렬한 전투와 평화로운 만남, 저항과 화해가 있다는 것을 의미하며, 음악은 이러한 것들을 표현하기 위하여 소리를 일정한 방식으로 조직해 놓은 것들이다. 이런 점에서 보면 음악은 조각적인 것과는 정반대되는 성격을 지니고 있다. 조각적인 것은 영속적인 것, 즉 안정되고 보편적인 것을 표현하는 데 반하여, 음악은 소란스러운 것, 변화하는 것, 개별적이고 우연적인 것을 표현한다. 주의해야 할 것은 이러한 성격도 자연에 깊이 박혀 있는 자연의 근본적 속성이며, 경험의 구조적 특성으로서 경험에서 나타나는 전형적 모습이라는 점이다. 삶의 전경에 이러한 변화와 소용돌이가 없고 영속적 배경만이 있다면, 삶은 무미건조하고 죽은 것이나 다름없는 것이 되고 말 것이다. 반대로 영속적 배경은 없고 변화와 운동만이 있다면 삶은 혼란스러운 것이 되고 만다. 그리고 이때 삶은 항상 혼돈의 와중에 있기 때문에 심지어 혼란된 것으로 인식조차 하지 못할 것이다. 사물이나 사태의 구조는 출현하고 변화한다. 그러나 그것은 세속적인 삶의 세계에서 나타나는 리듬에 비추어 볼 때만 그러하다. 귀라는 감각기관의 관점에서 보면 귀가 포착하는 사물이나 사태는 그저 갑자기, 돌연히, 재빨리 변화하는 것일 뿐이다.

[51] 귀는 다른 어떤 감각기관보다도 두뇌조직과 긴밀하게 연결되어 있다. 동물이나 원시상태에서 사는 사람들을 생각해 보면 이러한 사실을 쉽게 이해할 수 있을 것이다. 동물이나 원시상태의 사람들은 눈으

로 보는 것 이상으로 귀로 듣는 것을 가지고 판단한다. 시각은 청각에 비해 확실한 것을 인식한다. 눈에 보이는 장면은 일반적으로 명백하고 분명하며 신뢰할 수 있는 것이다. '확실한' 또는 '분명한'이라는 개념은 우리가 흔히 사용하는 '시야에 들어오는'이라는 말처럼 눈으로 보는 것과 동일한 것으로 간주된다. 시야에 있는 것은 혼란스러움이 없는 분명한 것이다. 분명한 것(the plain)은 설명된 것(ex-plained)이며, 확실하며 확인된 것이다. 그것은 계획을 세우고 계획을 실행에 옮기는 데 유리한 조건을 제공한다. 눈은 거리감이 있다. 여기서 거리감이라는 것은 단순히 거리가 얼마나 되느냐 하는 것이 아니다. 시각을 갖게 됨으로써 우리는 멀리 떨어진 것과 일정한 관련을 맺게 되며, 앞으로 올 것에 대해 사전에 대비한다. 시각은 펼쳐져 있는 장면을 제공하며, 이 장면 안에서 또는 장면 위에서 변화가 일어난다. 오로지 눈으로 보는 것이 우리를 혼란스럽게 할 때만 우리는 불안을 느끼게 된다.

[52] 귀로 받아들이는 것은 눈으로 받아들이는 것과는 성격이 다르다. 소리를 통해서 우리와 관련을 맺는 재료는 모든 면에서 시각의 재료와 대조된다. 소리는 몸 밖에서 오는 것이다. 그렇지만 소리 그 자체는 항상 우리 주변에 있는 친숙한 것이다. 소리가 우리의 신체를 자극하면 우리는 온몸으로 진동을 느낀다. 소리는 사태의 변화를 전달하는 것이기 때문에 바로 변화를 느끼고 행동을 취하도록 자극을 준다. 발자국 소리, 작은 나뭇가지가 부러지는 소리, 풀들이 바스락거리는 소리는 동물이나 적의 공격 또는 심지어 죽음의 신호가 되기도 한다. 소리는 지금 막 일어나는 것을 전달하며, 그것도 앞으로 어떤 일이 일어날지를 예상하는 지침이 된다. 지금 막 일어나는 일을 감각하는 데에서 소리는 시각보다 훨씬 더 중요한 역할을 한다. 지금 막 일어나는 일에는 언제나 불확실하고 미결정된 것이 들어 있기 때문에 우리는 지금 일어나는 일에 대해 강렬한 정서적 반응을 보인다. 여기에 반해 시각이

주는 정서는 흥미나 호기심의 형태를 띠게 된다. 흥미나 호기심은 더 살피고 검토해야 할 것이 있는 것이다. 따라서 그것은 한 발자국 물러서는 것과 앞으로 나아가 탐구하는 행동 사이에 균형을 이루고 있다. 그러나 소리는 갑자기 우리를 벌떡 일으켜 세우고 뛰쳐나가게 한다.

[53] 일반적으로 눈으로 보는 것 또는 눈에 보이는 것은 간접적으로, 즉 눈에 보이는 것을 해석하거나 관련된 개념을 통해서 감정을 움직인다. 그러나 소리는 그 자체가 생명체에 동요를 줌으로써 직접적으로 감정을 자극한다. 보는 것과 듣는 것은 종종 '지적인' 감각으로 분류된다. 그런데 보는 것은 눈에 보이는 것을 보고 받아들이는 선천적인 경향이 강하다면 듣는 것이 가지고 있는 지적인 부분은 후천적으로 습득된 것이다. 귀는 원래 감정적인 감각기관이다. 귀가 지적인 면에서 넓은 범위에 걸쳐 있는 감각기관으로서의 역할을 하는 것은 말하는 것과 관계가 있다. 귀가 가지고 있는 지적 인식능력은 언어를 일반적 의사소통의 도구로 사용하는 인간 삶의 특성에 의해 형성된 것이다. 따라서 그것은 이차적이며 인간의 노력에 의해 성취된 것이다. 여기에 반하여 시각은 다른 감각들 특히 촉각과 결합하여 대상들로부터 직접 의미를 받아들인다. 시각과 청각의 차이는 양방향으로 작용한다. 지적인 측면에서 듣기에 해당하는 것은 정서적인 측면에서는 보는 것에 해당한다. 그림, 건축, 조각은 정서적으로 깊은 감동을 준다. 슬픈 감정에 휩싸여 있을 때 아담한 농가의 모습은 목이 메게 하며, 감동적인 시구를 접할 때처럼 눈에 눈물이 고이게 한다. 그런데 그러한 효과는 농가의 모습 자체에서 생기는 것이 아니라 인간으로서의 삶을 통해서 형성된 정신적 상태나 분위기 때문에 생기는 것이다. 조형예술은 형식적 관련이 주는 감정적 효과 이외에도 작품에 표현된 것을 통해서 감정을 불러일으킨다. 여기에 반하여 소리는 직접적으로 감정을 표현하는 능력을 가지고 있다. 소리는 그 자체가 성격상 위협하고, 흐느끼며,

위로하고, 우울하며, 부드럽고, 난폭한 감정을 표현한다.

[54] 이처럼 감정적 효과의 직접성 때문에 음악은 예술 중에서 가장 낮은 것으로 분류되기도 하고, 최상의 것으로 분류되기도 한다. 어떤 사람들은 음악이 소리에 그리고 직접 감각기관에 의존하는 것은 음악이 인간의 동물적인 측면과 가까운 것이라는 증거로 생각하였다. 그런 사람들은 정상 이하의 지적 능력을 가진 사람도 굉장히 복잡한 음악을 잘 연주할 수 있다는 점을 지적하기도 한다. 음악은 다른 어떤 예술보다도 많은 사람들의 사랑을 받고 있으며, 특별한 교양이 없어도 즐길 수 있다. 음악 연주회장에 있는 청소년들로부터 자주 볼 수 있는 것처럼, 음악에 열광하는 일부 사람들은 정서적 방탕함의 분출구, 즉 아무런 제약 없이 감정을 마음대로 발산하며 일상생활에서 금지된 행동을 할 수 있는 탈출구로 음악을 즐기는 것을 볼 수 있다. 심지어는 어떤 사람들은 성적 흥분을 위하여 음악을 연주하는 경우도 있다고 한다. 이와는 반대로 이해하고 감상하려면 특별한 훈련을 받아야만 하는 음악이 있다. 이런 음악은 특별히 교육받은 사람들만이 즐길 수 있는 것으로서 모든 예술 중에서 가장 소수의 사람들만이 즐길 수 있는 것이다.

[55] 소리를 듣는 것은 신체의 다른 부분들과 유기적으로 연결되어 있기 때문에 소리는 다른 어떤 감각을 받아들이는 것보다 더 심한 반향과 굴절을 겪게 된다. 사람이 음악을 멀리 하는 원인을 신체적인 면에서 찾는다면 청각기관 자체의 결함 때문이라기보다는 이러한 유기적 연결에 문제가 있기 때문일 것이다. 일반적으로 예술은 자연에 있는 가공되지 않은 재료를 선택하고 조직하는 과정을 통해서 하나의 경험을 형성할 수 있도록 강화되고 집중된 매체로 변형시키는 것이다. 이러한 예술의 일반적 정의가 가장 잘 들어맞는 것이 바로 음악이다. 악기를 사용함으로써 음악은 언어를 사용할 때 갖게 되는 명확함이 지니는 제한에서 자유롭게 된다. 악기를 사용함으로써 소리는 소리가 갖는

원초적인 감정적 성질을 회복한다. 즉, 소리는 의미의 전달가능성을 넓히게 되며, 다양한 해석과 감정을 유발시킬 수 있는 가능성을 갖게 된다. 이런 과정을 통해서 소리는 특정한 대상이나 사건에서 벗어나서 일반성을 획득한다. 나아가 소리는 예술가들에 의해 다양한 악기를 통하여 다양한 방식으로 조직될 수 있다. (아마 음악은 건축을 제외하고는 다른 어떤 예술보다도 재료를 마음껏 조직할 수 있는 가능성이 가장 풍부한 예술일 것이다.) 자연상태에서의 소리가 특정 행동을 일으키고 자극하는 경향을 갖고 있는 데 반하여, 소리의 풍부한 조작가능성은 소리에서 그러한 성향을 없애는 것을 가능하게 한다. 그리하여 소리에 대한 반응은 단순한 감정의 분출이나 즉각적인 행동적 반응에서 내적이고 간접적인 반응방식으로 옮겨가게 되고 풍부한 인식내용을 담게 된다. "현에서 울리는 소리에 의해 고통받는 것은 현이 아니라 바로 우리 자신이다"라는 쇼펜하우어의 말은 이런 점을 함축적으로 잘 표현한다.

[56] 음악은 모든 감각기관 중에서 실제적인 사태에서 가장 즉각적으로 그리고 가장 강력하게 반응하는 특성을 가진 감각을 다루고 있다. 음악은 충동적 행동을 자극하는 데 가장 강한 힘을 가지고 있다. 그런데 음악은 형식적 관련을 이용하여 재료를 변형시킴으로써 실제적인 것과는 가장 거리가 먼 예술의 형태를 만들어 낸다. 이것이 음악의 특성이며, 사실 음악의 영예이기도 하다. 음악은 소리가 가지고 있는 원초적 힘, 다시 말하면 공격하는 힘과 저항하는 힘의 충돌과 그에 수반하는 감정적 움직임 등과 같은 소리의 원초적 힘을 그대로 지니고 있다. 그런데 음정의 멜로디와 조화 같은 형식적 관련을 이용하여 음악은 불안, 불확실성, 긴장감 등 이루 말할 수 없이 다양하고 복잡한 것을 동시에 수용하면서 일정한 질서와 체계를 부여한다. 그리하여 각각의 음정이 이전에 있었던 것의 요약이면서 다음에 올 내용에 대한 암시가 된다.

[57] 문학은 지금까지 언급한 예술들과는 전혀 다른 독특한 특성을 가지고 있다. 소리는 직접적으로든지 아니면 인쇄에 의해 상징화되든지 간에 문학의 매체가 된다. 그런데 문학의 매체가 되는 소리는 음악에서와는 달리 원초적인 소리가 아니라 문학에서 다루기 이전부터 변화를 겪어 온 소리이다. 문자와 의사소통할 수 있을 정도로 체계화된 언어가 존재하기 훨씬 이전부터 말이 있었다. 본격적인 의미의 문학이 등장하기 이전에도 인간이 말하는 행위는 명령, 안내, 교훈, 교육, 경고 등과 같은 다양한 목적에 이용되었을 것이다. 오직 감탄사나 말하는 도중에 의미 없이 불쑥 내미는 간투사만이 원초적인 소리의 성격을 지니고 있을 뿐이다. 이처럼 문학은 이미 던져진 주사위를 가지고 작업하는 것과 같다. 문학에서 사용하는 재료는 자연 속에 있는 원초적인 재료가 아니라 오랜 기간 동안 축적된 의미가 들어 있는 것이다. 따라서 문학의 재료는 다른 어떤 예술보다 더 많은 지적인 힘을 가지고 있다. 또한 그것은 집단적인 삶의 가치를 제시하는 데 건축 못지않은 풍부한 능력을 지니고 있다.

[58] 다른 예술영역과는 달리 문학에서는 자연상태에 있는 재료와 매체로 사용되는 재료 사이에 차이가 없다. 몰리에르[8]의 한 작품에 나오는 등장인물은 자신의 삶 전체를 산문형태로 이야기하고 있으면서도 그러한 사실을 알지 못하였다. 이처럼 일반적으로 사람들은 다른 사람들과 언어를 사용하여 의사소통할 때 일종의 예술활동을 하고 있음에도 불구하고 그러한 사실을 알아차리지 못한다. 산문과 시 사이에 경계를 긋기가 어려운 이유 중 하나는 산문과 시에서 다루는 매체는 이미 자연상태에 있는 재료들을 변형시키는 예술의 영향을 입었다는 사

8) [역주] 몰리에르(Molière: 1622~1673)는 17세기 프랑스의 대표적인 극작가이다. 본명은 장 바티스트 포클랭(Jean-Baptiste Poquelin)이다. 주요 작품으로는 《아내들의 학교》, 《수전노》, 《상상병 환자》 등이 있다.

실 때문이다. 어떤 것을 비아냥거리기 위하여 '문학적'이라는 말을 사용할 때가 있다. '문학적'이라고 할 때는 그것이 너무나 형식적인 것이 되어서 그것에 생명력을 부여하는 원래의 예술형식에서 멀어지게 되었다는 것을 의미한다. 모든 '순수'예술이 단순히 형식적으로만 세련된 것이 되지 않기 위해서는 전통적 미학이론에서 주장한 바와는 달리 외부에 있는 재료와 끊임없이 긴밀하게 접촉하면서 새롭게 변형되어야만 한다. 특히 문학은 전통적으로 문학의 재료라고 생각하지 않았던 소재들을 활용함으로써 끊임없이 새로워질 필요가 있다. 문학은 설득력 있고, 재미있으며, 의미 있고, 생기 있는 소재들을 많이 가지고 있어서 충분히 호소력을 가질 수 있음에도 불구하고 지금까지 대부분의 문학은 관습적이고 상투적인 것에만 의존하는 경향이 강하였다.

[59] 의미와 가치의 계속성, 즉 의미와 가치가 계속해서 이어지면서 전달되는 것이 바로 언어의 본질이다. 왜냐하면 의미와 가치가 언어를 통해 계속 이어질 때 문화의 연속성을 유지할 수 있기 때문이다. 이러한 까닭에 단어들은 거의 무한대로 의미와 가치 그리고 그에 따른 감정을 지니게 된다. 언어에 포함된 감정과 '전이된 가치들'은 의식적으로는 되돌아갈 수 없는 과거의 유년기에서부터 경험된 것이다. 말이라는 것은 삶에서 실제로 사용되는 모국어를 가리킨다. 모국어는 삶 속에서 자연스럽게 체득되며, 현재 자신이 살고 있는 사회집단의 문화를 특징짓는 삶을 바라보고 해석하는 방식이다. 과학은 이러한 사회문화적 삶의 특성이 제외된 이른바 '객관적' 언어를 사용하는 것을 목적으로 하기 때문에, 오직 과학적 '문학'만이 그러한 삶을 완전하게 번역해 낼 수 있다고 주장하기까지 한다. 그러나 우리 모두는 다음과 같이 말했던 시인들이 가지고 있는 특권을 상당한 정도 공유하고 있다. 왜냐하면 우리도 그러한 시인들처럼,

··· 셰익스피어가 사용했던

바로 그 언어를 사용하고 있으며,

밀턴이 가지고 있던

믿음과 도덕을 지니고 있다.

[60] 의미와 가치의 계속성은 단순히 글자로 쓰여 있는 인쇄된 형식에만 국한되지 않는다. 할머니가 손자들을 무릎에 앉혀 놓고 들려주는 '옛날' 이야기도 먼 과거에서부터 이어져 오면서 과거의 삶과 생각이 채색되어 있는 것이다. 그런 점에서 할머니는 문학을 위한 재료를 준비하고, 할머니 스스로가 예술가가 되는 셈이다. 음성언어 즉 말은 과거의 모든 다양한 경험들을 보존하고 기록하며, 변화하는 감정과 생각의 미세한 차이도 전달할 수 있는 능력을 가지고 있다. 그러므로 말은 이전에 있던 경험들을 새롭게 결합하고 의미를 공유함으로써 새로운 경험을 창조할 수 있는 힘을 가지고 있다. 그리고 이렇게 형성되는 하나의 경험은 종종 사물 그 자체로부터 나오는 것보다 훨씬 더 강렬한 느낌을 주는 것이 된다. 사물 그 자체를 순수하게 접촉한다는 것은 그저 단순하며 무미건조한 물리적 충격에 지나지 않는 것이다. 상호 의사소통을 중시하는 예술에서 그런 사물들은 의미 있고 발전하는 형태로 흡수되지 못한다. 사건과 상황이 가지고 있는 의미를 강렬하고 생생하게 보여 줄 수 있는 방법은 오직 풍부한 의미를 표현할 수 있는 가능성을 지닌 매체를 통해서만 가능하다. 건축, 그림, 조각은 언제나 그러한 이야기에 담겨 있는 가치들을 배경으로 하고 있으며, 그런 가치들에 의해 보다 풍부해진다. 그런 만큼 인간 삶의 본질적이고 구조적인 특성상 언어와 이야기가 가지고 있는 효과를 배제하는 것은 불가능하다.

[61] 산문과 시의 차이점을 정확하게 규정하는 것이 쉽지는 않지만, 경험의 경향성이라는 극히 제한된 관점에서 본다면 시적인 것과 산문

적인 것을 구분할 수 있다. 하늘과 땅과 바다 등 자연에 있는 어떤 것을 표현하기 위해서는 단어의 힘을 빌려야 한다. 이때 산문은 단어의 확장을 통해서 표현하고, 시는 단어의 강렬함을 통해서 표현한다. 산문적인 것은 사물이나 사건의 세부사항과 정교한 관계들을 묘사하고 서술한다. 그런 만큼 산문적인 것은 법률적인 문서나 목록과 같이 계속 펼쳐지고 확장되는 특성을 갖는다. 반면 시적인 것은 산문적인 것과는 정반대의 특징을 갖는다. 시적인 것은 압축과 생략을 주로 사용하기 때문에 사용되는 단어들은 거의 폭발할 정도로 팽창된 에너지를 담고 있다. 시는 사용되는 재료를 하나의 우주 또는 우주 자체가 되도록 표현하며, 심지어 규모가 아주 작은 시라고 할지라도 힘든 논쟁을 통해서 이룩한 것보다 결코 적지 않은 것을 담을 수 있다. 또한 시는 스스로 경계를 만들고 한계를 짓는다. 이러한 자기충만성이 있기 때문에 시는 음성의 조화와 리듬이 있으며, 음악에 이어서 가장 보편적이고 매력적인 예술이 된다.

[62] 시에서 사용되는 단어들은 상상력이 요구되는 것이다. 그러므로 시에서 사용되는 단어들이 구체적인 대상을 지시하는 것으로 사용되어 상상력을 동원할 여지가 없게 되면, 시는 산문이 되고 만다. 순수하게 정서적인 단어가 아니라면 단어는 무엇인가 대신하는 사물, 지금 여기에 없는 것에 대해 언급하는 것이다. 사물 자체가 주어진다면 상상력을 동원하지 않고도 사물에 해당되는 단어를 사용하거나 그것이 무엇을 지시하는지를 아는 데 아무런 문제가 없다. 아마 순수하게 정서적인 단어도 예외가 아닐 것이다. 표출되는 정서는 현재 없는 대상을 향한 것일 수 있으며, 이때 정서는 개별 사물에 대한 것이 아니라 덩어리째로 표현되기 때문에 구체적인 사물의 특성을 잃어버리게 된다. 이처럼 시를 비롯한 문학에서 사용되는 언어들은 상상력을 요구한다. 문학은 주로 일상적으로 사용하는 언어를 사용한다. 문학이 가지고 있

102

는 상상력의 힘은 그러한 단어들을 문학적으로 재구성함으로써 다양한 가능성을 생각하게 하는 상상적 사고의 작용을 강화시킨 데서 생겨나는 것이다. 어떤 장면을 아무리 있는 그대로 표현한다 하더라도 말에 의해 표현되는 한, 결국 우리가 직접 접촉하는 것은 실제로 존재하는 사물이나 사건이 아니라 사물이나 사건의 가능성일 수밖에 없다. 모든 개념은 성격상 사물이나 사건 그 자체가 아니라, 사물이나 사건에 '대한' 것이며 따라서 사물이나 사건의 '가능성'을 지시하는 것일 뿐이다. 그런 만큼 개념이 전달하는 의미는 구체적인 시간과 장소에 따라 달라진다. 그런데 개념 속에 간직되어 있는 의미는 경험을 위한 잠재가능성의 상태로 주어지기 때문에 '개념'(idea)은 엄밀한 의미에서 보면 '관념적이며 이상적인(ideal)' 것이다. 엄밀한 의미에서 보면 '관념적 또는 이상적'이라는 것은 또한 공상적이고 유토피아적인 것을 가리키는 데 사용되며, 불가능한 것에 대한 가능성을 가리킬 때 사용하는 것이다.

[63] 만약 관념적이고 이상적인 것이 우리에게 실제로 존재하게 하려면, 감각이라는 매체를 통해야만 한다. 시의 경우 시인은 단어들을 일정한 방식으로 배치하고 구조화시킴으로써 시에서 사용되는 단어의 의미와 감각매체가 서로 융합되도록 하며, 이때 시에 사용되는 낱말들은 듣기 좋은 음정이 되며 일종의 '음악'이 된다. 엄밀한 의미에서 보면 음악은 음의 높낮이가 있어야 하기 때문에 시가 음악이 될 수는 없다. 그러나 시에도 단어가 지닌 의미에 따라서 가볍거나 장중한, 빠르거나 늦은, 엄숙하거나 낭만적인, 진지하거나 경솔한 것과 같은 음악적 요소가 들어 있다. 애버크롬비[9]의 《시론》에서 낱말의 소리에 대해 논의

9) [역주] 애버크롬비(Abercrombie, Lascelles: 1881~1938)는 영국의 시인 겸 평론가이다. 주요 저서로는 《토머스 하디 연구》, 《서사시》, 《예술론》, 《시이론》 등이 있다.

하는 장은 이러한 문제에 대하여 아주 자세히 다루고 있다. 다만 여기
서 특별히 살펴보려고 하는 것은 시에서의 '불협화음은 기분 좋은 음정
만큼이나 진정한 요소'라는 그의 주장이다. 이 말은 불협화음 그 자체
가 듣기 좋은 소리라는 뜻은 아니다. 그 말은 그 자체만 가지고 보면 가
볍거나 경솔하게 느껴질 수 있는 불협화음이 전체적인 구조에서 조화
와 균형을 이룰 때에 불협화음도 전체 속에서 듣기 좋은 소리가 된다는
뜻으로 해석해야 할 것이다.

[64] 음악과 시는 모두 삶을 조명하는 것이지만 삶의 의미와 바람직
한 삶의 측면을 효과적으로 전달하는 능력은 음악이 시보다 훨씬 더 우
월하다고 주장하는 비평가들이 있다. 나는 그러한 주장에 동의하지 않
는다. 삶을 표현하는 매체로서 음악은 성격상 잔인할 정도로 유기체적
이고 구조적인 것이다. 잔인하다는 말은 보통은 동물적인 것을 가리키
며, 따라서 나쁜 뜻으로 사용된다. 그런데 여기서 잔인하다는 말은 반
드시 그렇게 되어야 하기 때문에 부정할 수도 회피할 수도 없다는 것을
의미한다. 음악의 가치는 서로 관련이 없으며 함께 다루기 어려운 재
료들을 유기적으로 조직함으로써 멜로디와 조화를 만들어 낸다는 데
있다. 그러므로 그러한 매체들을 다루면서 섣불리 삶의 의미나 삶의
가치를 음악 속에 끼워 넣으려고 하면 음악의 질을 떨어뜨릴 위험이 있
다. 그림에 비유하자면, 그림이 도덕적 이상과 같은 관념적인 성질에
의해 지배받게 되면 시적인 성질이 지나치게 부각되기 때문에 오히려
그림의 질이 떨어지게 된다. 비평적으로 주의 깊게 살펴보게 되면, 관
념적인 성질이 강조될 때 그림에서 나타나는 선의 경계가 불분명하며,
매체의 감 즉 색채감이 떨어진다는 느낌을 받게 된다. 그러나 서사시,
서정시, 드라마 — 비극뿐만 아니라 희극도 포함하여 — 와 같이 언어
를 매체로 사용하는 시나 문학의 경우에 도덕적이며 이상적인 요소를
작품에 반영하는 것은 극히 자연스러운 일이며, 문학작품에 내재하는

본질적 요소라고 할 수 있다. 다른 어떤 방법보다도 언어를 사용하는 예술이 현재 주어진 것 또는 현재까지 있었던 것과는 대조되는 이상적인 것을 제대로 표현하며 효과적으로 전달할 수 있다. 만약 동물을 철저하게 현실적 존재라고 규정한다면, 그 이유는 동물들은 인간에게는 주어져 있는 능력, 즉 언어를 통해 상징적 의미를 주고받으며 이상적인 것을 생각할 수 있는 능력이 결여되어 있기 때문이다.

[65] 매체로서 언어는 이상적인 가능성을 전달하는 데 거의 무한한 능력을 가지고 있다. 명사, 동사, 형용사와 같은 단어들은 일반화된 특성을 표현한다. 심지어 고유명사도 단지 하나의 개별적 예시로 제한할 때는 대상의 특성을 나타내는 것이다. 단어는 사물과 사건의 '본성'을 전달하는 것을 기본적 목적으로 하고 있다. 사실, 언어를 통해서, 언어에 의해 어떤 이름이 부여될 때 비로소 사물이나 사건은 그냥 단순하게 흘러가는 존재 이상의 것이 되며, 이른바 그것에 고유한 특성과 본성을 갖게 된다. 그리고 이때 언어는 그저 추상적이고 개념적인 것으로서가 아니라 개별적인 것 속에서 드러나고 작용하는 것으로서 사물이나 사건의 특성과 본성을 전달할 수 있으며, 언어의 이러한 특성은 소설이나 드라마에서 아주 잘 확인할 수 있다. 소설이나 드라마는 구체적인 상황에 있는 사물이나 발생하는 사건의 의미를 잘 표현한다. 사물이나 사건이 가지고 있는 특성은 그것들의 본성을 불러일으키고 존재의 개별적 모습을 부여하는 구체적인 상황 속에서 잘 나타나기 때문이다. 동시에 이때에 상황 역시 구체적인 모습이 형성되며 규정된다. 어떤 상황에 대해 우리가 아는 모든 것은 그 상황이 우리에게 그리고 우리와 함께 행한 것일 뿐이다. 그것이 바로 상황의 본성이다. 다양한 사건의 특성이나 상황을 일정한 형태로 구분하고 구분된 형태들 사이의 차이를 알 수 있는 것은 무엇보다도 문학이 있기 때문이다. 전기와 역사, 소설과 드라마를 비롯한 문학작품은 작품에서만 고유한 인물

이나 사건을 자세히 묘사한다. 이러한 문학작품에서 유추하고 이끌어 낸 유형과 관점을 가지고 사람들은 다른 사람들을 관찰하고, 기록하며, 판단한다. 과거에 만들어진 윤리적 강령은 문학과 비교할 때 인간의 특성이나 사물의 성격을 묘사하는 데 무능력하다. 그것은 단지 인류의 의식 속에만 머물고 있을 뿐이다. 사물이나 사건의 특성과 그것을 둘러싸고 있는 상황이 긴밀한 상호관련이 있다는 사실은 상황이 불확실하고 불분명할 때는 사물이나 사건의 특성도 애매하고 불확실한 상태에 있게 된다는 사실에서도 잘 알 수 있다.

[66] 지금까지 이 장에서 나는 다양한 예술의 특성과 관련하여 몇 가지 주제들을 간략하게 언급하였다. 하지만 이 과정에서 주된 관심은 한 가지였다. 그것은 돌, 철재, 시멘트를 가지고 다리를 건설하는 것과 마찬가지로 예술의 모든 매체는 능동적이고 수동적이며, 외부로 발생하는 것이면서 외부로부터 받아들이는 고유한 힘을 가지고 있다는 점, 그리고 서로 다른 예술의 특성을 확인하는 근거는 매체로서 사용되는 재료에 특징이 되는 에너지의 사용방법에 있다는 점이다. 각 예술의 특성과 예술들 사이의 차이점에 대한 나의 설명은 주로 각각의 예술에서 사용하는 고유한 매체와 에너지의 사용방법에서 이끌어 낸 것이다. 즉, 나의 설명은 대부분 예술의 내부로부터 유추해 낸 것이다. 그것은 지금의 매체가 왜 그리고 어떻게 하여 그러한 매체가 되었는가 하는 것과 같이 매체에 미친 외적인 영향력을 묻는 것이 아니다. 그것은 각 예술에 독특한 매체가 존재한다는 것을 하나의 기정사실로 받아들이고, 이러한 사실로부터 그러한 매체를 사용하는 예술이 갖는 고유한 특성이 무엇인지를 분명히 하는 것이다.

[67] 예술이 경험에서 재료를 이끌어 내고, 이끌어 낸 재료들을 매체로 사용하여 경험의 에너지를 강렬하고 분명하게 표현할 때 보다 훌륭한 예술이 된다면, 문학은 다른 어떤 예술보다도 훨씬 더 훌륭한 예

술이 될 수 있는 가능성을 지니고 있다. 예술이 훌륭한 예술이 되는 것은 인간 내면에 있는 의도에 의해서 이루어지는 것이 아니라, 새로운 대상이나 새로운 경험을 이용하는 창조적 활동에 의해서 이루어지는 것이다. 모든 예술은 표현적인 것이기 때문에 의사소통이 일어난다. 예술은 우리가 말로는 소통할 수 없었던 의미를 생생하며 심도 있게 공유할 수 있게 한다. 의사소통은 다른 사람들이 알아들을 수 있도록 큰 소리로 이야기하는 것이라고 생각하는 것이 일반적이다. 그런데 의사소통은 단순히 다른 사람들이 들을 수 있도록 소리 내어 말하는 것만을 의미하지는 않는다. 의사소통은 그 자체가 창조적인 참여의 과정이며, 서로 고립되어 있고 동떨어져 있는 사람들을 공통적 관심사로 연결시키는 과정이다. 그러한 의사소통이 갖고 있는 놀라운 사실은 의사소통할 때 의미의 전달이 일어나며, 그 결과 듣는 사람뿐만 아니라 말하는 사람의 경험도 구체성을 띠게 되며 분명해진다는 것이다.

[68] 인간은 다양한 방식으로 서로 교제하며 교류한다. 우리 인간이 서로 교류하는 이유는 동물처럼 서로 무리를 지어 함께 있음으로 해서 단순히 체온을 유지하고 외부의 위협에서 보호받기 위해서가 아니며, 외부활동을 효율적으로 수행하기 위해서도 아니다. 인간이 교제하고 교류하는 것은 진정한 의사소통을 하며 함께 살아가기 위해서이다. 그러므로 진정으로 인간다운 교제의 형식은 의사소통에 의해 형성된 의미와 공동의 선에 참여하는 것이다. 예술을 구성하는 표현들은 순수하고 순결한(더럽혀지지 않은) 형태의 의사소통이다. 예술은 인간 존재를 서로 분리시키는 장애물, 즉 일상적 교제를 통해서 서로를 깊이 이해하고 공감하는 것을 가로막는 장벽을 깨뜨려 준다. 예술이 가지고 있는 이러한 힘은 모든 예술에 공통적인 것이지만 특히 문학에서 가장 잘 나타난다. 문학에서 사용되는 매체는 다른 종류의 예술과는 달리 일상적 의사소통에서 매일 사용하는 것이며, 일상적 삶의 의미와 가치

가 깊이 반영되어 있는 것이다. 다른 예술의 경우에는 그 예술이 도덕적이고 인간적인 작용이 있다는 것을 주장하려면 매우 정교하면서도 그럴듯한 논의를 전개해야 할 것이다. 그러나 문학과 같이 언어와 문자로 된 예술의 경우에는 삶의 의미와 가치가 깊이 반영되어 있다는 것이 너무나 명백하기 때문에 구태여 언급할 필요가 없다.

인간의 공헌

마음의 능동적 작용*

　[1] 나는 이 장의 제목을 '인간의 공헌'으로 정하였다. '인간의 공헌'
이라는 말을 사용할 때 내가 강조하려는 것은 미적 경험에는 흔히 말하
는 인간의 '심리적' 요소가 들어 있다는 것이다. 예술의 문제를 철학적
으로 논의하는 데 심리적 측면에 대한 논의가 필요한가 하는 의문이 제
기될 수 있으며, 대개의 경우 전혀 그럴 필요가 없다고 생각할 것이다.
철학적 검토를 본격적으로 시작하기 전에 이론적으로만 생각할 때는
이런 주장이 가능하며 타당한 것처럼 보일 것이다. 그러나 실제로 철
학적으로 예술의 성격을 검토하려면 심리적 측면에 대한 논의가 반드

＊ [역주] 이 장의 원래 제목은 "인간의 공헌"(The Human Contribution)이다. 그
　런데 이 장에서 듀이가 언급하려는 것은 경험에서 인간이라는 주체의 능동
　적 작용의 성격이다. 플라톤 철학에서 경험은 불완전한 앎을 갖는 것으로
　규정되며, 근대 경험론에서 경험은 인지적 요소를 수동적으로 받아들이는
　것으로 정의된다. 듀이의 경험이론에 의하면 "인간은 환경에서 주어지는 것
　을 그저 수동적으로 받아들이기만 하는 존재가 아니라 상호작용의 성격 그
　자체에 영향을 미칠 수 있는 힘을 갖고 있는 존재"라는 것이다. 즉, "경험의
　과정에서 인간이 행하는 인간적 요소가 실제 일어나는 일을 결정하는 중요
　한 요소"라는 것이다(제 7장 〔3〕).

시 필요하다. 무엇보다도 역사적으로 유명한 예술철학이론들은 심리학적 용어로 가득 차 있다. 이러한 용어들은 단순히 중립적인 의미에서 사용된 것이 아니라 예술작품의 의미를 파악하고 해석하는 데 매우 중요한 역할을 한다. 감각, 직관, 관조, 의지, 연상, 감정과 같이 특별한 의미가 부여된 심리학적 용어를 예술철학에서 제거해 버린다면, 아마도 예술철학이론의 대부분은 사라질 것이다. 뿐만 아니라 이러한 용어들은 심리학의 학파에 따라 의미도 다르게 사용된다. 예를 들면, 전통철학에서 감각이라는 말은 경험에서 주어지는 것으로 생각했으며, 감각에 의해 주어지는 것은 경험대상의 본질과는 아무런 관련이 없는 것으로 이해하였다. 그리하여 감각작용은 동물적 성격이 강한 저급한 형태의 유산이기 때문에 인간 경험에서는 최소화되어야 하는 것으로 간주되었다. 이와 같이 미학이론들은 시대에 뒤떨어진 심리학이론의 화석들로 가득 차 있으며, 심리학 논쟁의 파편들로 뒤덮여 있다. 그런 점에서 미학이론에 대한 철학적 논의를 시도할 때, 미학의 심리학적 측면에 대한 논의는 선택사항이 아니라 필수사항이다.

인간적 요소라고 할 때 가장 중요한 것은 마음의 작용이다. 인간의 마음은 개인적 측면에서 볼 때 개인적 욕망, 욕구와 필요, 관심, 목적 등이 들어 있는 것이며, 지식과 정서를 비롯하여 개인의 생애를 통해서 획득된 경험의 결과 전부가 들어 있는 것이다. 그런 만큼 개인의 마음은 사회의 전통, 관습, 공통의 목적을 포함하고 있다. 이 모든 것이 통합된 전체로서 마음(이것을 '총체적 지식'이라고 부를 수 있다)은 인간이 경험하는 과정에 의식적이든 무의식적이든 필연적으로 작용하며, 경험대상과 교변작용한다. 그리고 우리는 그러한 교변작용의 결과 경험대상을 '어떤' 대상으로 인식한다. 또한 개인의 마음은 사회적이고 공적인 것과 연속선상에 있으며 사회구성원들의 마음과 '가족 유사성'을 가지고 있기 때문에 예술을 통한 의사소통이 가능하다.
이처럼 경험의 과정에서 능동적으로 작용하는 인간의 마음이 있다는 점을 분명히 표현하기 위하여 이 장의 제목을 "인간의 공헌: 마음의 능동적 작용"이라고 재정의하였다.

[2] 물론 미학의 심리학적 측면에 대한 논의는 예술작품에 공헌하는 인간의 일반적 특징들로 한정할 필요가 있다. 예술가 개개인의 관심과 태도, 구체적인 예술작품의 개별적인 특징 때문에 예술작품의 창작에서 개인적 측면이 어떤 공헌을 하는가 하는 것은 예술작품 자체 내에서 탐구되어야 할 것이다. 그러나 각각의 작품들 사이에 있는 차이에도 불구하고 인간 모두에게 공통적인 것이 있다. 인간은 똑같은 손, 기관, 감각, 애정, 열정을 가지고 있으며, 동일한 음식을 먹고, 동일한 무기에 상처 입고, 똑같은 병에 걸리기도 하며, 같은 약을 먹고 낫기도 하고, 같은 기후변화에 의해 더위를 느끼거나 추위하기도 한다.

[3] 경험과 예술에 작용하는 기본적인 심리적 측면들을 제대로 이해하고 예술철학을 황폐하게 하는 잘못된 심리학이론의 오류들로부터 우리 자신을 보호하려면, 무엇보다도 인간 경험에 대한 기본원칙을 분명하게 알고 있어야 한다. 경험은 인간과 환경과의 상호작용이다. 이때 환경은 물리적인 것뿐만 아니라 인간적인 것을 포함하며, 동시에 지역의 자연환경뿐만 아니라 전통과 제도까지 포함한다. 인간은 선천적으로 가지고 태어난 것이든 후천적으로 습득한 것이든 간에 상호작용에 영향을 미치는 요소들을 가지고 있다. 경험하는 개인은 환경에서 오는 요인이나 힘들에 의해 무엇인가를 겪을 뿐만 아니라 환경에 대해 반응하고 행동한다. 인간이 환경에서 겪는 것은 종이 위에 도장을 찍어 자국을 남기는 것과는 성격이 다른 것이다. 종이는 찍히는 그대로 받아들이지만, 인간은 겪는 것에 대해 반응하며 겪는 것에 대해 적응한다. 그리고 인간이 반응하고 적응하는 방식에 따라 겪는 것의 의미와 성격이 달라진다. 한마디로 말하면, 인간은 환경에서 주어진 것을 그저 수동적으로 받아들이기만 하는 존재가 아니라, 상호작용의 성격 그 자체에 영향을 미칠 수 있는 힘을 갖고 있는 존재이다. 그러므로 인간이 참여하는 경험에서 중요한 사실은 경험의 과정에서

인간이 행하는 인간적 요소가 실제로 일어난 일을 결정하는 중요한 요소가 된다는 사실이다.

[4] 경험은 '주체'와 '객체', 자아와 세계의 상호작용에 의해 이루어진다. 그리고 이 두 가지 중에서 어느 한 요소가 다른 요소보다 우월한 경우가 있다. 그러나 모든 경험은 순전히 물리적인 것으로만 이루어지는 경우도 없으며 순전히 정신적인 것으로만 이루어지는 경우도 없다. 인간적 요소가 많이 작용한다는 점 때문에 특별히 '정신적 경험'으로 규정되는 경험들도 직접적이든 간접적이든 객체의 측면을 지니고 있다. 정신적 경험이니 물질적 경험이니 하는 것도 실은 양자 모두가 통합되어 있는 실제 경험을 추상하고 개념적으로 분류한 결과일 뿐이다. 그러므로 경험을 제대로 이해하기 위해서는 인간 내부에 있는 내적 요소와 인간 외부에 있는 환경적 요소들이 하나로 통합되어 각각의 특이한 성질이 사라져 버린 경험의 전체적 모습을 고려해야 한다. 경험에서 인간 밖에 있는 사물과 사건들은 물리적 세계에 속하는 것이면서 동시에 사회적인 것이며, 그러한 사물과 사건들은 함께 상호작용하는 인간적 요소에 의해 변형된다. 동시에 인간 자신도 외부에 있는 사물이나 사건들과의 상호교류, 보다 엄밀히 말하면 '교변작용'을 통해서 변화하고 발전한다. 1)

1) [역주] 앞 문단과 이 문단에서 경험은 상호작용을 의미한다. 여기서 상호작용은 interaction의 번역이다. 그런데 여기 몇 문단에서의 설명에 비추어 보면 그리고 마지막 문장의 상호교류(intercourse)라는 말에 암시되어 있듯이 'interaction'은 'transaction'으로 가장 잘 표현된다. 다시 말하면 듀이가 말하는 interaction은 엄밀히 말하면 transaction과 동의어이다. 'transaction'은 경험 주체와 경험대상의 구분이 있기 전에 주체와 객체가 통합된 상태가 경험이라는 점, 그리고 경험의 과정에서 주체와 객체가 서로 영향을 주고받음으로써 이전과는 새로운 성격을 갖게 된다는 점을 잘 보여준다. 이런 사실을 고려할 때에 'transaction'은 '교변(交變)작용'으로 번역하는 것이 적절하다. 그리고 'intercourse'를 '상호교류, 보다 엄밀히 말하면 교변작용'으로 번역했다.

[5] 경험의 작용과 구조에 대한 이러한 생각은 미학이론에서 중요한 위치를 차지하는 심리학적 개념들을 새롭게 해석하고 판단하는 데 중요한 기초가 된다. 여기서 '판단'이라는 말은 '비판'이라고 말하는 것이 보다 정확할 것이다. 그 이유는 대부분의 심리학 용어들이 인간과 환경이 서로 분리되어 있다는 생각에 바탕을 두고 형성된 것이기 때문이다. 그리고 그러한 용어들이 가정하는 바에 따르면 인간과 환경의 분리는 선험적인 것이며 원래부터 주어진 것으로 간주된다. 여기서 경험은 전적으로 자아나 마음이나 의식의 내부에서 발생하는 것이며, 외부에 있는 환경과는 아무런 관련이 없는 자족적이고 독립적인 것으로 가정된다. 물론 이 경우에도 경험을 통해서 인간은 환경에 있는 사물과 관련을 맺게 된다. 그러나 그것은 경험의 필수적인 것이 아니라 우연적이며 외적인 것에 지나지 않는다. 이런 생각에 따르면 모든 심리적 상태와 과정들을 인간의 삶이 자연환경 속에서 행해지는 것과 같이 자연스럽게 일어나는 삶의 필수적 작용들로 보게 되지 않는다. 그렇게 되면, 자아와 세계와의 연결고리가 끊어지게 되며, 자아와 세계가 상호작용하는 다양한 방식도 더 이상 긴밀한 관련을 맺고 있는 것으로 보지 않게 된다. 결국 감각, 느낌, 욕망, 목적, 지식, 의지와 같이 마음속에서 일어나는 과정과 작용은 단지 마음 내에서 일어나는 것으로 보게 되며, 각각이 분리된 조각들로 떨어져 나가게 된다. 이런 오류에 빠지지 않기 위해서는 앞으로 예술에 대한 논의를 하는 동안 내내 다음의 두 가지 점을 기억하고 명심해야 할 것이다. 하나는 겪는 것과 하는 것의 상호교류와 통합을 통하여 자아와 세계가 관련을 맺고 있다는 것이며, 다른 하나는 심리적 측면에 대한 분석이 낳은 모든 구분들은 자아와 환경의 계속적인 상호작용의 한 측면이나 국면에 지나지 않는다는 점이다.

[6] 구체적인 논의를 시작하기에 앞서 엄격히 분리된 심리학적 개념들이 생겨나게 된 역사적 과정에 대해 잠시 언급하는 것이 뒤에 오는 내용을 이해하는 데 도움이 될 것이다. 심리학적 개념들은 처음에는 사회적 구분과 사회계층에서 발견되는 차이를 체계화하는 과정에서 등장하였다. 대표적인 예는 플라톤의 사상에서 발견할 수 있다. 그는 사회생활에서 관찰한 것을 토대로 인간의 정신을 세 등급으로 구분하였다. 그는 그때까지 많은 심리학자들이 출처도 모른 채 행해 온 인간의 정신에 대한 분류를 사회생활에서 관찰되는 객관적 사실에 근거하여 분류하였다. 플라톤에 의하면 인간 내면에 있는 정신의 양태들은 사회라는 큰 글씨에서 잘 드러나는 것이다. 비록 플라톤 자신은 순수한 이성에 근거하여 그러한 분류를 했다고 주장하지만 실제로는 사회적으로 관찰되는 차이들에 의거하여 분류하였다고 보는 것이 옳을 것이다. 플라톤은 부를 축적하는 데 모든 노력을 경주하는 상인계층에서 인간 정신의 육욕적이고 탐욕적인 성격을 보았다. 그리고 법과 정의의 신념에 충실하며 옳다고 생각하는 일을 위하여 자신을 기꺼이 희생하는 군인들로부터 충동과 의지를 외부로 마음껏 발산하는 '활기찬' 성격을 유추해냈다. 또한 그는 법을 제정하고 전체 질서를 유지하는 일을 하는 사람들에게서 이성의 능력을 찾았다. 그는 여기서 한 걸음 더 나아가 이러한 계층 사이에 나타나는 정신적 차이가 민족들 사이에서도 유사하게 나타난다고 생각하였다. 주로 무역과 상업을 통해 접촉한 소아시아를 중심으로 한 동양인들에게서는 탐욕적 능력이, 주로 전쟁을 통해서 접촉한 북부 유럽에 있는 부족들에게는 활기찬 능력이, 그리고 철학을 삶의 주요한 부분으로 생각했던 아테네의 그리스인들에게는 이성적 능력이 잘 드러난다는 것이다.

[7] 인간의 심리에서 지적인 것과 감각적인 것, 관념적인 것과 정서적인 것, 상상적인 것과 실제적인 것 사이에 원래부터 주어진 내적 구

114

분 같은 것은 존재하지 않는다. 물론 우리는 사람들을 보면서 실행력 있는 사람과 반성적 사고를 잘하는 사람, 실천가와 몽상가나 이상주의자, 감각적 경향을 가진 사람과 이성적 사고를 좋아하는 사람, 판에 박힌 육체노동을 잘하는 사람과 지적 탐구를 잘하는 사람으로 구분할 수는 있다. 그런데 계층이 엄격히 구분되고 종사하는 일이 서로 구별되는 사회에서는 마치 그러한 구별이 사회적 실재를 반영하는 것으로 간주되며, 따라서 그러한 구별이 지나치게 과장되고 강조된다. 그리고 양쪽 모두를 갖추고 있는 사람은 예외적인 경우로 취급된다. 하지만 예술은 이렇게 서로 별개의 것으로 구분하고 구별 짓는 것을 반대한다. 예술의 사명은 경험세계를 구성하는 모든 것들을 포괄하는 기본적이며 공통된 요소들을 찾아내어 표현하는 데 있다. 그렇다고 해서 예술에서는 개개의 요소들을 경시하지도 않으며, 동시에 그러한 요소들을 몇 개의 개념으로 구분하는 논리적이고 관습적인 견해를 인정하지도 않는다. 그렇게 함으로써 예술은 개개의 요소들의 특징을 고려하면서 동시에 개별적인 요소들을 하나로 통합시켜 주는 공통된 요소가 잘 드러날 수 있도록 표현한다. 경험세계에 대한 이러한 예술의 사명은 개인이나 우리 인간의 삶에도 동일하게 적용된다. 개인이나 인간의 삶에서 예술의 임무는 보다 풍요로운 삶을 건설하기 위하여 우리의 존재를 구성하는 다양한 요소들 사이에 있을 수 있는 고립과 갈등을 극복하고, 대립되는 요소들을 하나로 통합시키는 것이다. 이러한 사실에 비추어 볼 때 지나치게 분리되고 구분된 심리학의 개념들은 그러한 개념들을 하나로 묶어 주는 예술이론을 위한 도구로 사용되어야 하며, 그럴 때 심리학적 개념들은 경험 속에서 온전한 모습을 되찾게 될 것이다.

[8] 예술철학에서도 인간과 세계를 분리하는 것을 정당화하는 극단적인 예를 종종 발견할 수 있다. 양자를 분리하는 생각의 이면에는 대상의 심미적 특성은 대상 자체에 속해 있는 것이 아니라, 마음에 의해

대상에 투사되고 부과된 것이라는 생각이 들어 있다. 이러한 관점에서 볼 때 아름다움도 대상과 마음의 즐거움이 경험 속에서 하나가 되어 서로 구분되지 않는 것으로 규정되는 것이 아니라, 대상 자체에 있는 '객관화된 즐거움'으로 보거나, 이와는 반대로 마음에 의해 '대상에 투사된 즐거움'으로 정의된다. 예술 이외의 다른 영역에서 자아와 대상을 처음부터 별개의 것으로 구분하는 것은 필요하며 정당한 경우가 있다. 어떤 대상을 탐구하는 연구자는 가설을 설정하는 것과 같이 자신에게서 나오는 것, 일정한 결과를 얻으려는 개인적 욕망의 영향, 탐구되는 대상의 특성 등 경험 속에 들어 있는 요소들을 끊임없이 확인하고 구분해야 한다. 어떤 점에서 과학기술은 이러한 구분을 쉽게 그리고 분명하게 하기 위하여 개발된 것들이다. 예를 들면, 연구자의 편견, 선입견, 욕망 같은 것들은 사태를 파악하는 데 나쁜 영향을 미치기 쉽다. 그러므로 연구자는 경험 속에서 작용하는 그러한 요소들을 구별하여 그러한 것들의 정체를 정확하게 이해하기 위해 노력해야 한다. 그렇게 할 때 연구자의 선입견이나 욕망이 경험의 성격을 잘못 파악하거나 그릇된 방향으로 나아가는 것을 방지할 수 있다.

[9] 실제로 어떤 대상들을 가지고 일을 계획하고 실행하는 사람들도 연구자와 유사하게 일을 하는 동안 자아와 대상을 구분하지 않으면 안 된다. 그런 사람들은 '이런 것은 나에게 속한 것이며 저런 것은 대상에 속한 것이다' 하고 양자를 구분하는 태도를 지니는 것이 필요하다. 그렇지 않으면 그들은 다루는 사물들을 제대로 관찰하고 주시하지 못할 것이다. 지나치게 감정에 사로잡히기 쉬운 감상주의자들은 다루는 대상에 대해 자신의 감정과 욕구를 쉽게 투사하고 동일시해 버리는 경향이 있다. 그럴 경우 그들의 감정과 욕구는 더 이상 발전하지 못한 채 주어진 대상이나 사태에 머무르고 말게 된다. 연구자와 같이 탐구하고 사고하는 일을 하는 사람처럼 실제적인 일을 하는 사람들에게 일을 계획

하고 집행하는 일이 성공적으로 이루어지기 위해서는 반드시 자아와 세계를 엄밀하게 구분하는 태도를 지니고 있어야 하며, 이러한 태도가 하나의 습관으로 몸에 배어 있어야 한다. 길을 건너려는 사람도 철학자들이 주체와 객체로 구분하는 것과 같이 길을 건너려는 자신과 도로 위를 질주하는 자동차를 구분하여 계획을 세우고 길을 건너지 않는다면 결코 무사히 길을 건널 수 없다. 예술에 대해 탐구하고 생각하는 일을 전문적으로 하는 미학자는 자아와 세계의 차이에 대해 어느 누구보다도 깊이 생각해야 한다. 그런 점에서 미학자는 예술에 대한 논의를 하기 위해 예술작품에 다가갈 때 이미 강한 편견 — 아주 불행하게도 편견을 갖는다는 것은 심미적 이해를 풍부히 하는 데 가장 치명적인 것이다 — 을 가지고 있는 셈이다. 이러한 태도나 입장은 미적 경험의 기본적 성격에 위배되는 것이다. 미적 경험의 고유한 그리고 가장 중요한 특징은 자아와 세계 사이의 구분이 더 이상 존재하지 않는다는 것이다. 인간과 환경이 서로 별개의 것이라는 구분이 사라질 정도로 통합되어 하나의 경험을 만들 때 경험은 비로소 심미적인 것이 되며, 하나로 통합되는 정도에 비례하여 경험은 그만큼 더 심미적인 성격을 띠게 된다.

[10] 일단 하나의 경험은 자아와 대상이 상호작용하는 방식에 의해 형성된다는 사실을 인정하면, '투사'라고 하는 것에 대한 비밀이 상당한 정도로 풀리게 된다. 노란 색안경을 끼고 경치를 보거나 황달에 걸린 눈으로 경치를 보는 사람은 경치를 노란색으로 보기는 하지만, 특별히 노란색을 투사하는 것과 같은 일은 하지 않는다. 그는 있는 그대로의 경치를 바라다볼 뿐이다. 수소와 산소가 상호작용했을 때 물이 만들어지는 경우와 똑같이 환경과의 상호작용을 하게 된 인간이 갖고 있는 특성이 자연스럽게 노랗게 보이는 경치를 만들어 낸다. 정신의학에 관한 글을 쓰는 한 작가가 교회의 차임벨 소리가 신경을 곤두서게 하는 소음으로 들린다고 불평하는 환자의 사례를 소개한 글을 읽은 적

이 있다. 신경을 곤두서게 하는 소음으로 들린다는 교회의 차임벨 소리는 사실은 많은 사람들로부터 사랑받고 있는 음악이었다. 환자의 이력을 조사해 본 결과 약혼녀가 그를 버리고 목사에게 시집을 갔다는 것이 밝혀졌다. 교회의 종소리가 듣기 싫은 소음으로 들린 것은 복수심에서 나온 '투사' 때문이었다. 그런데 이런 일이 벌어지는 것은 정신적인 것이 그 상황에서 신비스럽게 자아로부터 나와서 대상에게 투사되기 때문이 아니라, 종소리에 대한 '경험'이 인간적 요소에 의존하며 인간적 요소에 의해 결정되기 때문이다. 이 경우에서 잘 알 수 있듯이 인간은 어떤 상황에서 작용하는 한 요소이며, 인간 자체가 왜곡된 상태에 있을 때 인간은 그 상황에서 그렇게 비정상적으로 행동할 수밖에 없게 된다. 사실 투사란 흔히 심리학자들이 말하듯이 순전히 정신작용에 의해 일방적으로 인간이 사물에 대해 부여하는 것이 아니라, 이전 경험을 통해서 어떤 대상이나 사태에 대해 갖게 된 의미나 판단이 다른 대상이나 사태로 옮겨가는 것, 즉 전이되는 것을 말한다. 전이는 이전에 있었던 경험에 따라 모종의 변화가 생기고, 그러한 변화 때문에 현재와 같은 성격을 지니고 행동하게 된 사람이 새로운 경험에 참여하게 될 때 나타나는 것이다.

[11] 경치의 색은 물구나무선 자세로 볼 때 더 선명하게 보인다는 것은 널리 알려진 사실이다. 신체적인 자세의 변화가 대상에 대해 투사하는 심리적 요소에 변화를 가져오는 것은 아니다. 그러나 신체적인 자세가 변화했다는 것은 인간의 행위가 달라졌다는 것을 의미하며, 인간의 행위가 변화했다는 것은 행위의 결과에 차이를 낳는다는 것을 의미한다. 그림 그리기를 가르치는 교사들은 학생들에게 시각이 갖고 있는 원래의 순수함을 회복시켜 주려고 노력한다. 그런데 그림을 그리는 것은 그림을 그리기 이전에 대상에 대한 경험이 있기 때문에, 시각과 대상이 함께 작용하고 결합하여 그리려고 하는 대상에 대한 독특한 경험이 있

118

었기 때문에 가능한 것이다. 그런데 시각이 갖고 있는 원래의 순수함을 회복하려고 하면 통합되어 하나의 경험을 낳았던 요소들을 다시 해체해야 한다. 촉감에 의해서 경험하도록 되어 있는 사람은 시각에 의해서 공간관계를 경험하도록 재조건화되어야 한다. 대개의 경우 심미적 안목이 관련되는 그러한 종류의 투사는 특별한 목적을 추구할 때 나타나는 긴장의 완화 같은 것이 들어 있다. 그럴 때 인격체 전체가 아무런 제한 없이 환경과 자유롭게 상호작용할 수 있으며 미리 생각해 둔 특별한 목적을 성취할 수 있다. 예술에서 새로운 양식이 등장했을 때 처음에 적대적인 반응을 보이게 되는 것은 대부분 새로운 양식을 이해하는 데 필요한 분리를 하지 않으려는 데서 기인한다.

[12] 투사에 대한 잘못된 생각은 한마디로 말하면 경험에서 인간적인 요소가 차지하는 의미와 역할을 잘못 파악하는 데서 비롯된다. 인간적인 요소를 자아, 유기체, 주관, 마음, 기타 무엇이라고 부르든지 간에 도대체 경험이 성립되려면 반드시 인간적인 요소가 주위에 있는 대상과 상호작용을 일으켜야 한다. 즉, 자아니, 주관이니, 마음이니 하는 것은 독립된 것이 아니라, 환경과 상호작용하는 인간적 요소를 가리키는 것일 뿐이다. 이러한 사실을 간과할 때 나타나는 또 다른 문제는 자아나 마음을 경험을 낳는 주체 또는 매개체로 생각하는 것이다. 그런데 자아나 마음은 경험을 낳은 주체나 매개체가 아니라 경험 속의 한 요소이며, 경험된 결과 속에 녹아 들어가 있는 한 요소일 뿐이다. 그것은 마치 수소와 산소가 결합하여 물이 되는 것과 같은 것이다. 이 경우 수소나 산소 어느 하나를 결합의 주체나 다른 원소의 보유자로 볼 수 없다. 수소와 산소가 동등한 지위에서 만나 화학작용을 일으킬 때 물이 생성된다. 일단 물이 만들어지고 나면 수소와 산소는 물에 흡수되고 고유한 개성은 사라지게 된다. 어떤 경험을 일으키게 하거나 바람직한 경험이 일어나도록 통제가 필요할 때 우리는 자아를 경험의

주체로 취급해야만 한다. 경험이 일어나는 데 어떤 요소가 어떤 작용을 일으키는지 분명히 하기 위해서 자아의 작용이 어떤 결과를 가져오는지 알고 있어야 한다. 분리된 자아에 대한 강조는 이와 같이 특별한 경우에만 필요한 것이다. 미리 결정된 방향이나 목적에 도달하기 위하여 통제해야 할 필요성이 없어지게 되면 분리된 자아를 강조할 필요도 사라지게 된다. 이러한 점은 새로운 예술작품을 대할 때 잘 나타난다. 새로운 예술작품을 대할 때 자아는 예술작품과 분리된 상태에 있으며, 자아가 경험의 주체가 된다는 것을 의식하는 것은 심미적 경험을 하기 위한 준비단계에서는 필요한 일이다. 그러나 본격적으로 심미적 경험을 하면 자아와 예술작품이 분리되어 있다거나 자아가 심미적 경험의 주체라는 의식은 더 이상 존재하지 않게 된다.

[13] 자아가 심미적 경험의 주체라는 생각은 보통사람들만이 하는 것은 아니다. 리처드(I. A. Richards)와 같이 뛰어난 비평가도 그러한 오류를 범하고 있다. 리처드가 말하는 다음의 내용을 보면 이러한 점을 잘 알 수 있다. "우리는 '그림이 우리 내면에 가치 있는 경험을 가져다준다'고 말하는 것보다 '그림이 아름답군!' 하고 말하는 것이 보다 자연스럽게 느껴진다. 대상이 우리 내면에 이러저러한 종류의 결과를 일으킨다고 말할 때 결과를 대상에 대해 투사하고 이것을 원인의 한 부분으로 만드는 오류가 반복된다." 이런 말을 할 때 리처드가 간과하는 사실은 '우리 내면에' 어떤 결과를 일으키는 것은 심미적 경험의 대상인 그림이 아니라는 점이다. 그림이 심미적 경험의 대상이 되는 것은 인간뿐만 아니라 그림을 둘러싸고 있는 환경적 요인과의 상호작용을 통해서이다. 그러한 상호작용에 의해 야기된 '전체적인 효과'가 우리에게 그림에 대한 심미적 경험을 할 수 있도록 하는 것이다. 중요한 환경적 요인에는 캔버스에 칠해져 있는 물감에서 반사되고 굴절되는 다양한 빛의 파동이 있다. 그것은 궁극적으로 따지면 물리학자들이 발견한 원

자, 전자, 양자와 같은 것들이기도 하다. 대상과 환경적 요인과 마음을 가진 인간이 종합적으로 상호작용(엄밀히 말하면 교변작용) 한 결과로 우리는 캔버스에 칠해져 있는 물감을 그림으로 보게 된다. 그러므로 교변작용의 전체적이고 종합적인 효과인 '그림의 아름다움'은 캔버스 위에 칠해져 있는 물감에 속한 것이기도 하지만 동시에 교변작용에 포함된 다른 구성요소에 속한 것이기도 하다. (나는 교변작용의 결과를 '그림의 아름다움'이라는 가치 있는 질성으로 간결하게 표현한 점에서는 리처드와 견해를 같이 한다.)

[14] 그런데 리처드가 우리 내면에 또는 '우리 안에'라는 말을 사용하는데 '우리 안에'라는 말은 전체 경험에서 추상된 것이다. 그것은 그림을 단순히 분자나 원자를 모아 놓은 것으로 해체시키는 것과 같다. 지극히 개인 내면에서 일어나는 것처럼 보이는 분노나 증오심도 따지고 보면 우리 '안에서'라기보다는 우리 '에 의해서' 일어나는 것이다. 이 말은 우리가 그러한 결과를 만들어 낸 모든 책임이 있는 유일한 원인이 아니라는 것이며, 우리는 단지 그러한 결과를 낳는 데 기여한 '한 가지' 요소일 뿐이라는 것이다. 현대예술에서 개인과 개인의 경험이 중요한 역할을 차지하는 것과 비교한다면 르네상스 시기까지만 해도 예술은 일반적으로 개인적인 것이 아닌 객관적인 것, 세계의 '보편적' 측면을 다루는 것으로 생각되었다. 19세기에 들어와서야 비로소 개인적 요소가 조형예술과 문학에 중요한 역할을 한다는 것을 인정하였다. '의식의 흐름'을 강조하는 소설은 그림에서의 인상주의와 함께 이러한 변화를 일으키는 데 커다란 기여를 한다. 예술의 역사는 예술활동에 대한 강조점의 이동에 의해 특징지어진다. 이미 우리는 객관적인 것과 추상적인 것에 대해 비판하고 반대하는 시대에 살고 있다. 예술에서 이러한 변화는 인류 역사의 커다란 변화의 리듬과 깊은 관계가 있다. 그러나 12세기의 종교적 그림이나 조각처럼 개별적인 다양성을 거의 허용치

않는 예술의 경우도 결코 기계적이지 않으며, 그만큼 예술가 개인의 특성이 반영되어 있다. 그리고 17세기 고전주의자들의 그림은 푸생의 그림처럼 내용과 형식에서 개인적 취향을 반영하고 있다. 그렇기는 하지만 아무리 개성을 강조한 그림의 경우에도 객관적인 장면을 완전히 벗어나지 못한다.

[15] 미학이론과 비평에서 주관과 객관 또는 구체적인 것과 추상적인 것을 어느 정도의 비율로 고려해야 하느냐 하는 식의 논의는 미학적 논의에서 심리학적 측면에 대한 오해를 불러일으키는 주요 원인이다. 일반적으로 미학이론가나 비평가들은 그 시대의 예술적 경향 중에서 가장 으뜸 되는 것을 모든 예술에 적용할 수 있는 표준적인 심리학적 기초로 받아들이는 경향이 있다. 과거의 예술이나 다른 나라의 예술을 평가할 때 그 이론가가 살던 시대나 사회의 경향과 일치하거나 유사한 것은 좋게 평가하는 반면에, 그렇지 않은 것에 대해서는 비판적으로 평가하는 것을 흔히 볼 수 있다. 인간과 세계의 상호작용 속에서 끊임없는 변화를 이끌어 내는 삶의 성격에 대한 보다 깊은 이해에 바탕을 두었더라면, 기독교 철학은 가톨릭 철학의 전통 속에서 살아온 우리에게 우리의 전통이나 경향과는 다른 시대나 사회에서 만들어진 예술에 대해 공감하고 즐길 수 있는 훨씬 더 풍부한 기회를 제공했을 것이다. 만일 그랬다면 우리는 그리스의 예술은 물론 아프리카 흑인들의 조각품까지 즐거움의 대상으로 향유할 수 있었을 것이며, 16세기의 이탈리아 화가들의 그림뿐만 아니라 페르시아 지역의 그림까지 즐길 수 있었을 것이다.

[16] 생명체와 환경의 긴밀한 관련이 깨어지게 되면 다양한 인간적 요소들을 함께 연결시킬 수 있는 방법을 찾을 길이 없어지게 된다. 사고, 감정, 감각, 목적, 충동을 전혀 별개의 것으로 보게 되며, 각각의 것은 인간 존재의 서로 다른 영역에 속한 것으로 구분한다. 인간이 환경의 영향에 대응하여 능동적으로 행동하는 과정을 주목할 때 우리는 그러한 것

들을 서로 관련되고 통합된 것으로 인식한다. 경험에서 통합되어 있는 요소들을 분리된 것으로 보게 되면 결국 미학이론은 어느 한 가지 측면에만 강조를 두는 일방적인 것이 되고 만다. 이러한 예는 미학이론에서 흔히 등장하는 관조에 대한 생각에 잘 나타난다. 관조는 보통 주로 인간 내면에서만 일어나는 정서적인 것으로 이해된다. 이런 관점에서 보게 되면 관조란 연극, 시, 또는 그림을 경험할 때 나타나는 정열이나 깊은 흥분에 심취한 상태를 가리키는 것으로 보게 된다. 주의 깊게 관찰하는 것은 심미적인 것을 비롯한 모든 지각작용에서 필수적 요소이다. 그러나 관조를 정서적인 것으로 보는 그러한 생각은 관찰과 같은 요소들이 어떻게 하여 관조와 같은 것으로 변화하는지 제대로 설명하지 못한다.

[17] 심리학이론에 관한 한 그 대답은 칸트의 '비판철학'에서 발견할 수 있다. 칸트는 처음에는 구분을 짓고 다음에는 구분한 것을 별개의 영역에 있는 것으로 확립하는 데에 비범한 재능이 있는 사람이다. 이런 칸트의 생각이 그 이후의 이론체계에 미친 영향은 미적 경험과 다른 종류의 경험을 별개의 것으로 구분하는 것이 인간 본성에 비추어 볼 때 더 과학적이며 보다 타당하다는 생각을 갖게 했다. 칸트에 의하면 지식을 갖는 것은 감각자료를 가지고 사물이나 사태를 이해하는 것으로 인간 본성에 근거를 두는 인간능력의 한 영역이다. 또한 도덕적 행위는 일상적 행위와 구별된다. 일상적 행위는 아무리 분별 있고 지혜로운 경우라고 하더라도 쾌락을 얻으려는 욕망 때문에 행해지는 것이다. 여기에 반하여 도덕적 행위는 순수한 의지 (선의지) 의 요청에 따른 순수이성의 작용으로 본다.[2] 이처럼 진과 선을 각각 구분하고 나면 순수한 감정이라는 것이 남게 되며, 그는 여기에 대해서는 미라는 용어를 붙이게 된다. 여기서 순수하다는 것은 다른 것들과 아무런 관련을 맺지 않는 고립되

2) 독일사상이 자본주의의 성립에 미친 영향은 거의 주목받지 못하였다.

고 분리된 상태에 있다는 것을 뜻한다. 그러니까 이때의 감정이란 욕망과는 아무런 관련이 없는 것이며, 나아가 경험과도 무관한 것이다. 그는 이것을 판단의 능력이라고 생각하였다. 이때의 판단은 반성적 사고에 의한 판단이 아니라 직관적 판단을 말한다. 그리고 이때의 판단은 반성적 사고에 의한 것이 아닌 만큼 순수이성의 대상과 관련된 것도 아니다. 이러한 판단능력이 가장 잘 드러나는 것이 바로 관조이다. 순수하게 심미적인 순간은 그러한 관조가 일어나는 순간이며, 관조에 의한 즐거움을 향유하는 순간이다. 이와 같이 하여 심리학은 '미'라는 상아탑에 이르는 길을 열게 되고, '미'는 욕망, 행동, 정서적 흥분과는 관련이 없는 것이 된다.

[18] 비록 칸트는 그의 저술에서 특별한 심미적 감수성에 관한 어떤 증거도 제시하지는 않았지만, 그의 이론은 18세기의 예술적 경향을 반영하였다는 것은 충분히 짐작할 수 있다. 학자들이 흔히 규정하는 바에 따르면 18세기는 '정열'보다는 '이성'의 세기였으며, 객관적 사실, 규칙성, 변하지 않는 것과 같은 것들이 심미적 만족을 주는 주요 원천으로 간주되었다. 즉, 관조적 판단과 그와 관련된 느낌들이 심미적 경험을 위하여 마련된 특별한 장치라는 생각을 타당한 것으로 받아들이기에 적합한 시대였다. 그런데 이러한 생각을 모든 시대의 예술적 활동에 대해 일반화하려고 하면 그러한 생각에 문제가 있다는 것이 당장 드러나게 된다. 그러한 생각은 예술작품을 만드는 데 관련된 제작과정과 제작행위 그리고 제작과정에서 예술가가 하는 감상행위와 같은 것들을 미적인 것과 아무런 관련이 없는 것처럼 무시한다. 뿐만 아니라 그러한 생각은 미적인 것을 이해하고 설명하는 것을 일방적으로 지적 인식에 의존한다. 3) 그러한 생각은 지적 인식에 들어 있는 것만을 미적

3) [역주] 지적 인식은 recognition을 번역한 것이다. 여기서 recognition은 이성적 사고나 반성적 사고를 통해 아는 것을 가리킨다.

지각을 이해하는 단서로 활용한다. 그것은 단지 지적 인식의 범위와 성격을 넓게 잡아서, 지적 인식활동이 깊어지고 심화될 때 지적 인식활동에 들어 있는 쾌락적 측면을 포함할 수 있도록 한 것에 지나지 않는다. 이와 같이 해서 칸트의 미학이론은 특정한 시기 — 예술의 '재현적' 성격이 특히 강조되던 시대 그리고 재현되는 대상의 '이성적' 성격, 즉 규칙성이나 반복성과 같은 존재의 이성적 측면이 강조되던 시대 — 에 적합한 이론에 지나지 않는다.

[19] 칸트에 의하면 이성적 사고가 주가 되며, 관조는 이성적 사고의 내용에 대한 심미적 인식작용의 결과로 생기는 것이다. 즉, 사물을 인식할 때 지적 이성적 사고가 주가 되며, 관조라는 심미적 인식은 부차적인 것이거나 지적 이성적 사고에 종속되는 것일 뿐이다. 그러나 관조를 가장 충실하게 해석한다면 관조는 지각, 즉 인식을 완성하기 위한 핵심적 요소이다. 4) 비교해서 말한다면 관조가 인식을 완성하는 데 주가 되며, 생각하고 탐구하는 지적 이성적 인식은 필요하기는 하지만 부차적인 것이며 관조를 가져오는 심미적 인식에 대해 종속적인 것에 지나지 않는다. 그럼에도 불구하고 심미적 인식에 들어 있는 정서적 요소를 단순히 관조행위 속에서 갖게 된 즐거움으로 그리고 관조된 대상에 의해 자극되고 촉발된 것과는 무관한 것으로 규정할 때 결국에는 예술에 대한 빈약한 생각을 낳게 된다. 예술에 대한 이러한 생각을 논리적으로 끝까지 밀고 나가게 되면 건축물, 드라마, 소설과 같이 미적으로 향유할 수 있는 대상들 대부분을 미적 인식의 대상에서 제외한다. 5)

4) [역주] 여기에 있는 '인식', '지각', '지각작용', '인식작용', '지각 즉 인식', '지각작용 즉 인식작용', 또는 '지각이나 인식'은 perception을 번역한 것이다. 자세한 사항은 3장 [36] 문단의 역주를 참고할 것.

5) [역주] '미적', '심미적'은 모두 'esthetic'의 번역어이다. 이 두 용어에는 중요한 의미상의 차이는 없지만, 뉘앙스의 차이가 있다. 자세한 사항은 2장 [17] 문단에 있는 역주를 참고할 것.

[20] 심미적 경험은 욕망이나 지적 사고작용이 없는 경험이 아니라, 욕망이나 사고가 인식적 경험에 완전히 통합되어 실제적 경험이나 지적인 경험과는 구별되는 심미적 성격을 띠게 된 경험을 말하는 것이다. 지적인 탐구나 실제적 목적을 위해 탐구하는 사람들의 경우 탐구, 즉 관찰하고 사고하는 목적은 탐구대상의 일반적 특성을 발견하는 데 있다. 그러므로 지각된 대상이 갖고 있는 고유한 특성, 즉 일반화할 수 없는 질적 특성은 탐구대상이 아니며, 따라서 탐구의 방해물이 된다. 탐구자에게 대상은 자료이며 증거이다. 어떤 욕망이나 목적을 가지고 인식작용을 하는 사람은 인식대상이 주는 자료나 증거 그 자체를 충분히 그리고 온전하게 향유할 수 없다. 그러한 탐구자의 일차적 관심은 대상을 즐기는 데 있는 것이 아니라 자료와 증거를 가지고 자신의 탐구 목적에 적합한 일반적 성격이나 자신의 행동이 초래하게 될 결과를 찾아내는 데 있다. 미적 인식을 하는 사람은 지는 해를 응시하거나, 고색 창연한 성당을 바라보거나, 신부의 꽃다발을 보면서 아무런 욕망을 갖지 않는 사람이다. 미적 인식을 할 때 그에게 욕망이 있다면 그것은 오로지 온전하고 충만한 미적 인식을 하는 것뿐이다. 그는 미적 인식의 대상으로서 그 사물을 원하는 것이지, 그 밖의 다른 목적을 위해서 그 사물을 원하지 않는다.

[21] 키츠의 시 〈성녀 아그네스 축제 전야제〉를 읽어 본 사람은 대부분 지적 사고가 활발히 작용하면서 동시에 미적 욕망도 충분히 채워지고 있다는 것을 느낄 것이다. 기대와 만족 사이의 리듬이 너무나 완전하게 통합되어 있어서 독자들은 사고를 하나의 분리된 요소로 느끼지 못하며 또한 사고를 만족이 없는 고된 것으로 인식하지도 않는다. 그 시를 읽을 때 사람들은 일상적 경험에서 일어나는 모든 심리적 요소들이 잘 통합되어 있어서 하나하나 분리된 심리적 요소로 환원할 수 없게 된다. 만일 어떤 하나의 심리적 요소로 환원하면 시를 읽는 경험을

126

통해서 느낀 것은 실제로 느낀 것보다 훨씬 더 빈약한 것이 되고 말 것이다. 이런저런 것을 제외하고서 어떻게 풍요롭고 통합된 경험이 이루어질 수 있겠는가? 들에서 갑자기 자신을 향하여 돌진해 오는 성난 황소와 마주친 사람은 황소를 피할 수 있는 안전한 장소를 찾는다는 오로지 단 하나의 욕망과 생각만이 있을 것이다. 일단 안전한 장소로 피하고 나면 그 사람은 길들여지지 않은 황소의 강렬하며 야성적인 힘을 즐기고 감상한다. 이때 그 사람의 행동은 피할 곳을 찾으려는 안절부절못하는 것과는 완전히 대조되는 것이며, 따라서 관조행위라고 부를 수 있을 것이다. 그런데 심미적 만족을 느끼는 것은 일일이 다 열거할 수 없는 여러 가지 심리적 성향들이 함께 작용하여 성취된 것이다. 그리고 이때 갖게 된 쾌락은 관조라는 행위에 의한 것이 아니라, 지각된 대상 속에 있는 그러한 성향들이 함께 작용하여 이루어진 결과이다. 여기에는 피하는 행동에 들어 있는 것보다 더 많은 생각과 이미지들이 포함되어 있다. 또한 정서라는 것이 단순히 피하는 데 들어 있는 흥분된 에너지를 뜻하는 것이 아니라 무엇인가를 의식하는 것 전부를 가리키는 것이라면, 거기에는 피하는 행동에 들어 있는 것보다 훨씬 더 많은 정서가 들어 있다.

[22] 칸트식의 심리학이 갖고 있는 중요한 문제점 중 하나는 관조에 의한 즐거움을 제외한 모든 쾌락을 오로지 개인적이고 사적인 것 또는 심리적인 만족으로 본다는 점이다. 완결된 이상적 경험을 비롯한 모든 경험은 탐구적인 요소와 보다 나은 미래를 향하여 나아가려는 노력을 포함하고 있다. 우리가 판에 박힌 일상적 일에 묻혀 삶의 활력을 잃고 무관심에 젖어 있을 때는 이러한 열정과 노력은 일어나지 않는다. 어떤 대상에 대해 깊은 관심을 갖고 주의력을 집중하는 것은 여러 요소들이 함께 작용함으로써 나타나는 것이다. 관조라는 것이 감각기관을 통하여 제시된 지각대상에 의해 촉발되고 강화된 주의집중에서 생긴 것

이 아니라면, 그러한 관조는 단지 빈 허공을 공허하게 응시하는 것에 지나지 않는다.

[23] 감각작용은 결코 지각행위, 즉 인식행위 밖에 있는 사건이 아니다. 감각작용은 인식행위가 일어나기 위해서는 반드시 있어야 하는 필수적인 것이다. 그런데 전통적인 심리학은 감각작용이 먼저 일어나고 난 다음에 충동이 일어난다고 생각하였다. 그러나 실제는 정반대로 충동이 먼저 일어나고 나서 감각작용이 일어난다. 보려는 충동이 있기 때문에 우리는 의식적으로 색채를 지각하는 경험을 한다. 듣는 것에서 만족감을 갖고 싶어 하기 때문에 우리는 소리를 듣는다. 운동과 감각 구조가 하나의 기제를 이루고 있으며, 하나의 작용을 한다. 산다는 것은 활동하는 것이기 때문에 원하는 활동을 제대로 실행에 옮기지 못하게 될 때면 언제나 욕망이 일어난다. 그림이 만족감을 주는 것은 그림이 우리 주변에 있는 사물들보다 빛과 색채를 가진 장면에 대한 욕망을 더 잘 충족시켜 주기 때문이다. 도덕의 왕국만큼이나 예술의 왕국도 굶주리고 목마른 자들이 들어가는 법이다. 심미적 대상에 있는 강렬한 감각적 성질을 아주 강하게 인식한다는 것은 그 자체가, 심리학적으로 말하면, 심미적인 것에 대한 욕망이 이미 강하게 자리 잡고 있다는 증거가 된다.

[24] 욕구나 욕망은 생명체의 외부에 있는 물질을 통해서만 충족될 수 있다. 동면하는 곰도 자신의 몸속에 있는 영양소에만 의지하고 살 수는 없다. 생명체의 욕구는 처음에는 맹목적으로 발생하지만, 일단 발생하고 나면 의식적 관심과 주의력을 가지고 환경에 대해 그려진 밑그림과 같은 것이 된다. 욕구가 충족되려면 반드시 주위에 있는 사물들로부터 에너지를 취하고 흡수해야 한다. 이른바 생명체의 과잉에너지는 외부에 있는 어떤 것에 대해 사용되지 못할 경우에는 오히려 생명체에게 불안을 증가시키게 된다. 본능적 욕구, 즉 의식하지 못하는 욕

구는 안절부절못하고 서둘러 발산하려는 경향이 있는 반면, 생명체 자신이 의식할 수 있는 충동은 외부에 있는 적절한 대상을 찾아내고, 대상에 통합하며, 흡수하게 될 때를 기다린다.

[25] 그러므로 오로지 본능적 욕구만이 작용할 때는 지각이나 인식은 아주 낮은 상태에서 행해지며, 지각이나 인식 그 자체도 불분명한 것이 된다. 본능은 너무 성급하기 때문에 주위와의 관계에 주의를 기울일 여유가 없다. 그럼에도 불구하고 본능적 욕구는 적절한 대상을 추구하려는 의식적 욕구로 변형된 이후에는 이중의 목적에 기여한다. 우리가 뚜렷이 깨닫지 못하는 경우에도 충동들은 의식의 초점을 어느 곳에 두어야 할지를 알게 해준다. 보다 중요한 사실은 처음에 생긴 욕구는 욕구를 충족시킬 수 있는 대상들에게 애착을 갖게 하고 주의를 기울이게 하는 원천이 된다는 점이다. 대상에 대한 막연한 관심과 열망이 대상에 주의를 집중하고 추구하려는 애착의 욕구로 변화될 때 지각작용이 일어나게 된다. 만약 우리가 그릇된 심리학이론이 아니라 예술작품의 제작에 기초하여 판단한다면 욕구와 욕망과 애정은 행동과 함께 심미적 경험의 필수적 구성요소라는 것을 인정하게 될 것이다. 동시에 욕구와 욕망과 애정을 심미적 경험과 무관한 것으로 보는 생각이 얼마나 그릇된 것인지를 분명히 알게 될 것이다. 그릇된 생각에 따르면 예술가는 심미적 경험을 하지 않는 사람이 되고 만다. 그리고 인식 그 자체를 위한 인식, 순수한 인식만이 인간의 심리적 요소들이 함께 작용하여 이루어지는 것으로 보게 될 것이다.

[26] 여기서 심미적 감상의 중요한 특징을 이루는 균형이나 평형상태에 대한 새로운 설명이 가능하다. 빛이 눈만을 자극하는 것이라면 빛에 대한 경험은 아주 보잘것없고 빈약한 것이 될 것이다. 빛에 반응하여 눈과 머리를 돌리는 성향이 수많은 다른 충동들에 흡수되고 통합되어 하나의 행동을 일으키는 요소가 될 때 모든 충동들은 균형감을 갖게

되고 평형상태를 유지한다. 이럴 때 단순한 자극에 대한 반응과는 다른 형태의 종합적인 반응, 즉 인식작용(지각작용)이 발생하고 인식된 것은 가치를 지니게 된다.

[27] 이러한 상태는 일종의 관조상태라고 보아도 문제가 없을 것이다. 그리고 만일 '실제적인' 것이라는 것이 인식작용 밖에 있는 구체적이고 특별한 목적이나 어떤 외적인 결과를 얻기 위해 행해진 행동을 의미한다면, 이것은 실제적인 것도 아니다. 6) 이런 의미의 실제적인 것인 경우 인식은 그 자체를 위하여 존재하는 것이 아니라, 외적인 결과를 얻기 위하여 행해지는 것에 지나지 않는다. 그러나 실제적인 것에 대한 이러한 생각은 '실제적인'이라는 말을 상당히 제한된 의미에서 사용한 것에 지나지 않는다. 일상적으로 행한다는 의미에서 보면 예술은 실제적인 것이다. 예술 그 자체가 행동하고 만드는 것, 즉 실제적 행위이며, 심미적 인식도 신체적 요소를 비롯하여 완전한 인식에 필요한 모든 요소들을 총동원하는 조직적 활동이다.

[28] 지금까지 '관조'의 의미를 탐구하면서 관조와 관련된 여러 가지 생각들을 살펴보았다. 아마 적지 않은 사람들이 관조에 대한 나의 언급이 열정적인 감정과 관련이 없는 것으로 보인다는 점에서 이의를 제기할 가능성이 있다. 나는 관조란 인식행위에서 발견할 수 있는 충동들이 내적 평형상태에 이른 것이라고 말하였다. 그런데 '평형상태'라는 말 자체가 관조에 대해 잘못된 생각을 낳을 수 있는 애매한 말이다. 그 말은 관조상태에서 볼 수 있는 바와 같이 깊이 몰두하는 대상에 사로잡힌 황홀함 같은 것이 배제된, 조용하고 침착한 균형 잡힌 상태를

6) 앞에서 언급한 외적 수단과 매개수단 사이의 차이점을 비교해서 생각해 볼 것. 이 책 197쪽 참조.
[역주] 197쪽은 원서의 쪽수를 말하는 것이며, 이 글에서는 제 9 장〔23〕 문단부터 외적 수단과 매개수단에 대한 설명이 나온다.

뜻하는 것으로 이해될 수 있다. 그런데 여기서 평형상태라는 말은 단지 다양한 충동들이 서로 충돌하지 않고 잘 통합된 상태에 이른 것을 뜻한다. 이런 점에서 평형상태라는 말은 충동들이 잘 통합된 정서적 인식에 근거를 두지 않는 행동, 즉 충동에 사로잡힌 행동을 배제하기 위한 것이다. 심리학적으로 볼 때 마음속 깊은 곳에 뿌리박혀 있는 욕구는 쉽게 표면으로 드러나지 않는 법이다. 그러한 욕구가 표면으로 나와 인식작용에까지 이르기 위해서는 감정이나 느낌이 먼저 있어야 한다. 그리고 이러한 감정이나 느낌은 결국에는 욕구를 실현시키는 통합된 경험을 가능하게 한다. 앞에서 다른 맥락에서 언급했듯이 지각되는 대상을 만나면서 촉발된 정서는 원래 마음속에 있다고 생각되는 순수한 감정과는 다른 것이다. 미적 정서를 전통적인 의미의 관조라는 행위 속에 있는 즐거움에 한정시키는 것은 심미적 정서의 중요한 특징들을 모두 박탈하는 것에 지나지 않는다.

[29] 우리의 논의를 이해하기 위해서 이미 앞에서 부분적으로 인용한 키츠의 구절을 다시 한 번 더 살펴보는 것이 좋을 것이다. "시의 특성 그 자체에 관해서 보면 … 언어로 표현된 시, 즉 시에 나타난 언어적 표현은 그 시가 말하려는 것은 아니다. 이런 점에서 시 자체에는 시의 자아라고 할 만한 것이 들어 있지 않다. 그러나 어떻게 보면 시에는 시가 말하려는 것 전부를 담고 있으며 또 어떻게 보면 시가 진정 말하려는 것은 하나도 들어 있지 않다. 즉, 언어로 표현된 시는 전부이면서 또한 아무것도 아니다. 시는 빛과 그림자를 모두 즐긴다. 그리고 시는 정당한 것이나 사악한 것이거나, 높은 것이나 낮은 것이거나, 부유한 것이거나 빈곤한 것이거나, 고귀한 것이나 천한 것이거나 간에 기쁨과 즐거움 속에서 산다. 덕이 높은 철학자에게 충격을 주는 것이 카멜레온처럼 변신할 수 있는 시인에게는 기쁨을 준다. 시인은 사물의 밝은 면이 주는 달콤한 맛에서 즐거움을 얻기도 하지만 그에 못지

않게 어두운 면이 주는 쓴맛에 의해서도 여전히 기쁨을 얻는다. 왜냐하면 양자 모두 결국에는 삶을 사색〔상상적 인식〕하게 하기 때문이다. 카멜레온처럼 끊임없이 변신해야 하는 시인은 자신의 정체성을 가지고 있지 않기 때문에 어느 누구보다도 시적이지 못하다. 또한 그는 자신의 정체성을 가지고 있지 못하기 때문에 계속해서 다른 사람 속에서 다른 사람을 위하여 존재하며, 다른 사람을 채워 주는 일을 한다. … 내가 사람들과 함께 방 안에 있을 때 만약 내 머릿속에서 만들어 내는 것에 대해 끊임없이 생각하지 않는다면 나는 진정한 나 자신이 되지 못하며, 방안에 있는 모든 사람이 나를 압박하여 순식간에 질식하고 말 것이다. ”

[30] 최근 미학이론에서 많은 진전을 보여 온 '공평무사함', '초연함', '심리적 거리두기'와 같은 개념들도 관조와 동일한 방식으로 이해될 수 있다. 그러나 이런 말들은 심미적 인식을 충분히 전달하기에는 문제가 있다. '공평무사함'은 무관심과는 다른 것이다. 그것은 특별한 관심이 사태를 장악하고 있지 않다는 것을 완곡하게 표현한 것이다. '초연함'은 말 자체는 극히 소극적인 의미를 띠고 있지만 매우 긍정적인 태도를 뜻하는 것이다. 초연하다는 것은 어떤 것에서 완전히 분리되어 있는 것이 아니다. 그것은 적극적으로 참여하는 것도 아니며, 또한 완전히 참여하지 않는 것도 아니다. 오히려 그것은 신체적인 면에서는 한발 물러서 있는 것이지만, 실제로는 적극적으로 참여하는 한 가지 방식이기도 하다. 심지어 '집착'이라는 말도 심미적 인식을 충분히 전달하지 못한다. 그것은 자아와 미적 대상이 긴밀한 관련을 맺고 있기는 하지만 양자가 일치되고 통합되어 있지 못하다는 것을 의미한다. 심미적 인식의 대상으로서 예술작품에 대한 참여는 사물을 물리적으로 소비하려고 할 때 작용하는 것과 같이 특별한 욕구를 가지고 참여하는 것과는 거리가 먼 것이다.

[31] '심리적 거리두기'라는 말도 매우 유사한 사실을 가리키는 데 사용된다. 앞에서 언급했던 성난 황소를 구경하면서 즐거움을 느끼는 사람의 예를 가지고 다시 생각해 보자. 그 장면에 있는 사람은 실제로 행동하는 것은 아니다. 즉, 그는 그 장면에 대해 인식하고 있을 뿐 실제로 특별한 행동을 함으로써 정서적으로 촉발된 것은 아니다. 심리적 거리두기는 특별한 충동으로 대상에서 떨어져 있기는 하지만 대상에 참여하기를 꺼리는 것은 아니다. 그것은 대상을 인식하는 데 완전히 빠져 있는 것이 아닌 균형 잡힌 참여의 또 다른 형태에 대해 붙여진 이름이다. 바다에서 폭풍우를 즐기는 사람은 자신의 충동들과 들끓는 바다, 포효하는 질풍, 파도에 흔들리는 배와 같은 극적인 장면을 하나로 통합한다. '디드로의 역설'은 이와 비슷한 상황을 잘 설명한다. 무대 위의 배우는 자기가 맡은 역할에 냉담하거나 무감동한 것이 아니다. 만약 그가 연기하는 장면이 실제로 일어나는 것이라면 한 인간으로서 그를 사로잡고 있는 충동들은 예술가로서 그가 갖고 있는 관심과 만나면서 변형된다. 공평무사함, 초연함, 심리적 거리두기와 같은 말들은 모두가 원래 내면에 있는 욕구나 충동에 적용하기에는 적합한 용어이지만 예술적으로 조직된 경험을 설명하는 것으로서는 적절치 못한 용어들이다.

[32] '합리주의적' 예술철학에서 등장하는 심리학적 개념은 모두 감각과 이성의 분리라는 생각에 기반을 두고 있다. 예술작품이 감각적이라는 것은 부정할 수 없는 사실이다. 그러나 예술작품은 감각을 통하여 우주의 논리적 구조를 체화하는 것으로 매우 풍부한 의미를 담고 있는 것이다. 그러므로 예술작품은 감각과 이성의 분리가 부당하다는 것을 보여주는 좋은 예이다. '이론상'으로 보면 순수예술과는 구별되는 일상적 삶의 사태에서 감각은 현상과 관계하며 현상만을 파악할 뿐 현상 배후에 있는 실재인 이성적 실체를 은폐하거나 왜곡하는 작용을 한

다. 예술에 의한 상상은 감각에 의해 획득한 내용들을 사용함으로써 감각의 중요한 역할을 인정하며, 동시에 감각을 이용하여 근본적이고 이상적인 진리를 추구한다. 그래서 예술은 이성이라고 하는 실질적인 케이크를 소유하는 방법이면서, 동시에 그것을 먹는 감각적인 기쁨을 누리는 방법이다.

[33] 그러나 질성을 감각적인 것으로 그리고 의미를 관념적인 것으로 구분하는 것은 부차적인 문제이며 방법상의 문제이다. 어떤 상황에 문제가 있는 것으로 추정될 때, 우리는 한편에서는 지각을 통해 주어지는 사실들을 확인하고, 다른 한편에서는 이러한 사실들이 어떤 의미가 있는지를 탐구한다. 여기서 사실과 의미의 구분은 반성적 사고를 하는 데 필요한 것이며, 반성적 사고를 하기 위한 수단으로 행해지는 것이다. 대상에 들어 있는 요소를 어떤 것은 이성적인 것으로 또 어떤 것은 감각적인 것으로 구분하는 것은 언제나 상황에 따라 임의적으로 행해지는 것이며, 경험의 시작과 경험이 끝나기 이전의 중간단계에서 이루어지는 것이다. 이성적인 것과 감각적인 것으로 구분하는 것은 구분하기 이전의 상태에서 탐구과정을 거쳐 다시 구분이 극복되는 하나의 지각적 경험에 이르기 위한 것이다. 개념상으로만 생각됐던 것이 그 과정에서 대상의 내재적 의미가 된다. 심지어 과학적 개념들도 단순히 언어적인 것을 넘어서서 의미 있는 것으로 받아들이기 위해서는 감각적 인식에 의해서 구체화되어야 한다.

[34] 반성적 사고 없이 관찰된 대상들은 모두 감각된 질성과 의미가 완전히 하나로 통합되어 있다. (물론 이 대상들에 대해 보다 더 잘 알기 위해서는 반성적 사고를 해야 할 것이다.) 우리는 눈을 통하여 바다의 푸름이 바다의 속성이라는 것을 인식한다. 그리고 이것은 나뭇잎의 녹색과는 다르다는 것도 눈으로 인식한다. (엄밀히 말하면 이것은 눈을 가지고 인식하는 것이지 눈에 주어지는 것은 아니다.) 그리고 바위의 회색은 그 위

에서 자라는 이끼의 회색과 질성이 다르다는 것도 감각을 통해서 바로 알게 된다. 반성적 탐구 없이 지각된 대상들의 경우 대상의 질성은 대상의 의미, 즉 대상의 속성이나 다름없는 것이다. 예술은 질성과 의미를 통합시키고 고양시키는 능력을 가지고 있다. 특히 보통 심리학에서 주장하는 감각과 의미의 분리를 없애는 것을 넘어서서, 예술은 질적 특성이라는 매개수단을 발견함으로써 대상의 중요한 특징을 부각시키면서 질적 특성과 의미를 완전히 하나로 통합시킨다. 질성이라는 매개수단은 경험 속에서 표현된 다양한 구성요소들을 완전하게 하나로 녹여서 합치는 것을 가능하게 한다. 이전에 언급한 상반되는 두 요소들의 비율문제도 단순한 산술적 비율이 아니라 그것들이 녹아서 하나로 합쳐지는 융합의 작용으로 이해해야 한다. 예술사 전체를 보거나 예술가 개개인을 보거나 간에 감각과 의미 중에 어느 한 가지 요소가 다른 요소보다 더 우세하게 나타난다. 그러나 그것이 성공적 예술인 한 언제나 두 가지 요소가 조화롭게 통합되어 있다. 인상주의 회화에서는 즉각적 질성이 현저히 우세하다. 세잔의 경우에는 추상에로 향하는 성향과 함께 관계와 의미가 뚜렷이 강조되었다. 그럼에도 불구하고 세잔이 심미적으로 성공을 거두게 된 것은 그의 작품이 질성적이고 감각적인 매개수단의 면에서 높은 성취를 보였기 때문이다.

[35] 일상적 경험은 아무런 감동이 없는 것, 권태로운 것, 또는 판에 박힌 것이 되기 쉽다. 이러한 일상적 경험에서 우리는 감각을 통해서 경험의 고유한 질성을 포착하지도 못하며, 사고를 통해서 사물의 의미를 얻지도 못한다. '세계'는 우리에게 부담스러운 것이거나 혼란스러운 것으로 존재한다. 우리는 감각 특유의 맛을 느끼거나 사고에 의해 감동될 만큼 충분히 활기에 차 있지 못하다. 우리는 환경에 의해 억압받고 있거나 환경에 대해 무감각하다. 이런 경험을 정상적인 것으로 받아들이는 세태를 타파하기 위해서는 무엇보다도 예술은 일상

경험에 파고 들어가 있는 분리를 극복할 수 있다는 생각을 받아들여야 한다. 만약 일상 경험에서 압박을 느끼거나 단조로움을 느끼지 않는다면 꿈과 환상의 세계는 매력적이지 못할 것이며, 감정을 완전히 억압하는 것도 가능하지 않을 것이다. 나쁜 환경적 요인 때문에 주어진 환경에 대해 무관심과 권태감으로 억눌리게 될 때 감정은 우리를 현실로부터 도피하게 하며, 환상 속에 묻혀서 살아가게 만든다. 힘이 넘치는 충동이 일상적 삶의 사태에서 적절한 배출구를 찾지 못할 때 그러한 무관심과 권태감을 초래한다. 그러한 상황에서는 대부분의 사람들이 그저 감정의 흐름에 모든 것을 내맡겨 버리는 삶을 살기 쉽다. 그리하여 사람들은 자유롭게 떠도는 감정의 세계로 들어가는 쉬운 길을 찾기 위하여 음악을 듣거나, 소설을 읽거나, 영화관에 가는 것과 같은 방법을 택한다. 그러나 이 사실이 감각과 이성, 욕망과 지각 같은 심리현상들이 본질적으로 분리되어 있다는 철학적 주장이 옳다는 것을 입증하지는 못한다.

[36] 하지만 많은 사람들이 순전히 환상적인 것에서 위안과 즐거움을 찾는 상황에서 실제적인 것과 예술작품을 서로 대립적인 것으로 보는 것은 당연한 것으로 생각된다. 오늘날 미의 대상과 유용한 것의 대상이 서로 다르며 대립된다는 생각은 널리 퍼져 있는 상식과 같은 것이다. 그러나 그것은 경제문제와 관련하여 예술작품의 사용방법이나 목적에 변화가 일어난 데서 오는 혼란 때문이다. 흔히 예술작품으로 인정되는 사원이나 그림들도 일정한 용도를 가지고 있다. 유럽의 도시에서 흔히 볼 수 있는 아름다운 시청건물은 공적 업무를 처리하기 위한 장소이다. 밀림에 사는 원시부족이 만든 물건들은 일차적으로는 식량을 얻고 보관하는 데 사용하거나 자신들을 보호하는 데 사용하는 것이지만, 도시인이나 문명화된 삶을 사는 사람들의 눈에는 동시에 심미적 대상이 되기도 한다. 사람들의 눈길을 끄는 멕시코의 도공이 가정에서

136

사용할 목적으로 만든 흔한 싸구려 접시나 그릇도 그 나름의 아름다움과 매력을 지니고 있다.

[37] 하지만 일반적으로 사람들은 실제적 목적을 위하여 사용하는 대상과 심미적 경험의 대상은 심리학적 측면에서 볼 때 서로 대립된다고 생각한다. 심지어 어떤 사람들은 실제적인 일을 잘 수행하는 것과 생생한 미적 경험을 갖는 것은 인간 존재의 구조적 성격상 완전히 다른 것이라는 주장을 하기도 한다. 물건을 만들거나 사용하는 데는 만드는 사람이나 사용하는 사람 모두에게 거의 기계적이며 자동화된 기술을 필요로 한다. 그런데 아무리 뛰어나고 숙련된 기술이라 할지라도 기계적이며 자동화된 것이라면 오히려 강렬한 예술적 경험을 하는 데 방해가 된다. 7)

[38] 가정에서 식사를 하거나 음료를 마시는 데 사용하는 그릇이나 식기들은 원래 만들어진 목적 자체가 실생활에 사용하기 위한 것이며 그러한 목적에 적합하도록 설계된 것이다. 그러나 이러한 가정용 식기도 어떤 특별한 노력을 기울여 구입한 것이거나 아주 오래된 것, 또는 외국에서 수입한 것인 경우에는 심미적 인식의 원천이 된다. 즉, 가정용 식기는 실용적인 것의 대표적인 예이지만, 이것마저도 심미적 인식의 대상이 될 수 있다. 이러한 생각에 대해 의문을 품는 사람이 있다면 물건을 만드는 장인들의 태도를 주의 깊게 살펴볼 것을 권하고 싶다. 동서고금을 막론하고 장인들은 물건을 만들 때 단순히 실용적 측면만을 고려하여 디자인하는 것이 아니라, 가능한 한 미적으로 보기 좋게 만들기 위해 고심하고 많은 시간을 투자한다. 이러한 사실을 어느 정도 알기만 한다면 그런 의문을 갖지는 않을 것이다. 일반적으로 지금

7) 많은 사람들은 순수예술과 실용예술의 구분을 지지한다. 여기서 언급하는 심리학적 논의는 이스트만의 《문학적 정신》(205~206쪽)에서 인용한 것이다. 심리적 경험의 특성에 관해서는 그의 말에 적극적으로 찬성한다.

까지 가정용 식기를 예술과는 아무런 관련이 없는 실용적인 것으로 보게 된 것은 사물에 내재된 고유한 본성 때문이라기보다는, 산업화가 진행된 사회적 상황 때문이라고 보아야 할 것이다. 가정용 식기를 실제로 구입하고 사용하는 사람의 관점에서 보면 가정용 식기는 전적으로 실용적인 것만은 아니다. 우리는 차를 마시면서 컵의 재료와 형태의 우아함을 감상한다. 그리고 식사하는 것이 단순히 주린 배를 채우려는 욕망을 충족시킨다는 심리학적 법칙에만 따른다면 우리는 가능한 한 짧은 시간에 음식을 게걸스럽게 먹어치우거나 음료를 정신없이 꿀꺽꿀꺽 마시고 말 것이다. 그러나 가장 실용적인 일이라고 할 수 있는 식사까지도 사람들은 멋있고, 우아하며, 품위 있게 하려고 한다.

[39] 오늘날과 같이 산업화되고 분업화된 사회적 조건에서 대부분의 공장노동자들은 자기 자신의 노동의 결실을 감상하거나 노동의 산물이 지니고 있는 형태와 구조 자체를 자랑할 기회를 갖지 못하며, 심지어 그들이 만든 제품이 얼마나 실제적인 목적을 위하여 효율적으로 만들어졌는지를 검토할 기회도 제대로 갖지 못한다. 그런데 가족이 사용할 옷을 만드는 가정주부, 양복점의 재단사나 봉제공들은 자신의 노동의 결과를 감상할 수 있기 때문에 자기가 하는 일에 의미를 갖고 열중할 수 있다. 이와 마찬가지로 일을 하되 전적으로 돈 버는 것만을 목적으로 일하지 않는 사람들 또는 자동벨트가 쉼 없이 돌아가는 공장에서 일하기는 하지만 흔히 빠지기 쉬운 타성에 완전히 빠지지 않은 사람들은 비록 실용적 도구를 생산하는 과정 속에서도 생생한 심미적 경험을 가질 수 있다. 빠른 속도와 같은 자동차의 기능을 자랑하는 사람들보다 수적으로 적기는 하지만, 우리는 자동차 모양의 아름다움이나 운전할 때의 심미적 느낌을 자랑하는 사람들을 종종 만날 수 있다.

[40] 이런 점에서 보면 실용적인 것과 심미적인 것 사이에 본질적 구분이 있다고 주장하는 심리학은 그 자체가 분업화되고 생산과 소비

가 분리된 오늘의 지배적 사회제도를 그대로 반영한 것에 지나지 않는다. 만일 노동자들이 오늘날과는 전혀 다른 사회적 조건에서 일한다면 실제로 사용할 물건을 만들 때 자신이 만드는 과정과 만든 물건에 대한 심미적 인식을 일으키고 심미적 충동을 만족시키는 경험을 하게 될 것이다. 심리적 구조상 인간은 정신능력을 가진 자동화된 기계장치와 같은 존재라고 생각하거나, 자신이 하는 일에 대해 고양된 느낌을 갖지 못하는 기계처럼 효율적으로 일만 하는 것을 좋아하는 성향을 가지고 있다고 주장하는 것은 그야말로 터무니없는 것이다. 가만히 생각해 보면 일상생활에서 실제로 사용하는 물건이나 심미적으로 고양된 느낌을 주는 물건도 따지고 보면 모두 다 우리의 환경을 구성하는 사물들이다. 만일 그렇다면 실제적 목적을 위하여 사용하는 물건이나 이런 물건을 사용하는 것은 심미적 경험의 대상이 될 수 없다고 생각하는 것은 그야말로 문제가 있다.

[41] 실용적인 것과 심미적인 것을 구분하는 전통적 심리학의 문제점을 잘 드러내어 주는 것이 바로 예술가의 행위이다. 만약 화가나 조각가가 자동기계처럼 일하는 것이 아니라 풍부한 감성과 상상력이 가득 찬 경험을 하고 있다면, 흔히 산업사회에서 볼 수 있는 것처럼 효과적으로 일하는 것이 심미적으로 고양된 느낌을 갖는 것과 대립된다고 보는 것은 그다지 신빙성을 갖지 못할 것이다. 노동자가 생산활동에 집중하여 열심히 일하는 것과 예술가가 창작활동에 전념하여 열심히 일하는 것이 적어도 형식상 동일한 것이라면, 생산활동에 전념하는 것이 심미적으로 고양된 인식을 방해하거나 억제한다는 주장은 성립하지 않는다. 그리고 예술가의 경우에는 창작활동에 전념하는 것과 심미적으로 고양된 인식을 갖는 것은 깊은 상관관계가 있다고 보아야 할 것이다. 과학을 탐구하는 사람들이 과학적 탐구를 위하여 몸을 사용하기보다는 의자에 가만히 앉아서 생각에 몰두했던 때가 있었다. 그러나 오늘날 과학자들

은 과학적 아이디어를 생각해 내고 증명하기 위해서는 활동을 해야 하며, 그러한 활동은 실험실이나 그와 유사한 장소에서 행해진다. 교사의 가르치는 행위가 너무나 유창하여 가르치는 일에 대하여 정서적이고 상상적인 인식을 하지 않는다면 그는 목석같은 교사 또는 기계적인 교사가 되고 말 것이다. 이것은 변호사나 의사와 같은 모든 전문직에도 동일하게 적용된다. 공장에서 육체노동에 종사하든 정신적인 일을 주로 하는 전문직에 종사하든 간에 모두 육체적 활동과 정신적 활동을 동시에 수행한다. 이러한 사실은 실용적인 것과 심미적인 것(정신적인 것)을 구별하는 심리학적 이론이 잘못된 것이라는 점을 보여주는 좋은 증거가 된다. 그리고 그러한 사실은 모든 인간 경험은 본질상 심미적인 것이 될 수 있다는 것을 보여주는 증거도 된다. 능숙한 외과의사에 의해 성공적으로 이루어진 외과수술은 실제 시술한 의사뿐만 아니라 보는 사람에게도 감동과 함께 가슴 찡한 심미적 느낌을 갖게 한다.

[42] 일반사람들의 마음에 대한 견해인 대중의 심리학이나 학문적 체계를 가진 과학적 심리학 모두 정신과 육체가 분리되어 있다는 생각에 기반을 두고 있다. 정신과 육체가 분리되어 있다는 생각은 필연적으로 마음과 실천의 이원론을 낳게 된다. 그것은 적어도 실천은 육체와 관계된 것이 분명하다고 생각하기 때문이다. 그런데 정신과 육체가 분리되어 있다는 생각은 상당한 정도 마음과 행동이 서로 별개의 것으로 작용한다는 피상적 경험에서 기인하는 것이다. 일단 마음과 행동이 분리되면 정신적 작용이 독립적인 지위를 확립한다. 그것을 마음이라고 하든, 정신이라고 하든, 영혼이라고 하든 간에 정신적 작용, 즉 마음은 인간과 환경과의 상호작용과 상관없이 존재하며, 독자적으로 작용할 수 있다는 생각을 갖게 된다. 노동이 육체와 관계된 것이라면 여가는 정신과 관련된 것이다. 여가에 대한 전통적 생각은 철저히 육체를 사용하는 고된 노동의 성격과는 대조되는 것으로 규정되었다.

[43-1] 이런 점에서 보면 심리학이나 철학에서 전문적 용어로 사용되는 '마음'이라는 말은 심하게 왜곡된 상태에 있다. 오히려 일상적으로 사용되는 '마음'이라는 말이 과학적이며 철학적으로 올바른 생각을 담고 있다. 즉, 일상적으로 사용되는 마음에 대한 생각이 전통철학이나 심리학에서 사용되는 마음의 개념보다 실제로 작용하는 마음의 모습을 더 잘 기술하고 있다. 일상적으로 사용될 때 마음은 사물에 대한 관심과 염려를 나타내는 것을 뜻한다. 그리고 이때의 관심은 특정한 양태의 관심만을 가리키는 것이 아니라, 실제적, 지적, 정서적인 다양한 양태의 관심 모두를 가리키는 것이다. 마음은 사람(의 신체)이나 사물과 분리되고 독립된 것을 가리키는 것이 아니라, 상황, 사건, 대상, 사람(의 신체) 등과 관련하여 실제로 작용하는 것을 말한다.

[43-2] 마음이 실제로 하는 작용이 얼마나 넓은지 생각해 보자. 마음은 일차적으로 기억을 의미한다. 우리가 이러저러한 사실들을 기억하고 기억해 내는 것은 마음이며, 마음의 작용이다. 마음은 또한 주의를 기울이는 것이다. 마음은 접촉하는 사물이나 사태를 주시할 뿐만 아니라, 우리가 처한 문제나 어려운 일에 주의를 기울이며 영향을 미치려고 한다. 또한 마음은 목적을 의미한다. 우리는 이러저러한 일에 마음을 두며, 그러한 것을 달성하거나 획득하기 위하여 마음을 쓴다. 이러한 마음의 작용은 순전히 지적인 것이 아니다. 어머니는 자기의 아이에게 마음을 둔다. 그때 어머니는 애정을 가지고 아이를 돌보는 것이다. 이런 점에서 마음은 돌보는 것이라고 할 수 있다. 여기서 돌본다는 것은 무엇을 어떻게 돌보아야 할지 주의를 기울이고 탐구하는 적극적 의미에서 돌보는 것은 물론, 염려하고 걱정하는 것과 같은 소극적 의미에서 돌보는 것 모두를 뜻한다. 우리는 어린아이를 돌볼 때 정서적으로 염려하면서 동시에 지적으로 생각하면서 아이의 발걸음이나 행동 하나하나에 마음을 쓴다. 행동이나 사물에 주의를 기울인다는 말

에서 짐작할 수 있듯이 마음(을 쓴다는 것)은 실제로 행동하는 것이며, 무엇과 관계를 맺는 것이다. 그것은 어린이들이 부모님의 말씀을 마음에 담아 두라는 말을 들을 때의 마음의 작용과 같은 것이다. 요약하면 '마음을 쓴다'는 것은 무엇인가를 알게 되는 지적 활동이며, 돌보거나 좋아하는 것과 같은 정서적 활동이며, 목적을 달성하기 위하여 행동하는 의지적이고 실천적인 활동이다.

[44] 마음은 원래 동사형이다. 마음이라는 것은 자신이 처한 상황을 의식하면서 행동하는 모든 방식을 뜻하는 것이다. 하지만 불행하게도 전통철학의 이원론에 의해서 마음의 개념은 행동의 양태라는 생각보다는 활동을 가능하게 하는 근본적인 내용이라는 생각으로 규정되었다. 따라서 마음은 주의한다, 의도한다(목적을 갖는다), 돌본다(배려한다), 주목한다, 기억한다와 같은 행위를 직접 하는 것이 아니라, 그러한 행위를 지휘하고 조정하는 독립된 실체로 보게 된다. 환경에 반응하는 방식인 마음이 행동과는 무관하게 존재하면서 행동을 이끌어 내는 실체로 바뀐 것이다. 마음은 생명체의 반응행동이 있으려면 사물, 사건, 과거, 현재, 미래와 같은 환경이 반드시 있어야 하며, 그러한 환경과 긴밀한 관련을 맺고 있어야 한다. 그런데 마음을 실체로 보는 생각은 마음의 작용에 반드시 필요한 환경과의 관련을 부정하거나 우연적인 것으로 만들어 버린다. 마음과 환경과의 관련이 우연적인 것이라면, 마음과 육체의 관련도 우연적인 것에 지나지 않게 된다. 이처럼 마음이 완전히 물질적인 것이나 육체적인 것과 무관한 비물질적이고 정신적인 것이라면, 마음은 실제로 행하고 겪는 신체기관과 무관한 것이 되며, 동시에 육체 또한 더 이상 살아 움직이는 것이 아닌 죽은 고깃덩어리에 지나지 않게 된다. 마음을 활동과는 분리된 실체로 보는 생각은 미적 경험을 잘못 설명하는 주요한 이유가 된다. 이러한 생각에 의하면 미적 경험을 오로지 '마음속에서' 일어나는 것으로 보게 되며, 나

아가 미적 경험과 다른 종류의 경험을 전혀 별개의 것으로 보는 생각을 강화시켜 준다. 그리하여 미적 경험은 신체가 삶을 구성하는 사물들과 능동적으로 상호작용하는 경험의 양식과는 성격이 전혀 다른 것으로 보게 된다. 결국 이런 생각은 예술을 살아 있는 생명체의 능력과 영역에서 박탈하는 결과를 가져온다.

[45] 전통철학에서 '실체'(substance)라는 말에 특별히 부여한 형이상학적 의미가 아니라 '실질적인'(substantial)이라는 말의 일상적 의미에서 볼 때 동사형으로서 마음에는 실질적인 어떤 것이 있다. 어떤 것에 대해 행동한 결과로 무엇인가를 겪게 될 때 항상 자아는 변화한다. 이때 변화되는 것은 솜씨나 기술을 습득하거나 향상시키는 것과 같은 신체적인 것만 있는 것이 아니라, 사물의 의미를 마음에 저장하면서 일어나는 태도나 관심의 변화도 있다. 태도나 관심의 변화는 사물에 대해 행하고 겪는 동안에 얻게 된 사물의 의미가 마음에 저장되면서 일어난다. 이런 식으로 습득되고 저장된 의미들은 자아의 일부분이 된다. 저장되고 습득된 의미는 개인이 세계에 대해 주목하고, 관심을 두며, 목적을 갖는 중요한 자원이 된다. 이처럼 '실질적인 것'으로서 마음은 환경과의 새로운 접촉을 하면서 생긴 결과가 투영되는 배경이 된다. 여기서 배경이라는 말을 한다고 해서 마음을 단순히 수동적인 것으로 이해해서는 안 된다. 행위의 결과 생긴 의미가 저장된다는 점에서는 수동적인 것이기는 하지만, 마음은 그 어느 것보다도 능동적인 작용을 하는 것이라는 점을 명심해야 한다. 마음 위에 새로운 것을 투영할 때 그것은 그냥 그대로 마음속에 저장되는 것이 아니라 배경과 새로 들어오는 것 둘 다에 대한 동화와 재구성이 일어나게 된다.

[46] 적극적이고 열정적인 배경은 숨어서 기다리다가, 무엇인가 나타나기만 하면 그것과 한바탕 싸움을 벌이고, 그것을 흡수하여 자신의 한 부분으로 만든다. 배경으로서 마음은 과거에 있었던 환경과 상

호작용하는 과정에서 형성된 것이며, 그 과정에서 생긴 자아의 변화를 통해서 재구성된다. 근본적으로 마음은 세계를 향하여 열려 있는 것이며 세계와의 교류를 통해서 형성된다. 그러므로 마음은 세상과 독립하여 그 자체로 존재하는 것도 아니며, 스스로의 작용에 의해 홀로 완성될 수 있는 것도 아니다. 물론 마음의 활동이 명상하고 숙고하는 것처럼 자신 내부로 향할 때도 있다. 그러나 자신의 내부로 향한다고 해서 마음이 수동적이거나 고요한 것이라는 뜻은 아니다. 자신 내부로 향하는 것은 마음이 세상에서 모은 자료에 대해 숙고하고 검토하는 동안에 세상에서 잠시 물러나 있는 것일 뿐이다.

[47] 사람들의 마음은 어떤 문제에 주된 관심을 갖느냐에 따라서 과학자의 마음, 교육자의 마음, 철학자의 마음, 예술가의 마음, 정치가의 마음, 사업가의 마음 등과 같이 구분하여 부를 수 있다. 사람들의 관심은 주위에 있는 환경에서 자료를 수집하고 결합하는 일을 하는 데 중요한 영향을 미친다. 관심이 다르면 주위에 있는 대상들로부터 자료를 선정하고 수집하는 데 차이를 보이며, 수집된 자료를 결합하고 통합하여 일정한 조직체를 만들어 내는 방법에 차이를 나타내게 된다. 예술가적 기질을 타고 태어난 사람은 어느 정도 인간과 자연의 다양성과 보편성 모두에 대한 특별한 감수성을 가지고 있으며, 감수성을 가지고 포착한 것을 재구성하여 자신이 좋아하는 표현매체로 표현하려는 강한 충동을 가지고 있다. 이러한 내재되어 있는 충동이 경험의 배경과 융화될 때 마음이 작용하며 마음이 드러나게 된다. 이 배경 중에 가장 중요한 것이 전통이다. 마음이 작용하기 위해서 어떤 대상과의 직접적인 접촉과 관찰은 반드시 있어야 하지만, 전통이 없이는 충분하지 못하다. 심지어 예술가 개인의 독창적 기질도 예술가들이 활동하는 예술적 전통에 대한 다양하며 폭넓은 경험이 없으면, 그저 빈약한 것이 되고 말거나 이상하고 괴상한 것이 되고 만다. 직접적으로 경험하는 장면에 조직

화된 배경이 다가가서 융합되지 않는다면 그 경험은 타당하지도 않으며 효율적이지도 못하다. 왜냐하면 각각의 위대한 전통들은 그 자체가 재료를 배열하고 전달하는 방법과 안목이 조직화된 습관이기 때문이다. 이 습관이 선천적 기질과 성향을 만나 새로운 기질과 성향을 형성할 때 그것은 예술가의 마음의 필수적 구성성분이 된다. 이와 같이하여 자연의 어떤 측면에 대한 특별한 감수성이 예술적 능력으로 발전된다.

[48] 문학에서보다는 조각, 건축, 그림과 같이 문자를 사용하지 않는 예술분야에서 뚜렷한 학파 또는 유파들이 나타난다. 이러한 학파나 유파들의 등장은 이전에 있던 학파나 유파의 전통을 계승하고 발전시키는 과정에서 형성된다. 그런데 문자를 표현매체로 사용하는 문학의 경우에도 위대한 문학가는 모두 드라마든, 시든, 산문이든 대가의 문학작품의 영향을 받는다. 문자를 사용하는 여러 분야에서 뛰어난 사람들이 전통에 의존하며 전통의 영향을 받는다는 사실은 특별히 문학에만 해당되는 것이 아니다. 과학자나 철학자나 기술자도 모두 전통을 이루는 문화적 내용에서 사고 내용을 시사받는다. 전통에 의존하는 것은 독창적 시각을 갖거나 창조적 표현을 하는 데 없어서는 안될 필수적이고 본질적인 요소이다. 적당히 모방하는 사람들이 문제가 되는 것은 전통에 의존한다는 데 있는 것이 아니라, 전통이 그 사람들의 마음의 한 부분으로 파고 들어가지 못하기 때문이며, 보고 만드는 자신만의 독창적 방법을 형성하는 데까지 이르지 못하기 때문이다. 이런 경우 전통은 기술의 답습이나 잔재주를 배우는 것, 또는 지금 해야 할 일과 긴밀한 관련이 없는 제안이나 관습과 같은 피상적인 것으로 머물고 만다.

[49] 마음은 의식보다도 더 크고 넓은 것이다. 마음이 변화의 배경이라면 의식은 변화의 전경이 된다. 의식이 있을 때 마음이 작용하며 마음이 작용할 때 의미 있는 변화가 일어난다. 그런데 의식은 나타났다 사라지는 것이라면 마음은 계속해서 존재하는 지속적인 것이다. 마

음은 관심과 환경의 영향에 의해 천천히 변화한다. 그러나 의식은 언제나 급속히 변화한다. 의식은 내면에 있는 성향과 외부에 있는 환경이 접촉하고 상호작용하는 바로 그 현장에서 나타나는 것이다. 의식은 경험 속에서 자아와 세계가 끊임없이 재조절하는 것을 가리킨다. '의식'은 재조절이 요구되는 정도에 따라 그만큼 더 의식적이고 강렬한 것이 되며, 자아와 환경이 만나 별 마찰 없이 부드럽게 상호작용이 진행될 때 의식은 잠자는 상태로 있게 된다. 의식은 이미 있던 대상의 의미들이 불확실하고 재구성될 때 불분명하고 혼란한 상태가 되며, 명확한 의미가 자리 잡게 될 때 분명하고 명확한 상태가 된다.

[50] '직관'은 의식이 수반된 재조절의 과정에서 옛것과 새것이 만나 계시의 불꽃처럼 갑자기 등장하는 것이며, 이성적으로는 전혀 예상치 못했던 조화로운 그리고 바람직한 결론에 이르게 되는 것을 가리킨다. 물론 이러한 과정은 경우에 따라서는 잠복기를 통해 오랜 시간 동안 준비된 것일 수도 있다. 종종 옛것과 새것의 통합, 전경과 배경의 통합은 그냥 자연적으로 일어나는 것이 아니라 끈질긴 노력의 결과이며, 오랜 기간 동안 고민한 결과로 성취된다. 그런데 체계화된 의미, 즉 마음이라는 배경이 있을 때만 새로운 상황을 불분명한 것에서 분명하고 명확한 것으로 변화시킬 수 있다. 마치 대립되는 양극이 서로 접촉하면서 스파크가 일어날 때처럼 옛것과 새것이 함께 맞붙을 때 직관이 일어난다. 그러므로 직관은 이성적 진리를 갑자기 포착하는 것과 같은 순수한 지적 행위가 아니며, 또한 크로체가 말하듯이 정신에 의해서 이미 지나 사태를 즉각적으로 파악하는 그런 것도 아니다.

[51] 관심은 재료를 선택하고 결합시키는 역동적 힘을 가리킨다. 획일성이 기계에 의한 생산품의 특징이라면 개별성은 관심을 가진 마음의 산물이 가지고 있는 특성이다. 기계적 기술이나 재능이 아무리 뛰어나다 해도 관심을 대신할 수는 없다. 관심이 없는 '영감'은 그저 덧없

이 지나가는 열정에 지나지 않으며, 아무런 결실도 맺지 못하는 무익한 것이 되고 만다. 예술뿐만 아니라 모든 인간사에서 빈곤한 내용으로 형성된 마음은 어떤 일에 관심을 집중시키는 힘이나 관심을 관철시킬 수 있는 추진력이 없기 때문에 보잘것없거나 빈약한 것만을 만들어 낸다. 예술작품을 관심과 관련이 없는 기술적인 것으로 보게 되면 예술적 재주가 예술작품을 판단하는 중요한 척도가 된다. 이와는 반대로 영감에 의해서만 예술작품을 평가하면 작품의 내면에 있는 것, 즉 작품에 대한 관심을 가지고 오랫동안 그리고 꾸준히 이루어진 활동들을 간과한다. 이런 점에서 볼 때 예술작품을 감상하는 사람도, 예술작품을 만드는 예술가만큼이나 풍부하고 발전된 배경을 가지고 있어야 한다. 그림이든, 시든, 음악이든 풍부하고 발전된 배경을 지니는 길은 계속해서 관심을 배양하는 것 이외에는 다른 방법이 없다.

[52] 지금까지 나는 '상상력'에 대해서는 아무런 말도 하지 않았다. '상상력'은 '아름다움'과 함께 예술에 대한 저술의 중요한 주제라는 과분한 칭송을 받아왔다. 과연 이 칭송이 타당한 근거가 있는지 불분명하며, 사실 의심스럽기까지 하다. 상상력은 신비한 잠재능력을 가지고 있다는 점에서 인간의 공헌에 해당되는 다른 어떤 측면보다도 특별한 재능으로 취급되었다. 그렇지만 만일 예술작품을 창작하는 과정에 비추어 그 성격을 판단한다면, 그것은 관찰하고 제작하는 모든 과정에 널리 퍼져 있으며 그 과정을 활기 있게 하는 특성을 가리키는 것에 불과하다는 것을 깨닫게 될 것이다. 상상력은 사물이나 사건들이 하나의 통합된 전체를 만들 수 있도록 사물이나 사건들을 보고 느끼는 방법이다. 상상력은 마음이 세계와 만나는 바로 그곳에서 거기에 존재하는 것들을 보다 크고 풍부하게 결합시키는 것이다. 이전에 잘 아는 사물이나 사건이 경험 속에서 새로운 것으로 변화될 때 상상력이 작용한다. 새로운 것이 창조될 때는 언제나 낯설고 이상한 것이 세계, 즉 자

연 속에 존재한다. 마음과 세계가 만나는 곳에 항상 모험이 존재하며, 이 모험이 바로 상상력이다.

[53] 콜리지는 예술에서 작용하는 상상력을 나타내기 위해서 '합성수지적'이라는 용어를 사용하였다. 내가 이해하기로 그 말은 상상력의 작용을 통하여 일상적 경험 속에 있는 다양한 요소들이 완전히 새롭고 통일된 경험 속으로 녹아 들어간다는 점을 강조하기 위하여 사용된 것이었다. 콜리지에 의하면, "시인은 존엄과 가치에 따라 정신의 능력들을 서로 종속시킴으로써 정신의 능력들을 융합시키는 통일성의 정신을 널리 퍼뜨린다. 나는 여기에 작용하는 다양한 요소들을 종합하는 신비한 마음의 능력에 대해 '상상력'이라는 명칭을 사용한다." 콜리지는 이러한 자신의 철학의 특성을 표현하기 위해서 '합성수지적'이라는 용어를 만들고 사용하였다. 그는 융합되어야 할 다양한 능력들에 대해 먼저 언급하고, 상상력을 그러한 다양한 능력들을 하나로 통합하는 작용을 하는 또 다른 힘으로 언급하고 있다.

[54] 상상력에 대한 콜리지의 이러한 언급에는 상상력에 대한 그의 생각이 암시적으로 들어 있다. 그의 생각에 의하면 상상력은 실제로 어떤 일을 하는 능력이 아니다. 다만 상상력이 풍부한 경험은 감각적인 질성, 정서, 의미와 같은 다양한 내용들을 결합하여 지금까지 세상에 존재하지 않았던 새로운 것을 만들어 낸다. 상상과 환상을 구별할 때 콜리지가 어떤 생각을 했는지 확실히 알 수는 없다. 그러나 방금 말한 상상력이 풍부한 경험은 유령들이 걸치고 있는 옷처럼 이상한 옷을 입힘으로써 의도적으로 이상한 것을 만드는 경험과는 분명히 다른 것이다. 이러한 경험은 환상적인 것이다. 이때 마음은 경험을 통해서 주어진 내용들과 정면으로 부딪치고 상호 침투하지 못한다. 마음은 그러한 내용들을 진심으로 받아들이지 못하고 그러한 내용들로부터 일정한 거리를 두게 된다. 마음속으로 상호 침투하지 못하기 때

문에 그러한 내용들은 마음이 가치와 의미를 구현할 수 있는 에너지원으로 충분히 작용하지 못한다. 또한 그러한 경험의 경우에는 마음의 저항력을 충분하게 이끌어 내지 못하기 때문에, 마음도 그러한 내용을 진지하게 대하기보다는 가볍게 대한다. 기껏해야 환상은 상상적인 것과 허구적인 것을 쉽게 동일시하는 문학에서나 가치 있는 것으로 인정된다. 환상이 진정한 예술로부터 얼마나 멀리 떨어져 있는지를 알려면 그림을 생각해 보면 된다(건축은 말할 것도 없다). 진정한 상상력은 '가능성'을 특징으로 한다. 진정한 예술작품에는 지금까지 그 어떤 곳에서도 실현되지 않은 가능성들이 들어 있다. 가능성을 담고 있다는 것, 이것이 진정한 의미의 상상력이 작용했다는 최상의 증거이며 척도이다.

[55] 예술가들이 흔히 겪는 갈등이 한 가지 있다. 이 갈등을 이해하는 것은 상상력이 풍부한 경험의 특성을 이해하는 데 큰 도움이 된다. 예술가들이 겪는 갈등은 여러 가지 방식으로 나타난다. 그런데 그러한 갈등을 드러내는 한 가지 방식은 예술가의 마음속에 있는 예술작품에 대한 생각인 내적 비전(vision)과 예술작품에 나타나 있는 생각인 외적 비전의 대립과 차이에 대해 생각해 보는 것이다. 내적 비전을 중심으로 보면 예술작품에 나타나 있는 생각인 외적 비전보다 훨씬 더 깊고 풍부한 생각을 가지고 있는 것처럼 보일 때가 있다. 그것은 내적 비전에는 외적 비전의 대상인 예술작품에는 제대로 표현되지 않은 많은 것들이 들어 있다고 생각하는 것이다. 하지만 이와는 정반대의 생각도 가능하다. 외적 비전이 없이 순전히 내적 비전만 가지고 보면 그것은 애매모호하며 일종의 유령과 같다. 즉, 외적 비전에는 예술작품에 나타나 있듯이 구체적인 의미가 들어 있으며 예술가의 감정이 강렬한 형태로 표현되어 있다. 또한 외적 비전인 예술작품은 어떤 생각을 유기적으로 제시함으로써 강렬한 감정을 담고 간결하게 말하고 있음을 느

끼게 한다. 결국 예술가의 내적 비전은 외적 비전으로 표현될 때 의사소통이 가능하다. 그러므로 예술가들은 예술작품을 만드는 과정에서 내적 비전을 외적 비전으로 전환시켜야 하며, 외적 비전으로 전환시킬 수 없을 때에는 내적 비전을 수정해야 한다. 그렇다고 해서 내적 비전을 외적 비전에 완전히 종속시키거나, 내적 비전을 내던져 버리는 것은 아니다. 내적 비전은 시종일관 외적 비전을 통제하고 조절하는 기관으로 남아 있다. 내적 비전이 외적 비전으로 충분히 해석되고 흡수될 때 내적 비전은 구조를 띠게 된다. 그러므로 내적 비전과 외적 비전이 긴밀한 관련을 갖고 상호작용하게 하는 것이 바로 상상력이며, 상상력이 일정한 형태를 갖추게 될 때 예술작품이 탄생한다. 이 점은 철학자나 사상가의 경우도 마찬가지다. 예술가는 그의 생각이나 이상들이 이 세상에 존재하는 어떤 것보다도 더 훌륭하다고 느끼는 순간이 있다. 그런데 만일 그가 내면에서 생각한 것들이 구체적 형태를 갖춘 것이 되려면 외적 대상 속으로 나아가지 않으면 안 된다. 이때 그는 외적 대상에게 자신을 내어주기는 하지만 자신의 내적 비전을 버리지는 않는다. 그의 관심은 대상 그 자체가 아니라, 내적 비전을 구체화하는 것으로서 대상에 있다. 이런 자세를 유지할 때 대상은 예술가의 사고의 맥락 속에 놓이게 된다. 그리고 그럴 때 예술가의 사고는 구체적인 형태를 띠게 되며, 대상 속에 참여한다.

[56] 다른 사람들의 생각에 따라 훈련하면 이른바 기계적인 것이 되기 쉽다. 다른 사람들의 생각을 따라하는 것은 쉬운 일이다. 그렇게 할 때 관찰이나 행동은 죽은 것이 되며, 마음의 저항을 가장 적게 받는 방식으로 이루어진다. 보통사람들은 정해진 방식으로 보고 생각하는 데 익숙하다. 예상치 않았던 일이 발생하는 것은 경험에 생생함을 더하는 것이라기보다는 불안을 일으키는 것이다. 사람들이 하는 말도 자동기계처럼 이미 아는 것들을 주저리주저리 늘어놓는 것에 지나지 않게 된

다. 만일 기계적으로 늘어놓는 말들이 지나치게 단조롭거나 지루하지만 않다면, 작가가 표현한 의미들이 너무 친숙해서 독자들의 사고를 요구하지 않는다는 이유 때문에 그 작가는 분명하게 서술한다는 명성을 얻게 된다. 예술에서 그 결과는 진부함과 어설픈 절충이다. 풍부한 상상력이 가진 가장 큰 특징은 습관의 편협한 효과와 대조하여 생각해 보면 잘 이해할 수 있다. 풍부한 상상력과 환상적인 것을 구별하는 시약이 바로 시간이다. 허구나 환상적인 것은 일시적인 것이기 때문에 시간이 지나면 이내 사라지고 만다. 반면에 상상력에 의해 파악된 새로운 것은 처음에는 낯설지만 시간이 지나면서 점차 친숙해지며 나아가 영원히 존재한다.

[57] 순수예술의 역사뿐만 아니라 과학과 철학의 역사를 보면 상상력이 풍부한 것일수록 그리고 심오한 것일수록 그에 비례해서 대중의 비난을 크게 받는다는 점이다. 흔히 종교에서 예언자가 처음에는 돌을 맞다가(적어도 비유적인 의미에서는 그렇다) 후세대에 이르면 기념비가 세워지는 것처럼, 새로운 것이 처음에는 비난받다가 나중에야 비로소 제대로 이해되는 것을 자주 볼 수 있다. 컨스터블은 이러한 사실을 그림을 예로 들면서 다음과 같이 말하였다. "예술은 크게 두 가지 양식으로 나눌 수 있다. 하나는 다른 예술가들이 이루어 놓은 것을 응용함으로써 타인의 작품을 모방하거나 다른 사람의 작품 속에 나타나 있는 아름다운 것들을 선택하고 결합하는 것이다. 다른 하나는 예술의 원천인 자연에서 훌륭한 것을 찾는 것이다. 첫째 방식은 다른 예술가의 그림을 공부함으로써 자신만의 스타일을 형성하는 것인데, 이 과정에서 예술가는 모방적이거나 절충적인 예술을 만들게 된다. 둘째 방식은 자연에 대한 정밀한 관찰에 의해 그 이전에는 한 번도 그려지지 않았던 자연 내에 존재하는 질성들을 발견하여 독창적 스타일을 형성한다. 첫 번째 방식의 경우는 일반인들로부터 금방 인정받고 긍정

적으로 평가된다. 왜냐하면 눈에 이미 익숙한 것을 반복하는 것이기 때문이다. 여기에 반해 후자, 즉 새로운 스타일의 경우 예술적 진보는 매우 더디게 진행되며 일반사람들의 인정을 받기가 쉽지 않다. 왜냐하면 일상적 경로에서 벗어난 독창적인 것의 가치를 제대로 판단하거나, 아직 완숙한 경지에 도달하지 못한 작품이나 형성 중에 있는 사고의 의미와 가치를 제대로 판단할 사람이 거의 없기 때문이다."[8] 타성적 습관과 풍부한 상상력 사이의 차이가 바로 여기에 있다. 새롭게 지각하는 것이면서 동시에 자연 속에 가능성으로 존재하는 것을 계속해서 찾아내고 기꺼이 받아들이는 것이 바로 풍부한 상상력을 갖고 있는 마음의 특징이다. 예술을 통해서 자연 속에 감추어져 있던 가능성을 계속해서 '계시'하면 경험도 그에 따라 계속해서 확대되고 팽창된다. 흔히 사람들이 말하는 바에 의하면 철학은 놀라움〔경이감〕에서 시작하여 이해로 끝나며, 예술은 이해된 것에서 시작하여 놀라움〔경이감〕으로 끝난다. 따지고 보면 예술에서 인간의 공헌이라는 것도 인간 내에 있는 자연의 활발한 작용에 지나지 않는다.

[58] 인간을 환경에서 고립시키는 철학은 인간을 외적인 세계와 접촉하는 것만을 허용해 줄 뿐 동료 인간들과의 접촉을 차단하고 고립시킨다. 그러나 인간 개개인의 소망이나 목적은 사람들과 함께 살아가는 사회환경의 영향을 받게 된다. 인간의 사고와 신념의 재료는 자신과 함께 사는 다른 사람들로부터 얻는다. 인간 마음의 일부분이 된 전통, 모든 행위의 저변에 자리 잡고 있는 인간 삶의 목적, 그리고 목적이 만족할 만하게 달성됐다는 것을 결정하는 제도화된 척도들이 없다면 인간

8) 풍경화가인 컨스터블이 '자연'이라는 말을 쓰는 것을 보면 다소 제한된 의미로 자연을 사용하는 것 같다. 그러나 '자연'이 존재의 모든 국면, 양상, 구조들을 모두 포괄하도록 의미가 넓어질 때 직접경험이나 간접경험 혹은 모방경험 사이의 대조가 의미를 가지게 된다.

은 정글에 사는 동물보다도 열등한 존재가 되었을 것이다. 경험을 표현하는 것은 의사를 전달하는 것이며, 표현된 경험들은 경험을 형성하게 한 환경 속에 있는 인간을 포함한 모든 것에 대한 경험이기 때문에 공적 성격을 지니게 된다. 비록 예술가가 앞으로 관객이 될 사람들에 대한 생각을 완전히 떨쳐 버릴 수는 없겠지만, 그렇다고 해서 관객들과 의사소통하는 것이 반드시 예술가의 의도가 되어야 하는 것은 아니다. 그렇지만 예술가의 활동이나 예술작품은 어떤 식으로든지 다른 사람들과 의사소통한다. 이것은 우연적인 것이라기보다는 다른 사람들과 함께 산다는 삶의 성격상 반드시 그럴 수밖에 없는 필연적인 것이다.

[59] 표현은 인간들을 서로 분리하고 고립시키는 장벽을 무너뜨린다. 예술은 가장 보편적인 형태의 언어, 즉 의사소통의 수단이며, 공적 세계의 가장 공통적 특성들로 구성되는 것이기 때문에 예술은 가장 보편적이고 가장 자유로운 전달방식이다. 강렬한 우정과 애정의 경험은 예술을 통해서 완전하게 표현될 수 있다. 예술작품을 통해서 완전한 느낌이 전달되어 사람들 사이에 공감과 긴밀한 영적 일체감을 느끼게 되면 예술과 예술작품은 종교적 성격을 지니게 된다. 사람들이 서로 단결하고 하나가 되는 것은 원시시대부터 지금에 이르기까지 출생, 죽음, 결혼과 같은 삶의 중요한 시기를 기념하는 공동의 의식을 통해서 형성되었다. 예술은 함께 참여함으로써 사람들을 결합하고 하나로 묶는 의식과 의례의 힘을 삶의 모든 장면으로, 삶의 현장 곳곳으로 확장시켜 준다. 이러한 일을 한다는 것은 그것이 예술이라는 증거이며 또한 예술이 우리에게 주는 보답이기도 하다. 잘 알고 있듯이, 예술은 인간과 자연을 맺어 주고 결합시켜 준다. 그리고 예술은 인간들에게 원래 그리고 운명적으로 공동체임을 자각하게 해준다.

제12장

철학에의 도전
경험 속에서 변화하는 질성과 의미*

[1] 심미적 경험은 상상력의 작용을 통해 이루어지는 경험이다. 그런데 이 사실은 상상력의 특성에 대한 잘못된 생각과 결합되면서 모든 의식적 경험은 반드시 어느 정도 상상력의 작용을 필요로 한다는 보다

* [역주] 이 장의 원래 제목은 "철학에의 도전"(The Challenge to Philosophy)이다. 여기서 듀이가 도전의 대상으로 언급하는 것은 그의 저서 《철학의 재구성》에서 종합적으로 논의되었던 이원론적 전통철학이다. 듀이 철학의 근본적이면서 일관된 주제는 전통철학의 이원론—주체와 객체, 경험과 이성, 감각과 사고, 정서와 사고, 개별과 보편, 가치와 사실, 실천과 이론, 이상과 현실, 일상생활과 학문 등을 별개의 것으로 보는 이원론—을 극복하는 것이다. 듀이는 예술적 경험에 대한 탐구를 통해 예술적 경험의 특성을 드러냄으로써 이원론을 극복하는 결정적 근거를 제시하고 있다. 이원론적 전통철학은 '본질주의적 형이상학'에 기초를 두고 있다. 본질주의적 형이상학에 의하면 자연에는 현상 너머에 영원불변하는 본질(실재 또는 실체)이 있으며, 본질에 대한 앎인 진리가 있다. 그런데 예술적 경험에 의하면 경험이 자연에서 일차적으로 대면하는 것은 상황이며, 상황의 특성은 변화와 질성(총체적 질성)이다. 그리고 상황에 대한 인간의 삶은 단순히 이성적이고 지적인 사고에 의해서 파악되는 것이 아니라 질성을 포착하는 심미적 사고를 필요로 하며, 이때 파악되는 지식도 본질에 대한 영원불변하는 진리가 아니라 상황의 의미이며 관계들이다.

155

중요한 사실을 간과하게 만들었다. 왜냐하면 모든 경험은 생물체와 환경의 상호작용에서 발생하며, 또한 경험은 이미 이루어진 과거의 경험에서 획득한 의미들이 현재의 경험 속으로 침투할 때만 의식적인 경험이 되기 때문이다. 이때 상상력은 경험이 형성되는 하나의 출입구이자 통로이며, 이 통로를 통해서만 과거의 의미들이 현재 이루어지는 상호작용 속으로 침투할 수 있다. 아니, 그보다는 오히려 현재의 활동과 과거의 활동을 연결하고 조절하는 것 그 자체가 바로 상상력의 작용이다. 생물체와 환경의 상호작용은 식물이나 동물의 삶에서도 찾아볼 수 있다. 그러나 그러한 상호작용이 인간적 경험이 되고 의식적 경험이 되는 것은 실제로는 존재하지 않지만 상상력에 의해서 존재하게 된 것에서 이끌어 낸 가치와 의미에 의해 확대될 때이다. 1)

[2] 과거의 상호작용과 현재의 상호작용 사이에는 항상 어느 정도 간격이 있기 마련이다. 과거의 상호작용을 통해 축적된 결과는 지금 이루어지는 경험을 의미 있게 파악하고 이해하는 토대가 된다. 과거의 경험과 현재의 경험 사이에 간격이 있기 때문에 의식적 지각은 모두 어느 정도 위험을 포함하며, 미지의 세계에로 여행하는 모험이 뒤따른다. 그리고 과거의 경험을 통해 형성되어 있는 의미들이 현재의 경험과 동화될 때 과거의 경험을 통해 이루어진 상호작용의 의미 또

이와 같이 영원불변하는 본질과 참된 진리가 자연의 근본적 속성이라는 전통철학의 주장에 대하여 듀이는 경험 속에서 드러나는 질성과 의미를 인간 삶의 근본적 속성으로 본다. 이 장에서 다루어진 이러한 생각을 압축적으로 표현하기 위하여 이 장의 제목을 "철학에의 도전: 경험 속에서 변화하는 질성과 의미"로 정하였다.

1) "마음이란 인간의 삶의 작용에 들어 있는 의미의 총체적 체계를 가리키는 말이다. … 마음은 모든 경험의 과정에서 언제나 빛을 발하는 데 반하여, 의식은 필요한 때에만 작동하고 빛을 발하며, 상황에 따라 강렬함의 정도가 달라지는 일련의 섬광과도 같은 것이다"(Experience and Nature: 303).
[역주] Experience and Nature는 형이상학에 대한 듀이의 저술이다.

한 재구성된다는 점에서도 일종의 위험과 모험을 동반한다. 과거의 경험에서 획득된 의미와 현재의 경험이 정확하게 일치한다면 그것은 오직 똑같은 것의 반복만 있는 셈이며, 경험의 결과로 주어지는 것은 말 그대로 판에 박힌 것이거나 기계적인 것이 된다. 그러한 경험은 진정한 의미의 지각을 불러일으키지 못한다. 이러한 경험은 타성적 습관이 너무 강해서 과거 경험의 의미를 가지고 현재 경험의 의미에 적합하도록 동화하고 조절하는 일을 방해한다. 이러한 의미의 조절이 없을 때 풍부한 상상력이 작용하는 경험의 측면인 의식은 작동하지 않는다.

[3] 마음은 한 사람이 갖고 있는 의미들이 일정한 체계를 이루는 것을 말한다. 의미의 체계인 마음이 현재 진행 중인 경험에 참여할 때 경험을 구성하는 사건이나 사물들이 의미와 가치를 갖게 된다. 그런데 마음은 진행 중인 사건에 항상 자동적으로 참여하는 것은 아니다. 마음은 때때로 길을 잃고 헤매기도 하고 중도에 포기하기도 한다. 이처럼 마음에 있는 의미들이 실제 활동에 참여하지 못하면 마음속에 있는 의미들은 실제 활동과 아무런 관련이 없는 것이 되고 만다. 이때 마음은 꿈과 환상을 만들어 내게 되며, 마음속에 있는 생각은 실제로 존재하는 대상, 즉 실재하는 대상에 닻을 내리지 못하고 표류하여 이른바 관념화된다. 그리고 시간이 지나면서 관념화된 의미에 이런저런 정서들이 달라붙게 된다. 정서가 주는 즐거움이나 유쾌함 때문에 그러한 관념이나 관념에 달라붙어 있는 정서가 실재하는 것이라고 생각하며, 그리고 실제 삶의 장면에서 자리를 차지한다. 그리고 마침내 그것들은 구체적인 존재물에 달라붙게 된다. 그렇게 되면 관념이나 관념에 붙어 있는 정서가 실제로 존재하는 사건이나 대상의 속성으로 생각한다. 오직 정신이 아주 또렷한 상태에 있을 때만 그러한 생각이 비현실적이며 환상적인 것이라는 것을 알 수 있을 뿐이다.

[4] 그런데 예술작품의 경우에 마음속에 있는 의미와 경험 속에서 생성되는 의미들은 매체로 사용되는 재료 속에 침투하며 예술작품을 통해 구체화된다. 이 점이 바로 심미적 경험의 중요한 특성이다. 이러한 심미적 경험에서 상상력은 심미적 경험의 성립을 가능하게 하는 가장 중요한 요소이다. 표현해야 할 의미를 어떤 매체를 통해서 어떤 식으로 표현하고 구현할 것인가 하는 데에는 그리고 구체적인 경험에서 얻은 의미와 가치를 표현행위를 통해서 더 넓고 더 깊은 의미와 가치를 갖는 것으로 표현하는 데에는 반드시 상상력의 작용이 있어야 한다. 우리가 사용하는 유용한 물건들도 그냥 주어진 재료에 대해 상상력을 동원하여 새롭게 만든 것들이다. 그러므로 상상의 개입 없이는 단 하나의 유용한 물건도 만들 수 없다. 일단 증기기관이 만들어지고 나면 주위에 있는 사물들에 대하여 그 당시까지는 보이지 않던 새로운 관련이나 가능성을 상상을 통해 지각한다. 자연 속에 있는 재료들을 가공하여 새로운 가능성을 실현할 때 증기기관은 자연 속에 실제로 존재하는 대상들과 동일한 물리적 효과를 가지고 있는 것으로, 즉 자연 속에 있는 대상과 동일한 지위를 갖는 것으로 격상된다. 증기는 물리적 작용을 하며, 일정한 조건에서 팽창하는 공기와 동일한 결과를 낳게 된다. 차이가 있다면 그것은 증기가 작용하는 조건이 인간이 만든 장치에 의해 인위적으로 만들어졌다는 것뿐이다.

[5] 그러나 예술작품은 상상력의 산물이면서, 동시에 상상력에 대해 작용하고 영향을 미친다. 예술작품은 인간 경험과 관련하여 직접적인 경험의 의미를 집약하고 풍부하게 확대하는 역할을 한다. 심미적 경험의 결과를 표현하는 것으로서 예술작품은 상상력에 의해 이끌어낸 의미들을 예술작품을 구성하는 물질들을 통해서 직접적으로 표현하는 것이다. 기계와 관련해서 새로운 관계를 맺게 된 물질들과는 달리, 예술작품에서 사용된 물질들은 단순히 주어진 목적들을 달성하기

158

위한 '수단'으로서의 역할만을 하는 것이 아니다. 상상력에 의해 이끌어 내고, 결합되며, 통합된 의미들이 지금 자아와 상호작용하는 물질 속에 침투되고 구체화된다. 예술작품은 그저 외적인 행위를 일으키기 위한 자극제나 수단이 아니다. 경험하는 사람의 입장에서 보면 예술작품은 상상을 통해서 의미를 불러내고 의미를 조직화하는 내면의 행위에 대한 일종의 도전이다. 즉, 사람들은 예술작품을 보면서 다른 목적을 위한 수단으로 사용하는 데 관심을 갖기보다는, 지금까지 자신이 보아왔던 사물과 대상에 대한 새로운 의미를 탐색한다.

[6] 이러한 심미적 경험의 특성은 사고의 성격에 대한 도전, 즉 사고에 대한 지금까지 널리 퍼져 있는 통념에 대해 검토와 반성을 요구하며, 특히 철학이라고 불리는 체계적인 사고에 대한 심각한 도전을 불러일으킨다. 흔히 철학에서는 순수한 사고, 즉 순수한 이성적 사고를 사고의 전형으로 생각해왔다. 따라서 철학에서 '순수한'이라는 말에는 경험은 속성상 불순한 무엇이 섞여 있는 것이며, 순수한 것은 경험을 넘어선 어떤 것, 예를 들면 정신과 같은 것에서 찾을 수 있다는 것을 암시하는 것으로 사용되었다. 만일 '순수한'이라는 말이 그렇게 오용되지 않았더라면, 심미적 경험이야말로 순수한 것, 즉 순수한 경험이라는 것을 쉽게 인정할 수 있었을 것이다. 왜냐하면, 심미적 경험은 어떤 행위가 의미로 가득 찬 경험으로 발전하는 것을 저해하거나 또한 심미적 경험을 넘어선 다른 것에 현재의 경험을 종속시키려는 시도로부터 자유로운 경험이기 때문이다. 그러므로 철학자들은 경험이 무엇인지를 제대로 이해하기 위해서는 반드시 심미적 경험을 제대로 이해하지 않으면 안 된다.

[7] 이러한 점에서 철학자들이 제시하는 예술이론은 철학자의 주요한 분석대상인 경험을 어떻게 파악하는지를 평가하는 척도가 된다. 또한 이것은 그 이상으로 경험의 성격을 파악하는 철학자들의 이론체

계의 타당성을 평가하는 척도가 된다. 즉, 심미적 경험에 대한 어떤 철학자의 생각을 검토하는 것은 철학자의 경험에 대한 생각과 나아가 그의 사상 전체의 타당성을 평가하는 가장 좋은 방법이다. 풍부한 상상력을 가지고 있는 안목(vision)은 예술작품을 구성하는 다양한 요소들을 하나로 통합된 전체를 구성하는 데 가장 중요한 능력이 된다. 경험 속에 들어 있는 크고 작은 요소들이나 강하고 약하게 실현된 모든 것들은 미적 경험 속에서 서로 통합되고 하나가 된다. 심미적 경험이 제공하는 직접적인 전체성(총체성) 속에서 다양한 요소들이 완벽하게 하나로 통합되면서 각각의 요소들은 수면 아래로 가라앉게 된다. 즉, 심미적 경험 속에서 각각의 요소들은 서로 독립되고 구별된 요소로 보이지 않게 된다.

[8] 하지만 예술이론들은 종종 감각, 감정, 이성, 행위 등 경험을 구성하는 다양한 요소들 중에서 어느 한 요소를 중심으로 경험과 심미적 경험을 해석하거나 설명하려고 시도한다. 이런 경우 상상력이라는 것도 다른 모든 요소들이 종합된 것으로 보는 것이 아니라, 다른 구성요소들과 동등한 것이면서 다른 하나의 요소로만 간주된다. 예술이론의 유형은 다양하고 복잡해서 이 책의 어느 한 장에서 전부를 요약한다는 것은 불가능하다. 한 가지 방법은 예술이론을 비평하는 관점에 비추어 다양한 예술이론을 몇 개의 그룹으로 나누는 것이다. 예술이론을 몇 개의 유형으로 나누기 위해서는 '심미적 경험을 하는 데 어떤 요소가 가장 중심적이며 특징적인 것인가?' 하는 질문을 검토할 필요가 있다. 이 질문에서 출발한다면 다양한 이론들이 어떤 유형에 해당되는지 그리고 특정한 유형에 해당되는 이론들이 어떤 문제점을 지니고 있는지를 밝힐 수 있다. 이런 과정을 통해서 여러 예술이론의 특성을 살펴보면 문제가 있는 이론들 대부분은 심미적 경험 그 자체의 성격에 충실하기보다는 경험에 대한 그릇된 생각들을 가지고 있다는 것을 알 수 있다.

[9] 이전에 형성되어 있는 의미와 새로운 경험상황이 결합함으로써 (그리하여 둘 다 변화됨으로써) 경험은 의식적인 것이 되기 때문에 예술 이론의 형성 초기에 예술은 일종의 허구나 환상이라는 생각을 하는 것은 어떻게 보면 아주 자연스러운 것이었다. 예술이론은 하나의 경험으로서 예술작품과 실제 경험을 서로 비교하고 대조하면서 형성된다. 미적 경험은 상상력이라는 특성이 지배적이고 우세하기 때문에 이 세상에 존재하지 않는 것을 경험하는 것이며, 이 세상에 존재하지 않는 것을 매체를 이용하여 표현하는 것이다. 따라서 아무리 '현실적인' 것을 그대로 표현한다고 하는 예술작품도 예술작품인 한, 현실에 있는 것을 그대로 복사하는 것이 될 수 없다. (여기서 현실적인 것이라는 것은 보통 흔히 볼 수 있는 친숙한 것, 예측할 수 있을 정도로 규칙적인 것, 그리고 실제 삶에서 긴급하게 필요한 것을 말한다.) 그러므로 예술작품은 현실에 있는 그대로를 모방하는 것일 수 없으며, 예술에서 얻는 즐거움은 현실에 있는 것을 그대로 인식하는 데서 오는 것도 아니라는 결론에 이르게 된다. 이런 관점에서 보면 예술은 일종의 허구이며, 예술은 허구라는 생각을 가질 때 현실을 그대로 설명하는 과학과는 구별되는 예술이론이 성립가능하다.

[10] 뿐만 아니라, 예술작품을 창작할 때 예술가는 정도의 차이가 있기는 하지만 어느 정도 환상이나 꿈꾸는 듯한 상태에 있게 되며, 예술작품에 대한 경험이 강렬하면 강렬할수록 그만큼 더 그러한 상태에 이르게 된다. 철학이나 과학에서 진실로 '창조적인' 생각은 아무에게나 떠오르는 것이 아니라, 환상적인 상태에 이를 만큼 몰두하거나 긴장을 풀 수 있는 사람에게만 떠오르는 것이다. 우리의 내면에는 수많은 의미들이 저장되어 있다. 그런데 실제적으로든지 지적으로든지 긴장되어 있을 때 우리의 내면에 숨겨져 있는 의미, 즉 잠재의식적 상태에 있는 의미들은 작동할 기회를 갖지 못한다. 긴장된 상태에 있을 때

내면 깊숙이 저장되어 있는 의미들은 대부분 억압된 상태에 있다. 그리고 긴급한 목적이나 특별한 문제에 대한 요구가 너무 강렬하여 긴장된 상태에 있을 때 우리의 의식은 긴급한 목적이나 특별한 요구와 관련된 것들을 제외한 모든 것을 억압한다. 새로운 이미지나 창조적인 생각은 실제적이고 긴급한 목적에 얽매이지 않는 자유로운 상태에 있을 때 섬광처럼 떠오르는 것이다. 어떤 목적이나 문제에 얽매이지 않는 자유로운 상태에 있을 때 그러한 섬광은 빛을 발하며, 창조적 사고는 불붙게 된다.

[11] 예술은 허구나 환상이라는 생각에 기반을 두는 이른바 허구이론의 문제는 예술에서 허구나 환상이 중요하지 않다는 데 있는 것이 아니라, 허구나 환상과 같은 하나의 요소만을 지나치게 강조하면서 중요한 다른 요소들을 간과하거나 무시한다는 데 있다. 예술작품이 환상의 상태에서 나오는 것이라는 점을 인정한다 하더라도 그러한 상태를 낳은 재료가 예술작품을 구성하는 소재가 되려면 그러한 환상의 상태에서 경험하는 재료에 대해 질서와 체계를 부여해야 한다. 그리고 재료가 질서와 체계를 가질 수 있으려면 예술적 '목적'이 재료의 선정과 개발을 통제해야 한다.

[12] 꿈이나 환상은 실제적 목적의 통제를 받지 않는 것을 특징으로 한다. 꿈이나 환상 속에서 이미지와 생각은 그 자체로 달콤한 느낌을 주며, 그러한 느낌이 계속해서 이어지는 것이 꿈과 환상을 통제하는 힘이 된다. 예술작품의 재료는 철학적 용어로 말한다면 주관적인 것이다. 예술가가 갖는 주관적 이미지나 생각이 그냥 머릿속에서 떠돌아다니지 않고 어떤 대상을 만나 구체화될 때 예술작품이 나오게 된다. 그리고 예술작품을 경험하는 사람들이 작품을 경험할 때 갖게 되는 이미지나 정서들이 대상과 긴밀하게 연결되고 융합하여 하나가 되지 않는다면, 예술작품을 경험하는 사람들은 작품과는 아무 관련이 없는 환상

162

속에 빠지게 된다. 이미지나 정서가 단순히 작품에 의해서 촉발되고 생겨났다고 하는 것만 가지고는 충분하지 않다. 예술작품에 대한 경험이 '하나의 경험'이 되기 위해서는 이미지나 정서가 대상의 질적 특성 속으로 침투하고 스며들어 가야 한다. 침투해 들어간다는 것은 대상과 대상이 일으킨 정서가 완전히 하나가 되어 분리된 것으로 보이지 않게 된다는 것을 의미한다. 예술작품은 대개의 경우 그 자체로 즐거운 경험에서 시작된다. 그런데 예술작품은 대상과 관계없이 그저 즐거움에 빠지는 감상적인 경험에 의해서 생기는 것이 아니라, 가치 있는 경험에 의해서 생기는 것이다. 그리고 가치 있는 경험은 대상에 의해 촉발될 수는 있지만, 그렇다고 해서 대상 그 자체에 대한 지각이 반드시 즐거워야 하는 것은 아니다.

[13] 예술작품을 만들거나 감상하는 데 가장 중요한 요소가 목적이라는 사실이 자주 간과되었다. 그것은 목적을 경건한 소망이나 작품의 동기와 흔히 혼동하고 동일시했기 때문이다. 그런데 예술작품은 간단히 말하여 주어진 재료를 가지고 어떤 예술작품을 만들겠다는 목적이 있을 때 창작된다. 그러므로 이 목적은 현재 경험을 넘어선 목적을 추구하는 것과는 다르게 현재 경험 속에 주어진 경험대상과 경험내용을 중심으로 하는 것이다. 마티스의 〈삶의 기쁨〉과 같은 예술작품을 낳게 한 경험은 상상력이 고도로 풍부한 경험이다. 실제 사태에서는 그런 장면이 있을 수 없다. 그런 점에서 그 작품은 꿈과 환상에 기초를 둔 예술이론의 가장 좋은 예이다. 그런데 예술작품의 출발점은 꿈이나 환상에 있다 하더라도 풍부한 상상력이 가미될 때 재료들은 꿈과 같은 상태의 것으로 머물러 있지도 않으며, 꿈과 같은 상태의 것으로 머물러 있을 수도 없다. 작품을 구성하는 재료가 되려면, 꿈과 같은 상태에서 경험된 재료들은 표현의 매체인 색채의 관점에서 생각되어야 하며, 머릿속에서 떠다니는 이미지나 춤추는 듯한 느낌은 공간의 리듬, 선, 빛과 색

채의 안배로 전환되어야만 한다. 이런 식으로 해서 완성된 그림이 바로
예술적 경험에서 최종적으로 완수해야 할 목적인 것이다. 그리고 완성
된 그림은 경험의 시작단계에서부터 도달하려고 했던 목적이기도 하
다. 처음에 이미지로 주어질 때 그것은 꿈이나 환상과 같은 것이었다
하더라도 꿈이나 환상을 표현하는 재료는 그림과 같은 객관적 대상으
로 표현될 수 있도록, 그리고 하나의 그림으로 완성될 수 있도록 체계
와 질서가 부여되어야 한다. 즉, 꿈이나 환상을 표현하는 재료는 완성
을 향하여 일관성 있게 나아갈 수 있도록 재료를 다루는 실천적 작용의
관점에서 질서와 체계를 갖춘 예술작품이 되도록 조직되어야 한다.

[14] 동시에 목적은 인간과 같은 생명체가 자아를 드러내는 가장 적
합한 방식이다. 한 개인이 내면에 있는 자아를 가장 잘 드러내는 것은
바로 그가 마음에 품고 있으며 그가 행동할 때 실제로 따르는 목적이
다. 자아에 의해 밖에 있는 대상이나 물질을 다루는 것은 '마음'에 의해
서 다루는 것 이상의 것이다. 그것은 마음을 포함하는 인격체가 참여
하는 것이다. 관심은 자아와 세계를 구성하는 물질, 즉 대상(여기서 대
상은 자신을 제외한 객관적인 세계 전부 곧 자신을 제외한 다른 사람을 포함한
자연에 있는 모든 것)이 긴밀한 관련을 맺고 하나가 된 상태를 말한다.
목적은 행위과정에서 자아와 대상이 하나가 된 것이다. 외적인 상황에
서 그리고 그러한 상황을 통해서 목적이 어떻게 작용하는가 하는 것을
검토하는 것은 목적이 진정한 목적인지 아닌지를 판단하는 척도가 된
다. 앞에서 말했듯이 일련의 행동의 결과 창조된 대상이나 작품은 시
작단계에서 의식하는 목적이며 동시에 최종단계에서 완성된 실체로서
목적이다. 그러므로 실제 상황에서 주어지는 저항을 극복하고 대상이
나 재료들을 다루는 능력을 아는 것은 곧 목적의 구조와 특성을 밝히는
것이다. 예술에서 목적은 주체와 객체, 대상과 작용이 통합되어 있다.
철학에서는 '주체'와 '객체'로 구분되는 것이 예술에서는 완전히 통합되

164

어 있으며, 이것이 예술의 주요한 특징이다. 이 양자가 얼마나 완전하게 통합되어 있는가 하는 것이 심미적인 것을 평가하는 중요한 척도가 된다. 그러므로 문제나 결함이 있는 예술작품이라는 것은 재료와 형식 중 어느 한쪽을 지나치게 강조함으로써 양자가 완전히 통합되지 못한 것이다. 허구나 환상에 기초를 둔 예술이론의 문제는 재료와 형식의 완전한 통합을 설명해 줄 수 있는 근거를 가지고 있지 못하다는 데 있다. 그러한 예술이론은 예술의 핵심이라고 할 수 있는 외부에 있는 재료와 작품을 구성하는 작용이 완전히 통합되어야 한다는 것을 부정하거나 사실상 무시한다는 데 있다.

　[15] 예술이 유희라는 이론은 예술이 꿈이나 환상이라는 이론과 유사한 성격을 지니고 있다. 그런데 유희이론은 행위의 필요성, 즉 대상에 대해 무엇인가를 행하는 것의 필요성을 인정한다는 점에서 실제로 행해지는 심미적 경험에 한 발자국 더 접근해 있다. 놀이를 할 때 어린이들은 놀이가 실제가 아니라 허구라고 말하는 것을 자주 볼 수 있다. 그렇지만 적어도 놀이를 할 때 아이들은 상상력을 표출하는 행동을 실제로 한다. 놀이를 하는 동안 아이들의 생각과 행위는 혼연일체가 된다. 유희이론의 장단점은 놀이의 형식을 잘 보여주는 놀이의 진행순서를 살펴볼 때 밝힐 수 있을 것이다. 새끼고양이가 공이나 장난감을 가지고 노는 경우를 생각해 보자. 새끼고양이의 놀이는 인간처럼 일정한 목적에 따라 이루어지는 것은 아니지만 엄마고양이로부터 먹이를 낚아채는 것과 같은 행동들을 이미 연습했기 때문에 그저 되는 대로 하는 것은 아니다. 새끼고양이의 놀이는 고양이라는 동물의 신체구조나 습성에 따라 행해지는 것이며, 그에 맞는 행위의 질서와 체계가 있다. 그러나 새끼고양이의 놀이는 공이나 장난감을 이리저리 굴리는 것과 같이 우연적으로 일어나는 변화를 즐기기는 하지만, 일정한 의도나 목적을 가지고 대상에 변화를 일으키지는 않는다. 새끼고양이에게 공이나

장난감은 놀이라는 행동을 하는 자극이나 원인이 되기는 하지만, 의도적 행위의 대상이 되지는 못한다.

[16] 어린아이들의 놀이는 새끼고양이의 경우와 크게 다르지 않다. 그러나 성숙해짐에 따라 아이들의 행동은 점차 목적에 의해 통제된다. 목적은 일련의 행동들을 엮어 주는 밧줄과 같은 것이다. 목적은 목적을 향한 일련의 행동들을 시작하게 하며, 목적을 향하여 일정한 순서에 따라서 행동하도록 만들어 준다. 질서에 대한 필요를 인식하게 될 때 놀이는 게임이 되며 '규칙'을 갖추게 된다. 그러면서 놀이는 목적을 향하여 나아갈 수 있도록 재료와 활동들을 질서 있게 조직하는 점진적 변화가 일어나게 된다. 그것은 비유해서 말한다면 그저 나무토막을 가지고 놀던 아이들이 점차 집을 짓거나 탑을 쌓게 되는 것과 유사한 것이다. 처음에는 충동과 재미로 하던 행동들이 외부에 있는 재료에 차이를 만들게 되고, 그러한 차이가 낳는 의미를 의식한다. 이때 과거의 경험에서 얻은 의미들이 지금 하는 일에 새로운 의미를 부여한다. 이렇게 되면 놀이로서 탑이나 성곽을 건설하려고 할 때 건설하려는 탑이나 성곽은 어떤 활동을 어떤 순서에 따라 할 것인지를 규제할 뿐만 아니라 경험된 것의 의미와 가치를 표현하는 것이기도 하다. 하나의 사건으로서 놀이는 여전히 직접적인 것, 즉 그냥 즐기기 위한 것이다. 그러나 놀이의 내용은 현재 하는 놀이의 대상이 과거의 경험에서 얻은 생각과 만나면서 새롭게 변화된다.

[17] 이러한 변화는 일을 노동이나 고역과 같은 것으로 생각하지만 않는다면 놀이와 일을 같은 것으로 보게 만든다. 어떤 활동이 정해진 물질적 결과를 얻기 위하여 행해질 때 일이 되며, 여기에 반하여 일정한 결과를 얻기 위한 단순한 수단이며 고된 것으로 행해질 때 노동이 된다. 예술적 행위의 산물은 일이나 노동의 결과와 구별하여 예술작품이라고 부른다. 예술에서 유희이론의 특징은 예술적 활동이 물질이나

대상의 통제를 받지 않는다는 데 있는 것이 아니라, 아무런 제약 없이 미적 경험을 마음껏 발산한다는 데 있다. 따라서 유희이론의 문제는 미적 경험은 외부에 있는 객관적 재료들을 재구성하는 데 있다는 사실 ―이러한 사실은 조형예술은 물론 춤이나 노래와 같은 행위예술에도 적용된다 ―을 충분히 인정하지 않는 데 있다. 예를 들면, 춤은 자연적 상태에 있는 신체와 신체의 움직임을 이용하는 것이다. 예술가는 외부에 있는 대상을 표현매체로 전환시킬 수 있도록 대상에 대해 어떤 행위를 하는 데 깊은 관심을 가지고 있다. 놀이는 외적 필요에 의해서 억지로 주어진 목적에 종속되지 않는 태도, 즉 노동에 종속되지 않는 태도를 가리킨다. 그러나 놀이에서 행해지는 활동들이 객관적 결과를 낳는 데 종속될 때 놀이는 일이 된다. 아이들의 놀이에서 놀이적인 것과 진지한 것이 완전히 하나가 된 것을 보지 못할 때 우리는 놀이 속에 들어 있는 아이의 의도를 제대로 이해하지 못한다.

[18] 유희이론의 철학적 의미는 자유와 필요, 자발성과 질서 사이의 대립적 관계 속에서 잘 드러난다. 이 대립적 관계는 결국에는 허구이론에 영향을 미쳤던 주체와 객체의 이원론으로 귀결된다. 허구이론의 근본적 특징은 심미적 경험을 '현실'의 압력으로부터 도피이며 해방이라고 생각한다는 것이다. 이러한 생각에는 자유의 성격에 대한 기본적 가정이 들어 있다. 이 경우 자유는 개인의 활동이 외적 요소들의 통제로부터 벗어날 때에 확보되는 것이다. 이러한 입장에서 보면 예술작품이 존재한다는 것은 자아의 자발성과 외적 질서나 법칙 사이에 아무런 갈등이나 대립도 없다는 증거이다. 예술에서 유희적 태도의 주된 관심은 진행 중인 경험의 목적에 이용하기 위하여 물질을 변형시키는 데에 있다. 내면에 있는 욕망이나 욕구는 외적 대상을 통해서만 충족될 수 있으며, 따라서 유희는 내면에 있는 욕망이나 욕구를 충족시키기 위하여 외부에 있는 대상을 이용하는 데에 관심을 갖는 것이다.

[19] 유희이론의 한 형태는 유희, 즉 놀이는 배출해야 할 과잉 에너지 때문에 필요하다고 주장한다. 그런데 이런 생각은 '과잉 에너지는 무엇이며, 과잉 에너지가 있다는 것은 어떻게 알 수 있는가?' 하는 물음을 낳게 한다. 이 물음에 대하여 유희이론은 과잉 에너지는 환경의 요구 때문에 반드시 충족되어야 할 활동이 있는 상태라고 가정한다. 그러나 어린아이들은 놀이와 해야 할 일 사이의 대립을 잘 알지 못한다. 놀이와 일 사이의 대립은 성인의 삶에서 생겨난 것이다. 성인의 삶에서 어떤 일들은 고된 노동과 같은 것이며, 따라서 유희는 그와는 다른 오락과 즐거움을 얻기 위한 것이다. 예술의 자발성은 질서나 통제와 대립되는 것이 아니라, 질서 있는 발전의 과정 속에 완전히 몰입하는 행동의 특성을 가리키는 것이다. 질서 있는 발전의 과정에 완전히 몰입하는 것은 미적 경험의 가장 중요한 특징이며, 나아가 모든 경험의 이상이기도 하다. 질서정연한 발전과정에 몰입한다는 경험의 이상은 예술가뿐만 아니라 과학자와 전문가의 활동에서도 나타난다. 과학자나 전문가도 자아가 가지고 있는 욕구와 충동이 행위의 대상과 행위과정에 완전히 몰입될 때 바로 예술가와 마찬가지로 심미적 경험을 한다.

[20] 자유로운 행위와 이와는 반대되는 외적으로 강요된 행위가 있다는 것은 엄연한 경험적 사실이다. 그러한 구별과 대립은 예술을 규정하는 방식의 차이에 의해 만들어지고 확립된 것이 아니라 오히려 사회적 조건에 의해 형성된 것이며, 가능한 한 철폐되어야 할 것이다. 사실, 경험에는 기분전환이나 오락을 위한 여지가 항상 있다. '훌륭한 사람이 이따금씩 저지르는 조그마한 실수는 삶의 맛을 더한다.' 코미디가 아닌 예술작품이 종종 심심풀이나 기분전환을 위한 것으로 사용되기는 한다. 그러나 이러한 사실로부터 '예술은 기분전환을 위한 것'이라고 규정하는 것은 잘못된 것이다. 예술은 기분전환을 위한 것이라는 예술의 정의는 자유는 우리를 억압하는 세계로부터 도피할 때 획득된

168

다는 생각을 배경으로 하고 있다. 그리고 이러한 생각의 바탕에는 개인과 세계 사이의 근본적이며 뿌리 깊은 대립에 기반을 두고 있다. (그러나 인간은 세계와 대립되는 존재라기보다는 세계 속에서 살며, 세계와의 교섭을 통해서 삶의 발전을 이룩해 나간다.)

[21-1] 실제 삶에서 쉽게 경험할 수 있듯이 자아의 욕구나 욕망과 세계의 조건들 사이의 갈등이 상당히 심각하며, 이런 점에서 도피이론을 주장하는 것도 충분히 납득할 수 있다. 그러나 중요한 것은 과연 현실로부터의 도피가 그러한 갈등을 극복할 수 있는 올바른 방법인가 하는 것이다. 스펜서는 시에 대하여 "시는 삶을 찌들게 하는 고통과 문제로부터 벗어나게 하는 이 세상에 있는 안락한 숙소"라고 말했다. 이 말을 들을 때 과연 스펜서의 말이 모든 예술에 적용되는 일반적 특성이라고 할 수 있느냐 하는 의문을 갖게 된다. 그러나 여기서 생각해 보아야 할 중요한 문제는 예술이 어떻게 인간에게 자유와 해방을 가져다줄 수 있느냐 하는 것이다. 즉, 문제는 삶에서의 자유나 해방이 '진통제에 의해서 또는 다른 삶의 세계로 도피함으로써 얻게 되는 것인가?' 아니면 '지금 우리에게 주어진 현실로부터 가능성을 최대한 실현한 상태가 어떤 상태인가를 분명히 밝힘으로써 이루어지는 것인가?' 하는 것이다.

[21-2] 무엇이라고 정의하든 예술은 인간이 만든 것이다. 인간이 만든다는 것은 외부에 있는 대상을 가지고 대상의 가능성을 찾아내며, 가능성이 최대한 실현되도록 일정한 질서와 체계를 부여하는 것이다. 그러므로 예술에서 말하는 해방이나 자유는 가능성이 최대한으로 실현될 때의 모습을 앎으로써 얻어지는 것이며, 이것은 진통제나 도피에 의해 갖게 되는 것과는 성격이 전혀 다른 것이다. 다음과 같은 괴테의 말도 바로 이런 점을 잘 보여준다. "예술은 아름다운 것이기 훨씬 이전에 형성적인 것, 다시 말하면 계속해서 새로운 모습을 만들어 가는 것이다. 왜냐하면 인간은 본성상 내면에 형성해야 할 가능성을 가지고 있으며,

일단 생존의 문제가 확보되고 나면 즉시 그러한 가능성이 행동을 통해서 나타나게 마련이다. … 가능성을 실현하기 위한 행동을 하지 않을 때 인간은 이 세상의 모든 것과 동떨어져 오로지 홀로 있다는 느낌을 갖게 된다. 그는 자신 이외에 이 세상에 있는 모든 것들에 대해 아무것도 알지 못하며 아무런 주의도 기울이지 않는 상태에 있게 된다. 그러나 일단 이런 사람이 주변에 있는 것들에 대해 가능성을 탐구하며 가능성을 실현하기 위한 행동을 시작하면, 그가 야만상태에서 태어났든 문명상태에서 태어났든, 그 행위는 전체적이며 살아 있는 것이 된다. " 자아의 관점에서 보면 자유로운 행위라는 것도 행위에 의해 변형되는 대상의 관점에서 보면 무질서한 것이 아니라 일정한 질서와 체계가 있는 것이다.

[22] 인간과 세계 또는 인간과 자연 사이의 대립과 관련해서 보면, 기쁨과 만족을 얻기 위해서 우리는 예술에서 자연으로 돌아가는 것만큼이나 자연에서 예술에 의지하기도 한다. 때때로 우리는 만족을 얻기 위해서 순수예술에서 산업, 과학, 정치, 가정생활에 의지한다. 브라우닝2)이 말한 것처럼,

> 당신의 비너스가 여기에 있거늘
> 어찌하여 그대는 고개를 돌리는가
> 저어기 개울물을 건너는 아가씨에게.

군인들은 전투에서, 철학자들은 철학적 사색에서 많은 즐거움을 얻는다. 그리고 시인들은 동료들과 함께 하는 식사에서 많은 즐거움을 얻는다. 풍부한 상상력이 있는 경험은 다른 어떤 종류의 경험보다도

2) [역주] 브라우닝(Browning, Robert: 1812~1889)은 영국 빅토리아 시대의 대표적인 시인이다. 탁월한 극적 독백과 심리묘사로 유명하다. 가장 유명한 작품은 로마의 살인재판에 대해 쓴 시집 《반지와 책》이다.

바로 경험의 움직임과 구조 속에서 경험 그 자체가 무엇인지를 아주 잘 드러내 준다. 그러나 우리는 갈등이 주는 짜릿한 맛과 혹독한 조건이 주는 충격을 원하기도 한다. 더욱이 이러한 것이 없다면 예술의 재료는 있을 수 없으며, 예술 또한 존재할 수 없을 것이다. 이러한 사실은 예술이론을 정립하는 데 있어서 놀이와 일, 자발성과 필요, 자유와 법칙과 같은 대립보다도 훨씬 더 중요한 것이다. 왜냐하면 예술은 하나의 경험에서 개인이 처한 조건들과 개인의 자발성과 새로움 위에 가해지는 압력을 융합하는 것이기 때문이다. 3)

[23] 한 사람이 지닌 개성은 원래 잠재가능성으로 존재하는 것이다. 이 잠재가능성은 주위환경과의 상호작용을 통해서 구체적으로 드러나게 된다. 상호작용의 과정을 통해서 개인에게 있는 고유한 특성을 포함하는 선천적 능력들이 변형되고 일정한 모습을 띠게 되면서 자아가 형성되며, 나아가 살면서 부딪히게 되는 저항을 통하여 자아의 구체적인 모습이 밝혀지고 형성된다. 이처럼 자아는 전적으로 선천적인 것도 아니며 고정된 것도 아니다. 자아는 환경과의 상호작용을 통해서 비로소 밝혀지며 형성된다. 예술가의 개성도 예외가 아니다. 만일 예술가의 활동이 단순히 놀이나 자발적인 것이라면 그리고 자유로운 활동이라는 것이 현실적 조건들 속에 있는 저항에 맞서면서 생기는 것이 아니

3) 유희이론이 함의하는 철학적 의미를 가장 명확하게 언급한 것은 내가 아는 한 실러의 《인간의 미적 교육에 관한 편지》이다. 칸트는 도덕적 행위를 이성적(초경험적) 의무에 의해 통제되는 것으로 봄으로써 자유를 도덕적 행위를 위한 것으로 제한하였다. 실러는 유희와 예술은 삶을 영위하는 데 필요한 현상의 영역과 초월적인 자유의 영역 사이에 있는 중간적이고 과도기적인 것으로 보았다. 그리하여 유희와 예술은 인간에게 초월적인 자유에 대한 의무감과 책임감을 인식하고 받아들이도록 교육시키는 역할을 한다는 것이다. 그의 생각은 칸트의 철학적 구조를 받아들이면서 동시에 칸트철학의 엄격한 이원론에서 탈피하려는 한 예술가의 관점에서 이루어진 용감한 시도로 평가할 수 있다.

라면, 어떠한 예술작품도 만들어지지 않았을 것이다. 어린아이가 무엇인가를 그리려는 충동을 처음으로 표현하는 아주 초보적인 것에서 렘브란트의 작품처럼 아주 세련된 것에 이르기까지, 대상을 창조하는 과정에서 자아는 창조된다. 이때의 창조는 단순히 대상에만 관련된 것도 아니며, 또한 자아에만 관련된 것도 아니다. 그것은 양자 모두에게 관련된 것이며, 양자가 관련 맺는 방식에 의해 생겨나고 결정되는 것이다. 창조는 외부에 있는 재료와 개인에게 있는 안목과 표현력을 통합시킬 때 이루어진다. 그러므로 창조는 외부에 있는 재료를 창조의 목적에 맞게 조절하고 변형시키는 것을 필요로 하며, 동시에 재료를 이용하고 재료를 이용하는 데 따른 난점을 극복할 수 있도록 자아 자체의 변형을 요구한다.

[24] 고전주의와 낭만주의는 예술이론과 예술비평의 성격에 대하여 계속적인 논쟁을 벌였다. 철학적 관점에서 보면 양자 간의 논쟁을 해결할 수 있는 이론적 관점은 존재하지 않는다. 그런데 고전주의와 낭만주의는 따지고 보면 예술작품을 특징짓고 구별하는 경향을 일반화해서 말한 것일 뿐이다. 고전주의는 객관적 질서와 관련을 중시하는 것이라면 낭만주의는 새로움과 개성에서 우러나오는 자발성을 강조하는 것이다. 시대와 예술가에 따라서는 어느 한 경향을 극단적으로 취하는 경우가 있다. 그런데 어느 한쪽으로 지나치게 기운다면 예술작품은 실패작이 되고 만다. 그럴 경우 고전주의적 작품은 아무런 활기도 없는 무미건조하고 인위적인 것이 되고 말며, 지나치게 낭만주의적인 작품은 환상적이고 괴상한 것이 되고 만다. 그러나 진실로 낭만주의적인 작품은 처음에는 낯설고 이상한 것으로 보일지 모르나 어느 정도 시간이 지나면 경험의 구성요소로 인정받게 된다. 그리고 고전주의적 예술작품이라는 것도 따지고 보면 한때는 낭만주의적이었던 것이 시간이 지나면서 널리 인정받게 된 것일 뿐이다.

[25] 신기하고 새로운 것, 시간적으로 멀리 떨어진 것에 대한 욕구는 낭만주의 예술의 특징이다. 친숙한 환경에서 벗어나서 낯선 곳으로 여행하는 것은 종종 뒤에 오는 경험을 확대시켜 준다. 일상에서 벗어나 예술적 여행을 하는 것은 낯선 것을 받아들이고 그것을 직접적인 경험에서 활용하는 것을 가능하게 하는 새로운 감수성을 길러준다. 그의 세대에서는 예를 찾아볼 수 없을 정도로 낭만적이었던 들라크루아는 적어도 당대의 다른 예술가들보다 두 세대나 앞선 선구자였다. 두 세대 뒤에 오는 화가들은 아라비아의 경치를 공통된 소재로 삼아 그림을 그렸지만, 그러한 그림이 현실과 동떨어져 있다거나 자연스러운 경험 밖에 있다는 느낌을 주지 않게 되었다. 스콧 경은 오늘날 낭만주의 문학가로 분류된다. 그러나 당대에 그를 반동적 보수주의 정치가라고 혹평했던 해즐릿[4]은 그의 소설에 대해 "현재 아주 일상적이고 평범한 것을 한 세기 이전으로 갖다 놓거나 멀리 떨어진 문명화되지 않은 곳으로 가져가게 되면 '문명화된 오늘날에 있는' 모든 것이 새롭고 놀라운 것이 된다." '자연의 손을 떠날 때 모든 것이 새로운 것이 된다'는 말과 앞 문장의 '문명화된 오늘날에 있는'이라는 말이 시사하는 것은 다른 시기나 다른 곳에서는 낭만적일 정도로 낯선 것들이 현재에서는 의미 있는 것으로 볼 수 있다는 것이다. 사실 미적 경험은 상상력에 의한 것이기 때문에 상상적인 것이 어떤 경우에는 환상적인 것이나 괴상한 것이 될 수도 있고, 어떤 경우에는 심미적인 것이 될 수도 있다. 그런데 이러한 것을 결정하는 것은 이른바 고전주의가 말하는 선험적 규칙이 아니라 행하는 것, 즉 경험의 질이다. 해즐릿이 말한 것처럼 찰스 램은 "새 얼굴, 새 책, 새 집, 새로운 풍속을 싫어하였으며, 세상에 잘 알려지지

4) [역주] 해즐릿(Hazlitt, William: 1778~1830)은 영국의 수필가 겸 비평가이다. 주요 작품으로는 《셰익스피어 극의 인물들》, 《영국 시인론》, 《담화문》, 《솔직하게 이야기하는 사람들》 등이 있다.

않은 옛것을 고집하였다." 그러나 이 말을 인용하면서 페이터는 "찰스 램은 옛것에서 시심을 느끼기는 했지만, 사실은 옛것이라는 것도 오늘날 우리의 삶의 한 부분으로 살아남아 있는 것으로 우리의 삶에서 완전히 사라져 버린 케케묵은 것과는 다른 것이다"라고 논평하였다.

[26] 표현행위라는 장에서 검토된 자아표현이론은 물론 여기서 검토된 두 가지 예술이론, 즉 유희이론과 도피이론은 개인 곧 주체를 고립시키는 철학의 전형적인 예라고 할 수 있다. 전자는 꿈과 같이 사적인 재료만을 예술의 대상으로 보며, 후자는 오로지 개인적 행위만을 예술의 대상으로 본다. 이 이론들은 오래된 것이 아니라 비교적 최근의 것이다. 이 이론들은 개인적인 것과 주관적인 것을 지나치게 강조하는 근대철학의 사조를 그대로 반영한 것이다. 그런데 역사상 지금까지 가장 널리 퍼져 있는 예술이론은 이와는 정반대되는 것이다. 따라서 지금도 많은 비평가들은 개인과 주체를 강조하는 예술이론을 이단적인 것으로 간주하기까지 한다. 이들과 대립되는 예술이론에서 개인은 외부에 있는 대상을 전달하는 단순한 통로나 매개로 생각했으며, 개인은 그 과정에서 아무런 역할도 하지 않는 투명한 것처럼 작용할수록 더욱더 좋은 것으로 생각했다. 즉, 예술은 원래 있는 대상을 그대로 표현하는 모방과 재현으로 생각하였다. 모방이론이나 재현이론을 주장하는 사람들은 이 이론의 최고 권위자로 아리스토텔레스를 꼽는다. 그런데 아리스토텔레스의 추종자들은 누구나 아는 바이지만 아리스토텔레스가 말하는 모방은 특정한 사건이나 장면을 있는 그대로 모방하는 것, 즉 실제로 존재하는 것을 재현한다는 생각과는 근본적으로 다른 것이다.

[27] 아리스토텔레스에게 실재적인 것은 형이상학적인 것이다. 따라서 실재적인 것은 구체적이고 특수한 것이 아니라 보편적인 것이다. 그의 이론의 요점은 문학에서의 시를 실제로 있었던 일로 보기보다는 실재적인 것으로 보는 그의 생각에서 잘 알 수 있다. "시의 사명은 일어

났던 일에 대해 이야기하는 것이 아니라 일어났을 법한 일, 즉 필연적인 것이든 확률적인 것이든 간에 일어날 수 있는 일을 말하는 것이다." 다시 말하면 시는 우리에게 실제로 있었던 구체적인 것을 말하는 것이 아니라, 언제 어디서나 일어날 수 있는 보편적인 것을 말하는 것이다.

[28] 예술은 실제로 존재하는 것이 아니라, 일어날 수 있는 가능성이 있는 것을 다룬다는 것은 어느 누구도 부정할 수 없을 것이다. 그런데 아리스토텔레스가 하는 말이 어떤 뜻인지 제대로 이해하기 위해서는 예술은 필연적인 것이거나 일어날 가능성이 높은 것을 다룬다는 아리스토텔레스의 생각을 그의 이론체계에 비추어 자세히 살펴볼 필요가 있다. 아리스토텔레스에 의하면, 사물이나 사건은 하나하나 구체적이고 개별적인 것으로 존재하는 것이 아니라, 같은 부류에 속하는 것, 즉 '종'으로 존재한다. 종으로 존재하는 것은 반드시 그러한 것으로 존재해야 하는 '필연적인 것'이거나, 언제나 그러한 것으로 존재할 수 있는 '높은 가능성'을 지니고 있는 것이다. 사물이나 사태의 본성에 따라서 어떤 것은 필연적으로 항상 그러한 것으로 존재하지만, 어떤 것은 일어날 수 있는 높은 가능성이 있는 것으로 존재한다. 전자는 늘 그 모습 그대로 존재하지만, 후자는 일반적으로 그러한 것으로 존재한다. 그런데 필연적인 것이거나 높은 가능성을 가지고 있는 것 모두 구체적인 개별자가 아니며, 구체적인 개별자처럼 보이는 것도 따지고 보면 그 종에 고유한 형이상학적 실체 (즉, 보편자) 에 의해 현재의 모습을 지니게 되었을 뿐이다. 그리하여 아리스토텔레스는 방금 인용한 말이 나오는 문단을 다음과 같은 말로 끝맺고 있다. "일정한 '성격'을 가진 어떤 사람이 말하거나 행동하는 것은 일정한 '종류의 것'이 될 필연성이나 높은 가능성을 가지고 있다고 할 수 있다. 보편적인 것은 바로 이런 의미에서 사물이나 사태의 종류, 즉 '종'을 가리킨다. 시의 목적은 바로 이러한 보편적인 것을 보여주는 것이다. 여기에 대

하여 구체적인 것(또는 개별적인 것)은 어떤 사람이 실제로 행하고 겪는 것이다."

[29] 여기 인용문에서 사용된 '성격'이라는 말에 대해 오늘날의 독자들은 아리스토텔레스가 생각했던 의미와는 전혀 다른 뜻으로 이해할 가능성이 있다. 오늘날 사람들은 소설이나 드라마에 나오는 등장인물의 말이나 행위는 그 사람의 '성격'에서 자연스럽게 흘러나오는 것이라는 점을 인정할 것이다. 따라서 어떤 사람의 성격적 특성을 알면 그 사람이 성격상 '반드시' 어떤 말이나 행동을 할 것이라는 것 또는 어떤 말이나 행동을 할 '가능성이 높다'는 것을 알 수 있다. 여기까지는 아무런 문제가 없다. 그런데 원래 아리스토텔레스는 '성격'을 보편적 성격, 즉 본질을 의미하는 데 반해 오늘날의 독자들은 지극히 개인적인 것으로 생각한다는 점에서 극명한 대조를 보인다. 아리스토텔레스의 관점에 의하면 맥베스5)나 펠릭스 홀트(Felix Holt)6)에 대한 인물묘사의 심미적 의미는 한 부류나 종에서 발견되는 보편적 성격을 충실하게 보여준다는 데 있다. 그러나 오늘날 일반사람들에 의하면 그러한 인물묘사의 심미적 의미는 사람들이 삶에서 보여주는 것들을 있는 그대로 충실하게 제시한다는 데 있다. 다시 말하면 어떤 사람들이 한 행위, 말, 겪은 일들은 고유한 개성을 가진 개인의 것이며, 개인의 속성인 것이다. 이처럼 '성격'에 대한 양자의 생각은 전혀 다른 것이다.

5) [역주] 맥베스(Macbeth: ?~1057)는 1040년에 즉위한 스코틀랜드의 왕이다. 셰익스피어의 《맥베스》는 그의 전설적인 생애를 토대로 한 것이다. 전설에 의하면 맥베스는 1040년 전투에서 사촌인 왕 덩컨 1세를 죽이고(셰익스피어의 작품에서는 덩컨을 잠자리에서 죽이는 것으로 되어 있음) 왕위를 차지했다.

6) [역주] 조지 엘리엇의 장편소설인 《급진주의자 펠릭스 홀트》는 1832년 12월 그녀가 목격한 선거폭동에서 소재를 얻은 것이며, 선거법 개정시기를 전후해 소란스러웠던 영국을 무대로 하고 있다.

[30] 아리스토텔레스의 생각이 그 이후의 예술 개념에 미친 영향은 레이놀드 경의 말에서 잘 알 수 있다. 그는 회화의 사명에 대해 이야기하면서 회화는 "사물의 일반적, 즉 보편적 형태를 보여주는 것"이라고 언급하고 있다. 그에 의하면, 사물의 한 부류, 즉 하나의 종에는 셀 수 없이 많은 개별적인 사물들이 있다. 그런데 각각의 종에는 그 종에 속하는 수없이 다양한 사물들로부터 추상한 하나의 공통된 개념과 모두를 포괄하는 일반적 형태가 있다. 일반적 형태, 즉 형식은 구체적인 사물들이 존재하기 이전에 이미 자연 속에 존재하는 것으로 가정된다. 그런 점에서 일반적 형태야말로 진실로 자연적인 것이며, 자연에 가장 충실한 것이다. 예술에서 모방하고 재생산해야 할 것은 다름 아닌 일반적 형태이다. 따라서 "구체적인 사물의 아름다움은 끊임없이 변하지만, 각각의 종에 있는 아름다움의 관념은 항상 일정하며 영원히 변하지 않는다."

[31] 이러한 이론에 따르면 레이놀드 경의 그림은 사물의 일반적 형태, 즉 사물의 본질을 그렸다고 할 수 있다. 이 시점에서 그의 그림을 보면서 우리는 "과연 그의 그림이 사물의 본질을 그렸다고 할 수 있는가?" 하는 의문을 제기할 수 있다. 이러한 의문을 제기한 데 대해 혹자는 그것은 그의 그림 솜씨가 탁월하지 못했기 때문이라고 말할지 모른다. 사실 수많은 예술가들이 문학에서나 조형예술 모두에서 사물의 본질을 표현하고 있다고 느낄 만한 우수한 작품들을 남겼다. 이런 점에서 보면 모방이론은 상당한 정도로 실제로 있었던 예술작품에 대한 평가와 반성의 결과이며, 이러한 평가와 반성은 어떤 점에서는 정당한 것이었다. 오랫동안 예술가들은 눈에 보이는 사물들로부터 우연적이고 일시적인 것이라고 생각되는 것을 잘라내어 버리고, 사물의 전형적인 모습 즉 본질을 탐구하였다. 그런데 18세기에 와서 예술가들 사이에는 오히려 우연적이고 일시적인 것을 탐구하는 것이 크게 유행하였다. 우연적이고 일시적인 것을 탐구하고 표현하는 것은 18세기 예술

(18세기 전반기에 프랑스의 회화는 제외) 이 준수해야 할 가장 중요한 규칙이다. 바로크 양식과 고딕양식에 대한 당시에 널리 퍼져 있던 비난은 바로 이러한 경향을 반증하는 것이다. 7)

[32] 이처럼 상반된 예술적 경향을 볼 때 우리는 자연스럽게 '일반적인 것, 즉 보편적인 것이라는 것이 무엇이며, 과연 그러한 것이 존재하는가?' 하는 질문을 제기하게 된다. 이 질문은 단순히 근대예술의 모든 장르는 대상이나 장면에 고유한 개별적 특성을 탐구하고 표현하려는 경향이 있었으며 그것은 그 시대의 시대정신이었을 뿐이라는 식으로 대답함으로써 해소될 수 있는 것은 아니다. 또한 그 질문은 이러한 근대정신은 그저 신기한 것과 기괴한 것을 추구하려는 욕망에 지배되어 진정한 예술에서 벗어났다는 식으로 예술에 대한 독단적 견해를 제시함으로써 해결될 수 있는 것도 아니다. 앞에서 살펴보았듯이 예술작품이 많은 사람들에게 공통된 경험의 내용을 더 많이 구현하고 있으면 있을수록, 그 작품은 그만큼 더 표현력이 있는 것, 즉 의미 있는 것이 된다. 물론 18세기의 풍조는 외부에 있는 대상이 행하는 통제에 대해 아무런 설명도 하지 못한다는 점에서 문제가 있으며, 이러한 사실은 최근에 논의 중인 주관주의적 이론에 대한 비판의 근거가 된다. 여기서 철학적으로 검토해야 할 문제는 외부에 객관적 대상이 있느냐 없느냐 하는 문제가 아니라 미적 경험의 발전과정에서 외부에 있는 객관적 대상이 어떤 식으로 어떻게 작용하느냐 하는 것이다.

[33] 예술작품을 구성하는 객관적 대상의 성격과 대상이 작용하는 방식은 서로 별개의 것으로 생각해서는 안될 것이다. 사실 미적 경험의 대상이 아닌 사물이 미적 경험의 한 부분을 구성하는 방식이 바로 예술

7) 버클리 주교(Bishop Berkeley)처럼 훌륭한 사람이 예술에서뿐만 아니라 생각이나 행동에서 지나치게 과장되고 환상적인 것을 비난할 때 그것을, '고딕적'(의미상으로는 야만적)이라고 말했다는 사실은 매우 흥미로운 일이다.

에서 대상의 성격을 보여주는 것이다. 보통 '일반적'이라는 말과 '공통적'이라는 말은 같은 뜻으로 사용된다는 점을 기억할 필요가 있다. 그런데 레이놀드 경이 이들 용어에 대하여 갖는 의미는 현대의 독자들이 이들 용어를 대할 때 자연스럽게 마음에 떠오르는 의미와는 전혀 다르다. 아리스토텔레스나 레이놀드 경에게 그러한 말은 같은 부류에 속하는 사물의 일반적 특성, 즉 종의 특성을 지칭하는 것이며, 그러한 종의 특성은 자연의 본질로서 자연 속에 이미 존재하는 것이다. 이러한 형이상학적 생각을 받아들이지 않는 현대의 독자들은 그러한 말을 보다 단순하며 직접적인 의미로, 그리고 형이상학적이라기보다는 실험적 의미로 받아들인다. 일반적인 독자의 관점에서 보면 '공통적인' 것은 가능한 한 많은 사람들의 경험 속에서 발견되는 것을 가리킨다. 즉, 가능한 한 많은 사람들이 참여하며 공유하는 것이 바로 공통적인 것이다. 경험 속에 보다 널리 그리고 보다 깊이 관련되어 있으면 있을수록 그것은 보다 일반적이며 공통적인 것이 된다. 우리는 모두가 똑같은 세상에 살고 있다는 바로 이 사실은 모두에게 공통된 것이며, 이런 사실 때문에 모든 인간에게 공통된 것이 나타나게 된다. 충동과 욕구를 가지고 있다는 것은 모든 인간에게 공통된 것이다. 결국 일반적인 것 또는 '보편적인 것'이라는 것도 모든 경험에 앞서서 그리고 모든 경험을 초월하여 존재하는 형이상학적인 것이 아니라, 경험 속에서 '사물들이 작용하는 방식'을 가리키는 것에 지나지 않는다. 그러므로 자연이나 인간관계를 구성하는 모든 것은 공통적인 것이 될 수 있는 '잠재가능성'을 가지고 있다. 잠재가능성을 가지고 있는 어떤 것이 실제로 공통적인 것이 되느냐 되지 않느냐 하는 것은 경험이 이루어지는 조건에 의해, 무엇보다도 의사소통의 과정에 중요한 영향을 미치는 조건에 의해 결정된다.

[34] 어떤 특성이나 가치가 한 무리의 사람들에게 공통적인 것이 되는 것은 함께 하는 활동에 의해서 그리고 언어나 다른 종류의 의사소통

수단에 의해서이다. 그런데 예술은 현존하는 것들 가운데 가장 효과적인 의사소통 방법이다. 경험 속에 공통적, 즉 일반적 요소가 있는 것은 예술의 효과 때문이다. 존재의 성격상 아무리 독특하고 개별적인 것이라고 하더라도 이 세상에 있는 모든 것은 공통적인 것이 될 수 있는 잠재가능성을 가지고 있다. 왜냐하면 앞에서 언급했듯이 모든 것은 환경을 구성하는 요소이기 때문에 언젠가는 어떤 식으로든지 인간과 상호작용하기 때문이다. 그런데 잠재가능성을 가지고 있는 것이 사람들의 공통의 소유가 되는 것은 다른 어떤 것보다도 예술작품에 의해서이다. 물리학이나 생물학과 같은 과학이 발달하면서 일반적인 것은 사물의 종에 대한 것이며 영원불변하는 것이라는 생각은 더 이상 타당한 것으로 받아들여지지 않게 되었다. 그러한 생각은 그러한 생각을 낳게 한 당시 사회의 문화적 조건의 산물이었으며, 예술과 철학은 물론 정치에서까지 사회 전체에 대하여 개인을 낮은 위치에 두는 당시의 사회구조 및 지적 상태와 관련이 있는 것이다.

[35] 여기서 공통적인 것이 될 수 있는 잠재가능성을 가지고 있는 물질들이 어떻게 하여 예술작품을 구성하는가 하는 문제가 제기될 수 있다. 이 문제는 표현력을 가지고 있는 대상과 매체의 차이와 관련하여 살펴보는 것이 좋을 것이다. 원재료와 구분되는 것으로 매체는 표현과 의사소통의 한 양식, 즉 언어의 한 형태라고 할 수 있다. 자연상태에 있는 물감, 대리석과 청동, 소리와 같은 원재료들은 매체가 될 수 있는 가능성은 갖고 있지만 그 자체만으로는 매체가 아니다. 그것들이 개인의 마음이나 신체적 기능과 상호작용할 때 비로소 매체가 되기 시작한다. 그림을 볼 때 때때로 우리는 예술가가 표현하려는 구체적인 사물, 예를 들면 커튼, 사람의 육체, 하늘, 빵과 같은 것들이 보이는 것이 아니라, 그냥 여러 가지 물감들이 눈에 들어오며, 그냥 여러 가지 물감들이 칠해져 있다는 느낌을 받는 경우가 있다. 이것은 구체적으로 어떤

물건을 표현하는지 명확하게 그려져 있지 않기 때문이다. 물론 위대한 예술가의 그림에서도 구체적 대상을 명확히 그렸다기보다는 여러 가지 색채를 덧칠했다는 느낌을 주는 경우가 있다. 아마 세잔의 그림이 좋은 예일 것이다. 그런데 예술가 자신이 어떤 물질을 사용하여 무엇을 그리고 있는지 모르는 경우는 거의 없다. 그러나 감상자의 입장에서 보면 예술작품에서 사용된 재료들이 감상하는 사람들과 의미 있는 상호작용을 하기에는 너무나 불충분하고 모자라서 작품의 표현력이 떨어진다고 평가하는 경우를 자주 볼 수 있다.

[36] 이와 같은 사실은 예술의 표현매체들은 그 자체로는 객관적인 것도 아니며 주관적인 것도 아니라는 것을 보여주는 좋은 증거가 된다. 표현매체의 문제는 주체와 객체가 함께 상호작용하는 새로운 경험의 문제이며, 이러한 경험에는 주체와 객체가 별개의 것으로 존재하지 않는다. 이런 사실에 비추어 보면 재현이론의 치명적 결함은 예술작품에 표현된 대상과 외부에 있는 대상을 동일한 것으로 생각한다는 것이다. 물질적 대상은 개인과의 상호작용을 통해서 변형될 때 예술의 재료가 된다. 그리고 개인은 보편적 인간이 아니라, 개인에게 특유한 기질과 성격적 특성, 그리고 안목, 나아가 자신만이 체험했던 경험을 가진 개인이며, 이러한 개인과 교변작용을 하면서 물질적 대상은 경험에서 의미를 갖는 독특한 것으로 변형된다. 예술의 재료는 바로 이러한 상호작용 과정에서 원래의 대상이 변형된 것이다. 그러므로 설령 개개의 사물 모두에게 적용할 수 있는 일반적 특성, 즉 종의 특성이 존재한다 할지라도 종의 일반적 특성 그 자체는 예술의 재료가 될 수 없다. 그것마저도 개성을 가지고 삶을 살아가는 개인과 만나 융합되고 변형된 후에야 비로소 예술작품의 재료가 될 수 있으며, 예술작품을 구성하는 소재가 될 수 있다. 이와 같이 예술작품을 만드는 데 사용되는 물질적 대상은 특유한 개성을 가진 개인과의 상호작용 없이는 매체가 될 수 없

기 때문에, 예술작품을 만드는 데 그러한 매체를 어떻게 사용해야 하는가 하는 문제에 대한 일반적 처방이나 규칙이 있을 수 없다. 그것은 매체와 예술가가 만나 상호작용하는 과정에서 결정된다. 그리고 그 과정은 사람과 시간과 장소에 따라 수없이 다양한 모습을 띠게 된다. 따라서 어떤 매체가 어떠한 심미적 가능성을 띠고 있는가 하는 것은 예술가가 매체를 가지고 무엇을 만드는가 하는 것에 의해서, 즉 매체를 다루는 구체적인 방법에 따라서 결정된다. 이러한 사실 역시 표현매체는 주관적인 것도 객관적인 것도 아니라는 생각이 옳다는 것을 보여주는 또 하나의 증거가 된다. 요약하면 표현매체는 하나의 경험 속에서 형성되는 것이며 새로운 대상 속으로 통합되는 것이다.

[37] 위에서 살펴본 것처럼 재현이론은 외부에 있는 대상과 표현된 대상을 동일한 것으로 보는 철학을 이론적 기초로 삼고 있다. 이러한 철학적 근거를 가지고 있는 한 진정한 예술작품이라면 어느 것이나 다 가지고 있는 고유하면서도 새로운 질성의 존재를 부정하게 된다.

[38] 예술작품 속에 고유한 질성이 있다는 사실을 무시하면 당연히 예술작품의 본질적 성격이라고 할 수 있는 질성의 작용과 역할을 부정하게 된다. 실재이론은 실재하는 것은 고정된 종이라는 생각을 기본적 입장으로 한다. 따라서 실지로 존재하는 구체적인 것들은 언제나 동일한 종의 다른 것들과는 일치하지 않는 새로운 요소가 있음에도 불구하고, 실재이론은 이 새로운 것들을 우연적인 것으로 보거나 심미적인 것과는 아무런 관련이 없는 것으로 본다. 나아가 보편적 '성격'의 존재를 지지하는 형이상학적 선입견을 중요한 특징으로 하는 전통철학들은 진실로 있는 것, 즉 '실재'는 영원불변하는 것이라고 생각한다. 그러나 어떤 예술작품도 그것이 진정한 예술작품으로 인정받는 것이라면 이전에 있던 것을 그대로 반복하지는 않는다. 예술작품 중에는 이전에 있던 작품 속에 있는 요소들을 뽑아내어 이리저리 짜깁기 하듯 붙

여놓은 것이 있기도 하다. 그러나 이런 작품은 심미적인 것이라기보다는 진부하며 기계적인 것에 지나지 않는다. 비평가들뿐만 아니라 예술 사학자들 중에도 고정된 것과 불변하는 것이라는 개념의 위세에 현혹된 사람들이 있다. 그들은 각각의 시대에 출현하는 새로운 예술작품들을 이전에 있던 작품을 단순히 재결합시킨 것 또는 이전에 있던 것을 단지 형태만 바꾼 것이라는 식으로 설명하였다. 그러다가 완전히 새로운 '양식'이 출현할 때만, 그것도 마지못해 새로운 것임을 인정하는 식이었다. 그런데 예술작품 속에는 항상 이전에 있던 것과 새로운 것, 즉 옛것과 새것의 상호침투와 융합이 일어난다. 예술적 활동과 예술작품에서 잘 볼 수 있는 이러한 사실은 예술이 철학에 대해 던지는 또 하나의 도전장이라고 할 수 있다. 이 사실은 그동안 철학이 거의 실패했던 사물의 성격을 파악하는 새로운 단서를 제공한다.

[39] 심미적 경험을 통하여 인간과 자연에 대한 이해가 증가되고 심화된다는 점을 깨닫게 된 철학자들은 예술을 지식의 한 형태로 보게 되었으며, 특히 시인들이야말로 다른 방식으로는 접근할 수 없는 자연의 내적 특성을 밝힐 수 있다는 생각을 한다. 이러한 생각은 예술에서의 지식은 일상적 삶이나 과학에서의 지식보다 더 우월한 지식의 한 양태라는 생각을 낳게 되었다. 예술이 지식의 한 형식이라는 생각(과학적 지식보다 우월한 것은 아니라 할지라도), 즉 인지이론은 사실은 시는 역사라기보다는 오히려 철학적인 것이라는 아리스토텔레스의 언급 속에 함의되어 있는 것이다. 사실 예술은 지식의 한 형식이라는 생각은 많은 철학자들이 공공연히 주장한 바이기도 하다. 이 문제에 대해 언급한 여러 철학자들의 주장을 종합해 보면 그들은 진지한 미적 경험을 해본 적이 없거나 사물에는 본질이 있다는 선입견을 가지고 미적 경험을 해석하고 있다는 공통점을 가지고 있다. 미적 경험에 대한 진지한 검토 없는 형이상학적 선입견을 가지고 있기 때문에 예술에서의 지식

이 무엇이냐 하는 주장도 형이상학적 선입견에 따라 서로 다르다. 즉, 예술에서의 지식은 몇몇 대표적인 사상가의 경우만을 살펴보면 아리스토텔레스가 말하는 고정된 종에 대한 지식, 플라톤이나 쇼펜하우어가 말하는 이데아에 대한 지식, 헤겔이 말하는 우주의 이성적 구조에 대한 지식, 크로체가 말하는 마음의 상태에 대한 지식, 감각주의학파가 말하는 연합된 이미지들의 감각에 대한 지식과 같은 것들이 있다. 이러한 주장들은 심지어 서로 모순적인 관계에 있기도 하다. 이러한 사실은 철학자들이 예술과 지식을 관련지을 때 어떤 태도를 가지고 있었는지를 잘 보여준다. 철학자들은 미적 경험에 충실하여 미적 경험의 성격을 규명하고 해석하기보다는, 예술과는 아무런 관계없이 형성된 지식에 관한 철학적 사고들을 미적 경험에 적용하는 방식을 취하였다. 그렇게 함으로써 미적 경험을 지적 경험의 한 부류, 그것도 열등한 부류로 취급하였다.

[40] 지금까지의 설명에도 불구하고 여전히 지적인 세계 이해를 넘어서는 세계에 대한 심층적 이해가 어떻게 가능한가 하는 문제는 제대로 설명되지 못하였다. 지식이 예술작품의 제작에 긴밀히 관여한다는 것은 예술작품을 성립하는 경험의 과정에 대한 설명에서 충분히 언급되었다. 이론상으로 보면, 그것은 마음의 작용을 통해서 확인할 수 있다. 마음은 이전에 있었던 경험에서 축적된 의미의 체계이다. 이 의미의 체계인 마음은 대상들을 심미적으로 지각하고 예술작품을 생산하는 데 적극적으로 개입하며, 지각내용과 예술품 속에 흡수되고 통합된다. 루크레티우스,[8] 단테, 밀턴, 셸리, 레오나르도, 뒤러(Dürer)

8) [역주] 루크레티우스(Titus Lucretius Carus: 기원전 99?~55?)는 로마 시대의 철학자이며 시인이다. 대표작으로는 유일한 장편시 〈사물의 본성에 관하여〉가 있다. 이 시는 그리스의 철학자 에피쿠로스의 자연학을 가장 완벽하게 보존한 작품으로 에피쿠로스의 윤리학설과 논리설에 대해서도 언급하고 있다.

와 같은 예술가들에게서 잘 볼 수 있듯이 그들의 예술활동은 당대의 과학적 지식에서 지대한 영향을 받는다. 그러나 상상력과 정서적 통찰력 속에서 지식이 변형되는 것과 감각내용과 지식이 융합하여 표현되는 미적 경험 속에서 지식이 변형되는 것은 큰 차이가 있다. 워즈워스의 다음의 말은 이 차이를 잘 보여준다. 워즈워스에 의하면, "시는 지식의 미세한 숨결과 영혼이다. 그것은 모든 과학의 내면에 있는 것을 열정적으로 표현하는 것이다." 셸리도 또한 "시는 … 모든 지식의 중심이며 주변이다. 시는 모든 과학을 포함하는 종합적인 것이며, 모든 과학이 참조해야 하는 것이다"라고 말하였다.

[41] 그런데 워즈워스나 셸리는 시인이며 따라서 시와 지식의 관계를 시적으로 표현하고 있다. 지식의 '미세한 숨결과 영혼'이라는 것은 결코 과학에서 말하는 지식과 같은 것이 아니다. 워즈워스가 계속해서 말하고 있듯이 시는 "과학적 대상 속으로 감각내용을 가지고 간다." 또한 셸리도 말하고 있듯이 "시는 이성에 의해서는 포착할 수 없는 수천의 사고가 결합된 덩어리를 일시에 마음에 던져줌으로써 일순간에 마음을 각성시키고 확대해 준다." 아무리 생각해 보아도 그들이 이러한 말을 할 때 미적 경험을 지식의 한 형태로 정의하려는 의도는 조금도 발견할 수 없다. 그러한 언급에서 내가 알 수 있었던 것은 오히려 창작하거나 감상하기 위하여 예술작품을 지각할 때 지식이 변형된다는 것이다. 그럴 때 지식은 비지적 요소와 결합하여 진정한 의미에서 가치 있는 하나의 경험을 형성하기 때문에, 지식은 지식 이상의 것이 된다. 나는 여기저기서 지식은 '도구적인 것'이라는 주장을 한 적이 있다. 많은 비평가들이 나의 이 말에 대해 이상한 해석들을 쏟아 놓았다. 지식은 도구라고 말할 때 나의 생각은 간단명료한 것이었다. 지식은 행위를 통제하는 힘을 가지고 있으며, 통제의 목적은 우리가 매일 하는 직접적인 경험을 풍요롭게 하는 데 있다. 따라서 지식은 행위에 대한 통

제력을 행사함으로써 직접적인 경험을 풍요롭게 만드는 수단이며 도구이다. 이러한 생각이 워즈워스나 셸리의 생각을 제대로 해석한 것인지는 알 수 없다. 그러나 내가 보기에 그들의 말을 그들의 의도에 충실하게 번역하면 바로 이러한 결론에 이르게 된다고 생각한다.

[42-1] 반성적 사고나 과학(적 사고)은 사물이나 사태를 개념적 형태로 간단하게 변형시켜 표현함으로써 우리로 하여금 사물이나 사태를 쉽게 이해할 수 있도록 한다. 여기에 반하여 미적 경험은 의미를 명료히 하고 일관성 있으며, 강렬하거나 열정적인 경험을 갖게 함으로써 사물이나 사태를 이해할 수 있도록 한다. 삶의 현장에서 부딪치는 사물이나 사건들은 삶을 구성하는 여러 가지 요소들이 복잡하게 얽혀 있다. 여러 가지 요소들이 복잡하게 뒤얽혀 있는 삶의 장면을 제대로 이해할 수 있게 하는 것은 반성적 사고나 과학적 사고라기보다는 바로 미적 경험이다. 내가 보기에 미학에 대한 재현이론이나 인지이론의 문제는 유희이론이나 허구이론과 마찬가지로 총체적 경험을 구성하는 요소 중에 한 가지 요소를 분리시키고 분리된 한 요소를 전체인 것처럼 내세운다는 데 있다. 사실 분리된 요소는 전체를 위해 작용하는 한 요소일 뿐이며, 전체 속에 통합되어 있는 한 요소일 뿐이다. 그러므로 분리된 요소는 전체 속에 있기 때문에 바로 그러한 요소로 존재할 수 있으며, 바로 그러한 특성을 가진 요소가 될 수 있다.

[42-2] 그럼에도 불구하고 한 요소만을 강조하는 이론을 주장하는 것은 크게 두 가지 이유 때문일 것이다. 하나는 그러한 주장을 하는 사람들이 완결에 이르는 하나의 경험으로서 미적 경험을 해보지 못하고 중도에 정지된 불완전한 미적 경험만을 체험했기 때문일 것이며, 중도에 정지된 불완전한 경험을 머릿속에서 생각해 낸 허구나 환상으로 메웠기 때문일 것이다. 다른 하나는 그러한 주장을 하는 사람들이 신봉하고 지지하는 철학적 견해가 있어서 그러한 견해에 비추어 경험을 마

186

음대로 재단함으로써 실제로 일어나는 그대로의 경험을 진지하게 파악하지 못했기 때문일 것이다.

[43] 세 번째 유형의 예술이론은 첫 번째 유형 중에서 도피적 측면과 두 번째 유형 중에서 지나치게 지적인 측면을 결합시킨 것이다. 서양 사상사에서 세 번째 유형의 기원은 플라톤의 사상에서 찾아볼 수 있다. 예술에 대한 그의 생각은 예술은 모방이라는 생각에서 출발한다. 그러나 그는 아리스토텔레스와는 달리 모방에는 허위와 기만의 요소가 들어 있다고 생각한다. 자연적 대상이든 예술작품이든 모든 대상에는 아름다움의 요소가 들어 있는데, 아름다움의 진정한 작용과 사명은 우리를 감각이나 현상에서 벗어나게 하며 감각이나 현상을 초월한 것으로 인도하는 데 있다. 플라톤에 의하면 "멋있는 곳에서 부는 잔잔한 바람처럼 예술의 리드미컬하고 조화로운 요소들은 아주 어린 시절부터 우리로 하여금 평화로운 분위기 속에서 이성적이고 합리적인 것과 조화를 이루도록 인도한다. 예술을 통해서 교육받은 사람들은 그렇지 못한 사람들에 비해 이성을 배울 때가 되면 이성을 환영하며, 이성을 자기 자신의 본성으로 알고 받아들이게 된다." 이러한 견해에 의하면 예술의 목적은 우리로 하여금 예술에서 벗어나도록 하는 것이며, 그렇게 함으로써 순수한 이성적 본질을 지각하도록 교육시키는 데 있다. 감각에서 위로 올라가는 일종의 교육의 사다리, 보다 참된 진리에 이르는 교육의 사다리가 있는 셈이다. 가장 낮은 단계에 있는 것이 대상에 대한 감각이 주는 아름다움이다. 감각이 주는 쾌감이나 아름다움은 우리를 영원히 그 상태에 머무르고 싶도록 유혹한다는 점에서 도덕적으로 위험한 단계이다. 그러므로 여기서 벗어나서 더 높은 단계로 올라가야 한다. 그 다음 단계가 정신의 아름다움이며, 그 다음 단계가 법과 제도의 아름다움이다. 그 다음에 학문의 아름다움이라는 단계가 있는데, 이 단계에서 계속하여 노력하면 최상의 아름다움, 즉 절대적 아

름다움에 대한 직관적 앎에 이르게 된다. 그런데 플라톤의 사다리는 올라가는 길만 있고 내려오는 길은 없는 일방통행만이 있는 사다리이다. 거기에는 최상의 아름다움에서 지각적 경험이라는 가장 낮은 단계로 되돌아오는 길이 없다.

[44] 우리가 삶에서 경험하는 사물들은 모두가 변화하는 것이다. 그런데 플라톤에 의하면 계속해서 변화하는 사물의 아름다움을 아는 것은 최종적인 것이 아니다. 그러한 아름다움을 아는 것은 영원한 아름다움 또는 최상의 아름다움을 아는 데로 나아가기 위한 수단이며 중간 단계일 뿐이다. 심지어 최상의 아름다움에 대한 직관적인 앎조차도 최종적 단계가 아니다. "마음의 눈으로 아름다움을 보는 것만 가지고 어떻게 단순한 아름다움의 이미지가 아니라 아름다움의 실체에 이를 수 있는지 곰곰이 생각해 보라. 최상의 아름다움에 이르고 난 후에 계속해서 수련할 때, 그 사람은 신의 친구가 되며 나아가 신과 같은 존재가 될 수 있을 것이다." 한때 플라톤의 추종자였던 플로티노스(Plotinus)는 위의 말에 들어 있는 논리적 함의를 더욱더 밀고 나아갔다. 그에 의하면, 자연에 있는 대상이든 예술적 대상이든 간에 대상에 대해 관능적으로 이끌리는 것이 아름다움이 아니듯이, 비율, 대칭, 부분들의 조화로운 결합도 대상의 아름다움을 구성하는 것이 아니다. 이러한 사물의 아름다움은 영원한 본질이나 성격에 의해서 그러한 사물에 부여된 것일 뿐이다. 만물의 창조주야말로 최고의 예술가이며, 사물을 아름답게 만드는 것은 창조주에 의해서 피조물에게 부여된 것일 뿐이다. 그런데 창조주가 부여한 것을 단순히 창조주 개인의 것이라고 생각하는 것은 창조주라는 말에 걸맞은 것이라고 생각할 수 없다. 사실 플로티노스는 창조주가 부여한 것은 창조주 개인의 것이 아니라 보편적인 것이라고 생각했다. 신플라톤주의자들은 자연과 예술의 아름다움은 자연을 초월하며 인간의 지각을 넘어선 존재, 즉 창조주와 같은 위대

한 영혼이 지각할 수 있는 범위에 있는 것을 드러내어 보여주는 것이라고 생각했다.

[45] 이러한 철학의 영향은 칼라일(Carlyle)에게서 발견될 수 있다. 그가 말하는 바에 의하면, "예술은 무한한 것(신적인 것)이 유한한 것과 함께 혼합되어 있는 것이다. 그렇게 함으로써 예술은 무한한 것을 눈으로 볼 수 있게 하며, 나아가 도달가능하게 한다. 진정한 예술작품은 모두 이러한 성격을 지니고 있다. 만일 우리가 진정한 예술작품과 인위적인 것을 구별할 수만 있다면 우리는 영원한 것을 확인할 수 있고 신적인 것을 볼 수 있게 된다. 독일 전통의 현대 관념주의자인 보즌켓도 이런 입장에 속하는 사상가이다. 그에 의하면, 예술의 정신은 "외부의 세계를 직감적이고 영감이 넘치는 것으로 만들어 주는 것으로서 일상의 삶과 신성한 것 모두에 대한 믿음에 있다. 그러므로 예술의 특징이라고 할 수 있는 이상적인 것을 그리는 것은 현실을 떠난 상상의 산물이 아니라 현실의 궁극적 기반이 되는 삶과 신성한 것을 동시에 드러내는 것이다."

[46] 신학적 전통을 따르지 않는 현대의 형이상학자들은 본질이나 실체가 신적 정신에 의해 부여된다는 생각을 할 필요가 없게 되었으며, 따라서 본질이나 실체는 신적인 것과는 관계없이 존재할 수 있다는 생각을 한다. 산타야나와 같은 현대 철학자에 따르면, "본질은 아름다움 속에서 나타난다. 아름다움이라는 것이 불분명한 것에 대해 관습적으로 붙여진 명칭이 아니라 인간의 정신 앞에 그 모습을 분명하게 드러내는 것을 뜻한다면, 정말이지 본질은 아름다움 속에서 드러나고 밝혀진다고 해야 할 것이다. 어떤 것이 아름답다고 느껴질 때 그저 복잡한 것으로만 보이던 것이 통일성을 이루는 분명한 것으로 보이게 된다. 아름다움을 느낄 때 갖게 되는 강렬함과 고유한 느낌은 물질적으로 존재하는 것이 아니라 완전히 비물질적인 어떤 실재가 있다는 것, 또는 허구

는 아니지만 물질적 존재와는 다른 방식으로 존재하는 무엇인가가 있다는 생각을 갖게 한다. 이러한 신적인 아름다움은 인식하는 순간에는 아주 분명한 것이면서, 그 순간이 지나면 사라지는 일시적인 것이며, 지적으로 쉽게 이해하거나 설명할 수 있는 것도 아니며, 물질적인 사물의 세계에서 찾아볼 수 있는 그런 것도 아니다. 그러나 신적인 것으로 보이는 아름다움은 실제 경험 속에서 포착되며, 아주 고유하고 특이한 것이며, 그 자체로 충분한 것(다른 어떤 것의 수단일 필요가 없는 것)이다. 그리고 그것은 잠시 나타났다가 이내 사라져 버리기는 하지만 완전히 사라져 버리거나 소멸되지는 않는다. 그것이 우리를 찾아오는 것은 순간적이지만 결코 영원히 사라지지는 않는다." 나아가 "아무리 보잘것 없는 물질적인 것이라고 하더라도 그것이 아름답다고 느껴지게 되면 그것은 즉각적으로 비물질적인 것이 되며, 이 세상을 초월한 어떤 것으로 고양되며, 본질로 승화된다는 생각을 갖게 된다." 이러한 산타야나의 견해가 의미하는 바는 "가치는 실체 그 자체에 있는 것이 아니라 의미에 있는 것이며, 사물 속에 들어 있는 에너지에 있는 것이 아니라 **사물들이 향하여 나아가는 이상(이념) 속에 있다**"는 그의 말에 잘 나타나 있다. (강조는 원문에 있는 것이 아니라 저자인 내가 붙인 것이다.)

[47] 심지어 미적 경험에 대한 이러한 생각에도 하나의 경험적 사실이 들어 있다. 나는 앞에서 강렬한 미적 경험이 주는 질성은 너무나 직접적인 것이어서 말로 표현할 수 없는 신비로운 것이라는 점을 몇 차례 언급하였다. 미적 경험의 직접적 질성에 대해 지적으로 이해하여 언급하는 것은 꿈의 형이상학의 관점에서 미적 경험을 번역하는 것이나 다름없다. 어쨌든 궁극적 본질이 있다는 위의 생각은 구체적인 미적 경험과 비교할 때 두 가지 점에서 치명적 문제가 있다. 직접적인 삶의 경험은 모두 질성적인 것이며, 질성은 삶의 경험 자체를 가치 있는 것으로 만들어 주는 것이다. 하지만 반성적 사고는 직접적인 질성 배후에

있는 것이다. 반성적 사고는 질성을 지닌 장면에서 한 걸음 물러서서 그 장면에 있는 '관계'를 파악하는 데 관심이 있다. 그런데 철학적 사고는 마치 질성을 미워하기나 하는 것처럼 질성에 대해 아무런 관심도 보이지 않으며, 나아가 무시하기까지 한다. 얼굴에 쓰는 베일이 감각을 차단하여 얼굴을 가리듯이 철학에서는 질성을 사태의 진실, 즉 본질을 가리고 불분명한 것으로 만드는 원흉으로 생각한다. 모든 질성은 감각을 통하여 받아들인 것이다. 그러므로 직접적인 감각적 성질, 즉 감각에 의한 질성들을 가치 없는 것으로 보는 철학자들의 시도와 바람은 진실을 가리는 것으로 생각하는 감각에 대한 염려 때문에 생긴 것이며, 그런 점에서 원래는 도덕적인 의도를 가지고 있다. 플라톤의 경우에서 잘 알 수 있듯이, 감각은 사람들을 영적인 것에서 멀어지도록 유혹하는 것이라고 생각하였다. 감각이 허용되는 경우는 그것이 사람들에게 비물질적이고 비감각적인 본질을 직관하는 데로 나아가는 수단이나 방법이 될 때이다. 예술작품이 감각된 재료와 상상에 의해 갖게 된 가치를 하나로 통합하고 스며들게 하는 것이라는 사실에서 보면 그 이론은 실제로 일어나는 미적 경험과는 아무런 관계도 없는 형이상학, 그런 점에서 미적 경험의 관점에서 보면 유령과 같은 형이상학에 기반을 두고 있다고 비판할 수 있다.

[48] 지금까지의 논의를 되돌아보면 철학사에서 금과옥조처럼 떠받들고 있는 '본질'이라는 말은 지극히 애매모호한 말이라는 결론에 이르게 된다. 일상적 의미에서 본질이라는 말은 어떤 사물이나 사태의 핵심을 뜻한다. 우리가 한바탕의 대화나 복잡한 사태를 간단하게 요약하면 이른바 본질적인 것에 이르게 된다. 그것은 부적절한 것을 제거하고 꼭 필요한 것만 모은 것이다. 이런 점에서 모든 의미 있는 경험은 '본질'을 향하여 나아간다. 결국 본질은 다양한 경험들이 개입된 우연적인 사건 속에 여기저기 흩어져 있는 불확실하고 애매한 의미의 조각들을 하나

로 모아 만든 의미의 조직체를 가리킨다. 본질적인 것 또는 꼭 필요한 것은 목적의 측면에서 생각해 보아도 마찬가지다. 하나의 경험에서 어떤 고려사항이 다른 것들보다 더 중요하며 반드시 필요한가 하는 것은 그 경험이 지향하는 목적과 긴밀한 관계가 있다. 따라서 일련의 활동을 주고받을 때 무엇이 핵심적인 것인가 하는 것은 사람에 따라 다르다. 즉, 변호사, 과학자, 시인은 하는 일이 서로 다르다. 예술작품은 경험의 다양한 본질을 전달할 수 있으며, 그것도 핵심을 요약하고 응축시켜서 강렬하게 전달할 수 있다. 예술에서는 본질을 표현하기 위하여 다양한 요소들 중에서 필요한 요소들을 선택하고 그것들을 단순화한다. 쿠르베는 경치에 깊이 침투되어 있는 유동성의 본질을, 클로드(Claude)는 전원생활의 본질을, 컨스터블은 소박한 영국 시골의 본질을, 위트릴로9)는 파리 시내 건물의 본질을 표현하려고 하였다. 극작가나 소설가들은 우연적인 사건들로부터 본질을 추출하여 등장인물의 '성격'을 만들어 낸다.

[49] 예술작품의 내용은 고양되고 강렬한 경험이기 때문에 심미적 관점에서 볼 때 본질적인 것이라는 것은 '하나의 경험'을 구성하는 데 어떤 역할을 하느냐에 의해 결정된다. 그러므로 삶을 구성하는 것들의 본질적인 것을 찾으려면 '하나의 경험'을 구성하는 일상적 경험에서 빠져나와 형이상학적 세계로 도피해서는 안 된다. 오히려 하나의 새로운 경험을 구성하는 소중한 재료, 이른바 '본질'이 무엇인지 파악하기 위해서는 일상적 경험의 재료들을 주의 깊게 검토하고 진지하게 고려해야 한다. 지금 우리가 사람이나 사물의 본질적 특성에 대해 어느 정도 감을 갖고 있거나 아는 것은 따지고 보면 예술작품을 통해서 얻은 예술

9) [역주] 위트릴로(Utrillo, Maurice: 1883~1955)는 파리에서 출생한 프랑스의 화가이다. 대표작으로는 〈거리의 풍경〉, 〈파리의 골목길〉, 〈팔레트〉 등이 있다.

적 경험의 '결과'이다. 그런데 지금 논의 중인 예술이론들은 예술은 참된 존재 속에 이미 있는 본질에 의해 결정되며 그러한 본질을 드러내기 위한 것이라고 주장한다. 이것은 실제 과정을 정반대로 파악하는 것이다. 만일 우리가 지금 어떤 것의 본질적 의미를 인식하고 있다면 그것은 주로 예술가들이 일상적 삶의 경험으로부터 사물의 본질적 의미를 추출하고, 그것을 생생하게 그리고 강렬하게 지각할 수 있는 대상으로 표현했기 때문이다. 플라톤이 형상이나 이데아라고 생각했던 것도 따지고 보면 실제로 존재하는 사물이나 사태의 모형이나 패턴이다. 그리고 그러한 모형이나 패턴은 그가 살던 시대의 그리스 예술에서 원천을 찾아볼 수 있다. 이런 점에서 보면 예술과 예술가에 대한 경멸에 가까운 그의 언급은 지적인 배은망덕의 대표적인 예라고 할 것이다.

[50] '직관'이라는 말은 철학적 개념 전체를 통틀어서 의미가 가장 불명료한 말 중 하나이다. 방금 검토한 이론에 의하면 직관의 임무는 본질을 포착하는 것이다. 크로체는 직관과 표현을 동일한 것으로 보며, 한 걸음 더 나아가 직관과 표현을 예술과 동일한 것으로 봄으로써 독자들에게 많은 혼선을 주었다. 그런데 이러한 그의 생각도 그의 철학적 배경에 비추어 보면 그 의미를 충분히 이해할 수 있다. 그리고 그러한 동일시는 철학적 선입견을 가진 이론가들이 불완전한 미적 경험을 마음대로 재단할 때 어떤 문제가 발생하는지를 보여주는 좋은 예이다. 크로체는 유일한 실재는 마음뿐이며, 대상은 알려지지 않는 한 존재하는 것이 아니라고 생각했던 철학자이다. 따라서 대상은 대상을 아는 마음(또는 영혼)과 떨어져서는 결코 존재할 수 없다. 일상적 지각에 의하면 대상은 마음 밖에 있는 것으로 간주된다. 그러므로 예술의 대상이나 자연미의 대상을 인식하는 것은 지각에 의한 것이 아니라, 대상 자체를 마음의 상태로 알게 되는 직관에 의한 것이다. "우리가 예술작품을 보면서 경탄해 마지않는 것은 예술작품에서 상상에 의해 완전

한 형태를 볼 수 있기 때문이며, 완전한 형태는 실재하는 것이 아니라 마음의 상태가 예술작품에 부여한 것이다." "직관이 진실로 그럴 수 있는 것은 직관이 느낌과 감정을 표현한 것이기 때문이다." 그러므로 예술작품을 만들어 낸 마음의 상태는 표현이나 직관과 같은 것이다. 표현은 마음의 상태가 밖으로 드러나는 것이며, 직관은 경험하는 대상에 대해 알게 되는 마음의 상태인 것이다. 여기서 크로체의 이론을 다루는 주된 목적은 그의 이론을 논박하려는 데 있는 것이 아니라, 철학적 선입견을 미적 경험에 부과할 때 예술에 대한 왜곡이 일어나는 극단적 예를 보여주는 데 있다.

[51] 쇼펜하우어도 크로체처럼 그의 저작 여기저기에서 예술작품에 대해 다른 철학자들보다도 더 많이 언급하고 있다. 그런데 예술에 대한 그의 견해 역시 반성적 사고에 대한 예술의 도전을 충분히 깨닫는 데 실패한 철학의 또 하나의 예로서 검토할 만한 가치가 있다. 그가 저술활동을 한 시기는 칸트가 감각과 이성, 현상적인 것과 이성적인 것을 전혀 별개의 것으로 구분하고 이러한 구분을 기초로 철학의 문제를 규명하려고 시도하던 때이다. 이러한 문제를 어떻게 규정하느냐 하는 것은 그 이후에 전개될 철학적 사고에 영향을 미치게 된다. 예술에 대한 여러 가지 좋은 통찰을 보여주기는 하지만 쇼펜하우어의 예술이론은 칸트가 제기한 주요 문제, 즉 실재와 지식 사이의 관계 또는 현상과 궁극적 실재 사이의 관계에 대한 자신의 해결책을 제시하는 데 지나지 않는 것이었다.

[52] 칸트는 의무감에 의해 통제되는 도덕적 의지, 즉 선의지를 궁극적 실재에 이르는 유일한 통로로 보았다. 여기서 도덕을 통제하는 의무감은 감각이나 경험을 초월하는 것이다. 쇼펜하우어에 따르면, 보통사람들이 말하는 의지(will)는 결핍되고 부족한 것을 얻기 위한 노력과 투쟁의 한 형태를 의미하는 것으로, 의지의 노력과 투쟁은 항

상 좌절될 수밖에 없는 운명을 지니고 있다. 그런데 반해 쇼펜하우어가 말하는 의지(Will)는 자연현상이나 도덕적 삶의 현상 모두를 창조하는 원천이 되는 것이다. 보통의 경우 영원한 만족과 평화에 이르는 유일한 길은 일반적으로 말하는 의미의 의지(will)와 이 의지가 시키는 모든 일에서 벗어나는 것이다. 칸트 역시 미적 경험과 관조를 동일한 것으로 보았다. 여기에 반해 쇼펜하우어의 입장에서 보면 칸트가 말하는 관조는 도피의 방식이다. 쇼펜하우어에 의하면 예술작품을 관조할 때 우리는 객체화된 의지(Will)를 관조할 수 있으며, 그렇게 함으로써 다른 모든 형태의 경험에서 우리를 지배하는 세력들로부터 우리 자신을 해방시킬 수 있다. 이 의지(Will)가 삶의 과정에서 드러나 객체화된 것이 바로 보편적인 것이며, 플라톤이 말하는 영원불변하는 형상이며 패턴이다. 이러한 객체화된 의지를 순수한 상태에서 관조할 때 우리는 보편적인 것에 심취하며, "의지(will) 없는 지각의 축복을 누리게 된다."

[53] 쇼펜하우어 이론의 가장 중요한 결함은 이론의 전개과정에서 발견할 수 있다. 그는 예술에서 의지를 강조함으로써 '매력'이라는 요소를 제외시킨다. 즉, 의지를 갖고 무엇인가를 대해야 하는 것은 매력적인 것과는 다른 것, 심지어는 매력이 없는 하기 싫은 것이기 때문이다. 그런데 매력은 끌어당기는 것이며, 끌어당긴다는 것은 의지에 의해 대상에 대해 반응하는 한 형태이다. 그렇다면 우리의 의지가 추구하는 대상은 원래는 싫은 것이면서, 동시에 매력이 있는 것, 호감이 가는 것이라는 모순된 입장에 처한다. 더욱더 심각한 것은 그가 규정한 아름다움의 위계적 순서이다. 자연의 아름다움은 예술의 아름다움보다 위계가 낮다. 그 이유는 의지는 자연보다 인간에게서 더 높은 수준의 객체화가 가능하기 때문이다. 나무나 꽃과 같은 식물을 관조하면서 얻게 되는 해방감은 동물의 삶을 관조하면서 얻게 되는 해방

감보다 더 낮은 수준의 것이다. 여기에 반하여 인간의 삶을 관조하면서 얻게 되는 아름다움은 최상의 것이다. 인간의 의지(Will)는 동물적인 삶에서 잘 드러나는 욕망의 노예가 되는 삶에서 자유로운 상태이기 때문이다.

[54] 쇼펜하우어의 이론체계에서 볼 때 건축은 예술작품 중에서 가장 낮은 위치를 차지한다. 건축에는 의지의 힘보다는 견고함이나 거대한 무게에 작용하는 응집력이나 중력과 같은 자연의 힘이 주가 되기 때문에 건축은 인간 의지의 힘이 작용할 수 있는 여지가 거의 없다. 따라서 나무로 만든 건축물은 진실로 아름다운 것일 수 없으며, 온갖 종류의 장식물들도 인간 욕망의 표현이기 때문에 심미적 효과를 갖고 있는 것에서 제외된다. 조각은 건축보다는 높은 위치를 차지한다. 조각 역시 낮은 수준의 의지의 힘이 작용하기는 하지만 인간의 사고와 의지가 작용하여 형성되는 정도가 건축보다 더 높다. 그림은 사물의 형태나 인물을 다루는 것이며, 따라서 형이상학적 형태에 보다 더 근접한다. 문학 특히 시는 인간을 본질적 이데아(Idea)로 상승시켜 주며, 최상의 수준의 의지(Will)에 의해 도달하게 한다.

[55] 음악은 예술 중에서 최고의 위치를 차지한다. 그것은 음악이 우리에게 의지(Will)를 외적으로 객체화할 뿐만 아니라, 관조할 수 있도록 의지(Will)의 과정을 제공하기 때문이다. 더욱이 "음계의 정확한 간격은 의지를 객체화한 것을 나누는 등급과 동일하며, 이것은 자연에 있는 것들을 위계에 따라 분류하는 것과 같은 것이다. 베이스의 선율은 가장 낮은 힘의 작용을 표현한 것이며, 보다 높은 선율은 동물적 삶의 힘을 표현한 것이다. 멜로디는 객관적 존재 속에서 가장 높은 존재인 인간의 지적인 삶을 표현한 것이다."

[56-1] 이미 언급했듯이 쇼펜하우어가 여기저기서 예술에 관해 언급한 내용들은 상당부분 정당하며 예술을 이해하는 데 유익하기도 하

다. 그러나 기본적으로 그의 생각은 '하나의 경험'으로서 예술에 대하여 진지한 철학적 사색을 했다기보다는, 예술과는 무관하게 철학적 아이디어를 정립하고 이 철학적 사고의 결과를 예술에 억지로 맞추려 했다는 데 있다.

[56-2] 종합적으로 말하면 이 장에서 여러 예술이론들을 검토할 때 나의 의도는 예술철학의 이론들을 비판하는 것이 아니라, 예술이 넓은 범위에서의 철학에 대해 어떤 의의를 갖고 있는가 하는 점을 밝히는 것이었다. 예술과 마찬가지로 철학은 풍부한 상상력을 가진 사람들을 통해서 변화하고 발전한다. 그리고 예술은 경험을 가장 직접적으로 그리고 가장 완전하게 드러내어 보여주는 것이기 때문에 상상력이 넘치는 철학의 모험이 지나치게 정도를 벗어나지 않도록 적절히 통제하는 기능을 한다.

[57] 경험으로서 예술에는 실현된 것과 가능한 것 또는 이상적인 것, 옛것과 새것, 객관적 대상과 개인적 반응, 개별적인 것과 보편적인 것, 표면과 깊은 내면, 감각과 의미가 하나의 경험 속에 통합되어 있다. 그리고 반성적 사고에 의해 분리되었을 때 각각에 대해 부여되었던 의미가 하나의 경험 속에서 통합될 때 변형된다. 괴테가 말했듯이 "자연은 중심도 껍질도 아니다." 이 말은 미적 경험의 관점에서 볼 때 제대로 이해될 수 있으며, 참인 것으로 받아들일 수 있다. 경험으로서 예술의 관점에서 보면 자연은 주관적인 것도 객관적인 것도 아니며, 개별적인 것도 보편적인 것도 아니며, 감각적인 것도 이성적인 것도 아니다. 지금까지의 논의에 비추어 볼 때 이 모두를 통합된 전체로 포함하는 경험으로서 예술은 철학적 사고의 탐험을 위해서 그 어떤 것과도 비교할 수 없는 풍부한 가능성을 지니고 있다.

비평과 인식

예술가의 새로운 통찰 드러내기*

[1] 비평은 어원적 의미로 보나 비평이 지향하는 이념에서 보나 무엇인가를 판단하는 것이다. 그러므로 비평의 성격을 이해하기 위해서는 무엇보다도 판단한다는 것이 무엇인지를 이해해야 한다. 물리적 현상에 대한 판단이든, 정치적 견해에 대한 판단이든, 생물적 현상에 대한 판단이든 간에 판단하는 내용, 즉 재료를 제공하는 것은 관련된 대상이나 현상에 대한 인식작용이다. 관련된 대상이나 현상을 어떻게 인식하느냐 하는 것은 인식내용을 결정하며 그 인식내용은 이후에 오는 모든 판단과정에서 결정적 작용을 한다. 그러므로 판단할 때 올바른 판단을

* [역주] 이 장의 원래 제목은 "비평과 인식"(Criticism and Perception)이다. 이 제목에는 비평은 사람들에게 새로운 인식을 도와주는 것이어야 한다는 듀이의 생각이 반영되어 있다. 보통 비평하면 사람들은 예술작품의 질을 평가하는 것, 또는 잘잘못을 가리는 일종의 사법적 판단을 하는 것이라고 생각하는 경향이 있다. 그런데 이러한 평가적이고 사법적인 판단은 시대에 앞선 예술작품을 평가절하하는 잘못을 범하기 쉽다. 그럴 수밖에 없는 것이 평가는 이미 정해진 규범과 표준이 있고 그것에 비추어 예술작품을 평가하고 판단하는 일을 하는 것이다. 이 경우 시대에 앞선 예술작품들은 규범과 표준에 일치하지 않는 이상한 것이거나 질이 낮은 것으로 평가될 가능성이 매우 높다.

하기 위해서는 적합한 자료를 확보할 수 있도록 기본적 인식내용을 적절히 통제하는 것이 필요하다. 여기서의 차이가 자연현상에 대하여 미개인이 판단하는 것과 뉴턴이나 아인슈타인과 같은 과학자들이 판단하는 것의 차이를 만들게 된다. 미학적 비평은 심미적 대상을 인식하는 것이기 때문에 자연이나 예술에 대한 미학적 비평은 직접적인 인식의 질에 의해 결정된다. 직접적인 인식에서 둔감한 경우에 이것은 인식의 방법을 말로 배우거나 추상적 이론을 아는 것에 의해서 결코 향상될 수 없다. 판단이 미적 인식의 한 부분으로 작용하는 것을 배제할 수도 없으며, 적어도 직접적인 인식의 과정에서 주어지는 총체적이며 분해되지 않은 질적 인상과 함께 판단이 행해지는 것을 막을 수도 없다.

[2] 이론적으로 그리고 시간적 순서로 보면 직접적인 심미적 경험이 먼저 있고 그것을 가지고 판단한다고 생각할 수 있다. 판단의 성격을 밝히는 실마리는 한편으로는 사람의 인식 속에 존재하는 예술작품에서, 또 한편으로는 예술작품을 구성하는 구조적 성격에서 찾을 수 있다. 그런데 사실은 가장 먼저 분명히 해야 할 것은 판단의 근거와 기반

듀이에 의하면 일차적으로 비평은 평가하거나 사법적 판단을 하는 것이 아니라, 예술작품에 들어 있는 사물을 신선한 시각으로 보는 예술가의 눈을 드러내어 보여주는 일을 하는 것이다. 그러므로 비평가는 지금까지 선입견과 편견 또는 관습과 관례라는 고정된 관점에서 벗어나서 사물을 보는 새로운 방식을 제시하는 예술가의 눈을 구체적이며 분명하게, 그리고 우리의 삶과 관련해서 의미 있게 보여주는 것이다. 그렇게 함으로써 비평은 사람들에게 예술가가 했던 경험의 과정을 생생하게 재현하고 체험하는 것을 가능하게 해준다.

요약하면 비평은 궁극적으로 사람들에게 사물을 새로운 관점에서 이해하게 하며, 사물에 대한 통제능력을 증가시켜 주는 작용을 한다. 이러한 작용을 통하여 비평은 사람들에게 예술작품에 대한 지각과 인식을 새롭게 하는 일종의 "재교육 작용"을 한다(제 13장 〔57〕). 이러한 비평의 성격을 구체적으로 표현하기 위하여 이 장의 제목을 "비평과 인식: 예술가의 새로운 통찰 드러내기"라고 재정의하였다.

이다. 사실 판단의 성격에 대한 상반된 견해들이 있으며 그러한 견해가 이미 비평이론에 반영되어 있다. 그리고 다양한 예술적 경향은 특정 예술적 사조를 정당화하고 다른 예술적 사조를 비난하기 위하여 서로 대립되는 이론을 만들었다. 미학이론에서 가장 중요한 논쟁거리는 특수한 예술적 운동에 관한 논쟁 속에서 발견된다. 예를 들면, 건축에서 기능주의, 순수시와 자유시, 연극에서 표현주의, 소설 특히 문학에서 의식의 흐름, 프롤레타리아 예술론, 그리고 경제적 조건과 혁명적 사회활동에 대한 예술가의 임무와 같은 것들이 있다. 그러한 논쟁은 선입견을 가지고 동시에 자신의 입장에 대한 열정을 가지고 이루어진다. 그리고 이러한 논쟁은 외형상으로는 추상적 예술이론을 담고 있는 저술이나 논문보다는 개별적이고 구체적인 예술작품을 가지고 직접 논란을 벌이는 형태로 전개된다. 그러나 이러한 논쟁은 예술 외적인 운동에서 가지고 온 이념과 목적을 중심으로 이루어지기 때문에 예술이론을 더욱더 복잡하게 만드는 경향이 있다.

[3] 판단이라는 것은 처음부터 예술작품을 더 잘 인식하기 위하여 그것도 예술작품에 대한 보다 풍부한 직접적인 인식을 위하여 행해지는 지성적 행위라고만 생각할 수는 없다. "비평가라고? 좋아하네. 저질 감시꾼이야!" 하고 투덜대던 셰익스피어의 말에 잘 나타나 있듯이, 판단은 법적 권위와 의미를 지니고 있다. 법에서 사용하는 판단이라는 의미에서 보면, 비평가는 법에서의 판사에 해당되며, 권위를 가지고 판결을 내리는 사람이다. 따라서 우리는 끊임없이 예술작품에 대한 비평가들의 판결과 판결의 역사를 듣게 된다. 비평의 임무는 원래 재료와 형식을 중심으로 예술작품의 내용과 특성을 분명히 드러내어 보여주는 것이다. 그런데 실제로 행해지는 비평을 보면 비평은 마치 예술작품의 장점과 단점을 찾아내고, 이에 기초하여 예술작품이 죄가 있는지 없는지를 판단하고 죄가 있으면 기소하는 일을 하는 것으로 생각하는 경향이 있다.

[4] 사법적 관점에서 보면 판사는 사회적으로 권위 있는 지위를 차지하고 있다. 판사의 판결은 개인의 운명을 결정하며, 때로는 앞으로 할 행위에 대해 적법성을 부여하기도 한다. 권위와 존경에 대한 욕망은 인간의 마음을 뜨겁게 한다. 인간 삶의 많은 부분들은 칭찬과 비난, 인정과 불인정의 선율에 의해 움직였다. 그러므로 실제 삶의 사태에는 비평을 칭찬하거나 비난하고, 인정하거나 불인정하는 것과 같은 사법적인 것으로 규정하려는 경향이 널리 퍼져 있으며, 비평에 대한 이론은 실제에 널리 퍼져 있는 이러한 경향성을 반영하는 방식으로 형성되었다. 비평에 대하여 이러한 생각을 갖고 있는 이론들을 자세히 검토해 보면 대부분이 보상심리적 성격을 띠고 있다는 것, 즉 비평가들은 창작하지 못하는 자라는 경멸적인 조롱을 받아왔다는 사실과 깊은 관련이 있다는 것을 알 수 있다. 사법적 비평, 즉 남의 잘잘못을 가리고 그것을 판단하는 비평의 대부분은 무의식적인 자기불신과 그에 따른 자기방어를 위한 권위에의 호소로부터 나오는 것이다. 사법적 비평을 하면, 비평가는 널리 위세를 떨치는 규칙에 의지함으로써 그리고 직접적인 경험보다는 이미 있는 지식이나 위세에 의지함으로써 생생한 인식작용이 차단되고 방해받게 된다. 권위 있는 직위에 대한 욕망이 비평가들로 하여금 마치 자신들이 기존의 질서와 원리를 수호하기 위한 권한을 부여받은 검사이거나 한 것처럼 말하고 행동하게 만든다.

[5] 불행하게도 그러한 행태가 바로 비평에 대한 생각을 오염시키는 결과를 초래하였다. 판단은 사고에 의해서 깊고 생생한 인식작용을 하는 것이라는 생각보다도, 문제를 해결하는 최종적 결정을 내리는 것이라는 생각이 원죄를 가지고 있는 인간 본성에 더 적합한 것으로 보인다. 독창적이고 의미 있는 경험을 한다는 것은 결코 쉽지 않다. 그런 경험을 할 수 있다는 것은 타고난 민감성이 있다는 증거이며 폭넓고 성숙된 경험을 하고 있다는 증거이기도 하다. 판단한다는 것은 합리적이

202

며 균형 있는 탐구행위이기 때문에 풍부한 경험과 배경지식 그리고 높은 안목을 필요로 한다. 일반적으로 수준 높은 판단능력을 가지고 종합적으로 사태를 판단하여 말하는 것은 어려우며, 여기에 비하여 자기가 믿고 있는 바 또는 믿고 싶은 바를 말하는 것은 훨씬 쉽다. 그리고 청중들도 깊은 생각을 가지고 탐구하도록 훈련받았다기보다는 남의 말을 그냥 받아들이는 데 익숙해 있기 때문에, 비평가들이 하는 말을 아무런 비판 없이 그대로 받아들이는 경향이 있다.

[6] 사법적 판단은 모든 경우에 적용할 수 있는 일반적 규칙에 의해 행해진다. 그러므로 특수한 사례에 대한 잘못된 판결이 주는 폐해보다는 그러한 판단을 하게 하는 잘못된 기준이 주는 폐해가 훨씬 더 심각하다. 잘못된 기준이 하나의 선례요 원칙으로 정해지면 그 이후에 오는 모든 판결은 그 기준에 의해 이루어진다. 이른바 18세기의 고전주의는 고대 그리스와 로마인이 확립한 예술의 표준을 모델로 삼아야 한다고 생각하였다. 18세기에 문학에서 시작된 이러한 생각은 예술의 다른 영역으로 확대되었다. 이러한 경향에 동조하는 교사들은 예술을 배우는 학생들에게 움브리아어1)와 로마시대의 화가들이 추구했던 예술적 형식을 추종하도록 권장하였으며, 다른 예술적 형식 특히 낭만주의적 형식에 대해서는 '원시적이고, 변덕스러우며, 과장되고, 환상적인 것'이라고 가르치기까지 하였다.

[7] 과거에 형성된 것을 표준이나 모델로 삼는 것이 중요하다는 주장에 대해 온정적 견해를 가졌던 인물로는 아놀드(Matthew Arnold)를

1) [역주] 움브리아어(Umbrian language)는 이탈리아어군에 속하는 언어다. 움브리아어는 기원전에 이탈리아 중부에서 사용된 것으로 추정되지만, 언젠가부터 라틴어가 움브리아어를 대신하였다. 기원전 300~90년경 제작된 이구비움판에는 에트루리아 문자에서 유래한 움브리아 문자와 라틴 문자로 씌어 있다. 이들 서판에 나타난 것처럼 움브리아어는 구조상 라틴어와 매우 비슷하지만 일련의 음운변화와 어휘 면에서 차이점을 보이고 있다.

꼽을 수 있다. 그는 "시가 진실로 탁월한 부류에 속하는 것이며 '우리에게 가장 유익한 것'이라는 것을 확인하는 가장 좋은 방법은 시에 나오는 시행과 표현을 암기해 두었다가 그것을 표준으로 삼아 다른 시에 적용해 보는 것이다"라고 말하였다. 물론 그의 말은 시가 뛰어난 시의 모작이어야 한다는 뜻이 아니라, 단지 그러한 시행이 어떤 시가 "높은 수준의 시인지 아닌지를 판단하는 절대적인 준거"가 된다는 점을 지적한 것일 뿐이다. 앞의 인용문에서 강조표시를 한 부분, 즉 '우리에게 가장 유익한 것'이 과연 무엇을 말하는가 하는 가치론적 문제는 제외한다 하더라도, 우리에게 가장 유익한 '절대적인' 준거라는 것이 있다면 그것은 인식에서 직접적인 반응을 제한하며, 생생한 감상을 저해하는 외적 요인으로 작용할 가능성이 크다. 나아가 과거에 걸작으로 인정된 것들이 개인적 반응(또는 경험)에 의한 것인가 아니면 전통과 관례라는 권위에 의한 것인가 하는 문제가 있다. 이러한 문제에 대하여 아놀드는 궁극적으로 개인의 공정한 인식능력에 의존할 것을 주장하고 있다.

[8] 사법적 비평을 지지하는 학파의 대표자들은 걸작을 만들어 낸 거장들을 위대하다고 생각한다. 그런데 문제는 그들이 거장들을 위대하다고 생각하는 이유가 분명하지 않다. 즉, 그들은 거장들이 일정한 규칙을 준수하기 때문에 위대하다는 것인지, 아니면 지금 준수하는 규칙들이 거장들이 실제 작품활동에서 유래된 것이기 때문에 위대하다는 것인지 하는 점이 분명하지 않다. 보통 규칙에 의존한다는 것은 위대한 사람의 업적에 대한 존경심을 다소 완화된 방식으로 표현하는 것이며, 궁극적으로는 위대한 사람의 업적을 무조건적으로 추종하는 것이라고 생각해도 큰 무리가 없다. 그런데 규칙이 저절로 확립된 것이든 또는 위대한 작품에서 유래한 것이든 간에 표준, 지침, 규칙은 일반적인 것이다. 그런데 예술작품은 개별적인 것인 데 반하여, 규칙은 시간에 따라 변화하지 않는 이른바 영원한 것이다. 이것은 특정 시대나

204

장소의 제한을 받지 않는 것이다. 그런데 문제는 모든 것에 적용되는 규칙은 구체적인 작품에서는 그대로 적용되지 않는다는 데 있다. 그리고 일반적 규칙이 구체성을 띠려면 규칙을 구체적으로 보여주는 위대한 예술가의 작품을 표준으로 제시할 수밖에 없다. 이것은 사실상 위대한 예술가의 작품을 모방하는 것을 격려하고 조장하는 것이나 다름 없다. 거장이나 위대한 예술가들은 처음에는 대체로 도제식 교육을 받는다. 그러나 그들이 성장함에 따라 점차 거장들은 그들이 배운 것을 자기 자신의 경험, 견해, 스타일로 흡수하고 정착시킨다. 거장이나 위대한 예술가가 되는 것은 이미 있는 규칙이나 모델을 추종하기 때문이 아니라, 규칙이나 모델을 완전히 이해하고 뛰어넘어서 자신의 경험을 확대하는 자원으로 활용하기 때문이다. 일찍이 톨스토이는 "비평가들에 의해 확립된 권위만큼 예술가들을 왜곡시키는 것은 없다"고 말하였다. 일단 어떤 예술가가 위대하다고 공표되면, "그의 모든 작품이 훌륭하며 모방할 만한 가치가 있는 것으로 간주된다. … 좋지 못한 작품을 극찬하는 것은 예술에 위선이 스며들어가는 통로가 된다."

[9] 사법적 비평가들은 예술의 역사로부터 자신들의 문제를 깨닫고 겸손한 자세를 취할 필요가 있다. 그런데 그들이 역사로부터 겸손을 배우지 못하는 것은 역사적 자료가 부족하기 때문이 아니다. 1933년 여름 프랑스 파리에서 있었던 르누아르 기념 전시회는 50년 전에 있었던 비평가들의 사법적 비평을 공개하고 정면으로 반박하는 자리였다. 당시에 비평가들은 르누아르의 작품에 대해 가장 심한 것으로는 구토를 일으킨다는 것이 있었으며, 가장 많이 오르내렸던 비판으로는 격렬한 색을 아무렇게나 섞어 놓은 것으로 정신병의 산물이라는 주장에서부터, 빛과 그림자, 밝음과 어두움, 선명함과 디자인 등 그림에서 인정해 온 모든 것을 부정하는 것이라는 지적에 이르기까지 다양한 사법적 비평들을 쏟아 놓았었다. 1897년까지도 사법적 비평을 지지하는

학회에 속한 한 무리의 학자들은 룩셈부르크 박물관이 르누아르, 세잔, 모네의 그림을 수집한 것에 대해 항의하기까지 하였다. 그들 중 한 사람은 룩셈부르크 박물관 같은 대표적인 공공기관에서 정신병자의 작품을 수집하는 웃지 못할 일이 벌어지는데도 '전통의 수호자'(사법적 비평의 특징을 나타내는 또 다른 표현이다)인 우리 학회가 침묵한다는 것은 있을 수 없는 일이라고 주장하기까지 하였다. 2)

[10] 방금 말한 프랑스 비평가들의 비평은 1913년 뉴욕에 있는 아모리 전시회에서 있었던 한 미국인 비평가의 혹평에 비하면 애교에 지나지 않는다. '세잔의 무능함'이라는 제목하에 그는 이른바 인상주의 계열의 화가들을 질타하고 있다. 여기서 세잔은 "때때로 운이 좋아서 적당히 좋은 그림을 그릴 수 있었던 이류 인상주의자"로 평가되었다. 고흐는 "미에 대한 개념은 조금도 없으면서 조잡하고 시원찮은 그림으로 수많은 화폭을 못 쓰게 만들어 버린 중간 정도의 거친 인상주의자"이며, 조잡한 그림의 양산자로 평가되었다. 또한 마티스도 "기법에 대한 모든 존경 그리고 매체에 대한 모든 느낌과 내용을 포기하고 캔버스 위에 조잡한 선과 색조로 덧칠한 사람"으로 혹독하게 평가되었다. 나아가 그는 "이들은 진정한 예술이 지녀야 한다고 생각한 모든 것을 부정한 사람들이다. 그리고 그들은 그러한 것을 부정함으로써 예술을 자기만족이나 도취와 같은 것으로 평가절하하고 말았다. 그들의 작품은 예술작품이 아니라 예술과는 아무런 관계가 없는 속물적인 것일 뿐이다"라고 평하고 있다. 이 인용문에 나와 있는 '진정한 예술'이라는 말도 또한 사법적 비평가들이 즐겨 사용하는 용어이다. 그런데 이 비평가가 말하는 '진정한 예술'은 결코 사법적 비평의 절대적 기준이 될 수 없다.

2) 이들 작품의 대부분은 오늘날 루브르 박물관에 소장되어 있다. 이것은 어떠한 비평보다도 이 작가들의 작품이 위대한 작품으로 인정받고 있다는 것을 증명하는 것이다.

고흐는 서투르고 거친 것이 아니라 폭발적이며, 마티스는 결점이라고 할 정도로 기교적이며 조잡하기보다는 장식적이다. 세잔을 이류라고 평가하는 그 언급이 바로 그러한 평이야말로 이류에 지나지 않는다는 사실을 반증한다. 그런데 이때는 1897년이 아닌 1913년이었다. 이 비평가가 이러한 비평을 하기 이전에 이미 마네와 모네의 인상주의 그림은 많은 비평가들로부터 진정한 예술로 인정받고 있었다. 아이러니하겠지만, 이 혹평가의 영향을 받은 비평가들도 틀림없이 세잔과 마티스를 표준적 예술가로 찬양하면서 회화의 새로운 변화와 운동을 비난하는 시대가 머지않아 도래하게 될 것이다.

[11] 방금 인용한 '비평'은 사법적 비평에는 항상 등장하는 오류의 성격 — 특정 기법과 심미적 형식을 혼동하는 것 — 에 대해 언급하고 난 다음에 나오는 내용이었다. 그 비평가는 전문적인 비평가가 아닌 한 방문객의 논평을 인용하고 있다. 그 방문객은 "나는 일반사람들이 전람회를 보면서 의미와 가치에 대해 이야기하는 것을 그다지 들어보지 못했으며, 기법, 색조, 그리는 법, 원근법, 흰색과 파란색에 대한 연구 등에 대해서 말하는 것도 거의 들어본 적이 없다"고 말하였다. 그러고 나서 그 비평가는 "이 말은 다른 어떤 것보다도 확신에 찬 관찰자를 현혹시키고 혼란스럽게 할 위험이 있는 기법과 심미적 형식을 혼동하는 오류를 구체적으로 보여준다. 기법에 대해서는 아무런 관심이 없이 '의미'와 '가치'에 대한 관심만을 가지고 전시회에 가는 것은 단순히 기법의 문제를 회피하는 것이 아니라, 기법의 문제를 내던져 버리는 것이다. 예술에서 '의미'와 '가치'라는 요소는 예술가가 예술을 창조하는 기술적 과정에 숙달되고 나서야 의미 있는 요소로 대두된다."

[12] 이 방문객의 논평을 보면 기법의 문제를 배제하려는 의도가 들어 있다. 이런 태도는 예술에서의 기법을 단순히 과정적 절차로만 보는 사법적 비평이론이 가지고 있는 기본적 입장이다. 이 사실은 가장

진보적인 사법적 비평이론마저 실패할 수밖에 없는 결정적인 문제이다. 그러니까 이 점은 새로운 삶의 양식의 출현에 대해, 즉 새로운 표현양식을 요구하는 경험사태에 대해 적절히 대처할 수 없다는 문제를 초래하는 주요한 원인이 된다. 초기 작품을 보면 후기 인상주의 화가들(세잔은 예외지만)은 모두 바로 앞에 있던 대가들의 기법에 숙달해 있었다는 것을 보여준다. 그들은 쿠르베, 들라크루아, 심지어 앵그르3)의 영향력을 강하게 받고 있었다. 그러나 그러한 기법은 과거의 주제를 표현하기에 적합한 것이었다. 후기 인상주의 화가들은 성장함에 따라 삶에 대한 새로운 시각을 갖게 되었다. 그들은 이전의 화가들이 보았던 것과는 다른 방식으로 세계를 보고 이해하였으며, 새롭게 보게 된 대상을 표현할 수 있는 새로운 형식을 필요로 하였다. 기법과 형식이 상호관련이 있기 때문에, 그들은 새로운 기법을 개발하기 위한 실험을 할 수밖에 없었다.4) 물질적이고 정신적인 환경이 변화하면 새로운 표현형식이 요청된다.

[13] 나는 여기서 가장 훌륭한 사법적 비평이론조차도 그 이론 내에 피할 수 없는 결함을 지녔다는 점을 다시 한 번 더 강조해서 언급하려고 한다. 어떤 예술이든지 새로운 사조가 출현하는 것은 인간 경험의 새로운 측면 즉 인간과 환경의 상호작용하는 새로운 양식을 표현하기 위한 것이며, 따라서 전에는 제대로 드러나지 않고 잠자고 있던 에너지가 발산되는 것을 표현하기 위한 것이다. 그러므로 새로운 사조에 따른 예술작품의 새로운 형식은 이전에 있던 친숙한 예술적 기법을 가

3) [역주] 앵그르(Ingres, Jean Auguste Dominique: 1780~1867)는 프랑스의 신고전주의 화가이다. 차분하고 투명하며 정교하게 균형 잡힌 그의 작품들은 당대 낭만주의 작품과 대조를 이루었다. 대표작으로 초상화 〈오송빌 부인〉(1845)과 〈그랑드 오달리스크〉(1819)가 있다.
4) 기법과 형식의 상호관련에 대한 자세한 언급은 제7장 〔20〕을 참고할 것.

지고 판단하면 제대로 평가될 수 없으며, 오히려 그릇된 평가를 내리게 될 가능성이 높다. 따라서 비평가가 무엇보다도 새롭게 출현하는 '의미와 가치'를 포착할 수 있는 민감성을 지니고 있지 못한 동시에 그 의미와 가치를 표현하는 데 적합한 새로운 형식이 요구된다는 사실을 깊이 인식하지 못한다면, 새로운 경험이 출현하게 될 때 비평가는 무능한 상태에 빠지고 만다. 전문가도 관습과 타성의 영향을 받게 되어 있다. 그러므로 가치의 변화와 새로운 경험의 출현 그 자체에 대해 개방적인 자세를 지님으로써 관습과 타성에 빠지지 않도록 노력해야 한다. 사법적인 비평가들은 하나의 원칙과 규범을 고수함으로써 스스로를 위험에 빠뜨리는 우를 범한다.

[14] 사법적 비평이 초래한 커다란 잘못의 하나는 정반대되는 극단적인 반발을 불러일으켰다는 것이다. 사법적인 비평에 항의하는 사람들은 '인상주의적' 비평의 입장을 취한다. 이 입장에 있는 사람들은 실제로 그런 말을 하지는 않지만 '판단'이라는 의미에서의 비평이 가능하지 않다고 주장하는 것이나 다름없다. 따라서 비평은 판단하는 것이 아니라 예술작품이 불러일으키는 느낌과 이미지에 대한 반응을 기술하는 것으로 대체되어야 한다고 주장한다. 실제로 항상 그런 것은 아니지만, 적어도 이론상으로 이런 경우에 비평은 아무런 규칙도 표준도 없는 주관을 풀어놓는 것이 되고 만다. 그리고 이런 주장을 논리적으로 끝까지 밀고 나가게 되면 비평은 긴밀한 논리적 관련이 없는 말을 주저리주저리 늘어놓는 것이 되고 말 것이다. 인상주의적 관점에 대한 모범적인 진술은 르메트르5)의 말에 잘 나타나 있다. 그에 의하면 "예

5) [역주] 르메트르(Lemaitre, Francois Elie Jules: 1853~1914)는 프랑스의 비평가이자 단편작가 및 극작가이다. 독특한 개성을 지닌 인상주의적인 문체의 문학비평가로 잘 알려져 있다. 그는 비평에서 독단과 체계를 싫어하며 개인적인 작품 이해를 강조하였다.

술작품은 예술가가 어떤 순간에 세상에 있는 대상에서 받은 인상을 기록한 것인 데 반하여, 겉으로 내세우는 명분이 무엇이든지 간에 비평은 어떤 정해진 순간에 예술작품이 우리에게 주는 인상을 명확히 하는 것을 넘어설 수 없다."

　[15] 이 언급은 자세히 살펴보면 인상주의적 이론의 의도를 훨씬 넘어서는 점을 함의하고 있다. 인상을 '명확히 한다'는 것은 단지 인상을 말하는 것보다는 훨씬 더 많은 것을 한다는 것을 뜻한다. 사물이나 사건이 우리에게 주는 분해되지 않은 총체의 질성적 효과인 인상은 어떤 형태이든지 간에 판단이 있기 전에 주어지는 것이며, 판단의 기초요 시작점이 되는 것이다.6) 심지어 과학자나 철학자의 경우에도 인상은 새로운 아이디어의 시작이며, 판단은 자세한 탐구가 끝나는 시점에서 나타난다. 그런데 인상을 명확히 한다는 것은 인상을 분석한다는 것을 의미한다. 인상을 분석한다는 것은 인상을 낳게 된 기반과 인상이 수반하게 될 결과에 대해 언급하는 것이기 때문에 그 자체가 인상의 범위를 넘어서는 것이다. 그리고 분석의 과정은 바로 판단행위가 된다. 인상을 검토하는 사람이 인상을 밝히는 데 한정하는 경우에도 인상의 범위와 한계를 긋는 것은 그의 성향이나 지금까지 있었던 삶의 경험에 의해 영향을 받게 되어 있다. 그럼에도 불구하고 그는 주어진 인상을 넘어서서 어느 정도 객관적인 것을 밝힐 수 있다. 따라서 그는 독자들에게 단순히 '내가 보는' 인상의 근거보다는 비록 자신이 본 것이기는 하지만 보다 객관적인 인상의 근거를 독자들에게 제시해 줄 수 있다. 경험이 많은 독자들은 개인적 편견과 경험을 가지고 있는 사람들이 제시한 다양한 인상들 중에서 어느 인상이 보다 사태를 객관적으로 보고 있는지를 판단할 수 있는 능력을 가지고 있다.

6) 이러한 문제에 대해서는 제9장 〔12〕를 참고할 것.

[16] 개인적인 삶의 경험을 가진 인간이 과연 객관적 언급이 가능한 가 하는 문제에 대한 논의를 좀더 하는 것이 좋을 것 같다. 자신의 인상을 분명히 하려는 사람이 쓴 자서전은 그의 몸과 마음 내면에 있는 것을 기술하는 것이 아니다. 자서전의 내용은 개인 밖에 있는 세계, 보다 정확히 말하면 다른 사람들과 함께 생활하는 세계와의 상호작용의 결과로 이루어진 것이다. 현명한 비평가라면 그는 저자의 삶의 한 부분을 차지하는 객관적 사건을 고려하면서 그의 삶의 특정 시점에 발생한 인상을 판단할 것이다. 적어도 은연중에라도 그렇게 하지 않는다면 분별력 있는 독자는, 즉 인상 자체의 권위에 맹목적으로 순종하지 않는 독자는 비평가를 대신해서 그 일을 해야만 한다. 인상 자체의 권위에 눌려 맹목적으로 순종하면 서로 다른 인상들 사이에 아무런 차이도 발견할 수 없다. 교양 있는 사람의 통찰력과 미성숙한 열정주의자의 감정분출이 동일한 것으로 보이게 된다.

[17] 위에 인용한 르메트르의 글에는 대상의 성격이라는 또 하나의 중요한 점을 함의하고 있다. 예술가에게 대상이 예술가가 다루는 재료라면, 비평가의 대상은 예술작품이다. 만일 예술가가 말 못하는 벙어리라면, 그래서 예술가가 직접적인 인상과 이미 주어진 풍부한 경험에서 이끌어 낸 의미를 결합시키지 않는다면 그의 작품은 빈약한 것이 되고 말며, 작품의 형식도 기계적인 것에 지나지 않게 된다. 이것은 비평가의 경우도 마찬가지이다. 예술가의 인상을 '어떤 순간에' 일어나는 것이라고 말할 때 그리고 비평가의 인상을 '어떤 정해진 순간에' 발생하는 것이라고 말할 때 함의되어 있는 시사점이 있다. 그것은 인상은 특정한 순간에 존재하기 때문에 인상의 의미와 가치는 짧은 시간에 그 장소에 한정되어 있다는 점이다. 이것은 인상주의적 비평이 가지고 있는 근본적 오류이다. 오랜 기간 동안의 탐구와 반성을 통해서 결론을 이끌어 내는 경험을 비롯하여 모든 경험은 '일정한 순간'에 존재한다.

이러한 사실로부터 추론해 보면 경험의 의미와 타당성은 바로 그 순간의 문제이며, 따라서 모든 경험은 개별적 사건이 연속해서 일어났다 사라지는 것으로 볼 수 있다.

[18] 한 걸음 더 나아가, 예술작품에 대한 비평가의 태도와 재료에 대한 예술가의 태도를 비교해 보게 되면 인상주의 비평이론에 대한 치명타를 날리게 될 것이다. 인상에 대한 설명에 의하면 예술가는 인상의 한 요소가 아니다. 인상은 상상력이 풍부한 시각에 의해서 파악되는 것이기는 하지만 객관적 대상에 속한 것이다. 예술의 재료는 다른 사람들과 함께 어울려 사는 세계와의 상호교류에서 갖게 된 의미가 들어 있다. 아무리 자유롭게 표현하는 예술가라 할지라도 예술가는 자기 멋대로 표현하는 것이 아니라 대상의 영향과 통제를 받으면서 표현하는 것이다. 인상주의라는 낙인은 제쳐두고라도 대부분의 비평이 당면하는 문제는 예술가들은 '세계로부터 받은 인상'에 대하여 일정한 관점과 태도를 취하는 데 반하여, 비평가들은 비평하는 작품에 대하여 일정한 관점과 태도를 가지면 안 된다는 점이다. 그러므로 예술가가 재료의 성격에 따라 제대로 창작하지 못할 때는 잘못되었다는 것이 예술가의 눈과 귀에 분명히 드러나지만, 비평가가 제대로 비평하지 못할 때 그 잘못이 비평가에게 분명히 드러나지 않는다. 따라서 예술가와 비교할 때 비평가는 자의적이고 부적절한 비평을 할 위험이 훨씬 더 높다. 비평가들은 특정 이론에 의해 제한받지 않으면서 세계와 동떨어진 곳에 살 가능성이 아주 크기 때문이다.

[19] 사법적 비평가들에 의해 저질러진 오류가 없었다면 인상주의적 비평을 지지하는 일은 생기지 않았을 것이다. 사법적 비평가들이 객관적 가치와 기준이 있다는 잘못된 주장을 했기 때문에 인상주의 비평가들이 객관적 가치를 전적으로 부정하는 일이 가능하였다. 사실은 사법적 비평가들이 실제적 목적을 위해 개발되고 규정된 기준을 실지

212

로 사용하였으며 여기서 이끌어 낸 표준을 객관적인 것이라고 내세웠기 때문에, 이러한 사실에 주목한 인상주의 비평가들은 객관적 표준 같은 것은 없다는 극단적인 주장을 하였다. 정확성의 측면에서 보면 양적 측정단위로서 '표준'은 분명하고 확실한 것이다. 야드는 길이의 표준이며 갤런은 용량의 표준이다. 이러한 야드나 갤런은 법적으로 엄밀하게 정해져 있다. 예를 들면, 영국의 경우 용량의 표준은 1825년 의회의 법에 의해 규정되었다. 1갤런은 30인치 상공의 기압에서 그리고 화씨 62도의 온도에서 증류수 10파운드를 담을 수 있는 용기의 부피를 뜻한다.

[20] 이러한 측정의 표준은 세 가지 특징을 가지고 있다. 첫째, 그것은 일정한 물리적 조건에서 존재하는 물건이다. 그것은 가치가 아니다. 야드의 표준은 야드 자이며, 미터의 표준은 파리에 보관중인 미터 자이다. 둘째, 표준은 길이, 무게, 부피 등 구체적인 물건을 측정하는 척도이다. 크기, 부피, 무게 등은 상업적 목적을 위한 중요한 척도가 되기 때문에 그러한 것을 측정하는 것은 중요한 사회적 가치를 지니기는 하지만 측정되는 길이, 무게, 부피와 같은 것은 그 자체가 가치는 아니다. 셋째, 측정의 기준으로서 표준은 양적인 측면에서 사물들을 규정하는 것이다. 양을 측정할 수 있다는 것은 앞으로의 판단에 도움이 되기는 하지만, 그 자체가 판단의 한 형태는 아니다. 표준은 객관적이고 공적이며, 물질적인 것에 적용되는 것이다. 야드 자는 측정해야 할 사물 위에 놓고 길이를 확인하는 데 사용한다.

[21] 이와 같이 측정의 표준과 비평의 표준 사이의 근본적 차이를 분명히 인식하지 못한 채 예술작품의 판단과 관련하여 표준이라는 말을 사용할 때 혼란이 생기게 된다. 비평가는 물질적인 것을 측정하는 것이 아니라, 판단하는 것이다. 비평가는 측정의 경우처럼 서로 비교하는 데 관심이 있는 것이 아니라, 개별적인 것의 의미와 성격에 관심이

있다. 그가 다루는 대상은 양적인 것이 아니라, 질성적인 것이다. 따라서 여기에는 법에 의해서 모든 거래에서 똑같이 적용하도록 규정된 객관적이고 공적인 표준은 없다. 측정은 목수가 판자의 길이를 재거나 상업적 거래에서 가격을 결정하기 위해 물질의 양을 재는 것이기 때문에 야드 자를 움직일 수 있는 힘이 있고 사용하는 방법만 알고 있으면 어린아이도 성인 못지않게 측정할 수 있다. 그러나 판단은 성격이 전혀 다르다. 그런 방법으로 어떤 사상이나 예술작품의 가치를 판단할 수는 없다.

[22] 측정을 위해 적용된 표준과 판단이나 비평을 위해 사용된 표준의 차이를 구별하지 못하기 때문에 예술작품에도 고정된 표준을 사용할 수 있다고 믿는 어떤 비평가에 대해 구르댕(Grudin)은 다음과 같이 말하였다. "그의 방법이라는 것은 자신의 주장을 지지하기 위한 말과 개념들을 찾을 수 있는 곳이면 어디든지 찾아다니는 것이다. 그리고 그는 여러 분야에서 모든 잡동사니들을 해석해서 의미를 뽑아내고, 잡동사니들을 이리저리 엮어서 임기응변식으로 비판적인 생각을 만들어내야만 했다." 그리고 그다지 심각하지 않게, 그는 이것이 문학 비평가들이 주로 사용해 온 방법이라고 덧붙였다.

[23] 공적으로 결정된 영원한 객관적 대상이 없다는 사실 때문에 객관적 예술비평이 전혀 불가능하다고 말할 수는 없다. 비평은 판단이며, 모든 판단이 그러하듯이 비평은 모험과 가설적 요소를 포함한다. 그것은 보편적인 것이 아니라 질성을 지향한다. 여기서 질성은 대상의 질성이다. 그러므로 궁극적으로 비평이 관심을 두는 것은 여러 대상들을 놓고 미리 확립되어 있는 외적 규칙이나 표준에 따라 비교하는 것이 아니라, 개별적인 대상의 질성 그 자체이다. 비평에는 항상 모험적 요소가 들어 있기 때문에 비평가는 비평의 과정에서 자기 자신을 드러내게 된다. 그는 그가 판단하는 대상에서 떠나 다른 분야 속으로 걸어 들

어가 방황하기도 하며, 때로는 의미와 가치에서 혼란을 겪기도 한다. 순수예술을 놓고 서로 비교한다는 것은 불쾌한 일이며 가능한 한 해서는 안 될 일이다.

[24-1] 사람들은 보통 감상은 가치에 관한 것이며, 따라서 비평은 가치를 평가하는 과정이라고 생각하는 경향이 있다. 물론 이러한 생각에도 어느 정도의 진실이 들어 있을 것이다. 그러나 최근의 견해에 비추어 보면 이러한 생각은 아주 불분명한 것이다. 사람들의 시, 연극, 그림에 대한 일차적 관심은 질적인 관계 속에 있는 질적 특성이다. 그러므로 사람들은 그러한 것을 감상하거나 비평할 그 당시에는 가치의 표준에 따라 그것들을 좋은 것 또는 나쁜 것으로 분류하지 않는다. 물론 감상이나 비평을 할 때 질성의 측면에서 그 연극은 좋다든가 또는 형편없다는 말을 할 수 있다. 만일 그처럼 직접적인 질성을 말하는 것을 가치평가라고 한다면 비평은 가치평가가 아니다. 어떤 작품을 대할 때 갖게 되는 직접적인 느낌을 감탄사를 표현하듯이 말하는 것은 비평이 아니기 때문이다. 오히려 비평은 그러한 직접적인 느낌이나 반응을 정당화하기 위하여 대상의 속성을 탐구하는 것이다. 그러므로 만일 탐구가 진지하게 그리고 제대로 이루어진다면, 그것은 질성의 가치에 관심을 갖는 것이 아니라, 탐구하는 대상의 속성에 관심을 갖는 것이다. 그림을 예로 든다면 다른 그림과 관련하여 그 그림의 색상, 명도, 그림에 있는 사물들의 크기와 배치에 관심을 갖는 것이다.

[24-2] 그런 점에서 비평은 일종의 측량조사와 같은 것이다. 비평가는 탐구가 끝날 때 탐구결과를 종합하여 탐구대상 전체에 대한 가치를 말할 수도 있고 말하지 않을 수도 있다. 그의 지각에 의한 감상이 탐구과정을 통해서 보다 더 분명해졌을 것이기 때문에, 만일 그가 그런 말을 한다면 그의 말은 다른 사람들이 하는 말보다 훨씬 더 지적인 것이며 신뢰할 만한 것이 된다. 그런데 탐구의 결과를 요약할 때 만일 그

가 신중한 사람이라면 객관적인 관찰내용을 요약하는 방식을 취할 것이다. 그리고 그는 이러저러한 점에서 그리고 어떤 정도로 좋다든가 또는 나쁘다고 이야기할 것이다. 그러한 비평은 사회적 기록물이 되고 동일한 대상을 보는 다른 사람들에 의해 검토될 수 있다. 그러므로 현명한 비평가는 심지어 '좋다' 또는 '나쁘다'고 이야기할 경우에도, 즉 가치에 대해 말할 경우에도, 가치가 '높다' 또는 '낮다'는 식으로 이야기하기보다는 그의 판단을 지지하는 객관적 특성을 말하는 데 더 많은 강조를 둘 것이다. 그러고 나면 그의 조사결과는 어떤 지역의 측량조사가 그 지역을 여행하는 사람들에게 도움을 주는 것과 마찬가지로 다른 사람들이 예술작품을 직접 경험하는 데 도움을 주게 된다. 여기에 반하여 작품의 가치를 직접 이야기하는 것은 사람들이 직접 예술작품을 경험하는 데 방해가 되며 경험내용을 제한하게 된다.

[25] 앞에서 측정에서 표준의 성격에 비추어 보면 예술작품이나 비평의 표준은 있을 수 없다는 말을 한 적이 있다. 그러나 그렇다고 해서 예술작품이나 비평의 경우에 아무런 판단기준이 없다는 것은 아니다. 만일 그렇다면 예술에서의 비평이 순전히 극단적인 '인상주의' 영역에 해당되는 것이 되고 말 것이다. 앞에서 언급한 재료와의 관계에서 형식의 성격에 대한 논의, 예술에서 매체의 의미에 대한 논의, 표현대상의 성격에 대한 논의도 따지고 보면 작가를 중심으로 예술과 비평의 판단기준을 찾으려는 시도이다. 그러나 예술과 비평의 판단기준에는 객관적 규칙이 있는 것도 아니며, 예술과 비평활동과는 무관하게 미리 정해진 원칙이 있는 것도 아니다. 그러한 규칙이나 원칙은 하나의 경험(예술작품을 창조하는 경험)이라는 관점에서 예술작품이 무엇인지를 이해하려는 노력의 결과로 만들어지고 확립되는 것이다. 이상의 결론이 옳다면 규칙이나 원칙은 예술가나 비평가의 태도와 관점을 규정하는 것이 아니라, 직접경험을 위한 유용한 도구로 사용할 수 있는 것이

216

다. 하나의 경험의 관점에서 예술작품의 성격을 밝히는 것은 예술작품에 대한 구체적인 경험을 경험된 대상의 성격에 비추어 보다 분명하게 하며, 예술작품의 내용과 성격을 보다 더 잘 알 수 있게 하는 것이다. 이것이 바로 표준이 하는 일이다. 만일 위의 결론이 타당하지 않다면, 예술과 비평의 좋은 표준은 인간 경험의 한 유형에 해당되며, 개별적 예술작품이 아니라 예술작품 일반의 성격에 대한 검토를 통해서 정해지게 될 것이다.

[26] 어쨌든 비평도 판단이다. 판단의 재료는 비평의 대상인 예술작품이다. 그런데 예술작품이 비평대상이 되는 것은 예술작품이 비평가의 감각, 지식, 그리고 과거로부터 축적된 경험과 상호작용함으로써 경험을 일으킬 때다. 판단내용의 측면에서 본다면 판단은 판단을 불러일으키고 판단의 타당성 여부를 확인하는 근거가 되는 구체적인 대상에 따라 다양할 것이다. 그런데 판단은 판단자가 대상에 대해 어떤 행위 또는 작용한 결과로 이루어지는 것이다. 그러므로 구체적인 대상에 따라 판단내용은 다양하다 하더라도 공통적 판단행위와 작용의 형식이 있을 수 있다. 그것이 바로 구별과 통합이다. 판단하려면 판단자는 다양한 구성요소들에 대하여 보다 분명하게 알고 있어야 하며, 또한 구성요소들이 어떻게 일관성 있게 관련을 맺으면서 하나의 전체를 형성하는지를 이해하고 있어야 한다. 이러한 판단작용을 이론적으로는 분석과 종합이라고 부른다.

[27] 분석과 종합이라고 말하면 두 개의 전혀 이질적인 판단행위가 있는 것처럼 보이지만 실제로 그 둘은 서로 분리될 수 없다. 분석이라는 것은 분석되지 않은 전체를 전제로 하는 것이며, 분석의 결과 밝히는 부분은 전체의 부분이다. 따라서 분석은 전체에서 분해된 세부적이고 구체적인 것들을 다루지만 이것들 역시 논의의 전체 지평이 되는 전체 상황의 한 부분들이다. 분석은 항상 논의의 전체 지평을 전제하며,

전체 지평을 고려하면서 행해져야 한다. 그러므로 심지어 판단을 가능하도록 하기 위하여 전체를 분해된 부분이나 조각으로 나누는 경우가 있기는 하지만, 분석은 전체에 대한 고려 없이 무작정 조각으로 나누거나 분해하는 것과는 전혀 성격이 다른 것이다. 하나의 전체를 어떻게 의미 있는 구성요소들로 나누며, 나누어진 구성요소들 각각에 대해 전체와 관련하여 어떤 지위를 부여하며 어느 정도의 중요성을 부여할 것인가 하는 것은 각각의 판단대상에 따라 다르며, 매우 미묘하고 복잡한 문제이다. 그러므로 구체적인 판단대상과는 무관하게 일반적인 분석의 규칙과 같은 것을 정하는 것은 불가능하다. 아마도 문학에 대한 학자들의 논문이라고 하는 것이 단지 세부적 내용들을 열거하는 경우에 지나지 않거나, 이른바 회화에 대한 비평이라고 하는 것이 전문가에 의한 회화기법의 분석을 나열하는 것에 불과한 것이 되고 마는 것은 바로 이런 이유 때문일 것이다.

[28] 분석적 판단은 비평가의 마음, 즉 지력에 의해 좌우된다. 마음은 지금까지 가지고 있었던 세계와의 상호교류에 의해 생긴 의미의 조직체이다. 그러므로 구별하고 분석하는 기관은 바로 마음이다. 비평가의 안전장치는 풍부한 지식에 기반을 둔 활활 타오르는 관심과 흥미이다. 활활 타오르는 관심이 필요한 이유는 아무리 풍부한 지식을 가지고 있다 하더라도 어떤 대상을 좋아하는 강렬한 마음과 함께 그러한 대상에 대한 천부적인 민감성이 없다면 이내 열기가 식어 냉담하게 된다. 그러면 예술작품의 심장부를 관통할 기회조차 갖지 못하고, 그럴 때 비평가는 단지 예술작품의 밖에 머물게 된다. 판단대상에 대한 애정과 함께 풍부한 경험의 산물인 안목 즉 통찰력을 구비하고 있지 못하면, 판단은 일반적이고 편협한 것이 되거나 단순히 감상적인 것이 되고 말 것이다. 지식은 관심을 달구어 주는 연료와 같은 것이다. 예술비평가의 경우에 풍부한 지식에 기반을 둔 흥미와 관심은 그가 다루는 예

218

술분야의 전통에 대해 '친숙'하다는 것을 의미한다. 여기서 친숙하다는 것은 예술분야의 전통에 대해 개인적으로 긴밀한 관련이 있다는 것을 뜻하는 것이기 때문에 단순히 지적으로 아는 것 그 이상을 의미한다. 이런 뜻에서 위대한 작품이나 위대한 작품에 버금가는 작품들과 얼마나 친숙한가 하는 것은 비평가가 얼마나 그 분야의 전통에 대해 민감성을 가지고 있는가 하는 것을 평가하는 척도가 된다. 사실 어떤 작품을 위대하다거나 형편없다는 평가도 그 작품이 속한 전통 내에서 가능한 것이다.

[29] 단 하나의 전통만이 있다면 진정한 의미의 예술이 있을 수 없다. 관심을 가지고 있는 예술분야의 다양한 전통에 대해 해박한 지식이 없는 비평가는 비평능력이 제한될 수밖에 없으며, 그의 비평은 일방적이고, 편협하며, 왜곡된 것이 될 가능성이 매우 높다. 앞에서 인용한 후기인상파 그림에 대한 왜곡된 비평은 스스로를 전문가라고 자처하는 사람들에 의해 이루어진 것이다. 그러나 그들이 그러한 왜곡된 비평을 한 것은 악의가 있어서가 아니라, 오로지 단 하나의 회화 전통에만 입문되어 있었기 때문이었다. 조형예술만 본다 하더라도 피렌체와 베네치아는 물론 아프리카, 페르시아, 이집트, 중국, 일본 등 지역에 따라 예술작품의 특성이 서로 다르며, 같은 지역에도 시대에 따라 서로 구분되는 다양한 예술적 경향이 존재한다. 특정 지역에서 만들어진 예술작품을 높게 평가하고 다른 지역의 예술작품을 낮게 평가하는 것은 주로 다른 지역의 예술적 전통에 대한 이해가 부족하기 때문에 생기는 것이다. 또한 다른 시대의 예술작품에 대한 태도나 평가가 극단적으로 왔다갔다하는 것, 즉 다른 시대 예술가의 작품은 낮게 평가하고 라파엘로와 로마학파의 작품을 과대평가하는 것과 같은 것은 예술의 다양한 전통에 대한 인식이 부족하기 때문이다. 고전주의와 낭만주의 어느 한쪽을 고수하는 비평가들 사이의 끝없이 전개되는 소모적 논

쟁도 대부분 동일한 문제에서 발생한 것이다. 예술분야에는 다양한 전통들이 있으며, 이 다양한 전통은 예술가들이 이룩한 것이다.

[30] 작품을 창작하는 다양한 조건들을 잘 알게 될 때 비평가는 그만큼 예술에 대한 이해의 폭이 넓어지게 된다. 그리고 그는 친숙하지 않거나 쉽게 이해되지 않는다는 이유 때문에 새로운 예술작품을 미학적인 면에서 질이 떨어진 것이라는 식의 성급한 판단을 하지 않게 될 것이다. 또한 이전에 본 적이 없는 작품과 처음으로 마주쳤을 때도 즉석에서 혹평하는 것과 같은 부주의한 일을 하지 않게 될 것이다. 형식은 재료와 통합되어 있는 것이기 때문에 그가 새로운 작품을 보면서 진실로 심미적인 경험을 했다면 그는 이전과는 다른 새로운 형식을 감상할 것이며, 새로운 형식을 그가 좋아하는 기법의 관점에서 일방적으로 판단하는 일과 같은 경솔한 짓을 하지 않을 것이다. 요약하면, 다양한 조건에 대한 지식을 갖게 되면 전체적인 배경이 풍부하고 넓어지며, 보다 근본적으로 다양한 형태의 경험에 들어 있는 재료들이 완결을 향하여 나아가는 조건과 과정에 대해 보다 더 잘 알게 된다. 완결을 향한 움직임이 모든 예술작품에서 객관적이며 공적으로 접근할 수 있는 내용을 구성한다.

[31] 다양한 전통에 대한 풍부하고 깊이 있는 지식은 분석하고 구별하는 데 방해가 되지 않는다. 다양한 전통에 대하여 깊은 지식이 없는 비평가는 탁월한 예술적 재능에 의해 만들어진 예술작품에 대해서도 이전에 있었던 감상만을 되풀이하게 될 것이다. 그러나 전통에 대한 풍부한 지식을 가지고 있을 때 비평가는 17세기 이탈리아 화단은 이전의 이탈리아 화단이 사용하던 기교적 기술을 단지 극단적으로 밀고 나간 것에 불과하다는 식으로 정확하고 엄격한 분석과 구별을 할 수 있다. 풍부한 지식을 가지고 있을 때 비평가는 예술가의 의도를 정확히 알 수 있으며, 예술작품 속에 예술가의 의도가 적절하게 표현되었는지를 확인할 수 있다. 비평의 역사를 보면 재료를 사용하고 기교를

부렸다는 것 외에는 아무런 장점도 없는 예술작품에 대한 도에 지나친 칭찬과, 새로운 지평을 여는 위대한 작품에 대한 경솔하며 악의에 찬 비난들로 점철되어 있다. 이 모든 것이 예술의 전통에 대한 풍부하고 광범위한 지식이 부족했기 때문에 생긴 문제였다.

[32] 일련의 작품들을 통해서 나타나는 예술가의 전체적인 발전과 정을 아는 것은 대부분의 경우에 비평가의 분석력을 증진시키는 데 커다란 도움이 된다. 활동의 단면만을 가지고 예술가를 제대로 비평할 수는 없다. 호머도 지적하였지만, 한 예술가의 발전과정과 발전의 성격을 이해하는 것은 작품의 의도를 분석하는 데 필수적이다. 예술가의 전체적인 발전과정에 대한 지식을 갖게 되면 예술가에 대한 비평가의 배경지식이 넓어지고 세련된다. 이러한 배경적 지식이 없을 때 비평은 맹목적이거나 임의적인 것이 되고 만다. 예술가와 전통의 모범적 예 사이의 관계에 대한 세잔의 언급은 비평가에게도 그대로 적용될 수 있다. "베네치아 화단 특히 틴토레토에 대한 연구를 해보면, 틴토레토는 자연에서 자신의 경험을 표현하기 위한 표현수단을 이끌어 내기 위하여 끊임없이 탐구하고 있음을 알 수 있다. … 루브르 박물관은 참고용 도서와 같은 것이다. 그러나 그것은 간접적인 자료일 뿐이다. 진실로 탐구해야 할 것은 자연의 다양한 장면들이며, 이것이야말로 탐구해야 할 엄청난 연구거리이다. … 루브르 박물관은 우리가 읽어야 할 책에 지나지 않는다. 우리는 위대한 조상들이 성취해 놓은 공적을 유지하는 것으로 만족해서는 안 된다. 아름다운 자연을 연구하고 또한 그것을 우리들이 탐구하고 성찰한 것에 적합하게 표현하기 위해서는 박물관 속에 있는 책들로부터 떠나야 한다. 비평도 마찬가지이다. 시간이 지나면서 그리고 그에 따라 사고의 양과 질이 쌓여가면서 차츰 시각과 관점이 수정되며, 마침내 새로운 통찰이 생기게 된다. 그리하여 수정할 필요가 있는 용어를 바꾸게 되면 비평의 과정이 향상된다.

[33] 비평가와 예술가는 모두 독특한 취향을 가지고 있다. 자연과 인생에는 딱딱한 면이 있는가 하면 부드러운 면이 있으며, 엄격하고 황량한 것이 있는가 하면 온유하고 매혹적인 것이 있으며, 정열적으로 열광할 때가 있는가 하면 고요하게 가만히 있을 때가 있다. 이러한 대조를 나열하려면 끝없이 나열할 수 있을 것이다. 그런데 대부분의 예술학파들은 이러한 대조되는 경향성 중에서 어느 한쪽 방향을 강조하는 경향이 있다. 그리고 어떤 학파는 더 이상 나아갈 수 없는 극단적인 입장을 취하는 경우도 있다. 널리 알려진 것으로 추상적인 것과 구체적인 것 사이의 대조가 있다. 어떤 예술가들은 극단적으로 단순성을 추구한다. 그들은 지나치게 복잡하면 주의를 분산시킬 위험이 있다고 생각한다. 여기에 반해 전체 구조와 일치하는 한 세세한 사항들을 가능한 한 복잡하게 배치하는 사람들도 있다. 7) 또한 서로 대조되는 것으로 직접적이고 사실적으로 표현하는 접근방법과 상징주의라고 하는 간접적이고 암시적으로 표현하는 접근방법이 있다. 이른바 토마스 만이 말하는 어둠과 죽음을 좋아하는 예술가가 있는가 하면 빛과 공기를 좋아하는 예술가가 있다.

[34] 어느 방향으로 가든지 간에 그것이 극한에 가까이 가면 갈수록 그만큼 위험하며 단점을 지니게 된다. 상징주의가 극단으로 나아가면 도저히 이해할 수 없는 것이 되어 버리며, 있는 그대로의 사실만 강조하는 사실주의적 접근법은 진부한 것이 될 가능성이 높다. 지나치게 구체적인 방법은 단순히 실재하는 것의 예를 제시하는 것에 지나지 않게 되며, 지나치게 추상적인 방법은 과학적인 것이나 다름없는 것이 되고 만다. 그런데 어느 경우이든지 간에 각각의 취향이 정당화될 수 있는 궁극적 기반은 형식과 재료의 조화와 균형에 있다. 개인적 취향이나 특정 입장만 고수하는 인습에 사로잡힌 비평가는 특정한 것만을 판단의

7) 예술에서 본질의 성격이 무엇인지를 보여주기 위해서 언급한 동물예술의 두 가지 예는 바로 이 두 가지 방법의 예시가 된다.

기준으로 삼게 되며, 그 기준에서 벗어난 모든 것을 예술의 본질에서 벗어난 것으로 비난한다. 그렇게 되면 그는 형식과 재료의 통합성이라는 모든 예술에 공통된 그리고 핵심적인 특성을 제대로 이해하지 못한다. 그리고 그것을 제대로 이해하지 못할 때에 보다 더 근본적으로 생명체와 환경 사이의 상호작용이 엄청나게 다양한 모습을 띠고 있다는 점을 제대로 이해하지 못하게 된다.

[35] 판단에는 분석의 국면과 함께 통합의 국면이 있다. 이것은 전문적 용어로는 보통 분석과 종합이라고 부른다. 분석과 비교할 때 종합에는 판단하는 사람의 창의적 반응이 훨씬 더 많이 작용한다. 그러므로 종합의 국면에서 어떤 식으로 반응하느냐 하는 것을 규정해 놓은 규칙 같은 것은 있을 수 없다. 이런 점에서 비평 자체가 일종의 '예술'이라고 할 수 있다. 그렇지 않다면 비평은 이미 정해진 청사진과 주어진 지침에 따라 행동하는 기계적인 것에 지나지 않을 것이다. 분석은 통합을 위한 것이며, 분석의 결과는 서로 연결되어야 한다. 판단의 한 부분으로 이루어지는 분석은 구성부분들이 통합된 경험에서 어떤 위치를 차지하며 어떤 작용을 하는가 하는 관점에서 구성부분들을 구별해 내고 검토하는 것이다. 예술작품의 형식에 근거를 둔 통일적인 관점이 없다면 비평은 단지 세부적인 사항을 나열하는 것에 지나지 않는다. 그리고 이러한 비평가들은 나무 밑에 앉아 자신에게 주어진 축복과 고난의 대차대조표를 작성하고 더하기 빼기를 하는 로빈슨 크루소의 인생의 손익계산 방식에 따라 비평한다. 그런데 예술작품의 경우 비평대상은 통합된 전체를 이루고 있기 때문에 그러한 대차대조표에서의 계산방식은 예술작품의 비평에 적용될 수 없다. 그것은 부적절한 방법일 뿐만 아니라 방법치고는 재미없는 방법이기도 하다.

[36] 비평가는 모든 세부사항을 통합하는 경향이나 형태를 발견해야 한다고 해서 자기 자신이 통합된 전체를 만들어 내야 한다는 것은 아니

다. 어떤 비평가는 원작을 비평하는 동안에 비평하는 원작은 사라지고 자신이 만든 예술작품을 내놓는 경우가 있다. 그것은 예술행위이지 비평은 아니다. 비평가가 추구하는 통합은 자신의 관념에 의해 만들어 내는 것이 아니라 원작인 예술작품의 구조적 특징 속에 내재하는 것이어야 한다. 통합된 것이 예술작품의 구조적 특징 속에 내재하는 것이라고 해서 예술작품의 통합된 모습이 오직 하나뿐이라는 것은 아니다. 비평의 대상이 되는 예술작품이 풍요로운 것일수록 작품을 통합하는 방법도 다양하며, 통합된 것도 다양한 모습을 띠게 된다. 통합된 것이 예술작품의 구조적 특징에 내재하고 있다는 말을 할 때 내가 전달하려는 것은 비평가는 독자들이 자신의 경험을 풍요롭게 하기 위한 새로운 단서나 지침으로 사용할 수 있도록 작품 속에 실제로 존재하는 경향이나 흐름을 포착하고 그것을 명확히 밝히는 일을 해야 한다는 것이다.

[37] 그림이 구조적으로 사용된 빛과 면과 색채를 통하여 통합성을 이끌어 낸다면, 시는 운율이나 드라마적인 질성을 통하여 통합성을 만들어 낸다. 마치 조각가에 따라 길거리에 굴러다니는 돌덩어리로부터 어떤 형상을 조각할지를 판단하는 것이 다르듯이, 동일한 예술작품이라고 하더라도 관찰자에 따라 디자인과 단면이 달리 보이게 된다. 만일 두 가지 조건만 충족된다면 한 비평가가 찾아낸 통합된 형태는 정당한 것이 된다. 하나는 선정된 주제와 디자인이 예술작품 속에 들어 있으며, 또 다른 하나는 가장 중요한 조건, 즉 핵심 주제가 모든 구성요소들에게서 일관성 있게 나타나 있다는 것을 구체적으로 보여주어야 한다.

[38] 예를 들면, 연극에 나오는 햄릿의 성격을 설명하는 괴테의 비평은 종합적 비평의 모범적인 예를 보여준다. 햄릿의 성격에 대한 괴테의 설명은 그것이 없었더라면 독자들이 주의 깊게 보지 못했을 많은 것들을 극 속에서 볼 수 있게 했다. 그것은 부분들을 연결시켜 주는 밧줄과 같은 구심점 역할을 한다. 그러나 그의 설명이 그 연극에 구심점

을 제시하는 유일한 방법은 아니다. 부스(Edwin Booth)가 햄릿의 성격을 묘사하는 것을 본 사람은 아마도 틀림없이 한 인간으로서 햄릿을 이해하는 열쇠를 길던스턴(Guildenstern)이 갈대 피리를 연주하지 못했을 때 갈대가 길던스턴에게 했던 대사에서 발견할 수 있다는 생각에 감탄하게 될 것이다. "이봐, 왜 그래. 나를 얼마나 형편없는 놈으로 만들었는지 알아! 나를 다루는 방법을 하나도 모르면서 마치 잘 알고 있기나 한 것처럼 너는 나를 마구 불어댔어. 너는 내 마음의 신비로움을 뺏어가 버렸어. 너는 가장 낮은 음조에서부터 가장 높은 음조에 이르기까지 제멋대로 왔다갔다하며 나를 불어댔어. 이 보잘것없는 작은 악기 속에 많은 음악, 뛰어난 목소리가 들어 있어. 그런데 너는 그것을 제대로 표현할 줄 몰라. 제기랄, 너는 나를 다루는 것이 파이프 오르간을 연주하는 것보다 훨씬 더 쉬울 거라고 생각했지?"

[39] 판단과 오류가 서로 긴밀한 관련이 있다는 것은 잘 알려져 있는 사실이다. 심미적 비평에서 행해지는 가장 중요한 두 가지 오류는 환원적 오류와 범주혼동의 오류이다. 환원적 오류는 지나친 단순화에서 생겨난다. 예술작품을 구성하는 한 요소를 분리시키고 전체를 하나의 분리된 요소로 환원시킬 때 환원적 오류가 발생한다. 일반적으로, 앞 장에서 언급하였듯이, 관련된 구조에서 색이나 음조와 같은 감각적 질성을 분리시키거나 순수한 형식적 요소를 분리시킬 때, 또는 예술작품을 재현적 의미로만 환원시킬 때 환원적 오류가 발생한다. 기법을 형식과 관계없는 것으로 취급하게 될 때도 동일한 문제가 발생한다. 역사적, 정치적, 경제적 관점에서 비평이 행해질 때 보다 구체적인 환원적 오류의 예를 발견할 수 있다. 문화적 환경은 예술작품 외부에서 영향력을 행사할 뿐만 아니라 예술작품 내에도 반영되어 있다. 그러므로 예술작품을 제대로 분석하고 이해하려면 문화적 요소가 예술작품의 한 부분을 구성한다는 사실을 잘 알고 있어야 한다. 베네

치아의 귀족주의와 경제적 번영의 화려함은 티치아노의 그림을 구성하는 중요한 요소이다. 그런데 그의 그림을 경제적 기록물로 환원시키려는 오류 — 레닌그라드에 있는 어느 단체의 프롤레타리아 지침에 이것이 포함되어 있다고 들은 적이 있다 — 는 정치적 관점에서의 비평이 낳는 오류의 좋은 예라고 할 것이다. 12세기 프랑스의 조각상이나 그림의 종교적 단순성과 엄격성은 기독교가 지배하던 당시의 문화적 성격을 반영하는 것이다. 그런데 그러한 예술작품을 종교적인 것이라는 이유 때문에 조형적 질의 우수성과는 관계없이 심미적 질성을 띠는 우수한 것으로 평가하는 것은 종교적 관점에서의 비평이 낳는 오류의 대표적인 예라고 할 수 있다.

[40] 환원적 오류의 보다 극단적인 형태는 우연히 예술작품 속에 스며든 요인들을 가지고 예술작품을 구성하는 결정적 요소인 것처럼 예술작품을 '설명'하거나 '해석'할 때 발생한다. 이른바 대부분의 심리분석적 비평이 여기에 해당된다. 심리분석적 비평에서는 예술작품을 형성하는 데 원인적 요소로 작용했을 수도 있고 그렇지 않았을 수도 있는 요소들을 예술작품의 심미적 내용을 '설명'하는 핵심 요소로 취급한다. 예를 들면, 예술가에 따라서는 아버지나 어머니에 대한 고착심리나 아내에 대한 감정이 예술작품을 만드는 데 어느 정도 작용할 수 있다. 심리분석적 비평의 경우에는 이런 요소를 작품의 심미적 내용을 설명하는 결정적 요소로 다룬다. 그런데 이런 요소가 단순히 실제로 있었던 것이라면, 그러한 사실은 어떤 사람의 생애를 기술하는 전기와 관련이 있기는 하지만, 예술작품의 성격 그 자체와 긴밀한 관련이 있다고 보는 것은 부적절하다. 작품 자체의 성격에 결함이 있다면 그것은 작품 자체의 구조에서 발견되는 것이어야 한다. 만일 오이디푸스 콤플렉스가 어떤 예술작품의 한 부분을 구성한다면 그것은 작품 내의 구조에서 드러나고 발견되는 것이어야 한다. 예를 들어 어떤 시나 문학작품을

감상할 때 예술가의 생애에 있었던 사건들을 해석이나 설명의 중요한
근거로 취급하는 경우에 이른바 심리분석적 비평이 이루어지며, 이때
에 환원적 오류가 발생한다. 8)

[41] 심리분석적 비평이 환원적 오류의 유일한 형태는 아니다. 환원
적 오류가 잘 나타나는 또 하나의 양태가 사회학적 비평이다. 호손의
《일곱 박공의 집》, 소로우(Thoreau)의 《월든》, 에머슨의 《수상록》,
마크 트웨인의 《허클베리 핀》 같은 작품이 출현한 것은 작가들이 살았
던 사회적 환경과 긴밀한 관련이 있다. 9) 실제로 역사적 문화적 사실과
정보가 이러한 작품들을 만드는 데 결정적 역할을 하였다. 그런데 그러
한 사실이나 정보가 예술작품에 등장할 때 그러한 것들은 예술적으로
제시되는 것이다. 따라서 그러한 내용들이 심미적 장점이나 단점은 예
술작품 내에서 결정되어야 한다. 예술작품의 창작에 기여한 사회적 상
황에 대한 지식이 참된 지식이라면 그것은 지식으로서의 가치가 있는
것이다. 그러나 그러한 지식이 질성으로 이루어진 예술작품에 대한 이
해를 대신할 수 없다. 예를 들면, 어떤 작가가 편두통, 시력의 극심한
감퇴, 청력의 심각한 손상, 소화불량과 같은 질환을 겪고 있었다고 하
자. 그러한 것들이 예술작품을 창작하는 데 어떤 역할을 했다고 하자.
그리고 그러한 것들이 예술작품의 질을 일부 설명한다고 하자. 그러나
작가가 그러한 질환을 겪고 있었다는 것을 아는 것은 작가에 대한 도덕
적 동정심을 이끌어 내는 역할을 할 수는 있어도 예술작품의 성격을 판
단하는 데 사용될 성질의 것은 아니다.

8) 마틴 쉬체(Martin Schuetze)는 그의 저술 《학문적 환상》에서 이러한 종류
 의 오류에 해당되는 예들을 자세히 언급했다. 그리고 그러한 예가 미학이
 론의 모든 학파에 들어 있음을 보여준다.

9) [역주] 이 책의 원문에는 너대니얼 호손(Nathaniel Hawthorne)의 *Seven
 Gables*라고 되어 있다. 하지만 호손의 원래 작품 제목은 *The House of Seven
 Gables*이다. 그래서 여기에서는 작품의 정확한 제목대로 번역하였다.

[42] 이제 하나의 커다란 미학적 비평의 오류인 범주혼동의 오류 (사실 범주혼동의 오류는 환원적 오류와 뒤섞여 있다)에 대해 살펴보기로 하자. 역사학자, 생리학자, 전기작가, 심리학자와 같은 사람들은 모두 자신이 관심을 가지고 있는 문제가 있으며, 그러한 문제를 탐구하는 데 사용하는 주요 개념을 가지고 있다. 예술작품이 그러한 문제를 탐구하는 데 필요한 관련자료를 제공할 수 있다. 고대 그리스인의 생활에 관심을 갖고 있는 역사학자는 문학, 조형물, 건축물과 같은 다양한 그리스 예술작품을 참고하지 않고는 그리스인의 생활에 대한 보고서를 만들 수 없을 것이다. 그리스의 예술작품은 아테네와 스파르타의 정치제도를 밝히려는 그의 목적과 깊은 관련이 있을 뿐만 아니라 귀중한 자료가 된다. 그러나 역사적 판단이 심미적 판단은 아니다. 역사적 범주와 예술적 범주는 서로 다른 것이다. 그런데 역사적 탐구의 개념과 방법을 예술작품의 비평에 적용할 때 범주혼동의 오류가 발생한다.

[43] 역사적인 접근방법의 문제는 유사한 다른 접근방법에서도 발생한다. 건축뿐만 아니라 조각이나 그림에도 수학적인 면이 있다. 햄비지(Jay Hambigde)는 그리스 꽃병의 수학적 성격에 대한 논문을 발표한 적이 있다. 그리고 실제로 수학적 형식을 갖춘 시들이 쓰이기도 한다. 괴테나 멜빌10)의 전기작가가 그들의 인생을 서술하면서 그들의 문학작품에 대해 일체 언급하지 않는다면 그들의 전기는 빈약한 것이 되고 말 것이다. 과학적 탐구에서 사용된 절차와 방법에 대한 기록이 과학자의 지적 활동에 대한 연구에 중요한 의의를 갖는 것과 마찬가지로, 예술작품을 창작하는 데 관련된 개인적 과정이 어떤 사람의 정신적 과정을 탐구하는 데 귀중한 자료가 된다.

10) [역주] 멜빌(Melville, Herman: 1819~1891)은 미국의 소설가이자 시인이다. 걸작 《백경》을 비롯해 바다를 소재로 한 소설들로 특히 유명하다.

[44] '범주의 혼동'이라는 말은 얼핏 보면 지적인 색채를 띠고 있는 말처럼 들린다. 이 용어의 실제적 대응물은 가치의 혼동이다. 11) 미학이론가뿐만 아니라 비평가들은 미학에 고유한 용어들을 다른 종류의 경험에 적용할 수 있는 용어로 번역하려고 시도하였다. 이러한 오류의 가장 일반적인 형태는 예술가는 도덕적, 철학적, 역사적으로 이미 인정된 재료를 가지고 시작하며, 거기에 감정이라는 양념과 상상이라는 드레싱을 첨가함으로써 사람들의 입맛에 맞게 만든다고 생각하는 것이다. 이 경우 예술작품은 다른 경험의 영역에서 이미 유행하는 가치들을 재편집하는 것처럼 취급된다.

[45] 예컨대 종교적 가치가 다른 어떤 것보다도 예술에 대해 엄청난 영향을 미쳤다는 것은 의문의 여지가 없다. 유럽의 역사에서 오랜 기간 동안 이스라엘과 기독교의 전설은 모든 예술의 주요 재료가 되었다. 그러나 이 사실이 종교적 가치 이외에 독특한 미학적 가치라는 것이 없다는 것을 의미하지는 않는다. 비잔틴, 러시아, 고딕, 초기 이탈리아의 그림은 모두 '종교적'인 것이다. 그러나 미학적으로 볼 때 각각은 고유한 특성을 가지고 있다. 이처럼 서로 다른 예술적 양식들은 종교적 사상이나 의식의 차이와 깊은 관련이 있다. 그러나 미학적으로 볼 때 모자이크 양식의 영향은 한층 더 적절한 고려거리이다. 앞선 논의에서도 거론되었듯이 여기에 관련된 문제는 재료와 물질 사이의 차이이다. 여기서 매체와 매체의 효과는 중요한 문제가 된다. 이런 까닭에 종교적 내용이 없는 후기 예술품들은 훨씬 더 종교적 효과를 지니게 된다. 프로테스탄트 신학이라는 주제에 대한 거부감이 줄어들고 잊히게 된다면 《실낙원》은 보다 더 위대한 예술작품으로 인정받을 것이며, 보다 널리 읽힐 것이다. 이러한 말을 한다고 해서 형식이 재료와 독립적인 것

11) 부에르마이어의 《미적 경험》이라는 책에 '가치의 혼동'이라는 제목을 가진 장이 나온다.

이라는 뜻은 아니다. 내가 말하려는 것은 예술작품의 주제가 예술작품의 본질이 아니라는 것이다. 그것은 《옛날 옛적 늙은 선원의 노래》(The Ancient Mariner)라는 작품의 주제가 되는 스토리가 그 작품의 형식이 아닌 것과 같은 것이다. 오늘날의 독자들에게는 신화적 색채가 강한 《일리아드》의 장면 배치가 미학적으로 문제가 되지 않는 것과 마찬가지로, 거대한 종교적 힘의 극적 행위를 보여주는 밀턴의 장면 배치도 미학적으로 문젯거리가 되지 않았다. 요약하면 예술작품을 볼 때에 청중들에게 전달하려는 지적인 측면에서 보는 것과 재료와 형식의 측면에서 보는 것은 엄청난 차이가 있다. 따라서 어떤 관점에서 바라보느냐에 따라 동일한 예술작품에 대한 평가가 전혀 다른 양상을 띠게 된다.

[46] 과학이 예술에 미치는 영향은 종교에 비하면 매우 적다. 만일 어떤 비평가가 단테나 밀턴의 작품의 예술적 특성이 더 이상 과학적 근거가 없는 우주발생론에 근거를 두고 있다고 주장한다면 그는 아주 용감한 비평가가 될 것이다. 워즈워스가 미래에 대하여 다음과 같이 진실을 말했을 것이다. " … 과학자들이 피땀 흘린 노력의 결과로 우리가 습관적으로 받아들이던 인상과 상황에 대해 직접적이든 간접적이든 간에 일종의 물질적 혁명을 가져왔다면, 시인들은 오직 현재에서 잠자게 될 것이다. … 시인들은 직접경험에 의해 받아들인 감각내용을 과학적 대상 속으로 가지고 감으로써 과학자 곁에 잠들게 될 것이다. 화학자, 식물학자, 또는 광물학자의 가장 오래된 발견물이 우리에게 잘 알려질 때가 온다면 그리고 그러한 과학분야를 공부하는 사람들에 의해 다루어지던 것들이 즐거움을 주거나 고통을 주는 것으로 우리에게 다가오게 된다면, 그러한 발견물들은 시인에게는 어느 것 못지않게 적합한 예술적 대상이 될 것이다." 그러나 그렇다고 해서 결코 시가 과학을 대중화하는 수단으로 변질되지 않으며, 또한 시의 고유한 가치가 과학적 가치로 대체되지도 않는다.

230

[47] 미학적 가치와 철학적 가치 — 특히 도덕주의자들에 의해 확립된 철학적 가치 — 를 혼동하는 비평가들이 많이 있다. 예를 들어 엘리엇(Eliot)은 "가장 진실한 철학은 위대한 시인에게는 가장 좋은 시의 재료이다"라고 말하였다. 이 말에는 시인이 하는 일이란 철학적 내용에 감각적, 정서적 질성을 더함으로써 철학적 내용을 보다 더 생생하게 만드는 것이라는 점이 함의되어 있다. '가장 진실한 철학'이란 무엇인가 하는 것은 논쟁의 여지가 있다. 그러나 이 학파에 속하는 비평가들은 이 문제에 대해서는 확고한 신념을 가지고 있다. 그들은 과거 어느 시점에 널리 받아들여졌던 우주와 인간의 관계에 대한 생각 즉 형이상학적으로 주장된 생각을 영원불변하는 진리로 확신하며, 그것을 권위 있는 판단의 근거로 사용한다. 또한 그들은 그러한 사상에서 주장하는 우주와 인간의 관계를 회복하는 것이 현재 악의 상태에 빠져있는 인간과 사회를 구원하는 데 필수적인 것으로 생각한다. 근본적으로 그들에게 비평은 도덕적 처방을 내리는 것이다. 그런데 실제로 위대한 시인들은 서로 다른, 심지어 상충되는 철학을 가지고 있다. 그러므로 이러한 생각에 따른다면 어느 시인의 입장을 가장 타당하고 진정한 철학으로 볼 것인가 하는 문제가 있다. 우리가 단테의 철학을 받아들인다면 밀턴의 시를 비난해야 하며, 루크레티우스의 철학을 받아들인다면 두 사람 모두의 작품에 대해 심각한 결함이 있다고 비판해야 한다. 그리고 이러한 철학자들을 중심으로 할 때 괴테의 작품에 대해서는 또 다른 비난을 가해야 할 것이다. 그러나 단테, 밀턴, 괴테는 우리가 아는 한 역사상 가장 위대한 '철학적' 시인들이다.

[48] 가치에 대한 이러한 혼동은 궁극적으로 동일한 문제, 즉 예술에서 매체의 중요성을 무시한다는 문제에서 유래하는 것이다. 예술은 각각의 예술에 독특한 매체를 사용한다는 것, 다른 것들과는 다른 고유한 특성을 가진 특수한 언어를 사용한다는 것은 철학적 예술이든,

과학적 예술이든, 기술적 예술이든, 심미적 예술이든 간에 모든 예술에 기본이 되는 것이다. 따지고 보면 정치의 예술, 역사의 예술, 그림과 시의 예술과 같은 모든 예술은 생명체와 환경의 상호작용에 의해 구성된 재료를 다룬다는 점에서 모두 동일한 재료를 다루고 있다. 다양한 예술의 차이는 재료에 있는 것이 아니라, 재료를 전달하고 표현하는 매체에 있다. 각각의 예술은 목적에 따라서 경험의 원재료의 특정 측면을 새로운 예술적 대상으로 변형시키며, 목적에 맞게 원재료를 변형시키기 위하여 적합한 매체를 필요로 한다. 과학은 통제와 예측이라는 목적, 즉 능력의 증가라는 목적에 적합한 매체를 사용한다. 이때 과학은 기술이 된다. 12) 심미적 예술의 목적은 직접적 경험 그 자체를 고양시키는 것이다. 그러므로 심미적 예술은 이 목적을 성취하는 데 적합한 매체를 사용한다. 따라서 비평가가 일차적으로 해야 할 것은 우선 직접적인 경험을 구성하는 것이며, 그 다음에는 사용된 매체에 비추어서 구성요소들을 찾아내는 것이다. 비평가가 이 두 가지 중에 어느 하나라도 제대로 하지 못하면 반드시 가치의 혼란을 일으키게 된다. 시가 시의 재료에 대해 하나의 철학, 심지어 하나의 진정한 철학을 갖는 것으로 취급하는 것은 문학이 재료에 대해 하나의 문법을 가지고 있다고 가정하는 것만큼이나 잘못된 것이다.

[49] 물론 예술가는 철학을 가질 수 있고 그의 철학이 작품에 영향을 미칠 수 있다. 언어는 사회적 예술의 산물이며 따라서 사회적, 도덕적 의미를 담고 있다. 그러므로 언어를 매체로 하는 문학가들은 가소성 있는 매체, 즉 필요에 따라 마음대로 변형시킬 수 있는 매체를 사용하는 다른 예술가들에 비해 철학의 영향을 훨씬 더 많이 받을 가능성이 있다. 산타야나는 시인이면서 철학자이자 비평가였다. 대부분의 비평

12) 이 점은 《확실성의 탐구》 제 4장에서 자세히 다루고 있다.

가들이 자신이 사용한 준거에 대해 아무런 말을 하지 않거나 심지어 사용한 준거를 모르는 경우가 있는 데 반해, 그는 그의 비평에서 사용한 준거를 명확하게 언급하였다. 그가 셰익스피어에 대해 비평한 것을 보면, "… 그의 작품에는 전체적인 체계를 갖춘 생각이 존재하지 않는다. 나아가 그는 그런 사고의 체계를 갖추어야 한다는 필요조차 느끼지 못했던 것 같다. 그는 온갖 풍부함과 다양함을 가진 인간생활을 있는 그대로 묘사한다. 그러나 그는 인간생활을 단 하나의 설정된 배경만이 있는 것이 아닌 것으로, 그 결과 단 하나의 의미만이 존재하지 않는 것으로 남겨둔다." 이 인용문을 보면 셰익스피어에 의해 제시된 다양한 장면과 등장인물들은 하나하나가 독특하게 설정된 배경을 가지고 있다. 따라서 이 모두를 관통하는 일반적 배경, 즉 이른바 전체적이며 우주적인 단 하나의 배경이라는 것이 없다. 이러한 일반적 배경이 없다는 것이 그러한 배경을 순전히 짐작과 추측에 맡겨 둔다는 것을 의미하지는 않는다. 산타야나가 분명히 언급했듯이 "여기에는 자연적 힘이든 도덕적 힘이든 간에 우리 인간의 에너지를 지배하거나 초월하는 어떤 영원불변하는 고정된 힘이 있다는 생각이 들어 있지 않다." 많은 비평가들이 셰익스피어에 대한 불평은 전체성이 없다는 것이다. 그 불평은 충만하다는 것이 곧 전체적인 것이 아니라는 것이다. 그러나 이론적으로 따지고 보면 전체적인 것을 요청한다고 해서 반드시 하나의 영원불변하는 고정된 체계가 있어야 하는 것은 아니다. 그 자체로 완전하고 전체적인 체계를 갖고 있는 다양한 체계들이 있을 수 있으며, 전체적인 것을 요청한다는 것은 그러한 체계들 중에 하나의 체계를 요청하는 것일 수도 있다.

[50] 브라우닝에 의하면, 셰익스피어와는 정반대로 호머와 단테는 "환상, 감성, 그리고 '이성의 이념'이 자연스럽게 표현될 수 있는 상상의 세계가 경험의 세계를 둘러싸고 있다." 브라우닝의 비평에서 사용

하는 철학적 견해는 "경험의 가치는 경험 속에 있는 것이 아니라, 경험이 드러내는 이념 속에 있다"는 그의 문장 속에 잘 나타나 있다. 또한 브라우닝에 의하면 셰익스피어가 사용한 "방법은 지성에 의한 묘사라기보다는 공감에 의한 침투이다." 사람들은 이 문장을 보면 브라우닝이 셰익스피어와 같은 시인을 칭찬한다고 생각할지 모른다. 그러나 원래 그의 의도는 이와는 정반대로 셰익스피어를 비난하는 데 있다.

[51] 다양한 비평이 있는 만큼 다양한 부류의 철학이 있다. 셰익스피어 역시 하나의 철학을 가지고 있었다고 보아야 한다. 그의 철학은 이성만이 생각할 수 있는 초월적 이념에 의해 경험을 일정한 틀 속에 가두어 넣거나 다양한 경험의 충만함을 통제하는 철학적 이념으로 무장된 그러한 종류의 철학이 아니라, 예술가의 활동에 적합한 철학이다. 그러한 전제주의적 철학 이외에도 자연과 인생이 지니고 있는 풍부한 의미를 드러내어 주며, 상상을 통해서 다양한 해석과 연출을 가능하게 하는 철학이 있을 수 있다. 역사적으로 형성되어 온 위엄 있는 거대한 철학체계가 있다 하더라도, 어떤 예술가는 그러한 철학체계를 받아들일 때 생기는 구속 때문에 본능적으로 그러한 철학체계를 싫어할 수 있다. 중요한 것은 영원불변하는 고정된 철학이 있느냐 하는 것이 아니라 나름대로 일정한 체계를 갖춘 철학이 있느냐 하는 것이라면, 셰익스피어처럼 자유와 다양성을 인정하는 가치체계를 받아들이지 못할 이유가 없지 않은가? 자연의 운동과 변화를 고려해 보면, '이성'이 규정하는 형식이라는 것도 사실은 설익은, 그리고 경험에 대한 단 하나의 그리고 편협한 관점에서 이루어진 일방적 종합에 의해 만들어진 것이며, 특수한 전통에 의해 정당화된 것에 지나지 않는지도 모른다. 셰익스피어에게서 볼 수 있는 것처럼 관심과 목적에 따라 다양한 체계가 가능하다는 입장에 충실한 예술은 충만함을 가질 수 있을 뿐만 아니라, 경험에 대한 폐쇄성, 초월성, 고정성의 철학과는 다른 전

체성(또는 총체성)과 진정성을 가진 다양한 체계를 인정하는 철학이 있을 수 있다. 비평가에게 중요한 문제는 영원불변하는 형식이 있느냐 없느냐 하는 것이 아니라, 재료에 대한 형식이 적합하느냐 적합하지 않느냐 하는 것이다. 경험의 가치는 경험이 이미 정해진 이념에 따르고 있느냐 하는 것이 아니라 경험이 적합한 이념을 드러내어 보여주느냐 하는 데 있다. 또한 경험은 이미 있는 이념을 경험 속에 포함하며 경험을 통해서 그것을 파괴하고 재형성하기 때문에, 경험의 가치는 이미 있는 이념보다 더 의미 있는 그리고 생산성이 있는 이념들을 드러낼 수 있는 능력이 있느냐 하는 데 있다. 이러한 생각을 반대로 표현하면 이념의 가치는 이념 자체의 체계에 있는 것이 아니라, 이념을 이끄는 경험의 능력에 의해 결정된다고 말할 수도 있다.

[52] 예술가, 철학자, 비평가 모두가 똑같이 직면하는 문제가 있다. 영원불변과 변화의 관계가 그것이다. 십수 세기 동안 불변성이 철학의 기본적이며 정통적인 견해로 인정받았다. 이러한 경향은 비평에 지대한 영향을 주었으며, 틀림없이 사법적 비평을 낳은 것도 바로 이 경향성일 것이다. 예술에서 그리고 예술의 매체를 통해서 판단할 때 자연에서 영원불변함은 원래부터 자연의 속성으로 주어져 있는 원리가 아니라, 자연 속에 있는 요소들을 서로서로 유지시켜 주는 관계 속에서 일어나는 어느 정도 지속성과 일관성 있는 변화의 작용과 결과에 대해 붙여진 이름일 뿐이다. 셸리에 관한 브라우닝의 에세이에서 결합과 총체, 변화하는 개별적인 것과 변화하지 않는 보편적인 것 사이의 관계에 대한 타당한 언급을 발견할 수 있다. 내가 보기에 이 말은 비평에 대해서도 그대로 적용된다. 그의 말을 자세히 인용하면 다음과 같다. "주관성이 어느 시대에나 요청되는 절대적인 필수사항이라면 엄격한 의미에서 객관성은 여전히 고유한 가치를 지니고 있어야 한다. 우리가 항상 관심을 가져야 할 것은 출발점이면서 토대로서 이 세상이다. 이

세상은 한 번 배우고 나면 내던져 버리는 것이 아니라, 거듭해서 돌아가야 하는 것이며 거듭해서 재학습해야 하는 것이다. 원래의 재료는 영원히 그 모습 그대로 남아 있다 하더라도 정신적이고 통합된 이해는 무한히 계속해서 발전하며 정교해질 수 있다."

[53] "개인의 눈을 넘어서는 이른바 일반적인 눈이 있다고 하자. 그리고 그 눈은 영적으로든 물질적으로든 주위에 있는 현상을 완전히 흡수하며 흡수한 것을 양적으로 늘리는 것보다는 현재 가지고 있는 것의 의미를 보다 더 정확하게 알기를 원할 때가 있다고 하자. 이때가 위대한 시인에게는 경험을 통해서 받아들인 의미로부터 보다 강렬하고 보편적인 의미를 밝혀냄으로써, 아직 의미를 제대로 파악하지 못하는 동료 시인들을 자신의 수준으로 이끌어 올릴 수 있는 좋은 기회이다. 위대한 시인에게 이끌리어, 같은 정신 속에서 시를 짓고 살아가는 계승자들은 위대한 시인이 발견한 것을 보면서 자신이 발견한 것을 더욱 강화시킨다. 그러다가 갑자기 그들이 보고 있는 세상이라는 것이 실체의 그림자, 열정이 희박해진 감상, 전통적으로 받아들여 온 죽은 사실, 관습적인 도덕, 비유적으로 말하면 지난해에 추수한 것의 지푸라기 같은 것에 전적으로 의존하는 것에 지나지 않는다는 것을 깨닫게 된다. 그러면 새로운 위대한 시인의 출현을 외치는 소리를 듣게 된다. 그들은 오래전에 삼킨 음식에 대한 지적인 반추를 즉각 멈추고, 새롭고 신선한 음식을 찾아 나서게 된다. 지금까지 당연시 여겼던 전체를 해체하고, 독립적이며 고유한 의미를 지닌 부분들로 쪼갬으로써 새로운 실체에 이르게 된다. 아직은 부분들을 재결합하고 새로운 법칙을 찾는 데에는 주의를 기울이지 않는다. 그것은 또 다른 시인의 몫이 될 것이다. 새로운 실체로 쪼개게 되면 안목이나 통찰의 눈이 아닌 생물학적인 눈의 시야에 들어오는 대상들이 많아지게 된다. 그러면 이 풍부해진 대상들을 자신의 목적에 맞게 사용하기 위하여 지금까지와는 다른

새로운 것을 창조하고 만들게 된다. 이 과정은 상보적이면서 갈등하는 사실들이 서로 조화와 균형의 상태로 이끌어 주는 법칙 아래에서 잠잠해질 때까지 계속된다."

[54] "… 무릇 이 세상에 있는 나쁜 시 (시와 유사한 성격을 가지고 있다는 이유로 시로 간주되는 것) 는 모두 시인의 영혼 속에 있는 중요한 요소들 사이의 커다란 불일치와 부조화 때문에 생기는 것이라는 점을 깨닫게 될 것이다. 그러한 불일치는 시인의 작품과 자연의 다양성 사이의 불일치를 낳게 되며, 이러한 불일치가 시에서 나타날 때 그 시는 어떠한 형식을 띠든 간에 거짓된 것이 된다. 그 시는 인류에 대해 진실한 것도 아니며, 그 시를 지은 개인에게도 진실한 것이 아니다. 그것은 단지 인류 전체와 그 시를 지은 사람 사이의 중간의 길 그러니까 비현실적인 중립적 분위기에 대한 것이다. 그것은 인류나 그 시를 지은 개인 어느 누구에게도 가치 있는 것이 아니다. 그것은 무지와 태만 때문에 오로지 그러한 거짓된 것을 거부할 수 있는 능력이 없어서 그것을 받아들이는 사람들에게 잠시 동안만 살아 있을 뿐이다."

[55] 자연이나 인생은 앞에 있는 것과 뒤에 있는 것 사이에 아무런 관계없이 그냥 흘러가는 것이 아니라 일정한 관련, 즉 계속성을 갖고 변화하는 것이다. 계속성은 계속 변화하는 가운데도 일정한 관련을 유지하게 하는 요소와 구조가 있을 때 가능하다. 자연과 인생은 변화할 때 적어도 표면적인 사건이 변화하는 것보다는 천천히 변화하며, 따라서 상대적으로 변화하지 않는 것이 있다. 그러나 변화한다는 것은 변치 않는 사실이다. 설령 그러한 변화가 바람직한 것이 아니라 하더라도 변화가 일어난다는 것은 결코 무시할 수 없는 사실이다. 나아가 변화는 항상 점진적인 것만도 아니다. 갑작스런 변동, 어떤 때는 혁명적인 것처럼 보이는 변화가 일어날 때 변화는 절정을 이룬다. (나중에 보면 이러한 변화도 아주 논리적인 일관성을 가지고 발전한 것이라는 점을 인정

하는 경우가 있다. 그러나 그것은 나중의 일이다.) 예술은 이 모든 것을 껴안는다. 거듭해서 발생하고 계속해서 일어나는 것을 변화의 신호로 볼 수 있는 민감성을 지니지 못한 비평가는 새롭게 일어나는 변화를 제대로 이해하지도 못하면서 전통적 준거를 그대로 사용한다. 그리고 그는 패턴과 모델을 얻기 위해 과거에 의존한다. 그런데 그가 과거의 것이라고 생각하는 것도 따지고 보면 그 이전의 어느 과거 시점에서 보면 막 다가올 미래였다. 이 과거는 지금 보면 절대적인 과거가 아니라, 변화의 와중에 있는 과거이다. 그리고 이러한 과거는 바로 현재 속에 있는 과거가 된다.

[56] 예술가와 마찬가지로 비평가들도 개인적 취향과 편견을 가지고 있다. 본능적인 것이 지시하는 대로 하지 않고 개인적 취향과 편견을 감각적 지각과 지적 통찰력으로 전환하는 것은 비평가 자신이 해야할 일이다. 그러나 그의 특수하고 선택된 반응양식이 하나의 고정된 형태로 굳어진다면 그는 그의 편견을 낳게 했던 대상조차도 제대로 판단할 수 없게 되고 만다. 세상의 관점에서 보면 세상에 있는 사물들은 너무나 다양한 형태를 띠고 있고 충만한 것이어서 무한히 다양한 질적 특성과 서로 다른 반응양식을 포함한다. 우리가 사는 세상의 혼란스러운 측면도 그것들을 표현할 수 있는 형식을 발견하면 예술을 위한 재료가 될 수 있다. 변화하고 혼란스러운 것들로 가득 차 있는 세상에서 형식을 발견하기 위해서는 세상을 대면하는 경험을 바라다볼 수 있는 민감성이 있어야 한다. 비평가들이 영감을 이끌어 내기 위하여 가장 안전하고 확실하게 의존할 수 있는 철학은 다름 아닌 경험의 내용을 이루는 수없이 다양한 상호작용을 잘 들여다볼 수 있도록 하는 경험철학이다. 그렇지 않다면 비평가가 어떻게 서로 다른 전체적인 경험들 속에서 완성을 향한 다양한 움직임에 대한 민감한 감수성을 가질 수 있겠는가? 또한 그러한 감수성이 없다면 어떻게 비평가로 하여금 예술가 자신들

의 지각내용인 예술작품을 가지고 예술작품이라는 객관적 내용을 보다 충만하며 보다 질서 있는 것으로 이해하는 것을 가능하게 하겠는가?

[57] 비평에서 판단은 예술작품에 대한 비평가의 경험에서 나오며, 또한 비평적 판단이 타당한 것이 되려면 그러한 비평가의 경험에 의존해야 한다. 또한 비평가는 제대로 된 비평을 하려면 예술가들의 경험을 마음속으로 재연하고 심사숙고해야 한다. 지적 판단은 매일 접촉하고 지각하며 다루는 세상에 있는 사물에 대한 통제의 능력을 증가시켜주며, 의미의 확대를 가져다준다. 그러므로 판단을 낳는 비평은 예술작품에 대한 지각과 인식을 새롭게 하는 작용 — 일종의 재교육 작용을 한다. 비평은 보고 듣는 것을 배우는 어려운 과정을 위한 보조자이며 도우미인 셈이다. 비평이 법적이고 도덕적인 의미에서 판단하는 것이라는 생각은 오히려 사람들의 자유롭고 풍부한 지각작용을 방해하는 일을 했다. 비평의 도덕적 측면은 간접적으로 행사되어야 한다. 도덕적 소임은 특정 비평가의 비평을 다른 사람들에게 강요함으로써 성취되는 것이 아니라 사람들로 하여금 생생하고 확대된 경험을 하도록 도와주며, 나아가 스스로의 힘으로 평가할 수 있도록 해줄 때 제대로 성취된다. 비평을 통하여 사람들을 돕는 길은 비평의 대상인 예술작품에 의해서 사람들이 자신의 경험을 확대할 수 있도록 하는 것이다. 그런 점에서 예술의 도덕적 기능은 선입견과 편견을 제거하며, 사물을 제대로 보는 것을 가로막는 장벽을 철폐하고, 습성이나 관습에 의해 드리워진 장막을 찢어내는 것이며, 그렇게 함으로써 볼 수 있는 능력이 보다 완전해지도록 도와주는 데 있다. 비평가의 임무는 예술작품의 창작과정을 통해서 예술가가 이미 했던 것을 보다 많은 사람들이 이해할 수 있도록 드러내어 보여주며, 나아가 그 일을 할 수 있도록 도와주는 것이다. 비평가 자신이 한 칭찬과 비난, 평가와 점수를 받아들이도록 강요하는 것은 비평이 사람들의 경험을 발달시키는 데 유익한 작용을 해

야 한다는 중요한 사실을 제대로 이해하지 못한다는 증거다. 예술작품의 의미를 완전히 파악하는 방법은 예술작품을 창작할 때 예술가가 행했던 과정을 생생하게 다시 체험하는 것이다. 이러한 생생한 체험의 과정을 증진시키는 데 참여하는 것, 이것이 바로 비평가의 임무이자 특권이다. 그런데 비평가가 하는 사법적 판단과 비난은 오히려 이러한 체험의 과정을 방해하는 역할을 할 뿐이다.

예술과 문명

문명화된 삶의 척도로서 예술*

[1] 예술은 '하나의 경험'에 충만하게 그리고 골고루 퍼져 있는 중요한 특성이다. 비유적으로 말하는 경우를 제외하면 예술이 곧 하나의 경험은 아니다.[1] 미적 경험은 언제나 심미적인 것 이상의 것을 포함한다. 미적 경험을 구성하는 '재료와 의미의 결합체'는 그 자체로는 심미적인 것이 아니다. 다만 그것이 완결을 향하여 질서 있고 리드미컬하게 나아가는 움직임의 한 부분이 될 때 심미적 성질을 띠게 되며, 이때 경험은 미적 경험이 된다. 미적 경험에서 다루어지는 재료들은 넓게 보면 모두 다 인간적인 것이다. 이렇게 하여 우리는 다시 제1장의 주제로 돌아오게 된다. 인간은 인간이 한 부분이 되는 자연과의 교변작용

* [역주] 이 장의 원래 제목은 "예술과 문명"(Art and Civilization)이다. 이 장에서 듀이가 말하려는 것은 "미적 경험은 문명적인 삶을 기념하여 기록하고 구체화하여 표현하는 것이며, 나아가 문명적인 삶의 발전을 촉진하는 방법이며 문명의 정도를 평가하고 판단하는 척도"라는 것이다(제14장 [1]). 문명이라는 것이 보다 바람직한 삶을 영위하고 향유하기 위한 노력의 결과라면, 미적 경험과 미적 경험의 산물은 문명화된 삶을 대대로 이어가는 중요한 수단이며 문명화된 정도를 평가하는 척도가 된다.

속에서만 인간이 될 수 있다는 점에서 볼 때 인간이 하는 미적 경험의 재료는 결국에는 사회적인 것이다. 따라서 미적 경험은 문명적인 삶을 기념하여 기록하고 구체화하여 표현하는 것이며, 나아가 문명적인 삶의 발전을 촉진하는 방법이며 문명의 정도를 평가하고 판단하는 척도가 된다. 왜냐하면 예술은 개인에 의해 만들어지고 향유되는 것이기는 하지만 개인이 경험하는 내용은 그가 사는 사회와 문화가 있기에 가능한 것이기 때문이다.

[2] 영국의 대헌장(Magna Carta)은 영국 민족의 문명적 산물이며, 영국에서 정치적 안정을 확보하기 위한 안전장치로 만들어진 것이다. 대헌장이 그러한 역할을 수행할 수 있는 것도 따지고 보면 그 속에 들어 있는 문헌의 내용에 의해서라기보다는, 상상력에 의해서 계속해서

이 장에서는 이러한 예술의 영향력을 다양한 측면에서 검토한다. 한 가지 주목할 만한 것으로는 예술은 가장 효율적이고 강력한 의사소통의 도구라는 점이다. 예를 들어 종교의 이념은 언어적인 것을 훨씬 넘어서서 예배당과 예배당 안에 장식되어 있는 다양한 예술품, 예식과 예배에서 사용되는 음악과 예배방식 등에 의해서 전달된다. 또한 예술은 다른 어떤 것보다도 생각과 이념을 공유하게 하는 작용을 수행한다. 이런 특성 때문에 예술은 효율적이고 효과적인 의사소통을 가능하게 할 뿐만 아니라 사회구성원에게 공동체적인 마음을 갖게 만드는 중요한 수단이 된다. 따라서 예술을 향유하는 정도가 얼마나 공동체의 삶에 참여하는지를 판단하는 척도가 된다.

문명화된 삶을 정의하는 방식이 여러 가지가 있겠지만 사회구성원의 참여가 활발한 사회, 그리하여 공동의 이념과 목적을 공유하면서 그 목적을 실현하기 위하여 노력하는 사회는 분명히 문명화된 사회라고 말할 수 있다. 예술의 영향력에 비추어 볼 때 예술은 그 자체가 문명적인 삶의 토대이며 척도일 뿐만 아니라, 함께 공동체를 이루고 사는 인간적 삶을 가능하게 하며 풍요롭게 하는 힘을 가지고 있다. 이러한 점을 표현하기 위하여 이 장의 제목을 "예술과 문명: 문명화된 삶의 척도로서 예술"이라고 재정의하였다.

1) [역주] 여기서 예술은 엄밀히 말하면 '예술적 경험의 양태' 또는 '심미적 경험의 양태'라고 보아야 한다.

그 내용에 부여해 온 '의미' 때문이다. 한 문명에는 변화하는 일시적인 것과 덜 변화하는 지속적인 것이 함께 섞여 있다. 지속하는 것과 일시적이고 변화하는 것이 명확히 구별되는 것은 아니다. 지속적인 것도 세밀히 검토해 보면 스쳐 지나가는 수많은 사건들로 구성되어 있으며, 그러한 사건들이 사람들의 마음을 형성하는 의미 속으로 편입되고 체계화될 때 지속적인 것이 된다. 예술은 일시적인 것을 지속적인 것으로 만드는 가장 중요한 요소이다. 마음을 지닌 개인들은 이 세상에 왔다가 저 세상으로 사라진다. 그러나 개인들의 마음속에 들어 있는 의미가 객관적으로 표현된 예술작품은 개인들이 사라지고 난 후에도 영원히 존재한다. 그렇게 하여 예술작품은 환경을 구성하는 중요한 한 부분이 되며, 이러한 환경과의 상호작용은 문명화된 삶을 계속적으로 이어가는 중요한 축이 된다. 종교의 규례와 법의 권위는 상상력의 산물인 존엄과 위엄을 표현하는 성대한 의상과 의식에 의해 포장될 때 효과를 발휘한다. 만일 사회적 관습이나 관례가 획일적이고 외적 행동양식 이상의 것이라면, 그것은 관습이나 관례와 관련하여 전해오는 이야기가 있거나 전달되는 의미가 삶에 깊숙이 침투되고 배어 있기 때문이다. 모든 예술은 정도의 차이가 있기는 하지만 이러한 것을 전달하는 매체이다.

[3] '그리스의 영광과 로마의 장엄함'이라는 말은 역사학도가 아닌 사람들에게도 잘 알려져 있는 것으로 고대 그리스와 로마의 문명을 한마디로 요약하는 것이다. 영광과 장엄함은 심미적인 것이다. 고대사를 연구하는 사람들을 제외한 거의 모든 사람들에게 이집트는 대건축물과 사원과 문학이다. 한 문화 내에서뿐만 아니라 한 문명에서 다른 문명으로 넘어갈 때 문화의 연속성은 다른 무엇보다도 예술에 의해 이루어진다. 우리에게 트로이는 시와 유적지에서 발굴된 예술작품 속에서만 살아남아 있다. 오늘날 남아 있는 미노아 문명이라는 것도 예술

의 산물에 지나지 않는다. 이교도의 신과 종교적 의례는 지나간 과거의 것이며, 오로지 오늘날 남아 있는 향료와 등과 의상과 휴일 속에서만 유지될 뿐이다. 만일 원래 상업적 목적을 위하여 만들어진 문자들이 문학적 형태로 발전하지 못했다면, 그것들은 단지 기술적 도구와 다를 바 없으며, 오늘날 우리가 갖고 있는 문화라는 것도 우리의 먼 조상들이 갖고 있던 야만적 수준과 별 차이가 없었을 것이다. 먼 과거로부터 지금까지 유지되어온 의식과 의례를 빼 버리면, 무언극과 춤과 그것들이 발전한 연극을 제외한다면, 춤과 노래 그리고 그것에 수반하는 악기를 사용하는 음악이 없다면, 그리고 (다른 예술에서의 표현방식이나 표현행위와 큰 차이가 없음에도 불구하고) 사회생활의 필요라는 오명을 쓰고 있는 다양한 식사도구나 일상생활에서 사용하는 물건들을 제외해 버린다면, 먼 옛날에 있었던 일들은 깡그리 사라져 버리고 완전히 잊히게 될 것이다.

[4] 여기서 고대문명에서 예술이 어떤 작용과 기능을 수행했는가 하는 문제에 대하여 더 이상 자세히 언급할 필요는 없을 것이다. 여기서의 논의와 관련하여 주목해야 할 것은 원시인들에게 예술은 기본적으로 공동체적 성격을 가지고 있으며, 원시인들의 관습과 제도를 기념하고 전달하는 수단이었다는 것이다. 무기, 양탄자와 담요, 바구니와 항아리의 특징을 이루는 모양이나 형태는 주로 한 집단을 이루는 부족의 상징이었다. 오늘날 인류학자들은 대체로 나무막대에 조각되어 있거나, 그릇에 그려져 있는 그림의 모양이나 형태를 가지고 그것이 어느 부족의 것인지를 판단한다. 전설뿐만 아니라 의례와 의식도 산 자와 죽은 자를 연결시켜 주고 공동체적 의식을 갖도록 해준다. 그러한 것들은 심미적인 것이기는 하지만, 심미적인 것 이상의 기능과 역할을 가지고 있다. 추모의식도 단순히 죽은 자에 대한 슬픔을 표현하는 것 이상의 것이다. 전쟁과 추수 때 추는 춤도 전쟁이나 추수를 하는 데 필

244

요한 힘을 결집하는 것 이상의 것이다. 이와 같은 공동체적 행동양식들은 모두 심미적 형식을 가진 통합된 전체 속에 실제적이고, 사회적이며, 교육적인 것을 결합시킨 것들이다. 그것들은 가장 감명을 줄 수 있는 방식으로 사회적 가치들을 경험 속에 포함시킨 것이며, 실제 삶에서 행해지는 중요한 것들을 공동체적 삶과 연결시킨 것이다. 예술은 바로 그러한 것 '안'에 있는 것이다. 왜냐하면 이와 같은 활동들은 가장 강렬하며, 가장 쉽게 포착할 수 있고, 가장 오랫동안 기억될 수 있는 경험의 필요와 조건을 갖추고 있기 때문이다. 이 모든 것들 속에 심미적 요소가 들어 있기는 하지만, 그것들은 모두가 예술 이상의 것이다.

[5] 앞에서도 이미 언급한 적이 있지만, 서사시, 서정시, 연극, 건축, 그리고 조각의 본고향으로 여겨지는 고대 아테네에서도 '예술을 위한 예술'이라는 말을 거의 사용하지 않았으며, 잘 이해하지도 못하였다. 호머와 헤시오도스에 대한 플라톤의 비판은 적절치 못한 것 같다. 그들은 일반대중에 대한 도덕 교사였다. 이 시인들에 대한 플라톤의 비판은 오늘날의 몇몇 비평가들이 예수의 조각에 도덕적으로 나쁜 영향을 미치는 요소가 들어 있다는 이유로 예수상을 비난하는 것과 같은 것이다. 플라톤이 시와 음악을 검열해야 한다는 주장을 한 것은 예술이 사회적으로 그리고 심지어 정치적으로 막강한 영향력을 행사한다는 것을 인정하는 찬사나 다름없는 것이다. 그 당시 연극은 신성한 날에 공연되었다. 연극을 관람하는 것은 신을 숭배하는 예배에 참여하는 것과 같은 성격을 띠고 있었다. 중요한 모든 건축물은 개인적인 것도 아니며 심지어 상업, 금융, 산업에 관계된 것들도 아니다. 그것들은 일차적으로 공공적인 건물들이었다.

[6] 고대의 예술에 대한 서투른 모방으로 후퇴해 버린 알렉산더 시대의 예술은 도시국가가 소멸하고 거대한 제국주의 국가가 등장하면서 나타난 시민의식의 상실을 보여주는 징후였다. 이 시기에는 예술에

대한 이론을 정립하는 것과 문법과 수사학을 함양하는 것이 창조를 대신하였다. 예술에 대한 이론을 새롭게 정립한다는 것은 커다란 사회변화가 일어났다는 증거였다. 이때 형성된 예술이론들은 예술을 공동체적 삶을 표현하는 것으로 보지 않았다. 이 이론들은 자연과 예술의 아름다움을 사회생활 밖에 있는, 궁극적으로는 우주 밖에 있는, 천상에 있는 초월적 실재의 반영이나 유물로 간주하였다. 미에 대한 이런 생각은 예술을 경험 밖에 있는 것, 즉 외부에서부터 경험으로 주어지는 것이라고 생각하게 만들었으며, 그 이후에 오는 모든 이론들의 궁극적 원천이 된다.

[7] 기독교가 발전함에 따라서 예술은 다시 인간생활과 관련을 맺게 되고 인간의 단결을 위한 매체가 되었다. 이전의 의식과 의례 속에서 감동적인 것을 선정하여 가장 감명적인 형태로 부활시켜서 예배와 성찬식에서 사용하였다.

[8] 로마제국보다 규모가 더 컸던 기독교와 기독교의 교회는 로마제국의 멸망과 그에 따른 기존 사회질서의 해체 속에서 사회적 통합을 이룩하는 데 중심적 역할을 수행한다. 지적 측면을 탐구하는 역사가들은 교회의 도그마를 강조할 것이며, 정치제도를 탐구하는 역사가들은 교회제도에 의한 권위와 법률의 발달을 강조할 것이다. 그러나 대중의 일상생활 속에 침투되었던 영향력 그리고 그들에게 단결심을 주었던 영향력이 가장 컸던 것은 다른 어떤 것들보다도 심미적 요소를 가진 노래와 그림, 그리고 성찬식과 의례와 의식이었다. 예배가 행해졌던 장소에서는 조각, 회화, 음악, 문학작품이 등장했다. 여기서 행해졌던 다양한 종교행위나 제시되었던 작품들은 사원에 모여들었던 신앙인들에게는 예술작품 이상의 것이었다. 그것들은 오늘날의 신자나 비신자 모두에게 뛰어난 예술작품이지만, 당시의 신자들에게는 그렇게 훌륭한 예술작품으로는 인식되지 않았을 것이다. 그러나 그 속에 포함된 심미

적 요소 덕분에 종교적 가르침이 보다 쉽게 전달되었을 것이며, 가르침의 효과가 훨씬 더 크고 지속적이었을 것이다. 나아가 그 속에 깃든 예술적 요소 때문에 그것들은 단순히 종교적 신조에 머무르지 않고, 생활속에서 작용하는 경험의 내용으로 변화될 수 있었을 것이다.

[9] 교회는 예술이 심미적인 것을 넘어서서 다양한 효과를 가지고 있다는 것을 잘 알고 있었다. 이러한 사실은 교회가 예술을 관리하고 규제하는 데 많은 관심을 기울였다는 점에서 잘 알 수 있다. 787년 니케아 제2차 종교교회는 공식적으로 다음과 같은 칙령을 발표하였다.

[10] "종교적인 것을 공연하는 장면에 나오는 내용에 대해 결정하는 것을 전적으로 예술가에게 맡겨서는 안 된다. 그것은 가톨릭교회와 종교적 전통에 의해 규정된 원칙에 따라야 한다. … 예를 들어 그 장면에서 화가가 책임 맡고 해야 할 것은 그림뿐이다. 그 장면 전체에 대한 조직과 배치는 성직자가 주도권을 가져야 한다."[2] 중세 가톨릭교회에서 플라톤이 원했던 검열은 철저히 실행되었다.

[11] 마키아벨리는 내가 보기에 르네상스 정신을 상징적으로 보여주는 유명한 말을 하였다. 하루의 일과가 끝나면 그는 서재에 들어가서 고대에 쓰인 고전문학에 몰두했다는 것이다. 이 말은 이중적으로 상징적인 의미를 지녔다. 하나는 고대문화는 더 이상 살아남아 있지 않으

2) 이 글은 리프만(Lippman)의 《도덕론 입문》 98쪽에서 인용한 것이다. 이 인용문이 들어 있는 장은 화가의 활동을 규제하는 구체적인 지침들을 제시한다. 예술과 내용 사이의 구분은 예술에 대한 프롤레타리아의 독재를 지지하는 사람들이 예술을 구분하는 것과 유사한 것이다. 그들은 예술을 예술가의 영역에 속하는 기법이나 기술과 이념을 실현하려는 당의 필요에 의해 지시된 내용으로 구분한다. 따라서 예술의 가치에 대한 두 가지 표준이 정해지게 된다. 예를 들면, 하나는 좋은 문학과 나쁜 문학을 구분하는 것은 순수한 문학적 표준에 의한 것이며, 다른 하나는 그 문학작품이 정치적, 경제적 혁명에 미치는 영향에 의한 것이다.

며, 따라서 그것은 단지 연구될 수 있을 뿐이라는 것이다. 산타야나가 잘 말했듯이 그리스 문명은 이제는 칭송할 이념이지 실현해야 할 이상은 아니다. 다른 하나는 그리스 예술 특히 건축과 조각에 대한 지식이 회화를 비롯한 다양한 예술에 변혁을 일으켰다는 것이다. 그것은 대상의 자연적 형태에 대한 감각 그리고 자연적인 경치 속에 있는 대상들의 배경을 이루는 장면에 대한 감각을 회복시켜 주었다. 로마학파에서 회화는 조각에 의해서 촉발된 감정을 표현하기 위한 것이었는데 반하여, 피렌체학파는 선에 내재된 특별한 의미를 드러내려고 하였다. 그 변화는 심미적 형식과 재료(내용) 둘 다에 영향을 미쳤다. 원근감의 결여, 평면적 인물화를 그리는 것, 금을 사용하는 것과 같은 교회예술의 여러 특징은 단순히 기술이 부족했기 때문은 아니었다. 그것은 예술작품이 인간과 어떤 종류의 상호작용하기를 원하는가 하는 문제에 대한 교회의 생각과 긴밀하게 관련되어 있다. 고대의 문화를 기반으로 하면서 세속적 경험을 강조하는 르네상스 시대의 예술은 예술에서 새로운 형식을 요구하는 데로 나아간다. 그 결과 오로지 성서적인 주제와 성자의 생활만을 그리던 것에서 그리스 신화에 나오는 장면을 그리는 것으로, 나아가서 사회적으로 감명 깊은 생활의 장면을 그리는 데까지 내용상의 확장이 일어났다. 3)

[12] 이러한 말을 하는 중요한 이유는 모든 문화는 그 문화에 고유한 집단적 개성을 가지고 있다는 사실을 보여주기 위한 것이다. 예술작품을 제작하는 개인의 개성과 마찬가지로 집단적 개성은 생산되는 예술에 지울 수 없는 흔적을 남긴다. 남태평양에 있는 섬의 예술, 북아메리카 인디언의 예술, 아프리카 흑인의 예술, 중국의 예술, 크레타의 예술, 이집트의 예술, 그리스의 예술, 헬레니즘의 예술. 비잔틴의 예술,

3) 이 내용에 대해서는 이 장에 나오는 〔7〕과 〔8〕 문단을 참고할 것.

모슬렘의 예술, 고딕의 예술, 르네상스의 예술과 같은 용어들은 단순한 용어가 아니다. 그것들은 실제로 다른 예술과는 구별되는 고유한 특성을 가진 예술이 그 지역에 존재한다는 것을 보여주는 것이다. 예술작품은 문화집단의 영향 아래에서 만들어지며 문화집단에 고유하며 적합한 의미를 띤다는 사실은 이미 언급한 바와 같이 예술은 본질적으로 실체라기보다는 경험 속에 있는 어떤 특성을 가리킨다는 사실을 예증한다. 그러나 최근 한 학파에서 이 사실과 관련하여 문제점을 제기하였다. 시대적으로 다르며 문화적으로 이질적인 사람들의 경험을 재현하거나 반복한다는 것은 거의 불가능하기 때문에, 우리는 그들이 창작한 예술작품을 진정으로 이해하고 감상할 수 없다는 것이다. 오늘날 서양사회의 한 구성원인 우리는 흔히 심미적인 측면에서 고대 그리스 문화가 만들어 낸 예술품들을 그대로 이어받고 있다고 주장한다. 그러나 삶과 세계에 대한 우리의 태도는 고대 그리스의 헬레니즘적 태도와는 사뭇 다르다. 따라서 그리스 문화를 이어받고 있는 우리조차도 그리스 예술을 제대로 이해하고 감상하는 데는 한계가 있다는 그들의 주장은 어느 정도 타당한 것으로 보인다.

[13] 이 주장에 대한 얼마간의 대답은 이미 앞에서 한 셈이다. 예를 들면, 고대 그리스의 건축, 동상, 회화와 같은 것에 들어 있는 그리스인의 전체 경험은 우리의 경험과는 현저하게 다르다. 고대 그리스의 문화적 특징들은 시간이 지나면서 변화하였다. 그것들은 지금은 존재하지 않으며, 오직 예술작품을 통한 경험에서만 나타나 있을 뿐이다. 그런데 감상하는 경험은 예술작품과 자아와의 상호작용의 문제이다. 따라서 오늘날 같은 곳에서 사는 사람들 사이에도 예술작품에 대한 경험은 서로 다르며, 심지어 같은 사람이라 할지라도 예술작품에 대한 경험은 시간에 따라 달라진다. 예술작품을 대하는 경험이 서로 같지 않는 것은 매우 자연스러운 일이며, 심미적 경험이 되기 위해서는 더욱더 그

러하다. 다만 각각의 경우에 완결을 향한 경험의 구성요소들이 질서정연한 움직임이 있는 한 하나의 지배적인 심미적 질성이 존재한다는 점에서 공통점이 있을 뿐이다. 근본적으로 이러한 심미적 질성이 존재한다는 점은 그리스인이나, 중국인이나, 미국인 모두에게 동일하게 적용된다.

[14] 그러나 이 대답만 가지고는 아직 충분하지 않다. 이 대답은 한 문화의 예술이 인간에게 주는 전체적인 효과를 다 설명하지 못한다. 심미적인 측면과 관련하여 잘못 규정될 때 그 질문은 다른 나라의 예술이 우리의 전체 경험에 주는 의미는 무엇인가 하는 문제를 낳게 된다. "인종, 환경, 그리고 시대"라는 측면에서 예술을 이해해야 한다는 텐4)과 그의 학파가 그 문제를 다루고 있기는 하지만 매우 간략하게 다루고 있을 뿐이다. 왜냐하면 그러한 이해는 예술을 순전히 지적인 면에서 이해하는 것이며, 그와 함께 지정학적, 인류학적, 역사학적인 정보의 수준에서 이해하는 것이기 때문이다. 그러한 주장은 현재 문명의 특징을 구성하는 경험에 대해 다른 나라의 예술이 어떤 의미를 가지고 있는가 하는 문제에 대하여 아무런 대답도 제시하지 못한다.

[15] 문제의 본질적 측면은 비잔틴과 모슬렘 예술과 그리스와 르네상스 예술의 근본적 차이에 대한 흄(Hulme)의 이론에 의해 제기되었다. 그의 주장에 따르면 그리스와 르네상스 예술이 생동적이고 자연적이라고 한다면, 비잔틴과 모슬렘 예술은 기하학적이다. 양자 사이의 차이는 기술적 능력의 차이와는 아무런 관계가 없다. 그 차이는 태도, 욕망, 목적과 같은 점에서 근본적 차이 때문에 생긴 것이다. 우리는 오늘날 어떤 특정한 형태의 만족에 익숙해져 있으며, 우리에게 특징적

4) [역주] 텐(Taine, Hippolyte Adolphe: 1828~1893)은 프랑스의 철학자, 역사가, 평론가이다. 실증주의 철학을 바탕으로 과학적 비평론을 수립하였다. 주요 저서로는《영국 문학사》,《현대 프랑스의 기원》,《예술철학》등이 있다.

태도와 욕망과 목적을 가지고 있다. 그리고 그러한 욕망과 목적은 우리 사회에 사는 사람의 본성과 같은 것이어서 모든 예술작품에 반영되며, 모든 예술작품이 충족시켜야 할 기본적 요구사항이 된다. 우리는 '자연'과 환희에 찬 상호교류를 통하여 보다 더 생동감 있는 경험을 하려는 욕망을 가지고 있다. 하지만 비잔틴 예술과 일부 동양예술들은 자연에서 환희를 얻거나 생동감을 추구하지 않는 경험에서 유래한 것이다. 그들은 "외부에 있는 자연세계로부터 분리되어 있는 느낌을 표현한다."5) 이러한 태도는 이집트의 피라미드와 비잔틴의 모자이크와는 다르게 예술적 대상의 성격을 규정짓게 된다. 그러한 예술과 서구사회의 특징을 이루는 예술과의 차이는 추상에 대한 관심의 차이라는 식으로 설명될 수는 없다. 그 차이는 인간과 자연의 분리와 불일치라는 생각에 기반을 두고 있다.

[16] 이러한 생각을 요약해서 흄은 "예술이란 그 자체로는 이해될 수 없는 것이며 인간과 인간을 둘러싸고 있는 세계와의 전체적인 적응과정의 한 요소로 파악해야 한다"고 말했다. 동양예술과 서양예술의 특징적인 차이에 대한 그의 설명이 정당한가 하는 문제가 있기는 하지만, 내가 보기에 그의 접근방식은 예술의 문제를 보다 넓은 삶의 맥락에서 다루고 있다는 점에서 적절하며 타당하다고 생각한다. 한 사회의 문화가 예술작품의 창조와 향유에 미치는 영향이라는 측면에서 보면, 예술은 인간 삶에 깊이 뿌리박혀 있는 적응 방식과 태도 그리고 한 사회의 일반적 삶의 방식과 태도에 대한 기본적 생각과 이상을 표현하는 것이다. 이와 같이 예술은 한 문명의 특성을 담고 있는 것인 만큼 낯선 외국문명의 예술작품들은 그 문명의 진수를 공감적으로 이해할 수 있는 가능성을 지니게 된다. 또한 이러한 사실은 예술의 인간적 중요성

5) 흄의 《성찰》 83~87쪽 참고.

을 잘 설명해 준다. 예술은 그 속에 들어 있는 사고와 태도를 이해하게 해줌으로써 우리 자신의 경험을 확충하고 심화시켜 준다. 즉, 예술은 다른 사람이나 다른 지역 사람들의 경험 속에 들어 있는 근본적 태도를 이해할 수 있게 해줌으로써 우리 자신의 경험을 그만큼 덜 지역적이고 덜 편협한 것이 되게 한다. 우리가 다른 문명세계에 있는 예술에 나타난 태도를 이해하지 못한다면, 그 문명의 예술품들은 심미적으로 거의 감명을 주지 못하는 것으로 보거나 심미적으로 극히 단순한 것으로 치부하게 될 것이다. 즉, 중국예술은 '이상하게' 보이며, 비잔틴예술은 '딱딱하고 어색하게' 보이며, 흑인예술은 '괴상하게' 보이는 것은 그들의 시각과 관점이 우리에게 익숙지 않기 때문이며, 우리의 시각과 관점이 편협하고 제한되어 있기 때문이다.

[17] 비잔틴예술에 대한 흄의 생각을 언급할 때 나는 자연이란 말에 강조부호를 넣었다. 내가 그렇게 한 것은 '자연주의적'이라는 말은 '자연적'이라는 형용사형을 사용할 때 잘 드러나듯이 심미적 문학에서 특별한 의미를 갖기 때문이다. 그런데 '자연' 역시 모든 사물들의 전체 구조를 포함한다는 의미를 갖고 있다. (전체 구조에서 볼 때 자연은 상상적이고 감정적인 단어인 '우주'와 같은 것이 된다.) 경험의 관점에서 보면 인간관계, 제도, 전통 등은 물질적인 세계의 한 부분일 뿐만 아니라 우리가 사는 자연 속에 있는 것이다. 이러한 의미에서 자연은 인간 '밖에 있는 것'이 아니라 우리 '안에' 있다. 또한 우리는 자연 안에 있으며, 동시에 자연을 대상으로 하여 살아간다. 그러므로 우리가 자연에 참여하는 방법은 열거할 수도 없이 다양하다. 자연에 참여하는 방법이 셀 수 없이 많은 것은 한 개인이 하는 경험이 그만큼 다양하기 때문이며, 동시에 집단적 측면에서 보면 문명의 특성을 이루는 목적, 필요, 성취 등에 대한 태도가 수없이 다양하기 때문이다. 그리고 자연과 교변작용하고 자연에 참여하는 방법은 한 개인이 하는 다양한 경험의 특징을 이루

252

며, 나아가 집단적 측면에서 문명이 지향하는 욕망, 필요, 성취에 대한 특징적인 태도를 형성한다. 예술작품은 예술작품이 불러일으키는 감정과 상상력을 통해서 우리 자신의 것과는 다른 문명의 특성에 참여하도록 우리를 이끌어 주고 안내하는 수단이 된다.

[18] 19세기 후반의 예술은 엄격한 의미에서 '자연주의'로 특징지어진다. 20세기 초에 우리 사회의 가장 독창적인 예술작품들은 이집트, 비잔틴, 페르시아, 중국, 일본, 그리고 흑인예술의 영향을 받았다. 이 영향은 회화, 조각, 음악, 그리고 문학분야에서 두드러지게 나타난다. '원시예술'과 중세 초기예술도 20세기 초의 예술에 영향을 주었다. 18세기에는 고상한 야만성과 멀리 떨어진 외국의 문명에 대한 동경이 있었다. 그러나 일부의 낭만적인 문학을 제외하고는 다른 민족의 예술에 대한 인식이 실제 예술작품의 형성에 큰 영향을 미치지는 못하였다. 원근법상으로 볼 때, 이른바 라파엘로풍 이전의 영국의 예술이라는 것도 그 시기의 모든 그림에서 가장 전형적인 빅토리아풍이었다. 그런데 1890년대부터 시작하여 최근 몇십 년간은 멀리 떨어져 있는 문화의 예술이 예술적 창조에 많은 영향을 미치고 있다.

[19] 대부분의 사람들에게 이색적인 문화에서 온 예술작품의 영향은 피상적인 것에 지나지 않는다. 그것들은 부분적으로는 독특하고 신기함 때문에 그리고 부분적으로는 새로운 장식적 특성 때문에 보고 즐길 수 있는 흥밋거리를 제공할 뿐이었다. 단지 신기하고, 이상하며, 심지어 매력적인 것에 대한 욕망 때문에 오늘날의 예술작품들이 이국적인 예술작품의 영향을 받고 있다고 설명하는 것은 대부분의 사람들이 그런 이유 때문에 이국적인 예술작품을 즐긴다는 설명보다 더 피상적인 것이다. 중요한 문제는 이국적인 예술작품이 표현하는 경험에 진정으로 참여하는 것이다. 경험에의 진정한 참여 없이 단지 외국의 작품을 모방하는 예술작품은 아무런 가치도 없으며 생명도 길지 않다.

그러므로 바람직한 것은 우리 시대 경험의 특징을 이루는 태도와 이국적인 문화의 특징을 이루는 태도가 유기적으로 결합하는 것이며, 이 결합에 기초하여 예술작품을 창작하는 것이다. 그렇게 할 때 이국적인 문화의 특성들은 단순히 장식적인 첨가물로서의 역할에 그치지 않고, 예술작품의 구조 속으로 들어가서 더 넓고 풍부한 경험을 불러일으키는 촉매제로서의 역할을 한다. 이국적인 문화에서 만들어진 예술작품들을 지각하고 향유하는 사람들에게 공감과 상상과 감각의 능력을 확장시켜 줄 때 그러한 예술작품들은 지속적인 영향력을 행사한다.

[20] 예술에서 이러한 새로운 움직임은 다른 나라에서 창작된 예술과 진정으로 친숙해질 때 얻게 되는 효과가 무엇인가를 잘 보여준다. 외국의 예술작품이 생산되는 조건에 관한 정보에 의해서가 아니라, 그 예술작품을 태도의 구성요소로 만드는 정도에 비례하여 우리는 외국의 예술작품을 제대로 이해한다. 태도의 구성요소, 즉 태도의 일부로 편입시키는 일이 이루어지려면, 베르그송의 말을 빌려서 표현하면 우리는 우리 자신 속에 처음에는 낯선 것을 포착하는 장치를 가지고 있어야 한다. 이국적인 문화에 들어 있는 태도와 우리의 경험에 들어 있는 태도를 통합하려고 하면 우리 자신이 어느 정도 예술가가 되어야 한다. 그리고 태도의 통합이 이루어질 때 우리의 경험은 재구조화되고 새로운 모습을 띠게 된다. 예를 들면, 우리가 흑인이나 폴리네시아인의 예술정신 속으로 들어갈 때 그 사람들과 그들의 문명에 대한 이해를 가로막는 장막이 찢어지며 편견의 장벽이 사라지게 된다. 알지 못하는 사이에 일어나는 이러한 변화는 직접적으로 태도의 변화를 가져오기 때문에 이성적 판단에 의해 일어나는 변화보다도 훨씬 더 효과적이다.

[21] 어떻게 진정한 의사소통이 가능한가 하는 문제는 아주 중요한 문제이며, 범위가 큰 문제이다. 진정한 의사소통이 일어난다는 것은 항상 그런 것은 아니지만 일상생활에서 실제로 일어나는 엄연한 사실

254

이다. 그러한 의사소통이 가능한 것은 무엇보다도 공통의 경험이 있기 때문이며 공통의 경험을 가능하게 하는 경험의 공동체가 있기 때문이다. 그런데 경험의 공동체라는 것이 어떤 성격을 지닌 것인가 하는 것은 아직 철학이 제대로 밝히지 못한 중요한 문제 중 하나이다. 이 문제가 너무나 어려운 문제이기 때문에 어떤 사상가들은 진정한 의사소통이 있다는 사실 자체를 부정하기도 한다. 의사소통이 존재한다는 측면에서 보면 개개인이 신체적으로 서로 독립되어 있으며 개인의 내부에 고립된 정신이 있다는 생각은 문제가 있다. 독립된 신체와 고립된 정신의 관점에서 보면 의사소통이 일어난다는 것은 설명하기 쉬운 것이 아니다. 이런 점에서 보면, 언어를 초자연적 능력의 발현으로 보거나, 의사소통에 신성한 가치를 부여하는 것은 결코 놀랄 일이 아니다.

[22] 더욱이 우리는 이미 친숙하고 습관적인 것이 되어 버린 사건들에 대해서는 거의 생각해 볼 기회를 갖지 않는 경향이 있다. 우리는 그것들을 당연한 것으로 여겨 버린다. 그러한 것들은 우리와 아주 밀접한 관계를 맺고 있기 때문에 관찰하기가 극히 어려운 제스처나 무언의 몸짓 속에 스며들어가 있기도 하다. 말이든 글이든 언어를 통한 의사소통은 언제 어디서나 사용되는 사회생활의 가장 중요한 특성이다. 따라서 우리는 그것을 어느 경우에나 의심의 여지없이 받아들여야만 하는 당연한 현상의 하나로 취급해 버린다. 그렇게 함으로써 우리는 의사소통이 인간들 사이에 긴밀한 내적 결합을 이룩하는 토대이며 근원이라는 사실을 간과한다. 사실 사람들의 접촉은 상당부분 외적이고 기계적인 것에 그치고 만다. 이러한 접촉이 주로 일어나는 '장'이 있다. 그것은 법적, 정치적, 경제적 제도와 필요에 의해 외적으로 부과된 접촉이 일어나는 곳이다. 이처럼 제도에 의해 부과된 접촉이 일어나는 곳에서는 일반적으로 외적이고 기계적인 접촉이 빈번하게 일어나며, 이러한 영역에서 사람들의 의식은 통합적이고 통제적인 힘을 가진 공

통의 행동 속으로 스며들지 못한다. 국가들 간의 관계, 자본가와 노동자와의 관계, 생산자와 소비자와의 관계는 미미한 정도의 상호교류가 일어나는 상호작용만이 있을 뿐이다. 그것은 이해관계가 있는 부분에서만 일어나는 제한적인 상호작용이다. 그러한 상호작용은 외적이고 부분적이어서 하나의 경험으로 통합되지 못한 채 끝나기 쉽다.

[23] 이런 경우 우리는 서로 말을 주고받기는 하지만 그것은 서로 의사소통할 수 없는 바벨의 언어를 주고받는 것과 같다. 이때 진정한 의사소통은 없으며, 의사소통을 가능하게 하는 경험의 공동체도 없다. 언어가 충분히 작용하여 물리적 고립과 피상적이고 외적인 접촉을 무너뜨릴 수 있을 때에야 비로소 진정한 의사소통이 가능하며 경험의 공동체가 존재한다. 이해할 수 없는 수없이 다양한 형태가 존재하는 말과 비교하면, 예술은 훨씬 보편성을 띠는 언어라고 할 수 있다. 말은 삶 속에서 자연스럽게 습득할 수 있지만, 예술의 언어는 의식적으로 배워야만 한다. 이 세상에 존재하는 다양한 언어들은 역사적으로 우연히 발생한 것인 데 반하여, 예술의 언어는 우연히 생긴 것이 아니다. 그렇지만 예술의 언어는 보편적인 의사소통의 가능성을 지니고 있다. 특히 서로 다른 개인들을 모두가 똑같은 복종심, 충성심, 영감으로 함께 통합시켜 주는 음악의 힘, 종교와 전쟁에서 널리 사용되는 음악의 힘은 예술의 언어가 상당히 높은 보편성을 띠고 있다는 좋은 증거이다. 영어, 프랑스어, 독일어와 같은 언어의 차이는 의사소통에 장벽을 만들지만, 예술의 언어를 가지고 이야기하면 그런 의사소통의 장벽은 순식간에 자취를 감추고 만다.

[24] 철학적으로 말해서 지금 우리가 직면한 문제는 차이와 계속의 관계에 대한 문제이다. 차이와 계속이 존재한다는 것은 엄연한 경험적 사실이다. 그런데 인간들 사이의 교류가 동물적인 교류 이상의 것이 되려면 차이가 있는 것과 계속적인 것이 서로 만나 융합되어야 한다. 계속성을 정당화하기 위해 역사가들은 잘못 명명된 '발생학적' 방법에

의존했다. 발생학적 방법은 지금 있는 것은 무엇이든지 과거의 것에서 발생의 기원을 찾아야 하기 때문에 계속해서 발생의 기원을 소급해야 한다는 문제가 있다. 따라서 발생의 기원을 계속해서 과거로 거슬러 올라가 찾게 되면 궁극에 가서는 진정한 발생의 기원을 제시할 수 없게 된다. 그러므로 문명과 예술의 경우에 발생학적 방법에 의해 기원을 찾는 것은 문제가 있다. 고대 이집트의 문명과 예술은 고대 그리스 문명과 예술을 위한 준비단계가 아니며, 고대 그리스의 사상과 예술은 그들이 차용한 문명을 재편집한 것이 아니다. 각각의 문명과 예술은 고유한 특성을 가지고 있으며, 다양한 삶의 구성요소들을 하나로 결합시켜 주는 독특한 패턴을 가지고 있다. 6)

[25] 그럼에도 불구하고 다른 문화와 예술이 우리의 경험을 결정하는 태도 안으로 들어오게 되면 그 문화와 우리 문화 사이에 진정한 의미의 계속성이 일어나게 된다. 그때 우리는 우리의 경험의 독특성을 잃지 않으면서 경험의 의미를 확장시켜 주는 요소들을 받아들이고 결합하게 된다. 그리고 이때 물리적으로는 존재하지 않는 새로운 공동체가 형성되며, 새로운 계속성이 생겨난다. 일련의 사건과 제도를 시간상 먼저 있는 것으로 환원시키는 발생학적 방법을 사용함으로써 계속성을 확립하려는 시도는 시간이 지나면 실패한다. 환경에서 생기는 의미가 아니라, 삶의 태도의 변화에 의해 경험된 의미를 삶의 경험 속으로 흡수하는 경험의 확대를 통해서만 단절과 불연속성을 막을 수 있다.

6) [역주] 차이와 계속 또는 불연속과 연속의 문제는 니체나 들뢰즈가 이야기하는 차이와 반복의 문제와 같은 것이다. 불연속은 차이 때문에 나타나며 연속은 반복 때문에 가능하다. 그러나 자칫 차이와 반복을 문자 그대로 받아들이면 발생학적 방법에 의해 기원을 찾는 사고가 등장한다. 그런데 계속은 반복 이상의 것이다. 계속성은 반복적인 것과 차이를 융합하여 조화로운 상태를 만들 때에 이루어지는 것이다. 듀이의 경험철학의 핵심개념인 계속성은 차이를 극복하고 계속적인 발전을 이루어 내는 인간 경험의 특징을 표현한 것이다.

[26] 지금 다루는 문제는 일상생활에서 습관적으로 접촉하는 주변 사람들을 이해하려고 노력할 때 우리가 겪는 것과 결코 다르지 않다. 이 문제의 해결책은 우애다. 타인에 대한 정보가 우정과 애정을 형성하는 것을 촉진시켜 줄 수는 있다 하더라도 우정과 애정이 그러한 정보의 결과로 형성되는 것은 아니다. 그러나 지식이나 정보가 상상을 통하여 공감을 불러일으키는 핵심요소가 될 때는 지식이나 정보가 우정과 애정을 형성한다. 우리가 다른 사람을 이해한다는 것은 다른 사람의 욕망, 목적, 관심, 반응양식이 우리 자신의 존재를 확장시켜 주는 것이 될 때이다. 이때 우리는 그의 눈으로 보고, 그의 귀로 들으며, 따라서 진정한 의미의 배움이 일어난다. 왜냐하면 그러한 것들이 우리 자신의 구조속으로 편입되어 구조의 한 부분을 형성하기 때문이다. 사전에서조차 '문명'이라는 용어를 정의내리는 것을 꺼리고 있음을 알 수 있다. 사전에서는 문명을 문명화된 상태, 그리고 '문명화된 상태에 있는 것'으로 정의한다. 그러나 '문명화되다'라는 동사는 '삶의 기예(art)를 가르쳐서 문명화의 정도를 향상시킨다'라고 정의된다. 삶의 기예를 가르친다는 것은 정보를 전달한다는 것 훨씬 이상의 것이다. 이 일이 성공적으로 이루어지려면 상상력을 동원하여 삶의 의미와 가치에 대한 진정한 의사소통과 공동의 참여가 있어야 한다. 예술작품은 삶의 기예를 공유하도록 도와주는 가장 적합하며 효과적인 도구이다. 그러므로 예술을 중요한 도구로 사용하지 않을 때 문명화된다는 것은 인류를 서로 의사소통이 되지 않는 지역, 인종, 나라, 계급, 당파로 나누는 결과를 가져오기 때문에, 이러한 경우 문명화는 곧 반문명화이며 미개한 것이 된다.

[27] 앞부분에서 공동체의 삶과 예술의 관련에 대하여 역사적 측면에서 간단한 언급을 한 이유는 오늘날의 상황과 비교하기 위한 것이다. 한 사회의 예술과 다른 나라 문화와의 유기적 관계가 없다는 점은 현대생활이 복잡하며, 전문적 영역이 다양하고 극히 세분화되어 있다

는 것과 같은 것에 의해 충분히 설명될 수는 없다. 또한 그러한 사실은 여러 나라의 문화가 도입됨으로써 다양한 문화적 중심이 공존한다는 것에 의해서도 충분히 설명될 수 없다. (다양한 문화적 중심이 공존하면 여러 문화의 예술품들이 서로 교류하기는 하지만 사회 전체의 통합을 이룩하는 구성요소가 되지는 못한다.) 현대 생활의 복잡성, 다양한 전문영역의 존재, 다양한 문화적 중심의 공존과 같은 현상은 실제로 있는 것이며, 이러한 것이 문명과 관련하여 예술의 지위에 미친 영향은 곳곳에서 발견할 수 있다. 그런데 중요한 사실은 오늘날 이러한 것이 널리 퍼져 있으며, 현대사회와 예술에 파괴적 영향을 미친다는 점이다.

[28] 우리는 과거로부터 많은 것을 전수받는다. 고대 그리스의 과학과 철학, 로마의 법률, 이스라엘에서 시작된 종교 등이 현재의 제도, 신념, 느끼고 생각하는 방법 등에 미친 영향은 너무나 잘 알려져 있다. 시기상으로 아주 늦게 시작되었으나 '근대'라는 시대적 특성을 구성하는 두 가지 요소가 이러한 요소들의 작용 속에 침투되었다. 이 두 가지 요소란 자연과학과 기계 및 동력의 사용 그리고 자연과학을 산업과 상업분야에 적용한 것이다. 결과적으로 근대문명에서 예술의 역할과 지위의 문제는 예술과 과학의 관계 또는 예술과 기계산업과 사회적 영향의 관계에 주의를 기울일 것을 요구한다. 지금 존재하는 예술의 고립화 현상은 단순히 예술이 고립되어 있는 것으로 보아서는 안 된다. 그것은 새로운 요소들에 의해 형성된 우리의 문명에 일관성이 없음을 보여주는 것이다. 새로운 요소에 의해 만들어진 것들은 너무나 새로운 것들이어서 그에 속하는 태도와 그로부터 야기되는 결과들은 삶의 경험 속으로 흡수되고 통합되지 못하였다.

[29] 과학은 물질적 자연에 대하여 이전과는 근본적으로 다른 새로운 생각을 낳았으며, 따라서 인간과 자연의 관계에 대해서도 완전히 새로운 생각을 가져왔다. 자연에 대한 생각은 세계와 인간에 대한 생

각과 맞물려 있다. 세계와 인간에 대한 기존의 생각은 과거의 유산, 특히 전형적인 유럽인의 사회적 상상력에 의해 형성된 기독교적 전통의 결과였다. 기독교적 전통에 따르면 물질적 세계와 도덕적 세계가 서로 분리되어 있다. 기독교적 전통이 확립되기 이전 시대인 고대 그리스와 중세초기의 전통에 의하면 비록 각 시기마다 서로 다른 근거에 의한 것이기는 하지만 양자는 긴밀한 관련을 맺고 있었다. 서양사회의 역사적 유산인 영적이고 관념적인 것과 과학에 의해 드러난 물질적 자연의 구조 사이에 존재하는 대립은 이원론의 궁극적 원천이며, 이것은 데카르트와 로크 이후의 철학에 의해 체계화된 것이다. 그런데 반대로 생각해 보면 이러한 이원론이 체계화된 것은 근대문명 곳곳에서 양자 사이의 갈등이 심각한 수준에 이르렀다는 것을 반증하는 것이다. 이런 점에서 보면 예술이 문명 속에서 유기적 역할을 할 수 있도록 예술의 지위를 회복하는 문제는 과거의 유산과 오늘날의 지적 통찰력을 어떻게 재구성하여 일관성 있고 통합된 것을 만들어 내느냐 하는 것이 된다.

[30] 그 문제는 아주 깊고 넓은 범위에 걸쳐 있는 것이어서 어떻게 손을 써볼 도리가 없으며, 해결책이라고 해봐야 시간이 지나면서 어떤 식으로 해결되기를 기대하는 수밖에 없다. 지금 사용하는 과학적 방법은 너무나 새로운 것이어서 자연스러운 경험의 요소가 되기에는 아직 요원하다. 그것이 인간의 마음 깊숙이 파고 들어가서 통합된 신념과 태도를 형성하기까지는 오랜 시간이 걸릴 것이다. 이러한 일이 성취될 때까지는 과학적 방법과 탐구의 결과들은 전문가들의 전유물로만 남아 있게 될 것이다. 그리고 그때까지 과학적 방법과 탐구결과는 다소간 현재의 신념체계를 와해시키는 충격을 가함으로써 그리고 실천적 영역에 적용함으로써 전반적인 영향력을 행사하게 될 것이다. 그런데 지금까지는 과학이 상상력, 즉 예술에 미친 해악이 너무나 큰 것으로 보인다. 질성은 일상적으로 경험하는 대상과 장면에서 즐거움을 얻거

나 고통을 느끼는 것이다. 물리학은 물리학적 대상에서 질성을 빼앗아가 버린다. 그렇게 함으로써 물리학은 이 세계에 있는 대상들로부터 사물의 직접적 가치를 이루는 특성들을 제거해 버린다. 그런데 예술이 작용하는 일상적 경험의 세계는 과거의 상태 그대로 남아 있다. 자연과학이 우리에게 인간의 욕망이나 열망과 전혀 무관한 대상을 가져다 주었다는 것이 바로 시의 죽음이 임박했음을 의미하는 것은 아니다. 삶의 현장에는 인간의 목적을 실현하는 데 방해가 되는 것들이 항상 있었다. 이미 자연의 상속권을 박탈당한 상태에 있는 대중들은 그들을 둘러싸고 있는 세계가 그들의 희망이나 바람에 대해 아무런 관심을 보이지 않는다는 선언을 한다고 해서 놀라지도 않을 것이다.

[31] 과학의 발달은 인간이 자연의 일부라는 사실을 보여준다. 이러한 사실은 과학의 진정한 의미를 이해하고 더 이상 과학을 과거로부터 내려오는 신념들과 대립되는 것으로 생각하지 않는다면 과학이 예술에 긍정적 영향을 줄 수 있다는 점을 시사한다. 물질적 세계에 대해 더 잘 알게 되면서 사람들은 인간의 충동과 생각은 인간 내부에 있는 자연, 즉 내면에 있을 본성에 의해 영향을 받는다는 사실을 더욱더 분명히 깨닫게 되었다. 생동감 있는 인간의 행동은 항상 이 원리에 따라 이루어지며, 과학은 이러한 행위에 지적 근거를 제공한다. 인간과 자연의 긴밀한 관계에 대한 느낌과 인식은 예술적 정신을 작동시키는 기초가 된다.

[32] 더구나 인간이 부딪히는 저항과 갈등은 예술을 창작하는 중요한 요소이다. 이미 살펴보았듯이 그것은 또한 예술의 형식을 구성하는 필수적인 부분이다. 인간 앞에서 조금도 양보하지 않는 그야말로 철저하게 절망을 주는 세상에서도 또 인간의 소망에 너무도 충실하여 모든 욕망을 완전히 충족시켜 주는 세상에서도 예술은 태동할 수 없다. 그런 상황을 표현하는 동화나 소설이 있다면 그것은 동화나 소설로서의 자격을 상실하게 될 것이며, 더 이상 사람들에게 즐거움을 주지 못할

것이다. 기계를 돌리려면 마찰력이 필요하듯이, 심미적 에너지를 일으키려면 삶의 마찰력이 있어야 한다. 오래된 신념들이 상상력을 불러일으키는 힘을 상실하면서 환경이 인간에게 주는 저항에 대한 과학의 해명이 순수예술에 새로운 재료를 제공하고 있다. 지금 우리가 누리는 자유로운 인간 정신의 해방은 상당한 정도 과학의 덕택이다. 과학은 자연에 대한 엄청난 호기심을 불러일으켰으며, 심지어 이전에는 존재한다는 사실조차 알지 못했던 것들에 대해 관심을 갖고 관찰할 수 있게 해주었다. 과학적 방법은 비록 아직은 과학을 잘 아는 소수의 사람에게만 해당하는 것이기는 하지만 경험에 대한 존경심을 갖게 하였으며, 새로운 경험의 출현가능성을 보여주고 있다. 7)

[33] 일단 실험적인 관점과 안목이 오늘날 문화 속에 완전히 정착된다면 장차 어떤 일이 일어날지 누가 예견할 수 있겠는가? 미래에 대해 확실한 예견을 한다는 것은 아주 어려운 일이다. 우리는 일정한 시점에서 나타나는 중요한 문제점을 마치 미래에 대한 단서인 양 생각하는 경향이 있다. 현재 과학은 신화와 종교 그리고 이원론에 기반을 둔 서양의 전통적 사고방식과 심각한 갈등과 마찰을 일으키고 있다. 그리고 사람들은 과학과 서양의 전통적 사고 사이의 이러한 갈등과 마찰은 필연적인 것이며 영원히 진행될 것이라고 우려하는 경향이 있다. 그리고 사

7) [역주] 신념들은 이성보다는 항상 상상의 편이었다. 각 집단이 가지고 있는 신화, 설화, 민담, 전설과 같은 신념에 해당하는 요소들은 그 사회에 사는 사람들의 상상력을 자극하는 중요한 원천이며 예술의 중요한 소재가 되었다. 그런데 과학이 발달함에 따라 그러한 신념체계들은 비과학적 허구로 간주되었고, 급기야 미신이나 환상에 지나지 않는 것으로 보게 되었다. 그렇게 되면서 옛 신념들은 점차 인간의 상상력을 자극하는 힘을 잃게 되었다. 〈스타워즈〉와 같은 영화에서 볼 수 있듯이 최근에는 오히려 과학적 지식이 인간의 상상력을 자극하는 중요한 원천이며, 예술적 창작을 위한 중요한 재료나 수단이 되고 있다.

람들은 이러한 현 상황에서 과학이 미래사회에 미칠 부정적 영향에 대해 염려하는 경향이 있다. 그러나 미래사회에 대한 과학의 영향을 공정하게 판단하려면 실험적 태도가 완전히 정착되었을 때 어떤 일이 일어날 것인지 어느 정도 정확히 예측할 수 있어야 한다. 하지만 현재로서는 그것을 예측한다는 것은 매우 어려운 일이다. 현재 상황에서 볼 때 사람들은 예술은 일상생활에 있는 친숙한 대상들을 과학에 빼앗기게 될 가능성이 높다고 생각하는 경향이 있다. 그렇게 되면 예술은 일상생활에서 벗어나 다른 곳으로 주의를 돌리든지, 아니면 구체적 대상이 없는 가공적인 것이 되거나 지나치게 기교적인 것이 되고 말 것이다.

[34] 지금까지 회화, 시, 소설에 미친 영향을 보면 과학은 하나의 유기적 통합을 창조해 내는 역할을 했다기보다는 재료(내용)와 형식을 다양화하는 데 기여하였다. 많은 사람들이 '삶을 일관성 있게 그리고 전체적으로 조망했던' 때가 과연 있었는지 의심스럽다. 그것은 전체적인 삶의 핵심을 보지 못하는 상태, 즉 상상에 의한 종합이 없는 것이다. 과학의 발달로 전에는 없던 사물에 대한 심미적 경험의 의미와 가치에 대한 생생한 지각을 갖게 되었으며, 그 결과 다양한 예술적 대상이 존재하였다는 것은 그나마 다행스러운 일이라고 할 수 있다. 현대 회화에 나타나는 해수욕장, 길모퉁이, 꽃과 과일들, 어린아이들, 그리고 제과점들은 겉으로 보기에는 고립되고 단절된 대상으로 보이지만 사실은 그 이상의 의미가 있다. 왜냐하면 그것들은 새로운 시각의 결실이기 때문이다. 8)

8) 리프만은 그의 저서 《도덕론 입문》 103~104쪽에서 다음과 같이 말했다. "어떤 사람이 박물관에 갔다가 나올 때 그는 단지 여자의 나체, 청동으로 만든 솥, 오렌지, 토마토, 아기들, 길모퉁이, 해수욕장, 제과점들, 또는 잘 차려입은 여인과 같은 것들을 보았다고 생각한다고 하자. 나는 이 사람이 그에게 의미 있는 그림을 발견하지 못했다고 말하지는 않을 것이다. 그러나 내가 생각하기에 그 사람이 본 것은 일시적 사건, 지각, 환영의 혼란스러운 덩어리일 뿐, 나름대로 잘 정리된 생각이라고는 거의 없다."

[35] 과거에 나는 '예술'의 많은 부분이 하찮은 것이며, 그냥 일어났다 사라지는 사건과 같은 것이라고 생각했던 적이 있었다. 시간이 지나면서 이제 이런 생각은 완전히 사라졌다. 그런데 오늘날 전시회를 보면서 예술이 지나치게 대중적이라는 느낌을 받고 있다. 그럼에도 불구하고 한편으로는 너무 일반적이어서, 다른 한편으로는 너무 상식에서 벗어나서 예술적인 것으로 인정받지 못했던 것들을 그림이나 다른 예술의 대상으로 포함시킴으로써 예술의 대상을 확대시킨 것은 예술의 대중화가 가져다준 참으로 가치 있는 소득이다. 예술의 대상이 확대된 것은 과학 발달의 직접적인 효과는 아니지만, 과학적 혁명을 낳게 한 사회적 조건들에 의해 촉진된 것은 분명하다.

[36] 과학적 방법에 혁명을 일으킨 사회적 조건들은 전통적이며 공통된 신념체계를 무너뜨리게 되었다. 아직 새로운 신념체계가 확립되지 못한 상태에 있기 때문에 다양한 사회적 병리현상이 나타나고 있다. 오늘날의 예술에서 보이는 다양성과 비일관성은 공통된 신념체계의 붕괴로 생긴 사회적 병리현상이 예술을 통해서 나타난 것에 지나지 않는다. 이러한 상황에서 한 사회의 문화와 한 사회에서 일어나는 전반적 변혁은 예술에서 재료와 형식의 새로운 통합을 요청한다. 이러한 통합의 성공여부는 상당한 정도 한 문명의 기초로서 당연시 여겨온 신념과 이상 그리고 이러한 것들의 기초를 이루는 태도에 대해 얼마나 새롭게 성공적으로 재구성하느냐에 달려 있다. 적어도 한 가지는 분명하다. 그러한 통합은 과거로 되돌아가는 것이어서는 안 된다. 오늘날 그 대답은 과학이다. 새로운 재구성과 통합의 길은 과학에서 배워야 하며, 과학의 발전을 그 한 부분으로 포함해야만 한다.

[37] 현재의 문명에서 과학이 삶의 전 영역에 직접적이면서도 폭넓은 영향을 미치고 있다는 것은 과학이 산업에 적용되는 모습에서 잘 알 수 있다. 여기서 우리는 과학 자체의 문제보다 훨씬 더 심각한 문제,

즉 예술과 오늘날 문명의 관계와 그 전망에 대한 문제에 직면한다. 실용예술과 순수예술의 분리는 인간 삶에 미치는 영향이라는 관점에서 보면 과학이 과거의 전통에서 벗어나는 것보다 훨씬 더 중대한 문제이다. 실용예술과 순수예술의 구분은 현대에 와서 생긴 것은 아니다. 그러한 구분의 기원은 실용예술이 노예나 지위가 낮은 기능공에 의해서 행해지고 그러한 일을 하는 사람들에 대한 낮은 평가가 당연시되었던 고대 그리스 시대에까지 거슬러 올라간다. 그 당시에는 건축가, 조각가, 화가, 음악가들은 모두 기능공들이었다. 오로지 손이나 도구나 물질적 재료를 사용하지 않았던 사람들, 그러니까 언어를 가지고 일했던 사람들만이 예술가로 존경받았다. 그런데 실용예술과 순수예술의 구분을 심화시키는 결정적 계기는 기계에 의한 대량생산제도의 도입이었다. 사회의 전체 구조 속에서 산업과 상업이 차지하는 중요성이 확대되면서 그리고 이러한 사회구조 속에서 대량생산 체제가 차지하는 역할이 증대되면서, 이러한 구분은 더욱더 강화되었다.

[38] 실용예술과 순수예술의 대립에서 알 수 있듯이 오늘날 기계적인 것은 심미적인 것과 정반대되는 위치에 있다. 이제 상품의 생산은 기계적인 것이다. 기계의 사용이 보편화되면서 손으로 일하는 기술자들은 선택의 자유를 잃어버렸다. 과거에 사람들은 삶에 필요한 물건을 직접 만들고, 직접 사용함으로써 즐거움을 향유할 수 있었다. 그런데 이제 실용적인 물건을 만드는 것은 개인의 의미와 가치를 표현하는 것이 아니라 공장에서 만드는 특별한 일이 되어 버렸다. 이 점은 아마도 현대문명에서 예술의 지위에 영향을 미친 가장 중요한 요인일 것이다.

[39] 그렇지만 산업적 조건들이 현대문명에서 순수예술과 실용예술의 구분을 확립했다는 결론을 내리는 데는 몇 가지 점에서 문제가 있다. 여러 구성요소를 가지고 있는 어떤 물건을 유용성의 측면에서 효과적이며 경제적인 측면에서 적합하게 만드는 것이 '아름다움', 즉 심

미적 효과를 일으킨다고 생각할 수는 없다. 그런데 잘 구성된 사물과 기계는 모두 일정한 형태를 갖게 된다. 잘 구성된 외적 형태를 갖고 있는 대상이 보다 큰 경험에 적합한 것이 될 때 심미적 형식이 나타나게 된다. 기계나 가사도구라고 해서 필연적으로 경험의 심미적 측면이 없는 것은 아니다. 기계나 가사도구의 경우에도 효과적으로 사용할 수 있는 물건을 만들기 위하여 부분들 사이에 기능적으로 적합한 관계를 맺을 수 있도록 구조화해야 하며, 그렇게 구조화할 때 심미적으로 향유할 수 있는 가능성을 낳게 된다. 이런 물건을 만들 경우에도 우연적인 것을 없애야 하며 지나친 군더더기를 잘라내야 한다. 기계도 기계가 하는 일에 꼭 맞는 형식적 구조를 갖추게 될 때 분명히 심미적 성질을 띠게 되며, 기계를 구성하는 구리나 철의 광택도 지각할 때 즐거움을 주는 심미적 성질을 지니게 된다. 상업적으로 생산되는 물건과 20년 전 개인이 사용하기 위해 만들어진 동일한 물건을 비교할 때 오늘날 만들어진 물건이 오히려 형태와 색상에서 놀라운 발전을 이룩했음을 자주 목격할 수 있다. 예를 들면, 풀만(Pullman) 자동차회사에서 만든 목제 자동차로부터 멋진 디자인과 고급 페인트칠이 된 오늘날의 강철 자동차로의 변화가 이러한 사실을 잘 보여주는 전형적인 예이다. 도시의 아파트들도 외부는 거대한 상자처럼 단조롭게 생겼지만, 건물 내부에는 심미적 혁명이나 다름없는 커다란 변화가 일어났다.

[40] 더욱더 중요한 것은 산업환경의 새로운 변화가 새로운 경험을 요구한다는 점이다. 산업상의 변화에 따른 삶의 환경변화는 새로운 경험의 요구에 적합한 심미적 특성을 가진 생산품을 만들 것을 요청한다. 이런 말을 한다고 해서 산업화로 자연의 아름다움이 파괴되었다거나, 기계적 생산제도의 발달에 따라 도시의 빈민화가 촉진되었다는 것과 같은 부정적 측면을 지적하려는 것이 아니다. 여기서 지적하려는 것은 사람들이 농촌을 떠나 도시에 살게 되면서 감각매체인 눈의 습관이 변

화하며, 눈이 공업제품에 익숙해지고 있다는 것이다. 도시에 있는 건축물이나 자동차, 간판과 같은 것에 익숙해지면서 사람들의 감각기관에 친숙한 색깔이나 모양이 변화하며, 이러한 변화에 따른 새로운 매체의 개발을 필요로 한다. 그러면서 시냇물이나 잔디밭과 같은 시골풍경에서 흔히 볼 수 있는 형태들은 경험의 일차적 재료로서의 지위를 점차 상실한다. 최근 20여 년간 회화에서 태도의 변화가 일어난 것은 바로 이러한 변화 때문이다. 자연경관 속에 있는 대상들조차도 공간적 관계에 비추어 통각(統覺)적으로 표현된다. 이러한 공간적 관계는 빌딩, 가구, 전기선과 같은 기계적 생산양식 때문에 생긴 디자인의 특성과 깊은 관계가 있다. 실생활에 편익을 위한 기능적 적합성을 가진 대상들이 산업화된 시대의 경험에 적합한 것이 되면서 새로운 심미적 결과를 낳게 된다.

[41] 그런데 인간은 경험대상에서 만족을 얻으려는 자연적 욕구를 가지고 있다. 또 현대산업의 영향 아래에서 인간이 만들어 놓은 환경은 이전 어느 시대보다도 덜 충만감을 주고 더 심한 혐오감을 주고 있기 때문에, 앞으로 해결해야 할 문제가 많이 있다. 시각을 통해 만족을 얻고 싶은 욕망은 먹을 것에 대한 충동만큼이나 강렬하다. 사실 많은 농부들은 식량을 생산하는 것보다도 꽃 가꾸기에 더 많은 신경을 쓴다. 기계적 생산수단에 영향을 미치는 요인 중에는 기계 자체의 기능과는 별 관계가 없는 요인들이 많이 있다. 물론 이러한 요인들은 사익을 추구하는 경제적 생산제도와 밀접한 관련이 있다.

[42] 우리가 통감하는 노동과 고용의 문제는 단순히 임금이나 노동시간, 작업환경 등의 변화만으로는 해결되지 않는다. 노동자가 생산과정에 참여하는 정도와 방법 그리고 노동자가 생산하는 상품의 사회적 분배방식에 변화를 일으킬 수 있는 근본적 사회개혁이 일어나지 않는 한 항구적 해결책을 마련한다는 것은 불가능하다. 근본적인 사회적

변혁만이 노동자가 생산하는 물건들의 생산과 분배에 참여하는 정도와 방식에 실질적 변화를 가져올 수 있을 것이다. 생산된 물건에 대한 경험의 심미적 성격을 향상시키기 위해서는 이러한 경험의 변화를 일으키는 것이 가장 중요한 일이다. 노동과 고용의 문제는 단순히 여가시간을 증가시킴으로써 해결될 수 있는 것이 아니다. 그러한 생각은 노동과 여가라는 오래된 이원론을 그대로 유지하는 것이다.

[43] 중요한 것은 외적 압력을 줄이고 생산과정에 자유와 개인적 관심을 증진시키고 반영하는 길을 모색하는 것이다. 한마디로 개인의 자유와 관심을 확충하는 것이다. 생산과정과 노동의 산물에 대해 외부로부터의 강제적 통제는 노동자로부터 그가 하는 일과 만드는 것에 대한 깊은 관심과 애정을 갖지 못하게 하는 주범이다. 그가 하는 일과 만드는 물건에 대한 깊은 관심은 심미적 만족을 향유하기 위하여 반드시 필요한 것이며, 가장 먼저 해결해야 할 조건이다. 노동자들이 자신이 하는 작업의 의미에 대한 이해, 일하는 사람들과의 동료의식에서 오는 만족감, 그리고 잘 행해진 작업에 대한 풍족감과 같은 것에서 얻는 즐거움은 노동자들이 노동의 의미와 가치를 향유하는 데 결정적 역할을 한다. 그러나 기계에 의한 대량생산은 노동자에게 이러한 즐거움을 향유할 수 있는 기회를 박탈하며, 성격상 대량생산 방식은 이런 문제를 해결할 수 있는 길이 없다. 다른 무엇보다도 자신과는 아무런 관련이 없는 다른 사람의 이익을 위하여 자신의 노동이 바쳐지고 있다는 인식에서 오는 심리적 억압감은 생산과정에 내재된 심미적 성격을 억누르고 제한하는 결정적 요인이 된다.

[44] 예술이 문명의 본질을 구성하는 것이 아니라 그저 문명의 외양을 꾸며주는 것에 지나지 않는다면 예술도 문명도 의미 있고 가치 있는 것이 될 수 없다. 도시의 거대한 건축물이 그러한 건축물을 지을 정도로 발달한 문명에 걸맞지 않게 조잡한 것은 무엇 때문인가? 그것은 건

축 자재가 질이 낮거나 기술적 능력이 부족하기 때문이 아니라, 예술적 감각이 결여되어 있기 때문이다. 예술적으로 혐오감을 주는 것은 단지 빈민가뿐만 아니라 고급 아파트에서도 자주 볼 수 있다. 이 모든 것은 예술적 상상력이 부족하기 때문이다. 현대문명에서 예술적 상상력의 빈곤은 상당한 정도 경제제도 때문에 생긴 것이다. 예를 들면, 현재의 경제제도에서 경제적 이익과 관련하여, 즉 대여나 매매에서 생기는 손익계산에 따라서 어떤 건물을 지을 것인지의 여부가 결정된다. 건물이 경제적 문제와 아무런 관련이 없다면, 사람들은 순전히 미적 관점에서 아름다운 건물을 지으려고 할 것이다. 그러나 오늘날의 문명에 걸맞게 건물들이 심미적 모습을 띠게 될 희망은 거의 보이지 않는다. 건물은 우리가 사는 곳이며 동시에 우리가 일하는 곳이다. 따라서 건축물에 나타나는 예술적 문제는 관련된 예술분야와 예술작품에 지대한 영향을 미친다. 또한 건물에 영향을 미치는 사회적 요인은 건축뿐만 아니라 다른 예술에도 유사한 영향을 미치게 된다.

[45] 오귀스트 콩트9)는 우리 시대의 가장 큰 문제는 프롤레타리아를 정상적 사회제도에 편입시키는 것이라고 말하였다. 이 문제는 콩트가 이 말을 했을 때보다 지금이 더 절실한 문제가 되었다. 이 일은 인간의 감정과 상상력을 제한하는 이른바 프롤레타리아혁명과 같은 방법을 통해서는 성공할 수 없다. 그 일을 성취하기 위해서는 예술을 적극 장려하며, 모든 사람들이 일상생활 속에서 예술을 지성적으로 향유할 수 있는 사회제도를 확립하는 것이다. 이런 점에서 보면 프롤레타리아

9) [역주] 콩트(Comte, Auguste: 1798~1857)는 프랑스의 철학자이며, 사회학자이다. 그는 특히 사회학 및 실증주의의 창시자로 유명하다. 그래서 오늘날 그의 사회학을 실증주의 사회학이라고 부른다. 그의 대표적인 저작인 《실증철학강의》는 사회 진보의 단계와 법칙(신학적 단계, 철학적 단계, 실증적 단계), 사회학적 연구의 대상, 실증주의적 연구방법 등 그의 실증주의 사회학을 집대성한 것으로 콩트의 사회학이론을 이해하는 가장 중요한 책이다.

예술에 대하여 수많은 논의가 이루어지고 있지만, 그러한 논의들은 예술가 개인의 의도나 가치판단과 사회에서 예술의 지위와 기능을 혼돈한 상태에서 이루어지기 때문에 정작 핵심에서 벗어난 감이 있다. 예술가 개인의 정치적 의도는 중요한 것이 아니라고 생각하는 사람들이 주장하는 것처럼, 모든 것이 예술적 대상이 될 수 있으며 누구나 예술작품에 마음껏 접근할 수 있어야 한다는 것만 가지고는 충분하지 않다. 오늘날처럼 모든 사람들이 생산활동에 종사하는 사회적 상황에서 예술이 인간다운 삶에 기여할 수 있으려면 이른바 실용적인 일을 하는 사람들이 생산활동에서 자유와 기쁨을 맛볼 수 있는 기회가 풍부하게 주어져야 하며, 집단적 활동의 결실을 누릴 수 있는 충분한 능력을 갖추고 있어야 한다.

[46] 예술의 도덕적 기능과 인간적 기능은 문화적 맥락에 비추어 볼 때에 의미 있게 논의될 수 있다. 어떤 예술작품은 특정 개인이나 일정한 범위에 있는 사람들에게만 영향력을 미친다. 그런데 디킨스 (Dickens)의 소설이나 루이스10)의 소설의 경우에 볼 수 있듯이, 어떤 예술작품들은 사회 전반에서 커다란 영향을 미친다. 어떤 시대의 예술작품이 불러일으킨 전체 사회환경의 변화는 우리가 분명하게 의식하지는 못하지만 사회 전반에 걸친 삶의 경험을 재조절하고 재구성하게 만든다. 물질적 환경이 없는 육체적 삶이 있을 수 없는 것과 마찬가지로 도덕적 환경이 없는 삶을 생각할 수 없다. 기술과 같은 실용예술도 삶에 유익과 편리함을 주는 유용한 물건을 생산하는 것 훨씬 이상의 사

10) [역주] 루이스(Lewis, Harry Sinclair: 1885~1951)는 미국의 소설가이자 사회비평가이다. 1930년 미국인으로서는 처음으로 노벨 문학상을 받았다. 그는 미국 사회의 속물적 성격을 풍자하는 소설로 폭넓은 인기를 얻었다. 대표적인 작품으로는 《베빗》, 《그것은 여기서는 일어날 수 없다》, 《피의 선언》 등이 있다.

회적 역할을 수행한다. 그것들은 한 사회의 직업의 형태와 사회구성원의 관심과 열망을 결정하는 데에 영향력을 행사하며, 그렇게 함으로써 사람들의 요구와 목적을 정하는 데에까지 영향을 미치게 된다.

[47] 아무리 고상한 사람이라 할지라도 사막에 살게 되면 그는 거칠고 메마른 사막의 환경에 동화되고 만다. 반면 산에서 자란 사람이 전혀 다른 환경에 놓이면 자신이 자란 곳에 대한 향수를 느끼게 된다. 이러한 사실은 환경이 얼마나 인간의 삶과 긴밀한 관련이 있으며 인간 존재의 일부가 되는지를 잘 보여주는 증거이다. 야만인이든 문명인이든 현재의 삶의 모습은 타고난 성향에 의해서 저절로 만들어진 것이 아니라, 그가 사는 문화의 영향에 의해서 형성된 것이다. 요약하면 상당한 정도 문화의 질이 인간 삶의 질을 결정한다. 문화의 질을 평가하는 궁극적인 척도는 예술이다. 예술이 인간에게 미치는 영향력과 비교해 볼 때 말이나 교훈에 의해 직접적으로 가르치는 것의 영향력은 보잘것없으며, 효과도 적다. '시'의 의미를 상상적 경험에 의해 만들어진 모든 것을 포함하는 것으로 확대시킨다면 도덕학, 즉 윤리학은 "시가 창조해 낸 요소들을 정리하는 것"일 뿐이라고 말한 셸리의 주장은 결코 과장된 것이 아니다. 이론적 사고에 의해 쓰인 도덕에 관한 논문이나 에세이가 삶에 미친 영향력은 건축, 소설, 드라마와 같은 예술작품이 인생에 미친 영향과 비교해 볼 때 하찮은 것에 지나지 않는다. 도덕적 논문이나 에세이 같은 '지적인' 것들은 예술의 경향성을 형성하고, 예술에 대해 지적 토대를 제공할 때에 중요한 역할을 한다. 그러므로 '내부에서' 행하는 이성적 검토가 실질적 영향력을 갖고 있는 환경적 요소에 대한 반성이 아니라면 현실로부터의 도피에 불과하다. 정치적 경제적 기예는 문화의 질을 향상시킬 수 있는 예술이 번성하도록 하는 데 기여하지 못한다면, 사람들에게 안전과 물질적 풍요를 제공할 수 있을지는 몰라도 진정한 의미에서 풍요로운 인간생활을 보장하지는 못할 것이다.

[48] 언어는 일어난 사건들을 기록하고, 요청이나 명령을 통해서 앞으로 올 행위에 대한 방향을 제시한다. 문학은 이미 살았던 과거의 삶에서 얻은 소중한 삶의 의미를 전달해 준다. 과거의 삶의 의미는 현재 진행 중인 삶의 경험에도 중요할 뿐만 아니라 미래의 삶에 대해서도 예언적인 성격을 지니고 있는 것이다. 이처럼 과거의 삶의 경험으로부터 현재를 관통하면서 미래의 삶에 예언적 통찰을 발견하려면 풍부한 상상력이 있어야 한다. 풍부한 상상력이 있어야 현실의 삶에 스며들어 있는, 현재 실현된 것 속에 얽혀 있는 가능성들을 밝혀낼 수 있다. 불만족에 의해 처음에 갖게 된 마음의 동요와 더 나은 미래에 대한 최초의 암시가 항상 예술작품 속에서 발견된다. 현재 인정받고 유행하는 가치가 아닌 다른 가치에 근거하여 새로운 시대를 향한 새로운 예술작품을 창작하는 것은 예술가들이 담당해야 하는 가장 기본적인 임무이다. 바로 그런 점 때문에 보수주의자들은 그런 예술작품들을 천박하며 비도덕적인 것이라고 비난한다. 그리고 그런 점 때문에 보수주의자들은 심미적 만족을 얻기 위해서 과거의 것에 집착한다. 사실을 다루는 과학이나 학문은 사실을 밝히고 일목요연하게 정리하여 통계수치와 통계표 같은 것으로 제시함으로써 이미 있던 일에 대한 이해를 돕는다. 앞에서 언급했듯이, 이미 일어났던 사실에 대한 지식은 앞으로 일어날 일을 예측하는 데에 도움이 된다. 그런데 이때의 예언은 과거에 있었던 어떤 원인에 비추어 과거에 있었던 어떤 결과가 일어날 것이라고 예상하는 것에 지나지 않는다. 이것은 역사를 되풀이하는 것일 뿐이다. 여기에 상상력이 더해지면 그 자료들은 미래의 삶에 대한 예언으로 변화하며, 미래의 삶이 나아가야 할 이상을 형성하는 자원이 된다. 그러므로 상상력을 격려하는 사회적 풍토를 조성하는 것은 삶의 세세한 면의 변화를 넘어서서 전체 사회의 변혁을 이끌어 내는 가장 중요한 열쇠라고 할 수 있다.

[49] 예술이 도덕에 미치는 직접적인 효과와 의도만을 문제 삼는 예술이론들은 예술작품을 생산하고 향유하는 맥락이 되는 문명의 영향력을 제대로 고려하지 못하기 때문에 예술이 도덕에 미치는 영향을 제대로 파악하는 데 실패하고 만다. 물론 그런 이론들도 예술작품을 일종의 승화된 이솝 우화와 같은 것으로만 생각하지는 않을 것이다. 그러나 그런 이론들은 특히 교화적인 것으로 생각되는 작품들을 작품이 만들어진 환경에서 분리된 것으로 보는 경향이 있으며, 나아가 선정된 작품과 특정 개인 사이의 관계, 즉 개인적 관계라는 관점에서만 예술의 도덕적 기능을 생각하는 경향이 있다. 그런 이론에서의 도덕에 대한 전반적인 생각은 너무나 개인적이어서, 예술이 인간적 삶에 작용하는 방식을 충분히 인식하지 못하고 만다.

[50] "시는 삶에 대한 비판"이라는 아놀드의 말은 지금 논의 중인 문제에 대한 나의 입장을 잘 대변한다. 그 말은 시인의 입장에서는 도덕적 의도를 가질 수 있으며, 독자의 입장에서는 도덕적 판단을 할 수 있다는 것을 시사한다. 그러나 그 말은 시가 어떻게 삶에 대해 비판하는지를 보여주지는 못한다. 시가 삶에 대해 비판하는 방법은 직접적인 방식으로 행해지는 것이 아니라, 삶에 스며들어 있는 것을 드러내어 보여주는 간접적인 방식으로 이루어진다. 그것은 상상력이 풍부한 시각과 안목을 통해서 삶의 가능성을 밝히는 상상적 경험에 의해 이루어진다. 가능성은 현재 실현된 상태나 조건과는 대조되는 것이다. 그것은 아직 실현된 것은 아니지만 앞으로 우리의 노력에 의해 실현될 수 있는 것이다. 이러한 가능성을 의식하는 것은 그 자체가 현실적 상태와 비교하고 대조하는 것이기 때문에 현실에 대한 가장 신랄한 '비판'이 된다. 우리의 삶에 놓여 있는 이러한 가능성을 인식할 때 우리는 우리를 구속하고 속박하는 것과 우리를 억압하는 무거운 짐들을 분명히 의식한다.

[51] 여러 면에서 아놀드의 추종자인 개로드(Mr. Garrod)는 "우리가 교훈적인 시에 불만을 품는 이유는 시가 가르치려 하기 때문이 아니라, 그러한 시는 가르치지 못하기 때문에, 즉 가르치는 데 무기력하기 때문이다"라는 재치 있는 말을 하였다. 그리고 그는 덧붙여서 "친구와 인생은 분명한 의도를 가지고 가르치는 것이 아니라 존재 자체가 우리를 가르친다. 시도 이와 같은 방식으로 우리를 가르친다"는 의미 있는 말을 하였다. 그는 또 다른 곳에서 "시의 가치는 결국 삶의 가치이다. 인간의 본성이 여러 칸으로 나뉘어 있다고 할지라도 시의 가치들을 다른 가치들로부터 분리시킬 수 없다"라고 말하였다. 시가 작용하는 방식에 대하여 키츠는 한 편지에서 아주 절묘하게 표현했다. 만약 각자가 거미처럼 거미줄을 가지고 "상상력을 사용하여 공중에 아름다운 둥근 거미줄로 가득 찬 … 공중누각"을 짓는다면, 그 결과는 어떻게 되겠는가 하고 키츠는 반문한다. 왜냐하면 "사람은 논박하거나 단언해서는 안 된다. 이웃에게 그 결과를 그저 속삭이듯 말해야만 하리라. 그리고 옥토에 있는 수액을 빨아들이는 영혼의 촉수에 의해서 인류는 더 위대해질 수 있으며, 인간성은 여기저기 잡초가 우거지고 가시덤불로 가득 찬 황무지가 아니라 다양한 종류의 나무들과 함께 번성하는 삼림이 무성한 민주주의가 될 것이다."

[52] 예술이 그 어떤 것과도 비교할 수 없을 정도로 가르치는 일을 뛰어나게 잘하는 것은 예술을 통한 풍부한 의사소통의 가능성 때문이다. 그러나 예술에서의 의사소통 방법은 교육이라고 하면 흔히 떠오르는 것과는 거리가 멀다. 그리고 그 방법은 우리가 보통 가르친다고 할 때 예술에 대해 생각하는 것 훨씬 이상으로 예술의 지위를 격상시키는 것이다. 그 방법은 예술을 가르치고 배운다고 할 때 흔히 생각하는 것과는 전혀 다른 방법이다. 이러한 교육적 반란은 지나치게 문자에 의존하는 교육, 상상력을 배제시키며 인간의 욕망과 감정을 도외시하는

274

교육에 대한 반성에 기인한다. 셸리에 의하면 "상상력이란 도덕적 선에 이르는 최선의 도구이다. 시는 상상력을 불러일으킴으로써 도덕적 선을 북돋아 준다." 그는 계속해서 다음과 같이 말하고 있다. "도덕적으로 옳고 그른 것은 한 개인이 사는 시대와 장소에서 보편적인 것으로 정해져 있다. 그런데 시인이 시를 지을 때, 옳고 그른 것에 대한 자기 자신의 생각을 구체화하고 시에 표현하려고 한다면 시인은 도덕적으로 나쁜 영향을 미치게 될 것이다. … 자신이 그런 일을 해야 할 사명을 띠고 있다고 생각함으로써 … 시인은 자신이 해야 할 중요한 사명, 즉 상상력을 최대한으로 사용하는 일에 소홀하다." 또한 다소 급이 떨어지는 시인들은 자주 "시인은 도덕적 목적을 수행해야 한다고 주장하였다. 그리고 그런 시인들이 도덕적 목적에 강조를 두면 둘수록 그만큼 시의 완성도와 효과가 떨어지게 된다". 그렇지만 셸리는 상상적 사고의 힘은 너무나 크고 위대하다는 점을 강조하면서, 시인을 상상적 사고의 능력을 최대한 발전시키고 사용하는 "시민사회의 창립자"라고 칭송하기까지 하였다.

[53] 예술과 도덕의 관계에 대한 문제는 예술 쪽에 문제가 있는 것처럼 취급되었다. 이럴 때 현재의 도덕체계는 실제에서는 많은 문제가 있을지 모르나 이념상으로는 만족할 만한 것이라고 생각한다. 따라서 오로지 문제는 예술이 이미 확립되어 있는 도덕체계를 준수하느냐 아니면 준수하지 않느냐, 또는 준수하지 않고 있다면 어떻게 도덕체계를 준수하도록 할 것인가 하는 것이 된다. 예술과 도덕의 관계에 대한 문제를 해결하기 위해서는 이 문제를 올바로 정립하는 것이 무엇보다도 중요하며, 이것에 관한 한 앞에서 인용한 셸리의 말이 문제의 핵심을 잘 보여준다. 그에 의하면, 상상력은 올바른 것, 즉 선을 확립하는 가장 중요한 도구이다. 사람들이 자기의 친구나 동료들을 어떻게 생각하며 어떻게 다루는가 하는 것은 '상상력'을 사용하여 자신을 상대방의 위치

에 놓고 그들의 입장에서 얼마나 진지하게 생각하느냐에 달려 있다. 어쨌든 상상력의 가장 중요한 특성은 사람들로 하여금 직접적이고 개인적인 경험이나 관계를 넘어서서, 즉 사적 이익을 벗어나서 비교적 넓고 공정한 관점에서 생각할 수 있게 한다는 점이다. '이상적인 것'이라는 말은 흔히 관례적으로 존중하는 의미로 사용되거나 감상적 환상에 대해 붙여진 이름으로 사용되는 것을 자주 볼 수 있다. 그러나 그런 뜻으로 사용하지 않는다면 도덕에서 바람직한 것에 대한 생각이나 인간성에 대해 고상한 의미를 부여하는 것은 상상에 의해 형성된 이상에 의해 가능하다. 왜냐하면 '이상적인 것'이라는 것은 현실에 있는 것보다 더 좋은 것에 대한 통찰에 근거를 두는 것이기 때문이다. 근본적으로 '이상적인 것'은 상상력에 의해 형성된다. 종교와 예술이 결합한 것도 두 영역 모두가 상상력에 기반을 두고 있다는 공통점 때문에 가능했던 것이다. 상상력을 통하여 이상적인 것을 생각해 낼 수 있다는 점에서 예술은 이른바 규범의 체계로 대표되는 도덕성보다도 더 도덕적이다. 최근에 도덕성을 강화한다는 것은 전통과 현재 상태의 신성화, 관례와 습관의 재이해, 기존 질서의 강화 등과 같은 것으로 생각하는 경향이 있다. 그런데 인간성에 근거한 도덕적 삶에 대한 예언자는 자유시의 형태로 이야기하든 이솝우화와 같은 우화 형태로 이야기하든 간에, 언제나 시인이었다. 그러나 불행하게도 한결같이 그런 시인들의 가능성에 대한 통찰은 얼마 지나지 않아 이미 존재하고 있어야 할 사실을 선포하는 것으로 변질되거나, 정치단체의 강령으로 굳어져 버리고 만다. 상상력에 의한 이상의 제시는 인간의 사고와 욕망에 대해 영향력을 행사해야 하는 것임에도 불구하고 그렇게 됨으로써 정치의 규칙으로 취급된다. 그러나 진정한 예술은 눈에 보이는 사실을 뛰어넘는 목적에 대한 인식과 굳어져 버린 관습을 넘어서는 가치에 대한 인식을 계속해서 생생하게 유지하는 효과적인 수단으로서 기능을 수행해왔다.

276

[54] 오늘날의 경제제도나 정치제도 속에 잘 나타나 있듯이, 인간 삶을 구성하는 다양한 활동영역들이 서로 구분되는 분야로 분리되어 있으며, 이러한 분리를 아주 당연한 것으로 여기는 경향이 있다. 이러한 생각은 도덕에도 그대로 반영되어 있다. 이런 관점에 따르면 도덕은 이론에서나 실제에서 특정한 삶의 영역에만 한정된 것으로 보게 된다. 이처럼 사회적으로 분리된 분야 사이에 장벽이 설치되면, 각각의 분야에 적합한 관행과 사고의 틀이 정해진다. 따라서 정해진 범위를 넘어서서 다른 분야에 영향을 미치는 일체의 행위는 제한받게 되며, 위법적인 것이며 문젯거리로 간주된다. 그 결과 예술에서 잘 드러나는 중요한 특성들에 대한 몰이해를 낳게 된다. 그리하여 구분된 분야를 넘어서 지성을 자유롭게 행사하려는 창조적 지성은 불신의 눈으로 보게 되며, 개별성을 갖는 데 꼭 필요한 혁신은 두려움의 대상이 되고, 자유롭게 발산하는 충동은 평화를 깨뜨리는 원흉으로 지목된다. 예술을 아무런 할 일 없는 여가를 즐기기 위한 것이나 화려하게 치장하는 과시의 수단이 아니라 인간이 함께 사는 삶에 중요한 능력으로 인정한다면 그리고 도덕을 공통된 경험의 과정에서 가치 있는 것으로 밝혀진 것으로 이해한다면, 예술과 도덕의 관계에 대한 '문제' 같은 것은 존재하지 않게 될 것이다.

[55] 도덕성에 대한 사고나 실제는 칭찬과 비난, 상과 벌에 근거를 둔다. 인간은 양 같은 존재와 염소 같은 존재, 덕 있는 자와 악한 자, 법을 준수하는 사람과 법을 어기는 자, 착한 사람과 나쁜 사람으로 나뉜다. 선과 악의 구분을 넘어선다는 것은 인간에게는 불가능한 일이다. 따라서 현재 기준에서 칭찬받고 상을 받는 것이 선한 것이고 현재 기준에서 비난받고 법을 어기는 것을 악한 것이라고만 생각하는 경향이 있다. 그러나 이상적 관점에서 보면 도덕성은 이러한 의미의 선과 악을 넘어서는 것이다. 이러한 도덕성의 이상적 요소들은 인간이 삶을

영위하는 곳곳에서 찾아 볼 수 있다. 예술은 칭찬과 비난이라는 생각과는 아무런 관련이 없는 것이기 때문에 새로운 예술은 전통의 수호자로부터 의심의 눈초리를 받게 된다. 그리고 충분히 오래되어 '고전적인' 것이 된 예술만이, 예를 들면 셰익스피어의 경우에 그러하듯이 어떤 식으로든 예술작품 속에 전통적 도덕성에 대한 존경의 표시가 담겨져 있다는 것을 보여줄 수 있는 경우에만 가치 있는 것으로 인정받게 된다. 예술의 주된 특징은 기존의 선과 악을 유지하고 고수하는 데 관심이 있는 것이 아니라, 풍부한 상상력을 가지고 현재의 경험에 몰입하는 것이다. 그리고 이런 경험을 하게 될 때 칭찬과 비난에 무관심하며 초연하게 된다. 예술이 가진 도덕적 힘은 바로 이러한 사실에서부터 나오는 것이다. 이런 점 때문에 예술은 인간의 삶을 해방시키고 통합시키는 도덕적 능력을 행사한다.

[56] 셸리에 의하면, "최상의 도덕성은 타인에 대한 사랑이다. 타인에 대한 사랑은 자신만을 제일로 삼는 인간 본성을 넘어서는 것이며, 자신이 아닌 다른 사람의 사고, 행위, 또는 그 사람 안에 존재하는 아름다움을 자신의 것으로 동일시하는 것이다. 정말로 선한 사람이 되려면 나와 남을 포함하는 전체적 관점에서 치열하게 상상해야만 한다." 도덕적 사고와 행위는 한 개인에게 타당한 것이 될 때 모든 사람에게도 타당한 것이 될 수 있으며, 도덕체계 전체에서도 타당한 것이 될 수 있다. 예술작품에는 실현된 것과 이상적인 것이 통합되어 있다는 것을 지각하는 것 자체가 대단히 선한 것이다. 그러나 현실과 이상의 통합을 지각하는 것으로만 끝나서는 안 된다. 지각적 경험에서 주어진 현실과 잠재가능성인 이상의 통합은 충동과 사고를 재구성하고 개선하는 데로 이어져야 하며, 욕망과 목적을 보다 넓고 큰 것으로 재조정하는 데로 나아가야 한다. 이러한 생각을 갖게 해주는 것이 바로 상상력이다. 예술은 통계수치나 통계표에서 발견할 수 있는 것과는 전혀 성

격이 다른 종류의 예언이다. 그리고 예술은 규칙, 교훈, 충고나 통제
에서는 발견할 수 없는 인간관계의 새로운 그리고 이상적 가능성을 은
연중에 그리고 간접적으로 제시한다.

그러나 예술은
사람들이 쉽게 이해할 수 있도록
현자처럼 이야기하지는 않지만
오직 인간에게만은 ― 진리를 말해 주나니
간접적이기는 하지만 예술의 이러한 행위가
진정한 사고를 잉태하게 하리라.

《경험으로서 예술》의
이해를 위한 역자 해설

1. 《경험으로서 예술》과 듀이 철학의 근본 과제

1) 《경험으로서 예술》의 기본적 문제의식

(1) 동의어로서 경험과 예술

이 책의 영문 제목은 'Art as Experience'이다. 이 영문 제목을 우리말로 옮길 때에 가장 문제가 되는 것은 'as'의 의미를 무엇으로 보는가 하는 것이다. 이 영문 제목만 보고 간단히 생각하면 지금까지의 다른 번역본이 그러하듯이 '경험으로서의 예술'이라고 번역할 수 있다. 앞에 오는 체언이 뒤에 오는 체언을 수식하는 관형어의 구실을 할 경우에 '으로서' 또는 '로서' 다음에 '의'를 붙여야 한다는 한글말 어법의 설명을 문자 그대로 따라야 한다면 더더욱 그렇다. 문제는 '경험으로서의 예술'이라는 제목이 듀이가 'Art as Experience'를 쓸 때의 의도를 제대로 보여줄 수 있느냐 하는 것이다.

영어에서 'as'는 자격과 기능의 의미를 가진 전치사이면서 또한 동격어를 연결시켜 주는 전치사이기도 하다. 우리는 보통 이 둘을 구분하

지 않고 쓰는 경향이 있지만, 이 양자를 엄밀히 구분한다면 'as'는 자격과 기능을 강조할 경우에는 '로서의'라고 번역한다면, 동격어 또는 동의어로서의 의미를 강조할 경우에는 '로서'라고 번역하는 것이 적절할 것이다. 그것은 '교사로서의 사명'이라는 말과 '교사로서 나'라는 표현의 차이에 해당한다. '교사로서의 사명'에서 '로서'를 빼면 '교사의 사명'이라는 말이 된다. 만일 '로서의'라는 말을 그대로 넣어 '교사로서의 나'라는 표현에서 '로서'를 빼면 '교사의 나'라는 말이 남는다. '교사의 사명'이라는 말은 의미가 있지만, '교사의 나'라는 표현은 난센스에 지나지 않는다. 양자의 차이는 '로서의'가 항상 같은 의미를 지니고 있지 않다는 것을 유추하게 해준다. 이러한 사실에 비추어 볼 때, 교사의 자격과 기능의 측면에서 수행하는 역할이라는 뜻을 표현하기 위해서는 '교사로서의 역할'이라는 표현이 적합하다면, 교사의 자격과 권한을 가지고 있는 자인 나, 즉 '교사인 나'라는 의미를 전달하기 위해서는 '교사로서 나'라는 표현이 보다 적합하다. 요약하면 '교사로서 나'라는 표현은 교사와 나는 동일 실체이거나, 적어도 특정 관점에서 보면 유사하거나 동일한 구조와 성격을 가진 것이라는 점을 함의하고 있다.

여기에서 채택한 번역본 제목 '경험으로서 예술'은 이 책에서 경험과 예술은 동일한 실체이거나, 적어도 유사한 구조와 성격을 가진 것으로 다루어지고 있다는 것을 단적으로 보여주기 위한 것이다. 다시 말하면 '경험으로서 예술'이라는 제목은 경험이 곧 예술이라는 점, 또는 경험과 예술이 동의어나 다름없다는 것을 강조해서 보여주기 위한 것이다. 경험과 예술이 동의어라는 생각은 한편으로는 이 책에서 예술의 성격을 탐구하는 독특한 방법과 관련이 있으며, 또한 이 책에서 다루는 주제의 성격과 범위와도 관련이 있다.

(2) 순환론적 방법에 의한 경험과 예술의 동시적 탐구

이 책에서 듀이가 염두에 두고 있는 경험과 예술의 관계를 제대로 파악하기 위해서는 먼저 경험과 예술의 관계를 탐구하는 듀이 특유의 탐구 방법을 이해할 필요가 있다. 보통 '경험으로서의 예술'이라는 제목을 접하게 되면 우리는 즉각적으로 그 책이 '경험'의 관점에서 예술을 탐구한다는 것을 누구나 짐작할 수 있을 것이다. 문제는 경험의 관점에서 예술을 탐구한다는 것이 무슨 뜻이냐 하는 것이다. 보통의 경우 경험의 관점에서 예술을 탐구한다고 하면, 경험에 대한 생각이 먼저 확립되어 있고, 이 생각에 비추어 예술의 성격을 밝히는 것으로 생각하게 된다. 이때 '경험'이라는 말은 예술을 수식 가능한 여러 표현들 중의 하나가 된다. 예를 들어 사명과 관련해서 말하면 교사의 사명, 학자의 사명, 예술가의 사명 등이 있을 수 있으며, '교사의 사명'에서 '교사'라는 말은 사명을 밝히는 하나의 관점일 뿐이다. 동일한 의미에서 '경험으로서의 예술'이라고 할 때 '경험'이라는 말은 예술을 수식하고 한정할 수 있는 많은 단어들, 예를 들면 '재현', '이성', '정서', '유희', '환상' 등과 동등한 용어의 하나로 간주되며, 이들과는 구분되는 또 하나의 관점인 '경험'의 관점에서 예술의 성격을 탐구하는 것으로 이해하게 된다.

물론 이 책은 예술의 성격을 밝히는 데에 사용될 수 있는 다른 용어들과는 구별되는 '경험'의 관점에서 예술에 관해 논의하고 있다. 그런데 듀이의 경우 유의해야 할 점은 '경험' 그 자체가 근본적인 철학적 탐구대상이라는 사실이다. 경험 자체가 중요한 탐구의 대상이 되는 경우에 앞의 경우와는 사정이 완전히 달라진다. 경험과 예술 둘 다 탐구의 대상이 되는 경우, 경험에 근거하여 예술의 성격을 탐구한다고 할 때 경험을 탐구하는 일과 예술을 탐구하는 일은 '상호의존적' 성격을 띠게 된다. 이때 경험의 관점에서 예술을 탐구하기 위해서는 경험과 예술

그리고 양자를 연결시켜 주는 예술적 경험이라는 세 요소를 동시에 바라보는 탐구가 필요하게 된다. 경험의 관점에서 예술을 밝힌다는 것은 예술을 창작하는 예술적 경험의 성격에 비추어 예술의 성격을 밝히는 것이다. 그런데 예술적 경험의 성격을 밝히는 일은 지적, 도덕적, 교육적, 경제적, 정치적 경험과 같은 다양한 종류의 경험에 대한 탐구에서 갖게 된 경험에 대한 이해를 바탕으로 하면서 예술을 낳는 경험의 성격을 재구성하는 일을 하게 된다. 동시에 예술적 경험의 재구성은 그 당시까지 갖고 있는 예술에 대한 이해를 종합할 때에 예술적 경험에 대한 의미 있는 이해가 가능하다. 즉, 경험과 예술에 대해 알게 되는 만큼 예술적 경험에 대해 알게 된다.

그런데 예술적 경험은 그 자체가 경험의 한 종류이기 때문에 예술적 경험에 대한 새로운 이해는 다시 경험의 성격을 재구성하는 데에 활용되며, 동시에 예술의 성격을 재해석하는 데에 적용된다. 그때까지의 경험에 대한 이해는 예술적 경험의 성격을 충분히 알지 못한 상태에서 갖게 된 것이었다면, 예술적 경험에 대한 앎이 새롭게 증가하게 되면 자연스럽게 이 지식을 종합하는 경험에 대한 새로운 이해가 생기게 된다. 그러므로 경험의 관점에서 예술의 성격을 밝히는 일은 어느 하나가 완결된 상태에서 다른 하나를 밝히는 방식이 아니라 양자 사이를 왔다갔다하는 상호의존적이며 순환론적 방법을 채택할 수밖에 없다.

그러므로, 경험의 성격과 구조가 어느 정도 밝혀져야 경험의 성격과 구조에 비추어 예술적 경험과 예술의 성격을 논의하는 것이 가능하며, 또한 예술적 경험의 성격이 어느 정도 분명해지면 여기에 비추어 경험의 성격과 구조를 재확립하는 것이 필요하게 된다. 따라서 경험의 성격을 밝히는 것은 그 자체가 예술적 경험의 성격과 예술의 성격을 탐구하는 것이며, 역으로 예술적 경험과 예술의 성격을 탐구하는 것은 그 자체가 경험의 성격을 밝히는 것이 된다. 물론 이 책의 구성은 이러한

상호의존적이고 순환론적인 방법을 통해서 경험과 예술적 경험과 예술의 관련에 대해 어느 정도 체계화된 생각을 가지고 나서, 어떻게 제시하는 것이 경험과 예술의 의미와 성격을 제대로 표현할 수 있는지 그리고 독자들에게 전달하기 용이한지를 고민한 결과로 나타난 것이다.

(3) 듀이 경험철학의 핵심으로서 예술

앞의 언급에서 어느 정도 분명해졌듯이, 경험의 성격을 탐구하는 것과 예술의 성격을 탐구하는 일은 긴밀한 관련을 맺고 있으며, 양자는 별개의 것이 아니다. 이 말에서 짐작할 수 있듯이 《경험으로서 예술》은 예술을 밝히는 것만큼이나 경험의 성격을 밝히는 데에 목적을 두고 있다. 물론 이 책의 일차적 목적은 예술적 경험의 성격과 예술적 경험의 성격에 비추어 예술의 성격을 밝히는 데에 있다. 이 책에서 듀이는 그때까지 평생에 걸쳐 밝힌 경험에 대한 이해에 기초하여 예술적 경험에 대한 새로운 생각을 제시하며, 나아가 예술적 경험에 대한 새로운 이해에 비추어 예술의 성격을 새롭게 규명하고 있다.

사실, 예술과 예술적 경험에 대한 탐구는 전통철학이 경시했던 영역이었다. 전통철학은 정신과 육체(물질), 이성과 경험, 지식과 정서를 전혀 이질적인 것으로 보는 이원론을 당연한 것으로 받아들이는 형이상학적 가정에 근거를 두고 확립되었다. 그리고 이성과 본질을 중심으로 하는 철학을 발전시켰으며 지식과 도덕을 가장 중요한 탐구 영역이라고 생각하였다. 이러한 이원론적 철학의 관점에서 보면 예술은 중요한 탐구 영역이 아니었다. 그리고 이러한 이원론 철학에서는 이원론적 철학에서 가정하고 있는 특정 관점에 적합한 방식으로 예술의 성격을 규정(재단)하는 입장을 취하게 된다. 이성중심주의적인 전통철학에 의하면 성격상 예술은 이성, 본질, 지식, 도덕과는 무관한 것이거나 가치 면에서 한 단계 차원이 낮은 것이었으며, 오히려 이들 영역과는

대조되는 성질을 가진 것이었다. 그것은 이성적 사고보다는 감각과 정서에, 이론과 지식보다는 행동과 제작에, 도덕보다는 육체적 욕망과 쾌락에 속하는 것이었다.

듀이가 보기에 그러한 형이상학적 관점은 신뢰할 만한 지적 근거가 없는 것이었다. 듀이는 그러한 이원론적 형이상학의 가정에 의거하지 않으면서 건전한 상식을 가진 사람이라면 누구나 받아들일 수 있는 철학을 형성하는 것을 자신의 철학적 과제로 삼고 있었다. 이성을 사고의 중심적 위치에 놓음으로써 이원론의 함정에 빠진 전통철학을 재구성하고 재건하려고 할 때에 듀이가 주목한 것은 전통철학의 탐구에서 제대로 검토하지 않은 '경험의 성격'이었다. 듀이는 경험의 성격을 새롭게 규정함으로써 전통철학의 이원론을 극복하려고 하였다. 듀이는 당시까지 발전된 지식에 근거하여 인간의 삶이 실제로 영위되는 경험의 성격을 탐구하고 예술의 성격을 해명하려고 하였다.

그러므로 예술적 경험과 예술의 성격에 대한 이해는 단순히 경험의 성격을 규명하는 데에 그치지 않는다. 이원론의 극복이라는 듀이 전체 철학의 문제의식에 비추어 볼 때 예술적 경험과 예술에 대한 탐구는 이원론적 철학의 문제를 해결할 수 있는 보다 더 완성된 경험개념을 형성하는 중요한 자원이 된다. 그리고 예술적 경험의 성격에 의해 보강된 경험의 개념은 새로운 철학체계를 확립하는 데에, 즉 철학을 재구성하려는 듀이 철학의 근본 문제에 대한 보다 완성된 대답을 형성하는 결정적인 기여를 하게 된다. (이것은 하이데거가 예술에 대한 설명을 통하여 존재의 성격과 지식의 성격에 대한 그의 견해를 명료화했던 것과 유사한 것이다.)

듀이 철학은 한 마디로 표현하면 '경험의 철학'이라고 명명할 수 있다. 듀이에게 있어 경험의 성격과 구조를 밝힌다는 것은 듀이 철학의 핵심이며 듀이 철학의 근본적 특성을 드러내는 것이다. 그러므로 듀이

철학에서 경험개념에 대한 탐구에서 얻어진 생각들은 형이상학, 인식론, 윤리학, 사회철학, 교육학 등에 적용되어 새로운 생각을 낳게 하는 원천이 된다. 역으로, 경험에 대한 이해를 철학의 여러 영역에 적용하여 얻어진 통찰들은 다시 경험개념을 재구성하는 데에 반영된다. 이런 점에서 보면 듀이의 《경험으로서 예술》은 단순히 예술적 경험과 예술의 성격을 밝히는 것을 목적으로 하고 있는 것이라기보다는, 그 이상으로 예술적 경험에 대한 이해를 통하여 보다 풍부한 경험개념을 형성하고, 이 경험개념에 근거하여 이원론을 극복할 수 있는 보다 완성된 철학의 체계를 제시하는 데에 있다.

(4) 경험 속에서 작용하는 질성적 사고

듀이가 보기에 인간의 삶 즉 경험의 성격은 지적 경험과 도덕적 경험만을 가지고는 충분히 설명될 수 없다. 오히려 듀이는 인간 사고와 경험이 가지고 있는 중요한 성격을 제대로 밝히기 위해서는 예술적 경험에 대한 이해가 필요하다고 생각하였다. 듀이의 관점에서 보면 바로 예술적 경험과 예술에 대한 경시와 진지한 탐구의 결여가 전통철학이 이성중심주의라는 외골수로 치닫게 된 결정적인 원인이었다. 그 결과 전통철학은 인간을 이성적 존재로 보게 되었고 경험을 이성과 대립되며 열등한 앎의 영역으로 치부하게 되었으며, 인간 경험과 앎과 삶과 문화에 대한 그릇된 생각을 갖게 되었다.

《경험으로서 예술》을 자세히 읽는 독자라면 누구나 알 수 있듯이, 듀이는 이성중심적이고 본질주의적인 전통철학을 재건하는 일의 핵심을 예술에서 발견한다. 이 일을 위해서 듀이는 경험 속에서 작용하는 예술의 성격, 즉 예술적 경험에서 가장 잘 드러나는 경험의 구조와 성격을 살펴보고 있다. 본질에 대한 앎인 영원불변하는 지식(진리)과 모두가 따라야 할 삶의 목적이나 보편적 도덕규범을 찾는 것을 가장 중요

한 사명으로 생각했던 전통철학이 이성적 사고를 인간적 사고의 전형으로 보았다면, 예술적 경험이야말로 인간 경험의 중요한 특성을 가장 잘 보여준다고 생각하는 듀이는 예술적 경험에 대한 검토를 통하여 '질성적 사고'가 인간 사고의 전형이라는 사실을 발견한다. 질성적 사고는 우리로 하여금 경험에서 작용하는 심미적 질성을 포착하게 해주며, 심미적 성격을 가진 예술적 경험을 가능하게 해준다. 이러한 예술적 경험의 특성은 '하나의 경험'의 형성 과정에서 잘 드러나며, 이러한 경험에서 포착한 것을 구체적으로 표현할 때 예술작품이 나타나게 된다. 한마디로 말하면, 《경험으로서 예술》에서 중점적으로 다루어지는, 듀이 철학의 독특성을 가장 잘 보여주는 중요한 개념은 '하나의 경험'과 '질성적 사고'이다. 이 두 가지 개념을 정립함으로써 듀이는 전통철학의 이성과 경험, 이론과 실천, 정신과 육체의 이분법적 구분을 넘어서는 경험의 철학을 상당한 정도 체계적으로 완성하게 된다.

조금 뒤에 이 두 개념을 자세히 다루겠지만, 이 시점에서 이성적 사고와 질성적 사고의 차이점을 어느 정도 이해하는 것이 앞으로의 논의를 이해하는 데에 도움이 될 것이다. 한마디로, 질성적 사고는 이성적 사고와 대조되는 사고의 유형이다. 사실 예술은 흔히 말하는 지적·이론적 사고의 결과를 보여주는 것이 아니다. 지적·이론적 사고는 일반적이고, 보편적이며, 가능한 한 객관적인 것을 추구한다. 지적 사고의 결과는 누가 보아도 동일한 결론에 이를 수 있을 때에 '아는 것'이 되며, 그 앎이 보편적인 명제나 공식으로 표현될 때 '지식'이 된다. 그리고 그 지식이 보편성과 객관성의 정도가 높을수록 참된 진리에 가까운 것이 된다. 그런데 예술작품의 경우에 잘 볼 수 있듯이 어떤 작품을 예술작품으로 성립하게 하는 가장 기본적인 조건이 바로 그 작품만이 가지고 있는 고유한 특성이 있다는 것이다. 어떤 작품이 예술작품이라면 그것은 작품 전체의 구성 속에 들어 있는 따라서 그 작품에만 들어 있

는 고유하며 독특한 성질 즉 '질성'이 있기 때문이다.

　듀이가 《경험으로서 예술》에서 보여주고자 한 핵심은 듀이 철학 전체에 비추어 볼 때 경험에는 항상 지적·이론적 사고에 의해 포착될 수 없는 '질성'이 존재하고 있으며, 이 질성을 포착하는 질성적 사고가 작용한다는 것이다. 이러한 관점에서 질성이 본성적으로 경험을 통하여 살도록 운명 지어진 인간 삶의 근본적 특성이라면, 우리 인간이 자연과 삶을 이해하는 합리적이며 유일한 길은 이성적 사고에 의해서가 아니라 이성적 사고와 질성적 사고의 통합적 작용에 의해서 가능하게 된다.

　요약하면, 전체적으로 볼 때 《경험으로서 예술》은 '하나의 경험'의 성격에 기초하면서 질성적 사고의 성격과 작용을 풍부하게 보여주는 데에 있다. 그 과정에서 경험의 성격, 사고의 성격, 예술의 성격, 나아가 듀이가 다루는 철학적 주요 개념의 재해석을 통하여 전통철학을 재구성하는 듀이 철학의 모습을 구체화하게 된다. 이하에서는 이 점에 대한 보다 자세한 설명을 시도할 것이다.

2) 듀이 철학의 근본 과제 : 질성의 회복

앞에서의 설명에서 어느 정도 분명해졌지만, 《경험으로서 예술》은 질성과 질성적 사고의 성격을 밝힘으로써 철학을 재구성하려는 듀이 철학을 보다 체계적으로 완성시키는 역할을 하고 있다. 사실 이것이야말로 《경험으로서 예술》을 집필할 때 철학자로서 듀이가 진정 마음에 품고 있던 궁극적 문제의식이었다. 이 점에서 《경험으로서 예술》은 예술철학의 이론서로서도 중요한 의의가 있지만, 보다 중요하게 이성중심주의의 극복을 위한 체계적이고 설득력 있는 대안을 확립한다는 점에서 엄청난 철학사적 의의를 지니고 있다. 《경험으로서 예술》을 읽으면서 이런 점을 충분히 이해하려면, 먼저 간략하게나마 이성에 대한

중시가 어떻게 하여 질성을 철학에서 몰아내었는가 하는 철학사에 대한 이해가 있어야 한다.

화이트헤드가 언급했듯이 '플라톤의 주석'으로 요약되는 서양의 전통철학은 한마디로 말하면 인간이 이성적 존재라는 것을 확립하는 데에 바쳐졌다고 해도 과언이 아니다. 인간의 특성을 나타내는 용어가 많이 있지만 대표적인 학명으로 보면 인간은 '호모 사피엔스'(Homo Sapiens) 즉 사고하는 존재이다. 이 문장을 접할 때 즉각적으로 떠오르는 질문은 '과연 인간은 어떻게 사고하는가?' 하는 것이다. 이 질문에 대한 대답은 철학적 사고는 물론 인류가 쌓아온 지식과 학문과 문화의 성격을 규정하는 데에 결정적인 영향을 미칠 것이다.

듀이 이전에 심지어 지금까지도 인간의 사고는 흔히 '이성'이 하는 사고로 규정되어 왔다. 서양 전통철학은 흔히 이성중심주의이며 본질중심주의로 규정된다. 여기서 알 수 있는 바와 같이 서양 전통철학은 이성과 본질(실재)이라는 두 개념을 중심축으로 하고 있다. 서양철학에서 이성에 대한 관점과 논의의 성격을 아주 잘 보여주는 것은 아마도 헤겔의 경구일 것이다. 철학을 공부하는 사람들 사이에 널리 회자되는 '실재하는 것은 이성적인 것이며, 이성적인 것은 실재하는 것이다'라는 헤겔의 경구는 고대 그리스 시대부터 근대에 이르는 이성의 성격에 대한 탐구의 결론을 가장 적절하게 그리고 가장 집약적으로 표현해 주는 것이다. 이 경구는 '실재와 이성의 동일시'라는 말로 재구성할 수 있다.

고대 그리스에서 데카르트에 이르는 서양 전통철학은 이 글의 내용과 관련하여 볼 때 이성과 실재에 대한 절대적 찬양과 경험과 질성에 대한 비하를 정당화하는 데에 있었다고 요약할 수 있다. 이러한 이성과 본질 중심주의는 질성을 자연의 속성에서 제외시키는 것으로 귀결된다. 전통철학의 이원론적 관점에서 보면 이 세상에는 인식 주체인

인간과 인식 대상인 자연이 있다. 그리고 인간과 자연은 전혀 다른 속성을 가지고 있는 이질적 존재이다. 데카르트에 의하면 인간은 사물이나 세계와는 근본적으로 다른 특성, 즉 사고할 줄 아는 정신 능력을 가진 존재이다. 여기에 반하여 자연은 '연장', 즉 길이, 질량, 부피와 같은 것을 속성으로 하고 있다. 자연은 인간이 출현하기 이전부터 존재했던 것이며, 사물의 본질이나 사건의 법칙과 같은 영원불변하는 특성을 지니고 있다. 연장을 속성으로 하는 자연은 하나의 거대한 기계와 같은 것으로서 수학적 과학적 법칙에 의해 설명될 수 있는 것으로 간주되며, 그러한 법칙은 곧 실재이며 본질로 간주된다. 자연의 실재나 본질은 바로 인간의 정신 속에 내재하고 있다고 믿는 '본유관념'에 근거한 이성적 사유에 의해 발견할 수 있다. 이상적으로 볼 때 인식 주체로서 인간은 이성을 사용하여 세계를 구성하고 있는 사물의 본질적 속성이나 영원불변하는 자연의 법칙을 발견하는 일을 하는 이성적 존재이며, 이론적 관조자이다.

여기에 반하여 경험은 '원래부터' 있던 세계에 '변화'를 일으키며 자연의 원래 모습을 가리는 것으로 인식론적으로 보면 바람직하지 못한 것이다. 한마디로 자연을 대면하는 인간 경험과 경험에 기반을 둔 인간의 사유는 이성적 사유와는 달리 '질성'을 낳게 한다. 데카르트에 의하면, 인간과 자연이 상호작용하는 경험의 결과로 발생되는 '질성'은 원래 자연에 있는 것이 아니라, 인간 경험에 의해 자연에 덧붙여진 첨가물에 지나지 않는다. 그러므로 질성은 자연의 본질을 가리는 일을 하며 자연의 본질을 파악하는 것을 방해하는 것이다. 이러한 질성의 방해를 넘어서서 실재를 파악하는 것이 바로 이성이다. 요약하면 실재 또는 본질은 이성에 의해 파악될 수 있는 자연의 속성인데 반하여, '성질' 즉 '질성'은 경험이 만들어낸 것일 뿐 실재와는 무관한 것이다 (Descartes, 1641 / 이현복, 2004). [1] 이와 같이 전통철학은 질성을 자

연의 속성에서 완전히 제외시키며, 따라서 의미 있는 인간 탐구의 대상에서 배제하게 된다.

플라톤에서 데카르트에 이르는 전통철학의 중요한 특성을 지금의 논의와 관련하여 다음과 같이 두 가지로 요약할 수 있다. 첫째, 플라톤에 의해 구체적으로 언급된 바와 같이 이성과 경험의 구분이며, 이성에 의해 실재를 탐구하는 것을 인간 사고의 중요한 특징으로 한다. 둘째는 데카르트에 의해 체계적으로 논의된 바와 같이 본질(본체)과 질성을 구분하고 본질만을 자연의 속성 즉 실재로 인정한다. 종합하여 말하면, 전통철학은 질성을 자연에서 제외함으로써 이성과 실재의 동일성을 확립할 수 있었고, 이 동일성에 근거하여 실재를 탐구하는 인간의 사고를 이성적 사고로 규정하였다. 그렇다면 '이성적 사고'에 대한 대안적인 사고를 탐색하는 한 가지 길은 자연에서 질성의 위치와 질성을 자연의 구성요소로 복귀시킬 수 있는 사고의 특성을 검토하는 것이다. 이런 점에서 자연에서 질성의 위치를 검토하는 것은 인식론적 문제이면서 동시에 형이상학적 문제이다.

1) 듀이가 말하는 '질성'이나 근대 경험론에서 말하는 '성질'은 모두 영어의 quality의 번역어이다. 그런데 로크가 말하는 제1성질이나 제2성질은 객관적 사물과의 직접경험에 의해 감각기관이 받아들인 것이다. 산타야나 (Santayana)와 같은 학자들은 미적 감각과 관련하여 찬란함, 강인함, 우아함, 섬세함과 같은 제3성질이 있다고 주장하였다. 듀이가 말하는 질성은 제3성질과 유사한 성격의 것이다. 질성은 경험대상으로부터 감각기관을 통하여 직접 받아들인 것으로서 사물이 가지고 있는, 좀더 정확히 말하면 상황이 자기고 있는 고유한 질적 특성을 의미한다. 그런 점에서 질성을 '질적 특성을 줄인 것'으로 보아도 무방하다(이돈희, 1993). 그런데 엄밀히 말하면 질성은 경험 대상으로부터 직접경험에 의해 받아들인 대상의 특성이라는 점에서 '이성'이나 '감성'과 대비되는 용어로 이해해야 한다. 성질과 질성에 대한 자세한 설명을 위해서는 이돈희(1993: 3장, 7장)을 참고할 것.

2. 상황에서 작용하는 질성적 사고의 특성

1) 존재의 기본적 성격: 교변작용하는 상황

(1) 기본적인 경험적 사실에 대한 전통철학의 오류

경험 속에 질성이 있음을 인정한다는 점에서는 데카르트나 듀이나 모두 동일한 생각을 가지고 있다. 그런데 경험 속에 존재하는 질성의 지위와 성격에 대해서는 전혀 상반된 견해를 가지고 있다. 이러한 견해차이는 역자가 보기에는, 아이러니하게도 '아주 미세한' 경험에 대한 이해의 차이에서 유래한다. 다시 말하면 전통철학의 이원론과 듀이의 일원론 사이의 차이가 벌어지게 되는 출발점은 기본적인 경험적 사실을 보는 아주 미세한 차이에 있다.

　따지고 보면 모든 이론은 궁극적으로는 추호의 의심도 없는 기본적인 경험적 사실 즉 보편적인 상식에 기반을 두고 있다. 그러므로 기본적인 경험적 사실을 어떻게 파악하느냐 하는 것이 이후의 이론 형성에 결정적인 영향을 미치게 된다. 플라톤에서부터 데카르트에 이르도록 오랫동안 서양철학이 이원론을 발전시켜 올 수 있었던 것도 바로 기본적인 경험적 사실이 대중이나 철학자들 사이에 당연한 것으로 받아들여졌기 때문이다. 그렇다면 플라톤 이래로 데카르트에 이르기까지 수많은 사람들이 신봉하고 대부분의 철학자들의 사고를 지배했던, 유클리드 기하학의 체계에서 공리처럼 절대불변의 경험적 진리라고 생각했던 기본적인 경험적 사실은 무엇인가? 그것은 이 세상은 인간과 자연으로 구성되어 있다는 것, 그리고 인간과 자연은 전혀 별개의 것이며 근본적으로 다른 속성을 지니고 있다는 것이다. 또한 자연에 존재하는 것들도 종류마다 각각 서로 독립적인 것이며, 독립된 것으로서 각각의 종에 고유하며 불변하는 속성인 본질이 있다는 것이다.

이처럼 전통철학의 이원론적 관점에서 보면 논증의 여지없이 직관적으로 주어지는 기본적인 경험적 사실은 이 세상에는 자연을 탐구하는 인식 주체인 인간과 진리와 법칙을 지니고 있는 인식 객체인 자연이 있다는 것이다. 존재론적으로 보면 주체인 인간과 객체인 자연이 먼저 있고, 그 다음에 인간과 자연이 서로 관계를 맺는 상호작용이 일어난다. (이것이 경험이다.) 상호작용은 이미 존재하고 있는 인간과 자연이 만나면서 일어나는 우연적 사건에 지나지 않는다. 이런 점에서 상호작용은 존재의 기본적인 모습도 아니며 존재의 본질적 속성도 아니다. 그것은 인간이 존재하고 나서 나타난 '제 3의 것'이며 부수적인 것일 뿐이다(LTI: 33).[2] 그리고 상호작용에 의해 원래 자연에는 없던 질성이 생겨나게 된다.

전통철학의 경험에 대한 신뢰는 여기까지이다. 이러한 통념을 이끌어내는 데에는 경험이 절대적 영향력을 행사한다. 그리고 경험에 의지하여 이끌어낸 이러한 기본적 사실은 마치 유클리드 기하학의 공리처럼 작용한다. 유클리드 수학의 체계에서 모든 이론이 유클리드 기하학의 공리에서 유도되어 나온 것처럼, 이후의 철학은 이 기본적 사실과 일치하는 것들만을 타당한 이론으로 인정하게 된다. 사실, 전통철학이 신봉했던 믿음은 이성과 본질에 대한 가정을 절대적인 것으로 보는

2) 본 논문에서 Dewey의 저술은 다음의 약칭으로 사용한다. 약칭은 참고문헌 표기법으로는 () 부분을 대신한다.

AE: *Art as Experience*(Dewey, 1934)

EE: *Experience and Education*(Dewey, 1938a)

EN: *Experience and Nature*(Dewey, 1929)

LTI: *Logic: the Theory of Inquiry*(Dewey, 1938b)

PC: *Philosophy and Civilization*(Dewey, 1930a)

QC: *The Quest for Certainty*(Dewey, 1928)

QT: *Qualitative Thought*(Dewey, 1930b)

RP: *Reconstruction in Philosophy*(Dewey, 1920)

'경험'의 체계 내에서만 타당한 것이다. 유클리드 기하학의 공리가 유클리드 기하학의 체계 내에서만 유통되는 진리일 뿐 비유클리드 기하학의 체계에서는 전혀 진리가 아닌 것처럼, 전통철학의 절대불변의 경험적 사실이라고 생각했던 것들이 듀이의 관점에서 보면 일종의 경험적 착각이며 허구에 지나지 않는다.

듀이 철학의 가장 기본적인 문제는 이성과 경험을 구별하고 본질과 질성을 구분하며, 이성과 본질만을 가치 있는 철학적 사고의 대상으로 보는 전통철학의 이원론을 극복하는 것이었다. 이것은 인식론적으로 보면 경험 속에서 작용하는 사고의 성격을 밝히는 일이며, 형이상학적 관점에서 보면 경험에 의해 파악되는 질성을 자연의 속성으로 복원하는 것이다. 이 문제에 대한 논의는 당연히 이원론이 절대적 진리로 믿고 있는 기본적 가정의 타당성에 대한 검토에서 시작된다. 이를 위하여 듀이가 사용한 방법은 경험에 작용하고 있지만 그동안 인류가 간과한 경험적 '진실'을 드러내고 그것을 철학적 사고의 기초로 사용하는 것이다.

(2) 인간과 자연의 상호의존성

인간과 자연과 경험의 관계에 대한 종합적인 검토를 통하여 듀이는 이원론과는 전혀 다른 관점에서 '근본적인 존재'에 대한 설명을 시도한다. 듀이는 이 세계는 주체와 객체라는 구분된 존재로 구성되어 있다는 전통철학의 근본적인 가정 그 자체를 의문시하고 흔히 주체와 객체로 구분된 존재물들이 본래 어떤 식으로 존재하고 있는가 하는 존재물들의 '존재를 가능하게 하는 조건' 그 자체에 대해 검토한다. 그리고 이러한 존재물들의 존재 방식에 대한 검토를 통하여 듀이는 전통철학이나 많은 사람들이 갖고 있는 상식적 견해와는 전혀 다른 방식으로 존재물의 성격과 지위를 재규정한다. 그 결과 듀이는 존재와 상호작용에

대하여 이원론적 사고와는 정반대되는 생각을 제시하게 된다.

듀이에 따르면 모든 생명체가 그러하듯이 환경과 분리되어 있는 인간은 존재할 수도 없으며, 상상할 수도 없다. 현대 물리학이나 생물학에 의하면 자연 상태에 존재하는 모든 것은 존재하는 순간부터 이미 서로 작용을 주고받는 상태에 있다. 인간이나 사물은 존재하는 순간부터, 독립된 것으로 존재하는 것이 아니라 존재하는 다른 것들과의 '관계' 속에서 존재한다. 그것들이 관계 속에서 존재한다는 것은 일정한 작용을 주고받는다는 것을 의미한다. 즉, 존재물들은 독자적으로 고립된 채 존재하는 것이 아니라, 상호작용하는 것으로 존재하며 상호작용하는 하나의 요소로 존재한다.

예를 들면, 물리학의 불확정성의 원리에서 시사받을 수 있듯이, 지구상에 존재하는 모든 것은 인간이든 사물이든 존재하는 바로 그 순간부터 우주적 환경의 영향하에 놓이게 된다. 그러므로 인간은 존재하는 바로 그 순간부터 필연적으로 지구를 포함하는 우주의 환경에 의해 영향을 받는 상태에 놓여 있다. 만일 지구의 중력이 달과 같았다면, 우리의 모습이나 걸음걸이는 지금과는 전혀 다른 형태를 띠고 있을 것이다. 우리의 얼굴은 지금보다 몇 배 더 부풀어져 호빵 같은 얼굴 모습을 하고 있을 것이며, 인간의 걸음걸이도 우주인들이 달에서 걸어 다니는 모습과 같이 성큼성큼 뛰어다니게 되었을 것이다. 이러한 생각은 자연의 관계에도 적용된다. 인간이 접촉할 수 있는 자연은 어떤 형식으로든지 인간과 주변에 있는 우주환경에 의해 영향을 받고 한정된 것일 뿐이지, 인간 경험을 넘어서서 포착할 수 있는 절대적인 것이 아니다. 봄에 신록이 지닌 초록빛은 나무의 본질적인 색이 아니라 인간의 시각작용과의 상호작용에 의한 결과이다. 세상이 총천연색으로 보이는 것도 자연의 본질적 속성 때문만이 아니라, 자연과 인간의 눈이 가지고 있는 감각작용의 상호작용 때문이다. 이런 점에서 보면 인간과 자연은

서로가 서로를 성립 가능하게 하고 서로의 모습을 규정하는 데에 영향을 미친다. 한마디로 인간과 자연은 상호의존적이다.

상호의존적이라는 말에서 잘 알 수 있듯이 자연과 인간을 각각 독립된 존재로 보면서 그 자체의 본질을 찾는다는 전통철학의 가정과 사명은 듀이의 관점에서 보면 어불성설이며 불가능한 일이다. 인간은 존재하는 순간부터 이미 '자연화된 인간'이며, 자연은 인간이 존재하면서 적어도 인간에게는 이미 '인간화된 자연'일 뿐이다. 인간과 자연이 서로 영향을 주고받는 상태, 즉 인간화된 자연 또는 자연화된 인간의 상태가 모든 검토와 사고와 이론 탐색의 궁극적 출발점이다. 그 이전의 상태로 거슬러 올라가는 형이상학적 탐구나 설명을 한다는 것은 비트겐슈타인의 용어를 빌려 말하면 이른바 "말할 수 없는 것"을 말하려는 것에 지나지 않는다(Wittgenstein, 1961: 명제 7). 요약하면, 상호작용하는 사건은 인간을 포함한 모든 존재의 "일차적 사실이며, 가장 기본적인 존재단위"이다(RP: 87). 일차적으로 존재하는 것은 인식 주체인 인간과 인식 대상인 자연이 아니라, 근본적으로는 인식 주체와 대상의 구분이 있기 이전에 서로 작용을 주고받는 '사건'이다. (바로 이 점에서 존재하는 모든 것은 명사형이 아니라, 동사형으로 존재한다. 전통철학은 자연을 명사형의 집합체로 보았다면, 듀이는 동사형의 복합적 작용인 총체성으로 보았다고 할 수 있다.)

(3) 경험의 원초적 통합성과 상황성

여기서 듀이가 경험은 인식 주체와 인식 대상이라는 두 요소의 상호작용 또는 상호의존성이라고 말할 때에 함의하고 있는 중요한 사실은 환경과 유기체가 원초적인 상태에서는 주체와 객체가 분리되어 있지 않다는 '주체와 객체의 원초적 통합성'이다. 주체와 객체의 분리 이전의 통합성과 그 영향력을 강조하기 위하여 듀이는 상호작용(inter-action)

이라는 말 대신에 교변작용(交變作用; trans-action)이라는 용어를 사용한다(PC: 252). 교변작용으로서 경험의 아이디어에 의하면, 경험은 "주체와 객체로 구분되기 이전의 주체와 객체 모두를 포괄하는 작용이며, 양자를 변인으로 하는 일종의 '함수'와 같은 것이다"(EN: 9). 그러므로 경험은 두 변인에 대한 함수인 만큼 경험의 과정을 통해서 두 변인이 서로가 서로에게 영향을 미치게 되고 상호작용의 결과 서로를 변화시키게 된다. 이 세상에 존재하는 인간은 자연의 영향에 의해, 자연은 인간의 감각작용과 인식 방식의 특성에 의해 영향을 받아 이미 변화된 상태에 있다. 따라서 인간과 자연의 상호작용은 결국 교변작용인 것이다. 현재 존재하고 있는 모든 것들은 그러한 교변작용 속에 놓여 있으며, 동시에 교변작용의 결과이다.[3]

그런데 이미 분리되고 독립된 언어나 개념을 가지고 생활하는 일상적인 경험사태에 대한 상식적인 판단에 의하면, 사람들은 독립된 사물을 경험한다는 생각을 당연한 것으로 여기게 된다. (사실 이런 생각이 이원론적 사고를 당연시 여기는 중요한 근거로 작용하였다.) 이러한 생각을 당연시하는 경우에는 '교변작용의 원초적 통합성'을 인정한다 하더라도 교변작용을 경험 주체와 주위에 있는 하나 또는 소수의 인간이나 대상하고만 영향을 주고받는 것으로 생각할 가능성이 있다. 그런데 잠시 범위를 넓혀 생각해 보면 이른바 나비효과와 같이 복잡하며 복합적인 교변작용의 모습을 상상할 수 있다. 자연은 무수히 많은 물체로 이루어져 있다. 존재하는 것은 교변작용으로 존재한다는 관점에서 보면, 자연 속에 존재하고 있는 물체들 사이에 셀 수 없이 많은 교변작용들을 생각할 수 있다. 따라서 자연에는 수없이 많은 교변작용이 동시에 일어나고 있으며, 여기서 한 걸음 더 나아가 전체로서 자연을 생각

3) 상호작용과 교변작용의 차이에 대한 자세한 설명은 박철홍(1994)을 참고할 것.

하게 되면 자연은 셀 수 없이 많은 교변작용하는 사건을 포괄하는 하나의 덩어리 즉 "하나의 거대한 사건"(an event of events)으로 정의할 수 있다(EN: xi; EN: 97).

이러한 자연에 대한 생각에 비추어 보면, 인간도 자연이라는 거대한 교변작용이 일어나는 사건 속에 있는 하나의 구성요소에 지나지 않는다. 좀더 형식을 갖추어 이야기하면 인간이나 자연에 존재하는 사물은 모두 자연 전체, 이른바 우주 전체라는 거대한 교변작용의 덩어리 속에 있는 한 요소일 뿐이다. 교변작용은 주고받지 않는 따라서 교변작용의 덩어리에서 벗어난 고립된 인간이나 사물은 도대체 존재할 수가 없다. 그러므로 자연을 대면할 때에 인간은 단순히 주변에 있는 구분된 하나하나의 인간이나 사물들과 관계하는 것이 아니라 교변작용의 덩어리를 대면하게 된다. 심지어 관심의 초점이 어느 한 인간이나 사물에 두고 있는 경우에도 인식 주체와 인식 대상을 둘러싸고 있는 교변작용의 덩어리 전체의 '한 부분'으로서 한 인간이나 사물을 대면하는 것이다. 이와 같이 경험은 다양한 요소들이 복잡하게 얽혀 있는 조건 속에서 일어난다는 사실을 지적하기 위하여 그리고 경험이 일어나는 전체적인 맥락을 지적하기 위하여 듀이는 경험을 "상황"이라고 명명하게 된다(EE: 137; EE: 139; LTI: 72).

상황이라는 관점에서 보면 경험은 인간이 대면하는 '교변작용의 덩어리'인 상황과 교변작용하는 것이다. 좀더 정확하게 말하면 교변작용 속에 있던 인간이 교변작용하는 덩어리의 어떤 부분을 하나의 상황으로 인식하고 객체화하는 순간부터 의식적인 경험이 시작되는 것이다. 따라서 경험의 대상은 일차적으로 새롭게 의식하게 된 교변작용의 덩어리를 이루고 있는 상황 전체가 된다. 그러므로 상황으로서 경험의 관점에서 보면 분석적 사고와 같은 반성적 사고를 하기 이전 단계인 직접적 경험(또는 일차적 경험)의 사태에서는 "고립된 대상이나 사건과

같은 것은 존재하지 않는다. 분리된 대상이나 사건은 이차적·반성적 경험(사고)에 의한 분석과 추상의 결과로만 존재하며, 그것은 항상 그것을 둘러싸고 있는 전체 경험의 특수한 부분이나 특수한 측면으로만 존재하게 된다"(LTI: 67). 이런 점에서 듀이가 말하는 형이상학의 기본 단위는 엄밀히 말하면 인간이 의식으로 포착한 교변작용의 덩어리이다. 이를 좀더 형식을 갖추어 말하면 '교변작용하는 상황'이라고 말할 수 있다. 4) 인간뿐만 아니라 이 세상에 존재하는 모든 것은 존재하는 순간부터 교변작용하는 상황 속에 존재하며, 상황에서 교변작용하는 것으로 존재한다.

(4) 상황의 속성으로서 질성

인간과 환경의 원초적 통합성에 기반을 둔 교변작용 그리고 의식적으로 포착된 교변작용의 덩어리인 상황이라는 관점에서 보면, 인간이 접촉하고 있는 세계는 원래부터 있는 본질의 세계가 아니라 교변작용하고 있는 세계이며 교변작용의 결과 드러나는 세계일 뿐이다. 교변작용하는 상황의 관점에서 보면 인간과 자연은 아무런 관계없이 떨어져 있는 두 개의 존재가 아니라, 서로서로가 상호의존적 관계 속에서 존재하는 것이다. 이런 생각을 자연 전체로 연장시킨다면 자연은 인간의 경험과는 무관하게 존재하는 것이 아니라 인간과 교변작용하는 경험에 의해, 경험 속에, 그리고 경험으로 존재하는 것이다. 그리고 이때

4) 경험의 이러한 성격에 주목하여 알렉산더(Alexander)는 형이상학의 기본단위를 "상황적 교변작용"(situational transaction)이라고 규정한다(Alexander, 1987: 104~105). 이 글에서 알 수 있듯이 형이상학의 기본단위는 '상황'이라고 보아야 한다. 그리고 그 상황을 구성하는 것이 교변작용의 덩어리이다. 이런 점에서 듀이의 형이상학의 기본단위는 '교변작용하는 상황'(transacting situation)으로, 이러한 형이상학 존재와의 경험은 '상황적 교변작용'(situational transaction)으로 규정하는 것이 보다 적절하다.

자연은 '인간화된 자연'일 뿐이며 이때 인간은 '자연화된 인간'인 셈이다. 그리고 인간화된 자연은 바로 '질성' 그 자체이다. 이러한 입장에서 보면 물리적 경계를 넘어서서 인간과 자연 사이에 명확한 경계를 짓는 것은 불가능하게 된다. 그리고 교변작용하기 이전에 있던 주체와 객체 각각의 본질을 찾는다는 것은 불가능한 것이 되고 만다. 따라서 인간과 자연이 만나는 경험에서 주어지는 것 중 어느 것은 자연의 '본질'에 속하는 것이며, 어느 것은 인간의 특성이 반영된 '질성'으로 구분하는 것은 불가능하게 된다. (할 수 있다면 그것은 인간과 자연 모두를 창조한 '신'만이 할 수 있는 것이다.)

듀이가 주장하듯이 선험적인 형이상학적 가정을 버리고 직접적으로 주어지는 경험적 사실에 충실한다면 인간이 경험 속에서 주어지는 세계는 "기쁘거나 슬프며, 아름답거나 추하며, 좋아하거나 싫어하는 것"과 같이 각각 독특하고 고유한 성질 즉 질성을 가진 것이다(QT: 243). 바로 이것이 경험 속에서 존재할 수밖에 없는 인간이 대면하는 자연의 기본적인 모습이며 본질적인 모습이다. 요약하면 경험적 관점에서 보면 인간의 삶과 자연은 바로 '질성'을 가장 기본적인 속성으로 한다. 전통철학에서 본질이라고 하는 것은 결국에는 상황 속에서 나타나는 질성들로부터 반성적 사고의 결과로 추상해 낸 질성의 보편적이고 일반적인 성격일 뿐이다.

2) 상황의 특성과 질성적 사고의 성격

(1) 상황의 총체성과 역동성

자연이 질성을 가장 기본적인 속성으로 한다고 할 때에 여기서의 질성은 결국 교변작용하는 상황의 질성이다. 그러므로 경험 속에서 대면하고 인식하게 되는 질성은 교변작용하는 상황의 특성이다. 따라서 질성

의 성격을 보다 분명히 밝히기 위해서는 상황의 특성을 검토하는 것이 필요하다. 질성의 문제와 관련하여 볼 때 상황은 총체성과 역동성을 중요한 특성으로 한다.

상황의 가장 중요한 특성은 '총체성'이다. 이것은 상황이 인간이 대면하는 자연의 축소물이라는 사실에서 유추될 수 있다. 앞에서 언급했듯이, 하나의 거대한 교변작용의 덩어리로서 자연은 독립된 사물이나 사건들이 산술적으로 모인 것이 아니라 독립된 것들로 나누어지기 이전의 전체이며, 분해할 수 없는 하나이다. 그리고 이 전체는 서로 유기적인 관련을 맺고 있으며 내적인 통합성을 유지하고 있다(QT: 246). 이러한 전체의 특성이 바로 '총체성'이다. 커다란 교변작용의 덩어리인 자연은 총체성을 특징으로 한다. 이러한 총체성은 자연 전체에 대해서만 적용할 수 있는 것이 아니다. 자연 전체를 분할하여 그중 어느한 부분을 가지고 본다 하더라도, 자연 전체에 비해 규모는 작지만 자연 전체에서의 총체성과 유사한 성격과 구조를 가진 총체성이 있다.

총체성이라는 말을 중심으로 생각하면 '상황'은 그냥 주어지거나 생겨나는 것이 아니라, 경험의 과정에서 의미 있게 규정할 수 있는 총체성의 범위를 가리키는 것이다. 인간이 일정한 범위의 총체성을 즉각적으로 포착하고 의미 있는 사고의 단위로 인식하게 될 때 상황이 존재하게 된다.[5] 즉, 우주 전체 속에서 그냥 교변작용하는 덩어리의 한 부분으로 존재하던 인간이 의식할 수 있는 하나의 단위로 분리해 낸 인식적

5) 사실 상황의 총체성은 질성적 사고에 의해 파악된다. 그때에 상황이 존재하게 되며, 상황의 범위와 내용이 윤곽을 드러내게 된다. 이처럼 상황, 상황의 총체성, 질성적 사고는 서로 유기적이며 순환적인 관계에 있다. 선험적 가정을 하지 않는 한 이런 유기적이며 순환론적인 설명체계를 피할 길이 없다. 문제는 이러한 순환론적 관점이 경험사태를 얼마나 효과적으로 적절하게 설명해 주느냐 하는 것이다. 역자가 보기에 듀이의 설명체계는 경험세계를 진솔하게 보여주는 매우 타당한 이론체계로 판단된다.

대상 전체가 '상황'이다. 따라서 일정한 상황이 있는 곳에 상황에 고유한 총체성이 존재한다. 그리고 경험하는 사람이 총체성이 있다고 인식하고 분리할 때에 이른바 상황이 있음을 확인할 수 있으며, 상황이 구체적으로 드러나게 된다.

경험으로서 상황의 중요한 또 하나의 특징은 '역동성'이다. 상황은 단순히 사물들이 놓여 있고 배치되어 있는 것을 의미하지 않는다. 상황은 상황 속에 포함된 인간과 사물들 사이에 끊임없이 일어나는 교변작용의 소용돌이이다. 나비효과 이론이나 불확정성 이론에서 시사받을 수 있듯이, 교변작용의 소용돌이는 언제 어떤 요소에 의해 어떤 모습을 띠게 될지 어느 누구도 예측할 수 없다. 이 말에서 알 수 있듯이 상황으로서 경험은 그 성격이 시간이 흐름에 따라 계속해서 변화한다는 것이다. 경험의 범위와 내용이 계속해서 변화한다는 것은 실제 경험에는 예측할 수 없는 복잡한 요소들이 참여하고 있다는 것을 의미하며, 나아가 구체적인 경험상황을 떠나서 경험의 범위와 내용에 대해 일반화할 수 없다는 것을 뜻한다.

경험의 범위와 내용이 불확정적이며 나아가 고유한 질적 특성을 가진 것이 될 수밖에 없는 중요한 이유는 계속해서 교변작용하며 변화하는 자연 자체의 불확정성에도 이유가 있지만, 상황을 규정하는 주체가 인간이라는 데에도 있다. 상황에 참여하는 인간은 욕망, 필요와 욕구, 감정과 정서를 가지고 있는 존재이다. 그리고 더욱더 중요하게 인간은 삶의 경험을 통해서 획득된 지적 비지적인 앎의 내용 전부를 '마음'에 품고 있다. 따라서 상황의 범위와 성격을 규정할 때에는 이러한 인간적인 요소가 작용하게 된다. 그런데 이러한 인간적인 요소는 상황 속에서 끊임없이 역동적으로 변화, 발전하고 있기 때문에 상황을 떠나서 그 성격을 명확히 규정할 수 없다.

(2) 상황의 특성을 포착하는 사고능력으로서 질성적 사고

그렇다면 결국에는 총체성과 역동성을 가지고 있는 상황을 포착하고 규정하는 인간의 인식능력 또는 사고의 능력이 있어야 '상황'이라는 용어가 의미를 가질 수 있다. 이 문제에 대한 듀이의 대답은 '질성적 사고'이다.[6] 질성적 사고는 대면하는 대상, 사건, 또는 상황의 고유한 특성인 질성을 직접적이고 즉각적으로 파악할 수 있는 인간 사고의 능력을 의미한다. 그런 점에서 질성적 사고는 '직관'과 유사한 것이다 (QT: 249). 그런데 전통철학에서의 직관이 지적인 측면에 강조를 둔 것이라면, 질성적 사고는 지적인 것을 넘어서서 지적인 것과 비지적인 것이 구분되기 이전에 상황 전체를 파악하는 사고의 능력을 의미한다. 나아가 질성적 사고는 사고의 과정에서 파악된 질성을 사고에 반영하며 사고의 발전에 따라 계속해서 변화하고 발전하는 질성을 포착하는 능력을 의미한다.

바로 이 지점에서 철학사에서 듀이 철학의 독특성과 중대한 공헌이 드러난다. 그것은 전통철학뿐만 아니라, 지금까지 인류가 진지하게 검토하지 못한 것 — 경험 속에서 작용하는 사고에는 두 측면이 있으며, 경험 속에서 이 두 측면이 통합적으로 작용한다는 것이다. 듀이의 형이상학에 대한 검토는 경험의 작용을 통하여 존재를 새롭게 규명하는 것이다. 존재를 새롭게 규명하는 데에는 새로운 사고의 방법이 요구된다. 듀이는 자연의 성격을 탐구하는 그의 형이상학적 저서 《경험과 자연》 1장에서 철학하는 새로운 방법을 제안한다. 철학하는 새로운 방법을 제시한다는 것은 사고하는 새로운 방법을 제시하는 것과 같다.

6) 상황의 두 가지 특징으로부터 우리는 질성적 사고의 두 측면이 있을 수 있다는 것을 짐작할 수 있다. 이 문제는 잠시 뒤에 자세히 다룰 것이다. 여기서는 그냥 총체성을 중심으로 설명을 전개한다.

여기서 듀이는 사고의 두 유형, 좀더 정확히 말하면 사고의 두 양태를 제안한다. 그것은 경험의 양태를 '일차적 경험의 양태'와 '반성적 경험의 양태'로 구분하고, 철학적 탐구에서 두 양태의 작용과 양자 사이의 긴밀한 관련을 맺는 것이었다. 듀이에 의하면,

> 철학적 방법을 제대로 검토하려면 먼저 일차적 경험과 반성적 경험을 명확하게 구분할 필요가 있다. 일차적 경험은 직접적 경험에서 부딪히는 것, 즉 총체적이며, 눈에 보이는 그대로의 것, 아무런 가공도 거치지 않은 원래 있는 그대로의 것을 대상으로 한다. 여기에 반하여 반성적 경험은 원래 있는 것에서 반성을 통하여 추출되고 정련된 것을 대상으로 한다. 전자는 〔엄밀히 말하면 반성이라는 말을 할 수 없는〕 우연적이고 최소한의 반성의 결과로 경험된 것을 가리키는 데 반해, 후자는 계속적이고 잘 구사된 반성적 탐구의 결과로 경험된 것을 가리킨다 (EN: 3~4).

일차적 경험과 반성적 경험은 경험의 명칭이며 따라서 서로 다른 종류의 경험을 의미하는 것으로 볼 수도 있다. 그리고 실제로 일어나는 경험을 두 가지 종류로 나눈 것으로 볼 수 있다(Dewey, R, 1977). 그렇지만 철학적 방법이라는 측면에서 볼 때 일차적 경험과 반성적 경험은 서로 '구분'되는 철학적 탐구방법 즉 사고방법을 의미한다. ('구분'된다는 것은 개념상으로는 두 가지로 구별되지만 실제 작용상에서는 두 가지 즉 두 양태가 통합되어 작용한다는 것을 의미한다.) 위의 인용문에 나타나 있듯이 반성적 경험은 '반성'이라는 사고의 방법에 의해 성립되는 것이다. 반성은 지적, 이론적, 논리적, 분석적, 추론적 사고방법이 동원된 것이다. 한마디로 말한다면 이성적 사고의 방법을 가리킨다. 여기에 반하여 일차적 경험은 질성적 사고의 방법을 의미한다. 나아가 사고의

방법으로서 두 가지 경험은 경험 속에서 동시에 작용하는 사고의 방법 이라는 점에서 경험의 양태이면서 동시에 사고의 양태로도 볼 수 있다. 즉, 경험에는 일차적 경험의 양태와 반성적 경험의 양태가 있으며, 일 차적 경험의 양태는 질성적 사고가 지배적으로 작용하는 것이라면, 반 성적 경험의 양태는 지적 사고가 지배적인 작용을 하는 것이다.[7]

(3) 상황 전체의 감으로서 질성적 사고

질성적 사고의 대상은 일차적으로 직접적인 경험에 의해 대면하는 상 황 전체이다. 상황은 역동성을 특징으로 하기 때문에 특정 시점에서 상 황은 그 상황에 '고유한' 질성을 갖는다는 또 하나의 특성을 가지고 있 다. 그러므로 질성적 사고가 포착하는 것은 상황에 고유한 질성이며, 또한 상황은 총체성을 특징으로 하기 때문에 질성적 사고가 파악하는 것은 상황 전체에 대한 "총체적 포착상태"이다(AE: 2권 15). 이 '총체적 포착상태'로서 파악되는 질성은 지적인 것과 비지적인 것이 포함되어 있으며, 상황 전체의 복합성과 복잡성이 그대로 반영되어 있다.

복합성과 복잡성을 지니고 있는 상황 전체에서 포착된 질성은 일상 적 용어로 말한다면 흔히 '감 잡다'(make sense)라고 말할 때의 '감'(感) 에 해당하는 것이다. 듀이가 언급하고 있듯이 직접경험에서 포착되는 감각의 내용은 상당히 복합적인 것이다.

7) 여기서 주의해야 할 점은 경험을 일차적 경험과 반성적 경험으로 구분하는 것을 철학적 방법을 제안하는 과정에서 이루어진 것이라는 사실이다. 철학 적 방법의 측면에서 보면 일차적 경험과 반성적 경험은 경험의 종류(kind) 를 뜻하는 것이 아니라 하나의 경험 내에서 동시에 작용하는 경험의 양태 (mode) 또는 사고의 양태를 가리키는 것이다. 이하 설명에서 밝혀지겠지 만 일상적 경험도, 탐구의 경험도, 그리고 예술적 경험도 의미 있는 경험 은 모두가 '하나의 경험'이라는 점에서 동일한 것이다. 그리고 하나의 경험 은 모두 두 가지 경험의 양태가 동시에 통합적으로 작용한다.

감각기관을 사용하는 감각적 경험에는 다양한 요소가 들어 있다. 감각기관으로부터 받아들이는 '감각'(sense)에는 대상이 있음을 아는 것(the sensory), 즉각적으로 눈에 띄는 대상의 특징적 모습에 주의를 기울이는 것(the sensational), 대상에서 주어지는 것들에 반응하고 받아들이는 것(the sensitive), 대상에서 주어지는 지적인 요소를 파악하며 받아들이는 것(the sensible), 대상에 대한 느낌인 감정과 정서적인 것을 포착하는 것(the sentimental), 그리고 대상에 대해 미적이나 도덕적으로 좋거나 나쁜 것으로 판단하며 받아들이는 것(the sensuous)이 들어 있다. 그것은 아주 단순한 육체적이고 감정적인 충격에서부터 직접경험 속에 존재하고 있는 사물이나 사건의 의미에 해당하는 감(感, sense)에 이르기까지 매우 다양한 것들이 복합적인 형태를 띠고 있다. '감각'에 포함되어 있는 것들은 감각기관을 가진 생명체가 사물과 사건을 대할 때에 실제로 갖게 되는 경험의 내용들이다. ⋯ 이런 점에서 감각기관은 생명체와 세계가 관계를 맺고 참여하는 통로가 된다. 감각기관을 통하여 세계와 접촉할 때에 생명체는 직접경험을 하면서 갖게 되는 질성을 경험하게 된다(AE: 1권 54).

인간은 살아 있는 동안 매 순간 상황을 직접 대면하며 감각기관을 통하여 즉각적으로 감각내용을 포착하게 된다. 그리고 포착된 감각내용 전체를 통하여 상황에 대한 감을 갖게 된다. 감은 대면하는 사태의 질적인 특성이며 감각기관에 포착된 모든 것들을 통합하여 갖게 된 일종의 '느낌'이다. 실제 경험상황에서 감을 포착하고 파악하는 일은 인간이 살아가는 동안 시시각각 일어난다. 이것은 의지의 문제가 아니라 인간이 살아 있는 동안에는 피할 수 없는 존재적 사실이며 삶의 명령이다. 상황의 감을 포착할 수 있다는 이 사실은 바로 인간에게 질성적 사고의 능력이 있다는 것을 반증해 주는 좋은 증거라고 할 수 있다.

질성적 사고에 의해 일정한 경험의 범위에 대한 감을 갖게 될 때 상황이 성립하게 된다. 이 감은 상황을 구성하는 하나하나의 세부적 사항에 대한 것은 아니지만 그러한 세부적 사항 전체를 아우르는 상황에 대한 것이며, 그 당시 포착된 상황의 성격이다. 이때에 포착된 것은 어떤 상황을 대면할 때 '와!', '놀랍다!', '아니, 저럴 수가!', 또는 '어! 이상한데?', '아니 저게 뭐지!' 하는 것과 같이 갑자기 기쁨이나 놀람, 슬픔이나 당혹감을 터뜨리는 순간에 인간이 가지고 있는 사고의 능력에 의해 포착되는 것이다(QT: 250). 이처럼 상황 전체의 질적 특성을 포착하는 순간 우리는 그 상황에 대한 '느낌'을 갖게 된다. 그것은 흔히 말하는 지적인 것이 아니라, 비지적인 것이며 정서적인 것이다. 그것은 "[이론적으로] 사고되어진 것이 아니라 느껴진 것"이다(QT: 248). 따라서 그 감은 논리적, 이론적 추론에 의해서 갖게 되는 것이 아니라, 그 당시까지 축적된 지적인 것이 총동원되기는 하지만 지적인 것을 넘어서는 '총체적 포착상태'에서 갖게 되는 것이다.

요약하면 하나의 '상황'을 구성하고 전체 상황을 파악하는 것은 이성적인 사고에 의해 이루어지는 것이 아니다. 그것은 이성과 감성의 긴밀한 결합 속에서 이루어지며, 이성보다 오히려 감성의 작용, 듀이의 용어로 표현하면 '질성적 사고'에 의해 거의 직관적으로 포착되는 것이다. 이것은 그림을 볼 때 그림의 세부적인 부분을 보기 이전에 그림 전체를 보는 순간에 그림의 성격을 직접적이고 즉각적으로 파악하는 것과 같은 것이다. 여기서 알 수 있듯이 그림 전체의 질성을 파악하는 것은 이성적 사고에 의해 이루어지는 것이 아니다. 이성적 사고만을 사고라고 생각하는 관점에서 보면 질성적 사고는 사고의 한 양태로 인정하지 않을 수 있다. 그러나 인간의 사고하는 능력이라는 것이 세계, 즉 자연을 대면하면서 자연의 모습이나 성격을 인식하고 찾아내는 능력이라고 한다면, 질성적 사고를 사고라고 보지 않을 이유가 없다. 오히

려 인류는 지금까지 질성적 사고의 측면을 간과함으로써 사고의 성격을 제대로 밝히는 데에 성공하지 못했다고 할 수 있다.

3. 이론적 사고와 질성적 사고의 통합으로서 예술

1) 지적 요소와 비지적 요소의 통합으로서 질성

질성적 사고는 '이론적으로 사고된 것이 아니라 느껴진 것'이라는 앞에서 한 언급은 문자 그대로 받아들이면 질성적 사고가 포착한 질성을 정서적인 것으로만 이해하게 할 가능성이 매우 높다. 전통철학에서 지적인 것과 정서적인 것은 전혀 별개의 것으로 간주된다. 그런데 '감'에 대한 앞의 설명에서 짐작할 수 있듯이 감은 순수한 느낌이 아니다. 감으로 포착되는 질성적 사고는 정서적인 것이기는 하지만, 순전히 정서적인 것이 아니다. 좀더 자세히 말하면 '느껴진다'는 것은 사실 질성적 사고를 갖게 되는 방법적 측면에 대한 언급이며, "상황 전체에 퍼져 있으며 내적으로 통합된 질성"을 받아들인다는 것을 강조해서 보여주는 것이다(QT: 243). 그러므로 그것은 질성이 이성적 사고에 의해 포착될 수 없다는 점을 '부정적으로' 표현한 것일 뿐이다. '감'으로 받아들이는 질성에는 지적인 요소가 들어 있듯이, 질성적 사고에 의해 포착되는 질성은 지적 요소가 통합되어 있어서 따로 분리되어 있지 않을 뿐이지 지적 요소가 없는 것이 아니다.

중요한 사실은 인간 경험의 성격상 어떤 형태의 인식작용에도 지적 요소가 작용하지 않을 수 없다는 것이다. 질성적 사고에 지적 요소가 작동할 수밖에 없는 것은 무엇보다도 인간이 상황을 탐구하는 주체로 작용하기 때문이다. 모든 인간은 어느 정도 명확히 의식하고 있느냐

하는 정도상의 차이가 있기는 하지만(심지어 무의식적인 상태에서도), 경험상황에는 경험하는 사람의 앎 전체가 참여하게 된다. 어떤 사람이 갑자기 어떤 사태를 직면하고 사태를 탐구할 때에는 의식하든 의식하지 않든 간에 지식, 신념, 도덕, 감정적 인식 등을 모두 포함하는 앎 전체, 즉 마음 전체를 사용할 수밖에 없다. 그러므로 질성적 사고가 포착하는 것은 실제로 이론적 사고가 작용하지는 않는다 하더라도 질성적 사고가 작동하는 순간에 경험하는 사람이 가지고 있던 지적인 앎과 비지적인 앎 전부가 거의 무의식적으로 작용한다. 따라서 질성적 사고의 내용에는 경험 주체의 지적 요소 전부가 어떤 식으로든지 은연중에 작용하며 질성적 사고의 내용에 반영된다.

이러한 사실을 듀이는 다음과 같이 말하고 있다.

> 감탄사를 발하듯이 순간적으로 이루어지는 판단은 질성적 사고의 순수한 형태를 보여주는 가장 좋은 예이다. 그러한 판단은 즉각적으로 솟아 나오는 것이기는 하지만, 그렇다고 해서 그것이 피상적이라든지 또는 보잘것없는 것으로 생각해서는 안 될 것이다. 때로 그러한 판단은 유치한 형태의 지적 요소만을 가지고 있는 경우도 있지만, 그것은 대체로 오랜 기간 동안 쌓여 온 이전의 모든 경험과 훈련의 결과를 종합적으로 요약하는 것이며, 진지하고 연속적인 사고의 모든 결과를 통합적으로 하나의 주제에 적용하는 것일 수도 있다. 논리적이며 명제로 된 상징이 아니라 상징으로 표현된 원래의 상황만이 무엇이 사실인지를 결정할 수 있게 해 준다. 어떤 상황에서 의미의 포착은 전문적으로 예술을 감상하는 사람이 예술작품을 감상하는 경우에 비유될 수 있으며, 그 상황에서 의미의 포착은 전문적인 감상가의 활동과 유사한 경우에 가장 성공적으로 이루어질 수 있다. 그런데, 그러한 의미의 포착은 과학적 탐구가 시작하기 바로 직전과 끝나고 난 바로 직후에 행해진다(QT: 250).

질성적 사고는 이론적으로 사고된 것이 아니라 느껴진 것이며, 느낌을 통하여 갖게 된 '총체적 포착상태'이기는 하지만, 이 인용문에서도 알 수 있듯이 질성적 사고에 의해 포착되는 것을 지적인 것과 아무런 관련이 없다는 의미에서 비지적인 것으로 보아서는 안 된다. 오히려 그것은 지적인 것을 포함하면서 지적인 것을 넘어서는 것이라는 점에서 '비지적인 것'이다. 그것은 한 개인이 가지고 있는 모든 지적 요소를 총동원하여 직접경험에서 주어지는 의미를 감각을 통하여 직접적으로 받아들이는 것이다. 그러므로 감각은, 특히 너무 기쁜 경우든 슬픈 경우든, 너무 놀라운 경우든 끔찍한 경우든 감동적인 경험의 경우에 그러하듯이, "채 정리되지 않은 수천의 사고가 결합된 덩어리를 일시에 마음에 던져줌으로써 순식간에 마음을 일깨우고 확대시켜 준다"(AE: 2권 183). 이때에 포착되는 총체적 포착상태는 느껴질 수 있을 뿐 이론적으로 사고될 수 있는 것이 아니다. 그것은 질성적 사고만이 포착할 수 있는 것이다. 이러한 질성적 사고의 순간 마음은 이론적 사고를 통해서 알 수 있는 것을 훨씬 넘어서서 보다 강렬하게 그리고 보다 전체적으로 상황을 이해하게 된다.

우리가 실제 경험했던 감동적인 사건을 설명하려고 할 때마다 느끼는 것이지만, 직접적인 경험으로 포착한 것을 언어나 상징을 통해서 다 표현할 수 없다는 것을 자주 경험하게 된다. 예를 들어 2002년 월드컵 8강전에서 스페인과의 경기를 직접 관람한 사람이 있다고 하자. 그 경기 전체는 '하나의 경험'이며, 홍명보가 마지막 페널티킥을 성공시키는 순간은 '하나의 경험'이 완결되는 순간이다. 그 사람이 직접 경기를 보지 못한 친구에게 경기의 감동을 설명해 준다고 하자. 대부분의 사람은 그 순간의 감동을 설명하다가 결국에는 자신의 설명이 직접경험에서 가졌던 절절한 감동을 다 표현하지 못한다는 것을 또한 친구도 그 감동을 다 느끼지 못한다는 것을 깨닫고 결국에 가서는 "네가 직접

그 경기를 보았어야 하는 건데! (참 애석하다!)" 하고는 탄식하듯이 말하게 된다.

이 예에서 잘 알 수 있듯이 구체적 상황에서 인간은 지적인 사고에 의해 알 수 있는 범위, 정상적인 언어와 상징으로 표현할 수 있는 범위를 '훨씬' 뛰어넘는 깊은 의미를 포착하는 질성적 사고의 능력을 가지고 있다. 그러므로 언어와 같은 상징적 매체로는 직접경험을 통해서 얻은 풍부한 사실을 제대로 표현할 수 없다. 그것은 "인간의 사고가 그것을 포착하고 파악하지 못해서가 아니라" 지적 사고를 표현하는 언어와 상징을 가지고는 직접경험을 통해 질성적 사고가 인식하고 사고한 내용을 다 표현할 수 없기 때문이다. "그것은 〔직접경험에서 질성적〕 사고가 경험의 지배적인 성격을 너무도 완전하게 〔다시 말하면 총체적이면서도 강렬하게〕 포착하기 때문이다. 그러므로 언어와 상징을 가지고 그 사고의 내용을 표현하려고 한다면 원래의 사고 내용을 제대로 드러내지 못하게 되며, 결국에는 원래의 사고 내용을 왜곡하는 결과를 낳게 될 것이다."(QT: 296)

2) '하나의 경험'에서 작용하는 통합적 사고

(1) '하나의 경험'의 의미

질성적 사고에서 포착하는 상황의 총체적 질성에 비지적 요소와 지적 요소가 통합되어 있다는 것은 질성적 사고에는 이성적 사고의 내용을 일정 부분 '반영'하고 있다는 것을 시사해 준다. 그럼에도 불구하고 이상의 설명만 가지고서는 질성을 포착하는 것은 질성적 사고의 작용일 뿐 본격적인 이성적 사고의 작용이라고 할 수는 없다. 따라서 질성적 사고는 전체 상황의 질성을 파악하는 데에는 유효하지만, 이성적 사고를 할 때에 질성적 사고는 아무런 역할도 하지 못한다고 생각할 수 있

다. 즉, 질성적 사고가 있다는 것과 질성 속에 지적이고 비지적인 것이 통합되어 있다는 사실을 인정한다 하더라도, 이성적 사고는 논리적 추론이나 산술적 계산을 할 때에 그러하듯이 질성적 사고와는 관계없이 독자적으로 작용한다고 주장할 수 있다. 그렇다면 여전히 사고에는 질성적 사고와 이성적 사고라는 독립된 두 개의 사고가 존재하게 된다.

문제는 이 두 가지 사고의 양태가 과연 인간의 경험과 탐구 과정에서 어떤 방식으로 동시에 통합적으로 작용하느냐 하는 것이다. 이 문제를 본격적으로 검토하기 위해서는 먼저 실제로 행해지는 일상적 경험의 성격을 구조화한 듀이의 또 하나의 경험개념인 '하나의 경험'에 대해 살펴보는 것이 필요하다. 일반사람들이나 전통철학자들은 보통 인식론과 관련해서 경험을 일회적 행동이나 순간적 감각작용으로 보는 경향이 있다. 플라톤은 경험을 체계적인 지적 작용이 거의 없는 일회적 행동이나 무엇인가를 하는 것으로 보았다. 근대 경험론자들도 경험을 모든 지식의 원천으로 보기는 했지만 감각자료를 순간적으로 받아들이는 것으로 보았다는 점에서는 일반사람들의 인식과 중요한 점을 공유하고 있다.

여기에 대하여 듀이는 경험을 일정한 시간을 두고 이루어지는 것으로 보았다. 사실 이 점은 우리가 경험이라는 말을 쓰는 일상적 의미와도 아주 유사한 것이다.[8] 그러므로 하나의 경험은 "우리가 살아오면서 직접 행하고 겪었던 일을 회상하면서 '나는 그러한 (하나의) 경험을 한 적이 있어' 하고 말할 때의 바로 그것을 가리킨다"(AE: 1권 88). 예

8) 이 점에서 듀이도 일반사람들과 같은 인식을 가지고 있다. 그러나 여기까지만 그러하다. 대부분, 철학자들은 일반사람들이 당연하다고 여기는 것 속에 숨어 있는 내면의 속성을 드러내는 일을 한다. 물론 듀이는 경험은 일차적으로 무엇인가를 하는 것이라는 점과 지적인 것을 포함하면서 지적인 것을 넘어서는 인식적 작용이 있다는 것을 종합적으로 고려한다.

를 들면 '하나의 경험'은 즐거웠던 학창시절의 경험, 잊을 수 없는 첫사랑의 경험, 힘겨운 논문작성의 경험과 같이 우리의 실제 삶에서 늘상 일어나는 경험을 가리킨다. 이러한 경험들이 잘 보여주듯이 경험은 어느 순간에 시작되어, 일정한 시간을 가지고 진행되며, 어느 정도 마무리되어 끝을 맺는다. 시작과 과정과 끝이 있다는 것은 일상적인 시간의 흐름 속에서 하나의 단위로 묶어 구별해 낼 수 있다는 것을 의미한다. 바로 하나의 단위로 구별할 수 있기 때문에 그러한 경험은 '하나의 경험'이 된다. 그렇게 하나의 단위로 묶어 낼 수 있다는 것은 시간이 지난 후에도 회상되는 경험이며, 회상될 만한 의미와 가치를 지니고 있는 경험이다. 그런 점에서 '하나의 경험'은 의미 있는 경험이며 가치 있는 경험이다. [9]

여기서 요약적으로 설명한 '하나의 경험'에 대한 설명은 크게 두 가지 측면을 부각시키고 있다. 하나는 '시작과 과정과 끝이 있다'는 점이며, 다른 하나는 '통일된 전체'를 이룬다는 것이다. 이 두 가지 사실은 하나의 경험에서 작용하는 사고의 성격을 밝히는 중요한 단서가 된다.

[9] 듀이는 바람직한 경험, 일상적 경험의 모델이 되는 경험을 '하나의 경험'이라는 개념을 가지고 규정하고 있다. 바로 앞에서 언급했듯이 '하나의'라는 말은 경험의 흐름 속에서 하나의 단위로 묶어 낼 수 있다는 것을 의미한다. 그 점을 제외하면 '하나의'라는 말은 큰 의미가 없다. 간단히 생각하면 '하나의 경험'은 한국어식 의미로 표현하면 우리가 일상생활에서 흔히 말하는 '경험'과 같은 것이다. 그런 경험에 대해서 하나의 단위를 이룬다는 것을 표현하기 위해서 그리고 영어의 경우 문법구조상 명사에는 숫자를 표현하는 부분이 반드시 포함되어야 하기 때문에 '하나의' (an) 라는 관사를 넣어 '하나의 경험'이 된 것일 뿐이다. 예를 들어 '나는 학위논문을 쓰는 경험을 한 적이 있어'라는 한국어식 표현은 영어식으로 말하면 "나는 학위논문을 쓰는 '하나의' 경험을 한 적이 있어" 라고 표현하게 된다. 이러한 언급에서 짐작할 수 있듯이 하나의 경험은 우리가 실제로 경험했던 사건, 즉 일어났던 일 중에서 기억할 만한 의미와 가치가 있는 경험을 가리킨다 (AE: 1권 88).

(2) 역동적 총체성의 인식으로서 질성적 사고

설명의 편의상 먼저 '하나의 경험'은 '통일된 전체'를 이룬다는 점과 관련된 특성을 살펴보자. 사람들은 '오늘 하루는 정말 힘들었어!', 또는 '오늘 모임은 너무 즐거웠어!' 같은 말을 하루에도 수십 번씩 사용한다. 이러한 표현들은 사람들이 일정한 시간 간격을 두고 행해진 경험을 전체를 묶어주는 하나의 성질 또는 질성으로 인식하고 있다는 것을 의미한다. 이러한 언급들에서 잘 알 수 있듯이, 어떤 경험이 하나의 경험이 되는 것은 시간 간격을 두고 행해진 다양한 경험들이 서로 공통된 특징을 가진 하나의 전체가 되기 때문이며, 이럴 경우에야 어떤 경험을 하나의 단위로 묶어 인식할 수 있다. 이런 점에서 하나의 경험은 전체를 하나로 묶을 수 있는 성격적 '단일성', 보다 정확히 말하면 '전체적 통일성'을 특징으로 한다(AE: 1권 87). 문제는 하나의 경험을 '통일된 전체'로 보게 해주는 것이 무엇인가 하는 것이다. 이 문제에 대한 듀이의 대답은 하나의 경험에는 경험의 구성요소들을 하나로 묶어주는 성질, 즉 "질성"이 있다는 것이다(AE: 1권 87). 일정한 시간을 두고 행해진 하나의 경험에는 경험의 진전에 따라 여러 가지 경험대상, 다양한 사태와 국면들, 즉 다양한 구성요소가 존재한다. 하나의 경험을 구성하는 다양한 요소들을 하나의 단위로 묶으려면 다양한 구성요소들을 하나로 묶어주는 질성이 있어야 한다.

　여기서의 질성은 상황의 역동성과 관련된 총체적 질성이다. 우리가 포착하는 질성은 크게 단면적 총체성과 역동적 총체성 두 가지로 나눌 수 있다. 앞에서 언급했듯이 기본적으로 질성은 상황의 총체성에 대한 포착이다. 그런데 우리의 경험이 대면하는 상황은 순간적으로 직면하는 상황도 있지만, 긴 시간 전체를 하나의 상황으로 대면하는 경우도 있다. 전자가 지니고 있는 총체성이 '단면적 총체성' 또는 '순간적 총체성'이라면, 후자가 가지고 있는 총체성은 '역동적 총체성' 또는 '전

체적 총체성'이다.

　그러니까 단면적 총체성이란 짧은 순간, 즉 일정한 시간 흐름의 한 단면에서 상황이 가지고 있는 총체성을 가리킨다. (사실 앞에서 지금까지 언급한 총체성과 총체성의 포착에 대한 설명은 순간적 총체성에 대한 것으로 보아도 좋다.) 예를 들어, 어떤 카페나 방 안에 들어설 때 우리는 깊이 사고하기 이전에 즉각적으로 그곳의 전체적인 분위기가 '좋다'거나 또는 '나쁘다', '잘 정돈되어 있다'거나 '어수선하다', '고급스럽다'거나 '아늑하다'거나 하는 식의 생각, 보다 정확히 말하면 느낌을 갖게 된다. 이것은 카페나 방 안에 들어서는 바로 그 순간에 그 장소에 대한 전체적 질성을 감각을 통해서 받아들인 것이다. 그러한 질성은 그곳에 놓여 있는 전체적 구조와 상태의 특성 때문에 생겨난 것이다. 따라서 그곳에 있는 물건이나 사람의 상태가 모두 그런 것은 아니라고 하더라도 그곳에 있는 구성요소들은 전체로서 볼 때에 그러한 질성을 공유하고 있다고 볼 수 있다. 삶의 거의 모든 순간이 이러한 경험으로 이루어져 있다. 아침에 눈을 뜨는 순간 상쾌한 기분을 느끼는 것, 넋을 잃고 해질녘을 바라볼 때에 황혼의 아름다움을 느끼는 것, 그림을 보는 순간 그림의 분위기를 느끼는 것 등이 모두 질성적 사고에 의해 순간적 총체성을 포착한 결과이다.

　여기에 대하여 역동적 총체성이란 하나의 경험이 이루어지는 전체 시간 동안 역동적으로 변화하는 전체에 대한 질성을 의미한다. 예를 들어, 한 시간의 수업이 '재미있었다'거나 한 학기의 수업이 '유익했다'고 말하는 것이 바로 이런 경우이다. 한 시간 또는 한 학기의 수업이 항상 재미있었던 것은 아니지만 수업이 끝난 후 수업의 전체적 질성을 그런 식으로 포착할 수 있다. 이것은 '하나의 경험'의 전체적 구성이 그렇게 표현할 수 있는 성질을 가지고 있기 때문이다. 이런 점에서 하나의 경험에는 경험 전체의 구성요소들 모두를 관통하며 채색하는 전체적

질성 또는 편재적 질성이 있다(AE: 2권 90). (이 전체적 질성은 구성요소들 모두 그리고 경험의 과정 곳곳에 스며들어가 있다는 의미에서 편재적 질성이라고 부를 수 있다.)10) 여기서 알 수 있듯이 하나의 경험이 갖는 "단일한 특성"은 경험 부분들의 특성이라기보다는 경험 전체의 고유한 질적 특성, 즉 질성에 의해 확인된다. 하나의 경험은 '통합된 질성'을 가지며, 이 질성이 경험 전체의 특성이 된다.11)

이상의 사실에서 추론할 수 있는 결정적인 사실은 인간에게는 '하나의 경험' 전체에 대한 질성을 포착하는 인식작용이 있다는 점이다. 일정한 시간 간격을 두고 하나의 경험에서 행해진 다양한 경험의 구성요소들을 하나의 단위로 묶을 수 있는 것은 그것을 가능하게 해주는 인간의 인식능력과 인식작용이 있기 때문이다. 그러한 다양한 구성요소들을 하나로 묶어주기 위해서는 경험하는 인간이 그것들을 동일한 성질(질성)을 가진 것으로 인식할 수 있는 사고의 능력과 사고작용을 가지고 있어야 한다.

(3) 이성과 질성의 통합적 작용으로서 사고 12)

앞에서 살펴보았듯이 하나의 경험의 두 번째 특성은 하나의 경험은 시간적 간격을 가지고 있는 만큼 시작과 과정과 끝이 있다는 것이다. 예를 들면 논문을 쓰는 하나의 경험은 논문을 쓰겠다는 생각을 하는 순간이 있으며, 실제 논문을 작성하는 과정이 있고, 나아가 논문작성을 마치고 났을 때의 기쁨과 만감의 교차함이 있는 것과 같다. 여기서 시작

10) 여기서 사용되는 '총체적 질성', '전체적 질성', 그리고 '편재적 질성'은 의미상 강조점에 차이가 있다. 자세한 설명은 (AE: 2권 18)에 나와 있는 각주 6을 참고할 것.

11) 하나의 경험의 특성에 대한 보다 자세한 논의를 위해서는 양은주(2000), 이돈희(1993), Jackson(1998: 1장)을 참고할 것.

12) 이 주제에 대한 자세한 논의는 (박철홍, 2011; 박철홍, 2013b)을 참고할 것.

과 과정과 끝이 있다는 것은 하나의 경험이 긴밀한 관련 속에서 진행되고 발전해간다는 것을 의미한다. 또한 하나의 경험은 끝나는 순간에 어떤 형식으로든지 마무리가 되었다는 점에서 완결성을 띠고 있다. 다시 말하면, 하나의 경험은 "시작과 과정과 끝(완결)이 있는 사건"이기 때문에 단순히 흘러가는 경험과는 달리 '하나의 경험'은 다양한 부분들이 연속성을 가지고 연결되어 "경험의 최종 결과 속으로 통합됨으로써 하나의 통일된 전체를 이루는 경험이다"(AE: 1권 86). 따라서 하나의 경험은 그 경험에서 행해진 다양한 활동들이 '통합된 완결 상태'에 이른 경험이다(AE: 1권 91~92). (이런 점에서 하나의 경험은 '완결된 경험'(consummatory experience)이라고 부르는 것이 적절하다.) 그리고 이런 경험은 다른 경험과는 구별되는 그 자체의 고유한 특성과 의미를 가지게 된다.

모든 사건이 그러하듯이 시간 간격을 가지고 있는 '하나의 경험'은 시간적 추이에 따른 경험내용의 변화와 관련하여 시작단계인 일차적 경험의 단계, 중간단계인 반성적 경험의 단계, 그리고 마무리 단계인 완결단계라는 세 단계로 나누어진다. 세 단계 중에서 이성적이고 이론적 사고가 본격적으로 작용하는 단계는 반성적 경험의 단계이다. 이 단계에서의 이성적 사고가 질성적 사고와 통합되어 작용한다는 것은 예술적 활동에서 아주 잘 나타난다. 예술은 기본적으로 질성을 다루는 것이다. 예술가는 작품을 통해서 표현하고자 하는 일차적 질성을 질성적 사고에 의해 포착하면서 본격적인 창작활동을 시작하게 된다. 예를 들어 그림을 그리는 경우에 화가는 한 폭의 완성된 그림에서 표현하고자 하는 전체적인 모습에 대한 총체적인 질성을 갖게 될 때에 창작활동을 시작하게 된다.

이 시점에서 그림을 그리는 반성적 사고의 단계가 시작된다. 이 단계에 들어서면 시작단계에서 포착한 총체적 질성을 어떻게 표현할 것

318

인지 사고해야 한다. 이때의 사고는 이론적 사고이다. 예술가는 시작 단계에서 포착한 총체적 질성을 구체적으로 표현하기 위하여 필요한 구성요소를 결정하고, 선정된 구성요소들을 어떻게 배열할 것인지를 그림을 그리는 전 과정에서 계속해서 사고해야 한다. 또한 화가가 화폭 위에 하나의 선이나 면을 그릴 때에 또는 색을 칠할 때에 바로 그 직전에 그려진 것과 지금 그리고 있는 것, 나아가 다음 그릴 것 사이의 긴밀한 관련을 생각하고 파악해야만 한다. 완성된 그림을 그리기까지의 단계가 반성적 경험의 단계이며, 여기에 사용되는 사고는 이론적 사고 즉 이성적 사고에 해당한다.

그런데 여기서의 이론적 사고는 모두가 전체로서 표현하고자 하는 총체적 질성을 고려하면서 사고하는 것이어야 한다. 화가는 그림을 그리는 매 순간 총체적 질성을 표현하기 위하여 사고하며, 동시에 총체적 질성을 제대로 표현하고 있는지 여부를 검토하는 사고의 순간을 가져야 한다. 이를 위하여 화가는 그림을 그리는 매 순간 새롭게 변화하고 발전하는 질성을 포착해야 하며, 여기서 포착한 질성을 바탕으로 다시 이론적 사고를 전개해야 한다. 이때 작용하는 질성은 적어도 세 가지가 있다. 첫째는 현재까지 그려진 상태에 대한 질성이며, 둘째는 현재 이론적 사고의 결과가 반영될 상태에 대한 질성이고, 셋째는 최종적으로 완성해야 할 상태에 대한 질성이다. 예술가의 이론적 사고는 3중의 총체적 질성을 파악하고 이 질성에 비추어 사고해야 한다. 이때의 이론적 사고는 질성에 의존하는 사고이며, 질성을 위한 사고이다. 화가는 창작과정에서 드러나는 총체적 질성을 가장 적절하게 표현하기 위한 수단으로 이론적 사고를 해야만 한다. 그렇지 않다면 화가는 도대체 무엇을 그리고 있는지 그리고 무엇을 그려야 할지 알지 못할 것이다. 그런 점에서 예술가는 전통철학에서 흔히 규정하듯이 사고하지 않고 행하기만 하는 단순한 '쟁이'가 아니라, 질성을 중심으로 통합적

이며 치밀하게 사고하는 사람들이다(AE: 1권 105).

요약하면 예술가는 창작과정에서 끊임없이 작품을 이루고 있는 구성요소와 구성요소들 사이의 관계에 대한 이론적 사고를 하되, 질성적 전체에 비추어서 사고해야 한다. 그런데 이때에 예술가가 하는 사고를 개념상 질성적 사고와 이론적 사고로 구분할 수는 있지만, 사실에 있어서는 질성적 사고와 이론적 사고가 구분할 수 없는 정도로 통합되어 있다. 보다 정확히 말하면 이 경우의 이론적 사고조차도 이론적 사고와 질성적 사고가 통합된 '질성적 사고'이다. 따라서 어떤 예술가든지 순전히 운에 의해서 창작하는 것이 아닌 한 예술가는 창작활동을 하는 동안 이론적 사고와 질성적 사고가 통합된 '질성적 사고'를 해야만 한다 (AE: 1권 106). 예술가에게 있어 일차적 경험의 양태와 반성적 경험의 양태, 즉 질성적 사고와 이론적 사고는 서로 대립되는 것이 아니다. 두 가지 사고의 양태는 하나의 경험이 완결 상태에 이르기 위해서는 협력적으로 작용해야 하는 사고의 양태이며, 하나의 경험이 진실로 완결된 하나의 경험이 되기 위해서는 동시에 작용해야 하는 사고의 양태이다.

(4) 이성의 통제자로서 질성

《경험으로서 예술》의 가장 근본적인 문제의식이 '일상적인 경험과 예술의 긴밀한 관련성을 확립하는 것'이라는 듀이의 언급에서 짐작할 수 있듯이, 질성적 사고와 이론적 사고의 통합적 작용은 예술적 경험에서만 일어나는 것이 아니다. 상황적 교변작용하는 인간의 모든 활동은 정도상의 차이가 있기는 하지만 모두 질성적 사고와 이성적 사고가 통합된 사고를 한다. 따라서 과학적 탐구의 경험이든 철학적 탐구의 경험이든 '하나의 경험'에서 이루어지는 사고는 반성적 사고의 양태만 사용된다고 생각해서는 안 된다. 흔히 이론적 사고의 과정이라고 생각하는 "탐구는 불확실성이 내포되어 있는 반성 이전의 상황을 이 상황에

포함되어 있는 정리되지 않은 사물이나 사건들이 잘 통합된 전체를 이룰 수 있도록 재구성함으로써, 원래의 상황을 보다 확실하고 통합된 상황으로 변화시키는 체계적이고 의도적인 과정"일 뿐이다(LTI: 104~105). 경험의 발전 구조의 면에서 보면, '하나의 경험'은 일차적 질성적 경험의 단계에서 시작하여 반성적 사고의 단계를 거쳐 또다시 질성적 경험인 완결된 경험의 단계에서 막을 내리게 된다. 탐구하는 경험의 구체적 대상은 경험상황 전체이다. 질성적 사고는 경험상황 전체를 대면하는 것인 만큼 모든 사고의 시작이며 기초가 된다. 이론적 반성적 사고는 반성적 "사고 행위와는 구별되는 그리고 반성적 사고 행위 이전에 일차적 경험에서 포착된 무엇, 즉 경험상황에서 직접적으로 포착된 총체적 질성에 의존할 수밖에 없다"(QT : 259). 반성적 경험의 단계만으로는 '하나의 경험'을 시작하지도 못하며 완결된 상태를 제공해 주지도 못한다. 반성적 사고의 단계는 반성적 사고 이전의 단계와 이후의 단계를 연결시켜 주는 중간단계일 뿐이다.

그러므로 예술가든 과학자든 반성적 경험의 단계는 그 자체로 독립된 것도 아니며, 반성적 사고의 양태가 독립적으로 작용하는 것도 아니다. 근본적으로 어떤 탐구자가 탐구에 착수하는 것 자체가 질성적 경험의 한 부분으로서 불확실한 상황을 포착하는 질성적 경험을 갖게 되면서 그리고 그러한 질성적 경험의 한 부분으로서 불확실한 상황에서 벗어나야 한다고 느낄 때이다. 나아가 사고할 문제뿐만 아니라 사고의 모든 자료를 일차적 경험과 뒤따라오는 질성적 사고에서 얻게 된다. 그러므로 일반사람이나 철학자나 과학자도 이론적 사고를 하는 사람은 누구나 예술가와 마찬가지로 3중의 질성을 동시에 고려하면서 사고를 진행해야 한다. 예술가의 경우와 마찬가지로 질성적 사고에 의해 포착하는 총체적 질성의 인도가 없다면, 탐구자는 무엇을, 어떻게, 그리고 어디로 향하여 탐구해 나아가야 할지, 그리고 무엇을 어떻게 생각해야

할지 결코 알 수 없을 것이다. 뿐만 아니라 질성적 사고에 의해 탐구를 마쳐도 좋다는 승인을 받지 못한다면, 이론적 사고는 어디서 탐구를 종결해야 할지도 알 수 없다. 더욱더 중요하게 질성적 사고에 의해 포착된 문제의식과 문제의 범위에 대한 감이 없다면 탐구는 진정한 사고의 순간과 피상적 사고의 순간을 구분하지 못하고 길을 잃고 말 것이다 (AE: 2권 23). 이런 점에서 이성적 사고 또는 반성적 사고는 질적 특성과 이를 파악하는 질성적 사고를 제외하고는 적절히 작용할 수 없다.

4. 《경험으로서 예술》의 주요 내용과 삶에 주는 의미

1) 하나의 경험에서 작용하는 심미적 질성

지금까지 논의한 핵심적 내용은 크게 세 가지로 요약할 수 있다. 첫째는 듀이의 경험개념에 대한 종합적인 모습이다. 듀이는 이론적 체계가 발전함에 따라 수동과 능동의 특수한 결합, 상호작용, 교변작용, 상황, 일차적 경험과 반성적(이차적) 경험, 그리고 '하나의 경험'으로 이어지는 일련의 경험개념들을 제시하였다. 여기서는 '하나의 경험'이라는 개념을 중심으로 여러 개념들을 종합하면서 듀이 경험개념의 전체적인 모습을 보여주려고 노력하였다. 그리고 이 과정에서 전통철학의 이원론을 극복할 수 있는 듀이의 형이상학적 관점을 드러내려고 하였다.

둘째는 질성적 사고의 존재와 성격이다. 전통철학의 이원론을 극복하는 경험개념에 대한 논의는 결국 경험에는 질성적 사고가 작용한다는 것을 보여주는 데에 있다. 상황적 교변작용으로서 경험개념에서 잘 알 수 있었듯이, 인간은 교변작용의 덩어리인 상황 속에 존재한다. 상황 속에 존재하는 인간은 살아 있는 모든 순간에 총체성을 가진 상황을

대면하게 되어 있다. 총체적 상황과 교변작용하는 인간은 질성을 포착하는 거의 자연적이고 본능적인 사고의 능력을 가지고 있다. 다시 말하면 질성적 사고는 상황 속에 존재하는 인간에게 자연스러운 것이면서 필연적인 사고방식이다. 구태여 말하자면 인간에게 주어진 선천적 사고능력이 있다면, 데카르트의 주장과는 정반대로, 그것은 바로 질성적 사고의 능력이다. 짐작건대, 여기에 반하여 이성적 사고능력은 인류가 진화하면서 세상에 효과적으로 적응하기 위하여 발생한 것이며, 그리고 질성적 사고 내용을 설명하기 위하여 진화하면서 개발되었을 것이다.

셋째는 '하나의 경험'에서는 질성적 사고와 이성적 사고가 통합적으로 작용한다는 것이다. 전통철학에 의하면 이성은 자율적인 것으로 간주되었다. 자율적인 것으로서 이성은 언제 작동하며 언제 작용을 멈출지를 판단하는 것도, 나아가 이성적 사고 내용의 타당성을 판단하는 기준도 이성 내부에 있다. 그런데 듀이에 의하면 예술가의 창작활동에서 잘 볼 수 있었듯이, 질성적 사고는 거의 본능적이며 근본적인 사고작용이다. 여기에 반해 이성적 사고는 질성적 사고에 의해 작동되며, 질성적 사고에 의해 제기된 문제를 해결하기 위한 수단으로서 작용을 시작한다. 그리고 질성적 사고 내용이 어느 정도 달성되었을 때, 즉 질성적 사고가 작용을 멈추어도 좋다고 승인할 때에 이성적 사고는 작용을 멈추게 된다.

앞에서 다룬 경험의 성격, 질성의 존재, 질성적 사고와 이성적 사고의 통합으로서 질성적 사고의 성격에 대한 이해는 한편으로는 《경험으로서 예술》 1~3장의 논의를 제대로 이해하기 위해서 필요하며, 또 한편으로는 1~3장의 논의(나아가 《경험으로서 예술》 전체)의 중요한 결론이기도 하다. 그런데 '하나의 경험'과 관련된 경험과 사고의 성격을 논의할 때에 듀이가 궁극적으로 말하려고 하는 것은 '하나의 경험'

에는 질성적 사고의 중요한 측면으로서 '심미적 성질' 즉 '심미적 질성'
이 있다는 것이다(AE: 1권 92~99). 어떤 점에서 보면 이 심미적 질성
의 성격을 풍부하게 밝히는 것이야말로 《경험으로서 예술》의 기본적
과제라고 할 수 있다. 이 점은 좀더 자세히 살펴볼 필요가 있다.

앞의 설명에서 짐작할 수 있듯이 '하나의 경험'은 모두 시작 단계에
서는 미결정된 상태, 무엇이 어떤 식으로 전개될지 예측할 수 없는 상
태에서 시작한다. 그것이 한 학기의 수업이든, 첫사랑의 경험이든, 학
회의 발표시간이든, 결혼식과 같은 행사이든 간에 모두 그러하다. 경
험을 시작하는 단계에서 미결정 상태에 있다는 것은 시작단계에는 경
험을 구성하는 요소들 사이에 조화와 균형과 질서와 체계가 확립되어
있지 않다는 것을 의미한다. 경험의 과정은 미결정 상태에 있는 경험
을 완결된 상태로 만들어가는 것이다. 이때 경험이 제대로 진행되고
있는지 그리고 경험이 끝났을 때에 잘 마무리되었는지를 판단하는 궁
극적 기준은 앞의 예술가의 경우와 같이 질성적 사고가 하는 것이다.
경험하는 사람은 경험의 과정에서 조화와 질서가 있는 통합된 경험을
만들기 위해 사고할 때에 반드시 그리고 가장 먼저 있어야 할 것이 상
황 전체의 발전과정의 성격을 포착하는 질성적 사고이다.

일반사람이든 예술가든 경험이 하나의 완결된 경험이 되기 위해서
는 질성적 사고에 의지하여 사고해야 한다. 경험하는 사람은 누구나
예술가와 마찬가지로 3중의 질성적 사고의 내용을 참조하면서 하나의
경험이 조화와 균형과 질서와 체계를 갖출 수 있는 방안을 찾기 위해
이론적 사고를 해야 하며, 행동해야 된다. 그런 만큼 조화와 질서를 찾
아가는 경험의 진행과정에는 기·승·전·결과 같은 '리듬적' 요소가
생겨나게 된다. 리듬적 발전과정을 거치면서 조화와 균형과 질서와 체
계를 갖출 수 있도록 경험의 구성요소들 사이에 긴밀한 통합이 이루어
진다는 것은 예술적 경험의 중요한 특징이다. 인간 경험 속에 들어 있

는 이러한 특성이 바로 경험의 '심미적 성질'이며, 경험하는 사람이 질성적 사고에 의해 심미적 성질을 포착한 것이 '심미적 질성'이다.

이러한 심미적 질성의 예는 한 곡의 노래를 작곡하는 경우에 잘 엿볼 수 있다. 노래를 작곡하는 사람은 노래 전체를 통해서 표현하려는 느낌과 정서라는 전체적 질성이 있다. 노래를 구성하는 하나하나의 음이나 마디들은 각각 독립된 것으로 존재하는 것이 아니다. 노래를 구성하는 각 부분들은 전체로서의 질성을 표현하기 위한 수단으로 동원된 것들이다. 전체로서의 질성을 적절히 표현할 수 있으려면 각 요소와 부분들이 적재적소에 배치되어야 한다. 적재적소에 배치되어 있을 때에 노래를 구성하는 요소와 부분들이 전체로서의 질성을 표현하는 데에 충돌을 일으키지 않고 서로 조화와 균형을 이루게 되며, 전체로서의 질성을 잘 표현할 수 있도록 일정한 질서와 체계를 갖추게 된다. 이때 한 곡의 노래는 리듬 있는 전개과정 속에서 전체로서의 질성을 적절하게 표현할 수 있다. 요약하면 한 곡의 노래는 노래를 구성하는 요소와 부분들이 일정한 심미적 질성을 지닐 수 있도록 만들어진 것이다.

이것을 일반화해서 말하면 일정한 시간을 두고 이루어지는 인간이 하는 모든 활동에는 이와 유사한 심미적 질성이 작용하고 있다. 다시 말하면 모든 경험에는 어느 정도 완벽한가 하는 정도상의 차이가 있기는 하지만 심미적 질성을 지니고 있다. 그리고 인간은 경험의 과정에서 시시각각 발전되어 가는 심미적 질성을 포착하고 있으며, 그러한 순간적 질성을 포착하는 가운데 전체로의 질성을 동시에 포착하고 있다. 그럴 때에 사람들은 경험이 어디로 나아가고 있는지, 적절히 행해지고 있는지의 여부에 대한 판단이 가능하다. 이 점에서 '하나의 경험'은 언제나 심미적 질성을 지니고 있다.

2) 일상적 삶과 예술의 연속성

'하나의 경험'에서 작용하는 '심미적 질성'이 바로 경험 속에서 실제로 작용하는 예술적인 것, 즉 예술적 요소이다. 그러니까, 심미적 질성 즉 예술적 요소는 예술가의 경험에만 존재하는 것이 아니다. 듀이가 '하나의 경험' 개념을 정립하면서 경험 속에 작용하는 심미적 질성을 언급한 배경에는 인간이 하는 의미 있는 경험에는 모두 심미적 질성이 작용한다는 것을 보여주기 위한 것이었다.

듀이의 철학에서 보면 학자든, 예술가든, 일반인이든 삶은 '하나의 경험'들로 점철되어 있다. 물론 각자의 삶과 경험에서 중심 되는 목적은 다르다. 학자는 지식을 추구하는 것을, 예술가는 예술작품을 창작하는 것을, 일반사람은 일상적인 삶의 욕구를 충족하는 것을 주된 목적으로 한다. 이처럼 목적에서는 서로 차이가 있지만, 목적을 이룩하기 위한 경험이 '하나의 경험'이 되려면 그 경험에는 반드시 질성적 사고와 심미적 질성이 작용해야 한다. 심미적 질성을 중심으로 보면 인간이 하는 모든 활동은 예술적 활동의 하나로 보게 된다. 즉, 듀이 철학의 관점에서 보면, 일상적 경험이나 "과학도 일종의 예술 … 즉 무엇인가를 하는 것이다". 넓은 의미에서 예술은 경험에 의하여 마주치는 자연 상태에 있는 사물이나 사건을 인도하여, 경험 주체에게 풍부한 의미가 내재된 경험, 즉 자연이 "완결된 최상의 상태"에 이르는 것을 경험하게 해주는 것이다(EN: 358). 인간이 하는 활동은 제대로 행해진 것이라면 모두가 '하나의 경험'이며, 예술적 성격을 띠게 된다.

예술가의 창작의 원천은 자신이 직접 경험한 '하나의 경험'이다. 예술가는 하나의 경험의 과정에서 질성적 사고를 통해서 포착한 강렬한 삶의 의미, 자신이 직접 경험한 사태에만 들어 있는 고유하며 독특한 의미를 구체적인 작품으로 표현하는 사람들이다. 이런 점에서 듀이는 진정

한 예술은 순수한 이성적 사고의 산물도, 모방의 결과도, 단순한 상상이나 환상의 산물도, 유희나 여흥을 위한 것도 아니다. 이러한 예술은 우리의 일상적이고 치열한 삶의 현장과 긴밀한 관련이 없다. 듀이에게 있어 예술은 웃고 울며, 무엇인가를 성취하고 실패하는 우리의 일상적인 삶의 과정과 분리된 것이 아니다. 오히려 예술작품은 그러한 삶에 충실하며 그러한 삶을 애정을 가지고 바라볼 때에 갖게 되는 통찰의 결과로 생겨나는 것이다. 그리고 그것은 일상적인 삶의 과정에서 갖게 된 삶의 '새로운 의미와 통찰'을 포착하고 표현하려는 강렬한 욕구의 결과이다. (따라서 예술작품은 독창적이며 새로운 것이다.) 예술가는 물론 삶의 경험에서 획득된 질성적 사고의 결과를 다른 사람들에게 제대로 전달하기 위하여 고민하는 동안에 질성적 사고의 내용을 담을 적합한 표현매체를 선택하고, 그러한 표현매체를 가지고 포착한 내용과 의미를 적절하게 표현할 수 있는 '형식'을 창안해 내며, 표현매체와 형식을 통하여 질성적 사고의 내용을 잘 전달할 수 있는 리듬적 성격을 찾아낸다.

3) 예술적 경험을 통한 아름다운 삶의 추구

(1) 지식과 도덕에 대한 아름다움의 우선성

지금까지 이 글 전체를 통해서 언급한 경험에 대한 생각, 질성적 사고에 대한 생각, 심미적 질성에 대한 이해를 바탕으로 듀이는 4장부터 10장까지는 예술작품을 창작하는 예술가의 실제 경험에서 이루어지고 있는 사고의 성격과 활동의 내용을 미세하면서도 자세하게 분석하고 있다. 4장에서 10장에 이르는 목차에서 볼 수 있듯이, 이 부분에서 듀이는 경험철학의 관점에서 예술의 성격을 밝히는 데에 관련된 중요한 주제들을 전통적인 관점과의 대조 속에서 논의하고 있다. 그렇게 함으로써 듀이는 예술과 일상적 삶과의 긴밀한 관계를 부정하는 불필

요한 형이상학이 없는, 그러면서 지금까지의 예술철학에 대한 논의에서는 찾아볼 수 없는 독창적 예술철학을 제시하고 있다. 이 과정에서 듀이는 이원론적 관점과는 전혀 다른 관점에서 사고, 감정, 주체와 객체, 본질, 지식, 마음, 자아, 탐구대상의 성격 등 서양철학의 핵심적 주제에 대한 새로운 해석을 제시한다.

이러한 논의들을 바탕으로 11~12장에서 듀이는 전통철학과는 전혀 다른 주체와 객체의 관계, 마음의 개념과 작용, 본질과 지식의 의미, 그리고 자연의 구성원으로서 질성의 복원 등 이원론을 극복하고 전통철학을 재구성하는 듀이 철학의 전체적인 모습을 보여준다. 요약하면, 《경험으로서 예술》에서 경험의 예술적 측면에 대한 섬세한 분석을 통하여 경험의 성격을 보다 분명하게 함으로써, 듀이는 경험철학의 보편성과 정당성을 보다 굳건하게 확립하고 있다. (앞에서 다룬 경험개념과 질성적 사고에 대한 자세한 설명은 4~10장에서 다루고 있는 예술의 성격에 대한 논의를 이해하는 데에 필요하며, 11장과 12장에서 다루고 있는 핵심적 내용과도 긴밀한 관련이 있다.)

13장과 14장은 예술론과 예술론에 근거하여 재구성된 듀이 철학이 인간 삶과 문명에 주는 의미를 논의하고 있다. 전통철학에 의하면 삶과 지식 및 도덕 그리고 예술은 서로 분리된 것이며, 나아가 대립되고 갈등하는 위치에 놓이게 된다. 이성과 경험 그리고 이론(지식)과 실천의 분리에 뿌리를 둔 이성중심주의는 지식과 도덕과 예술, 3자의 분리와 이 3자와 일상적 삶의 분리를 낳고 말았다. 앞에서 누누이 언급했듯이 전통철학의 이성중심주의는 지적으로는 진리를, 윤리적으로는 보편적 도덕성을 삶의 중심에 두게 된다. 아리스토텔레스의 《니코마코스 윤리학》에 잘 나타나 있듯이, 지식은 순수이성(또는 이론이성)에 의한 것이며 '관조'에 이르게 하는 것이다. 여기에 반하여 도덕은 실천이성에 의한 것이며 '중용'의 상태에 이르게 하는 것이다. 여기서 순수이

성을 사용하는 관조는 실천이성을 통해서 얻게 되는 중용보다 더 중요한 행복의 원천이며 상위에 있는 것이다.

이성을 중시하는 관점에서 보면, 행동과 실천이 중심이 되는 예술적 활동은 이성이 아니라 정서와 관련된 것이며 기술적인 것이었다. 따라서 예술은 지적 활동이나 도덕적인 것과 무관한 것이며 열등한 영역으로 간주되었다. 예술은 정서적 충족을 목적으로 하는 것으로서 개인의 취향이나 향락을 위한 것으로 치부되었다. 비슷한 논리에서 일상적 삶은 실제적 유용성이나 직접적 만족을 주는 욕망과 쾌락만을 추구하는 것으로 인식된다. 실제적 활동과 목적을 중심으로 하는 일상적 삶은 지식을 추구하는 일이나 예술을 향유하는 일과는 관계가 없는 것이며, 도덕과는 대립되는 것으로 간주되었다. 그렇게 함으로써 실제로 인간 삶이 영위되는 일상적인 삶의 세계는 진지한 지적, 도덕적, 예술적 탐구의 관심에서 벗어나게 된다. 그 결과는 지식과 가치와 예술의 진지한 탐구에서 방치된 삶의 황폐화이다.

그렇다면 '철학의 재구성'의 완성으로서 예술에 대한 듀이의 논의가 삶과 문명의 재건에 주는 의미는 무엇인가? 여기에 대한 역자의 대답은 '예술적 경험을 통한 아름다움이 충만한 삶'에로의 안내와 인도이다. 예술적 경험을 통한 아름다움이 충만한 삶에로의 인도를 위하여 먼저 검토되어야 할 것이 '아름다움의 우선성'이다.

전통철학은 아름다움보다는 지식과 도덕을 인간 삶에 중심적인 것이라고 생각하였다. 그러나 이성중심주의가 주장하는 진리나 보편적 도덕성은 '선험적인' 것이며, 그런 점에서 실제 삶과 분리된 '관념적인' 것이다. 무엇보다도 세상의 본질을 그대로 반영한다고 가정하는 보편적 지식과 인간의 본성을 반영하는 도덕적 원리는 아무나 발견할 수 있는 것이 아니다. 그것은 이성을 최고도로 능숙하게 구사할 수 있는 천재만이 가능한 일이다. 보통 사람들은 진리나 보편적 도덕규범을 탐구

할 능력이 없다. 보통 사람들은 천재가 탐구한 지식과 도덕규범을 받아들이는 소비자로서의 삶을 영위할 수 있을 뿐이다. 바로 이런 의미에서 '지적·도덕적 제국주의'가 성립한다.

그런데, 그러한 것들은 보편적이라는 탈을 쓰고 있기는 하지만, 따지고 보면 천재의 삶에서만 의미를 갖는 것일 뿐이며, 엄밀하게 말하면 보통 사람들의 삶과는 무관한 것에 지나지 않는다. 그러한 것들이 보통 사람들에게 보편적인 것으로 부과될 때, 그것은 일종의 강제이며 의무로서 작용하게 된다. 이러한 선험적인 지식과 도덕의 독재적 성격에 반기를 든 대표적인 사상가가 바로 니체이다. 니체에 의하면 그러한 지식과 도덕을 따르는 삶은 노예적 삶일 뿐이다. (푸코는 이러한 지식과 도덕의 보편성의 허구를 드러내려고 노력하였다.)

이성의 독재와 허구를 경험철학을 통해서 낱낱이 파헤친 듀이는 삶의 희망을 예술에서 찾고 있다. (이것은 니체의 경우도 마찬가지이다. [13]) 보다 줄여서 말하면 《경험으로서 예술》 14장에서 문명의 재건을 위한 제언은 예술적으로 충만한 삶에 기초한 문명의 재건으로 집약된다. 예술적 관점에서 삶과 문명을 재편하는 아이디어의 핵심은 예술을 중심으로 지식과 도덕과 예술의 3자 사이의 긴밀한 관계를 확립하는 것이다. 이 3자 사이의 긴밀한 관련을 맺는 토대는 '하나의 경험'을 통한 아름다움의 향유, 한마디로 아름다움이다. 요약하면 《경험으로서 예술》에 제시된 철학은 키츠의 시를 이용하는 부분에서 잘 나타나있듯이 "아름다움이 진리이며 진리는 아름다움이다(AE: 1권 80~84)"라는 명제와, 나아가 명시적으로 주장하고 있지는 않지만, '아름다운 것이 도덕적인 것이며, 도덕적인 것은 아름다운 것이다'라는 명제가 진실임을 보여주는 것이다.

13) 이 점에 대해서는 박찬국(2014: 179 이하)을 참고할 것.

선험적 가정 없이 창세기에 나타난 하나님의 창조 과정을 살펴보는 것이 '아름다움의 우선성'이라는 듀이의 생각을 이해하는 데에 도움이 될 것이다. [14] 불경하다는 생각을 잠시 접어 두고, 하나님을 예술가나 보통 사람과 같이 무엇인가를 만드는 일을 하는 분으로 생각하기로 하자. 사실 하나님은 엿새 동안 '아름다운' 우주 전체를 창조하였고, 지금도 이 세상을 보다 '아름다운' 곳으로 만들기 위해 일하고 있다고 할 수 있다. 창세기를 읽어 보면 하나님은 천지창조의 중간중간에 또는 하루의 창조를 마치고 나서 그리고 결정적으로 천지창조를 다 끝마치고 나서 '보기 좋다'고 말씀하셨다. 천지창조를 끝마치고 '보기 좋다'고 말씀하신 것에 비추어 보면 천지창조를 시작하기 전에 보기 좋은 우주, 즉 창조할 '전체 우주의 아름다움'에 대한 질성적 사고가 먼저 있었다. 그리고 엿새 동안의 천지창조는 이 질성적 사고의 내용을 구체적으로 표현한 것이다.

하나님이 창조한 우주에는 이른바 자연의 운행 원리에 해당하는 자연의 법칙이 수도 없이 많이 숨겨져 있다. 그런데 진리인 자연의 법칙들은 그 자체가 독자적으로 존재하는 선험적인 것이 아니라, 창조하는 세상을 아름다운 세상으로 만들기에 적합하도록 창안된 것이다. 그러한 자연의 법칙들이 진리인 것은 자연의 법칙에 따라 운행되는 이 세상이 하나님이 보시기에 아름다웠기 때문이다. 아름다움은 자연의 운행 원리들을 생각하게 하는 단초였다. 짐작건대 하나님은 창조 과정에서 수많은 운행 원리들을 생각해 보았을 것이며, 수백 가지나 되는 원리들의 조합을 상상해 보았을 것이다. 이러한 과정을 거쳐 가장 아름다운 지금의 우주를 만들었을 것이다. 그러니까 하나님이 지금 이 우주에 들어 있는 우주의 운행 원리를 자연의 법칙으로 선별하는 최종적인 판단 근거는 아름다움이다. 한마디로 아름다움이 곧 진리이다.

14) 이 문제에 대한 자세한 논의는 박철홍(2013a)을 참고할 것.

이와 마찬가지로, 아름다움은 하나님이 창조할 우주에서 살아갈 인간들에게 바람직한 삶, 가치 있는 삶이 무엇인지를 결정하는 척도가 된다. 이런 관점에서 보면 도덕규범이라는 것도 선험적인 것이 아니라, 인간들의 아름다운 삶을 살 수 있는 조건과 환경을 만들기 위하여 고안된 것이다. 그렇다면 천지창조를 하는 하나님에게 있어서 아름다움은 지식의 준거이면서 도덕의 근거이다. 다시 말하면 아름다움이 진리이며, 아름다운 것이 도덕적인 것이다.

(2) 삶의 예술화를 통한 삶의 구원

이상의 설명에서 알 수 있듯이, 듀이의 예술철학은 인식론적으로 '아름다움의 우선성'을 주장하고 있다면, 삶의 가치적 측면에서는 '아름다움을 향유하는 삶'을 지향하고 있다. 그렇게 함으로써 아름다움을 중심으로 지식과 도덕과 예술 사이의 긴밀한 관련을 회복하고 있으며, 이 3자와 일상적 삶의 세계와의 관계를 회복하고 있다. 이때 듀이가 궁극적으로 염두에 두고 있는 것은 경험으로 점철된 인간 삶을 아름다움을 향유하는 삶으로 만드는 데에 있다고 할 수 있다. 마지막으로 이 점을 좀더 자세히 살펴보자.

하나의 경험과 질성적 사고의 아이디어를 중심으로 전개된 지금까지의 논의의 지향점은 두 가지로 요약할 수 있다. 하나는, 인간이 살아가면서 하는 정신적이고 실천적인 모든 활동의 정점에는 아름다움의 추구가 있다는 것이다. (이것은 인간 삶의 정점에 이론이성에 의한 관조가 있고, 그 다음에 실천이성에 의한 중용이 있다는 전통철학의 관점과 대조되는 것이다.) 다른 하나는, 철학자의 삶이든, 예술가의 삶이든, 도공의 삶이든, 청소부의 삶이든 모든 사람의 삶에는 예술적 속성이 내재하고 있다는 것이다. 여기서 예술은 삶을 구성하는 다양한 요소들을 적절히 재구성하고 통합하여 '하나의 경험'이 되게 함으로써 심미적 질

성이 풍부한 삶을 만드는 활동을 가리킨다. 예술 즉 '심미적 질성은 삶 즉 실천적 활동인 경험 속에 내재하는 특성'이다. 실천적 활동에 내재하는 것으로서 예술과 예술작품도 일차적으로는 명사형이 아니라 동사형이다. 그러니까 예술작품은 예술가의 생산물(art product)을 의미하는 것이 아니라, 예술적 경험이 작용하는 삶(the work of art) 그 자체이다(AE: 1권 323). 따라서 듀이의 예술철학이 지향하는 삶은 예술품을 생산하는 삶이 아니라, 심미적 질성을 향유하는 삶이다.

모든 사람들이 심미적 질성을 향유하는 삶이 가능하려면 가장 먼저 요청되는 것이 예술을 바라보는 관점의 변화 — 예술은 모든 사람의 실천적 활동 즉 삶 속에 내재하고 있는 특성이라는 것을 인정하는 것 — 이다. 일단 이러한 관점의 변화가 일어났을 때에 삶 속에 내재한 심미적 질성을 향유하는 방법에는 어떠한 길이 있는가? 여기에는 우선 두 가지 길이 있다. 하나는 각자 수행하는 일상적 삶 속에서 예술을 향유하는 삶을 사는 것이며, 다른 하나는 삶을 예술적인 삶으로 만드는 것이다.

우선 일상적인 삶 속에 예술이 내재하고 있다면 예술은 예술가의 전유물이 아니라, 누구나 향유할 수 있는 것이다. 그런데 응용예술과 순수예술을 구분하고 순수예술만을 예술이라고 하는 관점에 의하면, 예술가가 아닌 사람들의 삶은 예술적 경험을 향유할 수 없다. 순수예술의 관점에서 보면 예술적 경험은 예술적 천재에게만 허용된 것이며, 예술작품의 생산도 예술적 천재들만이 할 수 있는 것이다. 설령 일반 사람들이 예술품의 생산자가 된다 하더라도 그것은 예술작품이라고 할 수도 없는 초라한 것에 지나지 않는다.

이때 예술가가 아닌 사람들이 예술을 향유하는 방식은 예술의 소비자가 되는 길밖에 없다. 예술가가 아닌 사람들의 예술적 경험은 주로 미술관이나 공연장 또는 박물관을 통해서 이루어진다. 이 경우에 예술은 철학적 탐구이든, 과학적 연구이든, 도자기를 굽는 일이든 현실의

삶에서 성취하려고 애쓰는 일들을 잠시 접어 두고 즐거운 시간을 갖거나, 피곤에 지친 심신을 달래거나, 영혼을 정화하는 일이 된다. 물론 이런 것도 인간이 가질 수 있는 예술적 경험의 중요한 일부분이 될 수 있다. 그런데 이러한 예술은 자신의 삶의 경험의 한 부분이 되지는 못한다. 그것은 한순간의 갈증을 푸는 것일 뿐이다. 그리고 이런 식의 예술은 삶의 여유가 있는 부유한 계층이나 누릴 수 있는 것이다. 박물관식 예술관이나 순수예술 중심의 예술관에서 보면 일반사람들에게 예술적 삶의 기회는 거의 없거나 있다 하더라도 매우 빈약한 것이 되고 만다.

이와는 반대로 예술이 '하나의 경험'에 내재하고 있는 중요한 특성이라는 것을 인정한다면, 예술은 사람들의 울고 웃는 그리고 고된 노동을 하는 실제 삶의 경험과 긴밀한 관련을 맺게 되며, 모든 사람들이 예술적 경험을 향유할 가능성이 풍부해진다. 예를 들어 이제 막 그림과 글을 배운 어린 자식이 부모에게 써준 축하카드를 생각해 보자. 이 카드는 부모 자신의 삶의 경험과 긴밀한 관련 속에서 자녀에 의해 창작된 것이다. 이 보잘것없는 카드가 부모에게는 아이를 키우면서 바친 온갖 노력과 수고를 대신하고도 남는 엄청난 의미가 있다. 그리고 이 카드는 평생을 두고 보아도 싫증나지 않으며, 노년이 되어서도 성장하여 멀리 떨어진 자식의 사랑을 느낄 수 있는 것으로 작용한다. 적어도 그 부모에게는 경제적 가치가 주는 만족감을 제외하면 그 그림은 레오나르도 다빈치의 〈모나리자〉보다도 더 의미 있고 가치 있으며, 삶을 풍성하게 해주는 것이 된다. 이처럼 천재적 작가의 작품만을 예술작품으로 보는 전통적 관점으로부터 인식을 전환하게 되면, 우리의 삶은 아름다움을 향유할 수 있는 풍부한 가능성을 가지게 된다.

보다 더 중요한 것으로서, 모든 사람들이 예술을 향유하는 길은 삶 자체를 예술적인 것으로 만드는 것이다. 한마디로 말하면 예술적 관점의 전환이 궁극적으로 추구하는 것은 '삶 자체의 예술화'이다. 흔히 사

람들이 말하듯이 우리는 우리가 원하는 인생을 만들어가는 인생의 예술가이다. 우리의 삶은 다양한 구성요소들로 이루어져 있다. 우리의 삶에는 지적, 도덕적, 종교적, 예술적, 경제적, 사회적 등 다양한 측면이 함께 공존하며, 이루 말할 수 없는 다양한 삶의 요소들이 얽혀져 있다. (삶을 구성하는 다양한 요소들이 충돌하고 갈등을 일으킬 때 삶은 황폐화된다.) 삶의 다양한 구성요소들이 조화와 균형을 이루고 질서와 체계가 잡힌 삶, 그리하여 다양한 삶의 구성요소들이 통합되어 리듬 있게 전개되는 삶은 심미적 질성이 풍부하게 드러나게 되며, 그만큼 삶은 예술적인 것이 된다. 그런 삶이 있다고 하면 그 삶은 다양한 삶의 구성요소와 측면들이 서로 조화와 균형을 이루는, 이른바 중용적 삶이라고 할 수 있다. 이런 삶이 개인뿐만 아니라 사회에서 구현된다면 그 삶은 행복한 삶이며 살 만한 가치가 있는 의미 있는 삶이라고 할 수 있다. 바로 이런 삶이 듀이의 경험이 지향하는 아름다운 삶이다.

종합하면, 듀이는 정신과 육체, 이성과 경험, 이론과 실천을 분리하는 전통철학의 이원론을 극복하는 것을 철학의 근본 과제로 삼았다. 이원론에 의하면 정신적 활동에 종사하는 순간이 의미 있는 삶을 사는 것이 된다. 그렇지만 철학자라고 하더라도 여전히 이론적 사고를 하지 않는 삶의 순간들은 물질적 이익이나 실제적 욕망을 추구하는 저속한 삶을 사는 것이 되고 만다. 어쨌든 그 결과는 사람들의 삶이 정신적 만족을 추구하는 순간과 물질적 욕망을 충족하는 순간으로 이원화되고, 대부분의 시간을 육체적 활동을 하면서 살 수밖에 없는 인간 삶은 편협하고 소외되고 황폐한 것으로 보게 되었다.

여기에 대하여 듀이는 이성과 경험, 이론과 실천, 사고와 활동을 통합하는 철학체계를 바탕으로 육체를 사용하는 실제적인 삶이 아름다움의 원천이라는 것을 확립하는 새로운 삶의 철학을 확립하였다. '하나의 경험'에 대한 분석에서 살펴보았듯이, 삶 속에서 작용하는 예술

인 심미적 질성은 정신작용 속에 존재하는 것이 아니라, 정신작용을 포함하는 실천적 활동 속에 내재하는 것이다. 예술의 성격에 대한 이러한 전환을 기초로 하여, 듀이는 삶 속에서 작용하는 아름다움의 성격과 구조를 밝힘으로써 사람들이 추구하는 활동 속에 진정한 아름다움의 원천이 있다는 것을 보여주었으며, 모든 사람들이 아름다움을 향유할 수 있다는 것을 가르쳐 주고 있다.

전통철학자들이 아무리 우겨도 인간으로서 육체 없는 정신만의 삶을 사는 방법은 없다. 육체를 가지고 있는 한 인간은 철학자든, 과학자든, 도공이든, 청소부든지 간에 노동하는 삶을 살 수밖에 없으며, 육체가 겪는 온갖 고통을 온몸으로 느끼며 살 수밖에 없다. 그야말로 인생은 고해이며, 환란이 반복되는 시지프스적인 삶의 연속일 수밖에 없다. 전통철학이 여기에 대한 처방은 정신세계로의 도피였다. 그러나 이것은 관념적 도피일 뿐 실제로는 불가능하다.

여기에 대한 듀이의 처방은, 노동하는 삶을 살 수밖에 없지만 예술적 성격과 구조에 적합한 삶을 살아서 우리의 삶이 '하나의 경험'이 된다면 그 모든 순간들을 '아름다움'으로 승화시킬 수 있다는 것이다. 성경에 나오는 표현을 빌려 강조해 말하면, '환란 속에 기쁨'이 있다. 육체를 사용하는 노동이 고통의 원천이기는 하지만, 반대로 고통이 없다면 기쁨도 아름다움도 없게 된다. 시지프스의 삶은 순간들만을 보면 고통의 순간들로 점철되어 있는 것으로 보이지만, 예술적 창작이라는 전체적 관점에서 보면 그 자체가 기쁨의 원천이며, 바위를 밀어 올리는 고통스러운 노동이 아름다움을 향유하는 순간이 된다. 이것이 바로 듀이가 발견한 창조주가 숨겨 놓은 삶의 비기이며 은총이었다.

고통 속에 살 수밖에 없는
그대들이여!

그 고통 속에
진정한 아름다움과
해탈의 길이 있으니
고통 속에 내재하는
예술적 삶의 길을
발견하고 향유하는 자에게
천국이 가까이 있느니라!

바로 이것이 육체를 가지고 있어 어쩔 수 없이 고통 속에 살 수밖에
없는 인간들에게 듀이의 철학이 전해주는 '행복에의 초대장'이며, 고
통받는 사람들을 향하여 외치는 '구원의 복음'이다. 짐작건대 이러한
삶의 속성을 간파한 칼릴 지브란도 《예언자》의 목소리를 빌려 고통을
이렇게 예찬했으리라! (박철홍 역, 2004: 93~94).

그대들은 고통은 그저 괴로운 것이요
신의 노여움이라고 생각한다.
그러나 고통이 무엇인지 진실로 이해하게 된다면
그대들은 놀라운 삶의 신비를 깨닫게 되리라.
(중략)
만일 매일매일 일어나는 모든 일들을
경이로운 마음으로 바라볼 수 있다면
그리하여 즐거움도 고통도 모두
신이 우리를 위해 예비해 둔 것이라는
사실을 깨닫게 된다면
고통도 기쁨만큼이나 경이로운 일이며
신의 축복임을 알게 될 것이다.

참고문헌

박찬국(2014), 《초인수업: 나를 넘어 너를 만나다》, 파주: 21세기북스.

박철홍(1994), "경험 개념의 재이해: 듀이 연구에 대한 반성과 교육학적 과
　　　제", 강영혜·곽덕주·나병현·박철홍·유재봉·유현옥·이기범·이
　　　종태·정진곤·조난심·조화태·홍은숙(1994), 《현대사회와 교육의
　　　이해: 교육철학의 최근동향》, 파주: 교육과학사.

_____ 역(2004), 《예언자》, 파주: 김영사.

_____(2011), "듀이의 경험개념에 비추어 본 사고의 성격: 이성적 사고와
　　　질성적 사고의 통합적 작용", 《교육철학연구》 33 (1) : 79〜104.

_____(2013a), "하나님은 과연 이성적 존재인가?: '하나의 경험'에서 작용하
　　　는 사고의 통합성", 《도덕교육연구》 25 (2) : 191〜225.

_____(2013b), "'하나의 경험'에서 작용하는 사고의 특성에 비추어 본 탐구
　　　의 성격: 반성적 사고 단계의 앎에 대한 분석", 《교육철학연구》
　　　35 (1) : 67〜95.

양은주(2000), "듀이 예술철학을 통해 본 교육적 경험의 의미", 《교육과정평
　　　가연구》 3 (1) : 47〜62.

이돈희(1993), 《敎育的 經驗의 理解》, 파주: 교육과학사.

Alexander, T. M. (1987), *John Dewey's Theory of Art, Experience, and
　　　Nature : The Horizon of Feeling*, State University of New York
　　　Press.

Descartes, R. (1641), *Meditationes de Prima Philosophia*, 이현복 역(2004),
　　　《성찰》, 서울: 문예출판사.

Dewey, J. (1916), *Democracy and Education*, New York: Macmillan.

_____(1920), *Reconstruction in Philosophy*, Boston: Beacon Press.

_____(1928), *The Quest for Certainty*, New York: Capricorn Books.

_____(1929). *Experience and Nature*(2nd), New York: Dover Publications,
　　　Inc.

_____(1930a), *Philosophy and Civilization*, Boston: Capricorn Books.

_____(1930b), "Qualitative Thought", Boydston, Jo Ann, ed. (1984), *John*

Dewey: The Later Works V. 5 (pp. 243~262), Carbondale: Southern
Illinois University Press.

_____ (1934), *Art as Experience*, New York: Capricorn Books, 박철홍 역
(2016), 《경험으로서 예술》, 파주: 나남.

_____ (1938a), *Experience and Education*, Boston: Carpricorn Books. 박
철홍 역(2002), 《아동과 교육과정 / 경험과 교육》, 서울: 문음사.

_____ (1938b), Logic: *The theory of inquiry*, New York: Henry Holt
and Co.

Dewey, Robert E. (1977), *The Philosophy of John Dewey: A Critical
Exposition of His Method, Metaphysics, and Theory of Knowledge*,
Hague: Martinus Nijhoff.

Jackson, P. W. (1998), *John Dewey and the Lessons of Art*, New Haven
& London: Shambhala Publications Inc.

Wittgenstein, L. (1961). *Tractatus*, D. F. Pears & B. F. McGuinness,
Trans., London: Routledge & Kegan Paul.

342

■ ■ ■
찾아보기
(인명·작품)

인 명

존 듀이 (John Dewey, 1859~1952)

20세기 미국을 대표하는 철학자, 교육사상가, 사회개혁가이다. 당시 퍼스와 제임스를 중심으로 미국에서 태동된 프래그머티즘의 계승자이자 완성자이다. 미국 버몬트 주 출신으로 버몬트대를 졸업한 후 3년간 고등학교 교사로 근무하였다. 존스홉킨스대 대학원에서 철학을 공부하고 박사학위를 취득한 후 미네소타대, 미시간대, 시카고대, 컬럼비아대 교수를 역임하였다. 시카고대 교수로 근무할 당시 '듀이 학교'로 잘 알려진 '시카고대학교 실험학교'를 설립하고 운영한, 학습자의 자유와 개성과 경험을 중시하는 진보주의와 경험중심 교육운동의 창시자이기도 하다. 듀이의 철학사상과 민주주의 교육이념은 20세기 전반 미국 사회의 형성과 발전에 지대한 영향을 미치게 되면서 세계적인 철학사상가와 교육이론가로 활동하게 된다. 지금까지도 듀이의 철학사상과 교육사상은 포스트모던이라는 시대에 적합한 사상으로 인정되어 많은 사상가들에 의해 연구되고 있으며, 교육사상은 전통교육에 대한 대안을 탐색하는 교육이론가와 교육운동가들의 주요한 이론적 근거가 되고 있다. 듀이의 연구는 교육철학을 비롯하여 형이상학과 인식론에서 예술철학과 종교철학에 이르기까지 철학의 전 분야에 걸쳐 있으며, 천여 편의 논술 및 논문과 30권에 가까운 저서를 남긴 역사상 가장 의욕적인 철학 저술가였다. 그의 저술 전체를 통하여 가장 널리 알려진 대표적인 저술은 《민주주의와 교육》이다. 이외에도 대표작으로는 《철학의 재건》, 《경험과 자연》, 《확실성의 탐구》, 《경험으로서 예술》, 《논리학: 탐구이론》, 《공통의 신앙》 등의 철학 저술과 《경험과 교육》, 《아동과 교육과정》, 《학교와 사회》 등 교육학 저술이 있다.

박 철 홍

서울대 교육학과에서 학사 및 석사 학위과정을 이수하고 미국 뉴욕주립대에서 존 듀이의 교육사상에 대한 연구로 박사학위를 받았다. 학이불염(學而不厭) 교이불권(敎而不倦)을 삶의 좌우명으로 하고 있으며, 듀이 저술의 번역과 연구 그리고 듀이 철학사상에 근거한 종합적 교육이론의 탐색에 전념하고 있다. 영남대 사범대학장과 교육대학원장, 한국도덕교육학회 회장과 전국교육대학원장협의회 수석부회장을 역임하였으며, 현재 영남대 교육학과 명예교수로 재직중이다. 주요 저서로는 《도덕성 회복과 교육》(공저), 《교육윤리가 바로서야 나라가 산다》(편저), 《대한민국의 새로운 국가정신: 공동체자유주의》(공저), 《스무 살의 인문학: 청춘에게 길을 묻다》(공저) 등이 있고, 역서로는 《예언자》, 《아이를 위대한 사람으로 만드는 55가지 원칙》, 《아동과 교육과정》, 《경험과 교육》 등이 있다.